電影剪接接美學 ——說的藝術

在電影院裡，
有個人正在指示
我們觀看世界的某個部分……
我們面對的不是現實，
而是某人對這個世界的說法。
——戎・米提

井迎兆 著

三民書局

國家圖書館出版品預行編目資料

電影剪接美學:說的藝術 / 井迎兆著.－－初版五
刷.－－臺北市：三民，2019
　　面；　　公分

ISBN 978-957-14-4482-6　(平裝)

1.電影－製作

987.47　　　　　　　　　　　　　　95017125

© 　電影剪接美學
　　　　　　——說的藝術

著 作 人	井迎兆
責任編輯	闕瑋茹
發 行 人	劉振強
著作財產權人	三民書局股份有限公司
發 行 所	三民書局股份有限公司
	地址　臺北市復興北路386號
	電話　(02)25006600
	郵撥帳號　0009998-5
門 市 部	(復北店)臺北市復興北路386號
	(重南店)臺北市重慶南路一段61號
出版日期	初版一刷　2006年9月
	初版五刷　2019年2月
編　　　號	S 890890

行政院新聞局登記證局版臺業字第○二○○號

有著作權·不准侵害

ISBN　978-957-14-4482-6　(平裝)

http://www.sanmin.com.tw　三民網路書店
※本書如有缺頁、破損或裝訂錯誤，請寄回本公司更換。

序

　　寫這本書像是在整理電影意義的清單，電影是什麼？我們是怎樣理解它的？這樣的問題一直縈繞在腦海。在這近兩年的時光裡，不斷思索電影、人、心靈與文化等問題。電影這項娛樂產品，是怎麼創造出來的？為什麼是現在這個樣子？有什麼意義？意義的根基在哪裡？在寫書的過程中，我發現已經有多不勝數的思想家，為這個問題投注了他們畢生的精力，我的思索連九牛一毛的分量都比不上。因此，我格外敬佩那些能忍耐寂寞，窮其一生，竭盡所能的進入個人思想的深處，挖掘人類心靈與文化內涵的人。他們在闡釋電影意義的同時，常帶給我各樣的啟發，幫助我進入更深刻的對於生命的目的與意義的思考。

　　假如電影是人的創造物，那麼，研究電影就等於研究人。當我進入對人的研究時，發現人的心是首要的問題。我們的終極需求是什麼？什麼是我們心靈上永遠的滿足？是這些光鮮亮麗、風采十足的聲音和影像嗎？當你走出電影院，你有踏實而飽足的感覺嗎？這種感覺可以維持多久？它是真實的複製？抑或終究歸於虛幻？我們該如何看待電影所揭示的意義？我們如何穿透充滿迷霧的影音叢林，看見終極的意象？事實上，當我開始踏入電影學習的領域時，就感受到電影的宏偉、深奧與不易闡釋性，並一直掉在意義的泥沼中。直到寫這本書時，才讓我真正重新檢視電影各方面的意義，並藉著對電影意義的思索，引領我走向人、心靈和文化方向的思想。對我而言，也算是一種自我意義追尋的旅程。

　　因此，我要感謝最初推薦我寫這本書的人，就是我的太太王慰慈。寫書過程中有許多的煎熬，常不自覺發出「以後絕不再輕易答應寫書這種事」的慨嘆，都靠她信心話語的支撐，使我能渡過難關。本來三民書局是邀她寫一本關於紀錄片的書，但最終變成我寫一本電影剪輯的書，也是世事難料。我還要感謝三民書局的器重，信任我能在期限內完成一本書。我也要謝謝三民書局編輯群的支援，使我能無後顧之憂。另外，特別要感謝為這本書畫分鏡表的清心又謙和的藝術家蔡竹嘉，和他從旁扶持催促、手藝極佳的妻子蔡李

淑玲。沒有蔡竹嘉極具創意以及不辭勞苦的晝夜繪圖，這本書將顯不出應有的本色，感謝他和他的妻子為本書所付出的時間與心血。此外，還要感謝在過程中幫助我排版、校稿的編輯們，謝謝她們的細心、耐心與善體人意。還有必須一提的是，要感謝我長期在美國的友人傅理閣和他的朋友史提夫，感謝他們在美國提供我恬靜舒適的寫作空間和默默的精神支柱。

　　最後，我要感謝我的神，使我靠著祂的智慧。我有時軟弱，但祂親自扶持我，使我能剛強、有力量。在寫書的後半段期間，常不自覺地陷在焦慮中，時日不多，寫作進度如龜行緩慢，箇中滋味，難以言喻。後來，我只有常常這樣禱告：「主啊！求你賜我智慧，叫我文思泉湧，寫作能一瀉千里，事半功倍。」結果，真是如此，讓我如期達成任務。最後，我還是求神使用這本書，願它不要誤人子弟，願它對初學者能有助益，如此就算達成我對這本書榮神益人的心願了。

井　迎　兆

於北投

2006 年 9 月

電影剪接美學
——說的藝術

The Aesthetics of Film Editing —— Art of Speech

目　次

序

第一章　　緒　論　　　　　　　　　　　　　　　　　1

第二章　　電影敘事的形成—說的歷史　　　　　　　　5
　　　　第一節　奇觀的記錄　　　　　　　　　　　　6
　　　　第二節　說故事的企圖　　　　　　　　　　　7
　　　　第三節　戲劇性的構築　　　　　　　　　　　10
　　　　第四節　意念的實驗　　　　　　　　　　　　14
　　　　第五節　精神世界的言說　　　　　　　　　　27
　　　　第六節　觀點的開拓　　　　　　　　　　　　30
　　　　第七節　電影媒體的自省性　　　　　　　　　35

第三章　　電影敘事的目的—為何而說?　　　　　　　41
　　　　第一節　記　錄　　　　　　　　　　　　　　42
　　　　第二節　戲　劇　　　　　　　　　　　　　　45
　　　　第三節　詮　釋　　　　　　　　　　　　　　48
　　　　第四節　表　現　　　　　　　　　　　　　　51

第四章　　敘事邏輯的基礎—怎麼說?　　　　　　　　55
　　　　第一節　鏡頭—用什麼說?　　　　　　　　　56
　　　　第二節　景別—說的範圍　　　　　　　　　　59
　　　　第三節　鏡頭與鏡頭的關係—說的元素　　　　65

第五章	鏡頭的語彙—說的形容詞	87

第六章	電影的聲音與意念—說的聲音	137
	第一節　聲音的類別	138
	第二節　聲音的觀點	141
	第三節　可見聲與不可見聲	143
	第四節　同步與非同步的聲音	145
	第五節　劇情與非劇情的聲音	146
	第六節　同時與非同時的聲音	147
	第七節　聲音與畫面的對位	149

第七章	剪接的風格—說的模式	151
	第一節　連戲剪接	152
	第二節　非連戲剪接	167

第八章	剪輯之策略與模式—說的策略	175
	第一節　剪輯開場模式	176
	第二節　本體結構	180
	第三節　收　場	194

第九章	剪輯之原理—說的內在結構	197
	第一節　選擇與再現	198
	第二節　創造動機	204
	第三節　呈現觀點	211
	第四節　模擬心理	213
	第五節　類比語言	215
	第六節　文化拼貼	219

第十章　剪接之美學與理論—說的理論　225
　　第一節　有無剪接理論　226
　　第二節　蒙太奇理論　228
　　第三節　符號學理論—梅茲　231
　　第四節　文化分析理論　233

第十一章　新世代剪輯—眾說紛紜　243
　　第一節　傳統剪輯的遞嬗—
　　　　　　從敘事主導到情境主導　245
　　第二節　非線性剪輯的特性　248

第十二章　結　論　257

圖片出處　264

名詞解釋　265

影片片目　286

索　引　292

參考書目　308

第一章

緒　論

電影發展至今天這個形態，不是一天造成的，讓我們花點時間檢視一下，電影是如何形成的。電影作為一種藝術品、消費商品、傳播媒體和文化產物，到底它是怎樣構成的，如何表達意念、傳達訊息、宣洩情緒、達到藝術與社會的目的？無疑的，我們都喜歡看電影，因為電影給我們提供了精緻而虛幻的娛樂空間、完美的逃避時間，與真切的思索管道。我們人生中有大量的時間是投注在這樣的經驗裡，我們的食衣住行都和電影世界的內涵雜揉交織，難分難解，每個世代的人也都無可遁形地與當代影視媒體所產製和傳播的符號連結相容。從最表象的世界裡，譬如今天的年輕人髮型和顏色的遞嬗上，就可充分讓我們感受到時代波濤的脈動，讓我們看見影視媒體居中的角色與要責。

即使是一部很爛的電影，我們也可以從中得到製片者有意或無意傳達的意念與訊息。因為電影是人類文化的產物，是人思想的記錄與痕跡，是經過有意的安排與組織所形成的作品，它不是一堆毫無意義的雜訊，或無法理解又雜亂無章的符碼。反之，它是有意義又極為複雜的組織物，即使是最低的層次，它都是有意義的，問題在於我們站在哪裡，以及從什麼基礎上去理解它。對於外星人，如果存在的話，地球人所創造的電影，可能產生不了任何意義，而僅只是某種無法界定的素質或能量。它們若要了解地球人的電影，它們首先要在物質與精神層面都成為地球人，學習地球人所使用的語言和文化，之後才能理解地球人電影內涵與活動的意義，才能與地球人產生有意義的互動，不論是建設的或顛覆的、積極的或消極的。

本書企圖將影像敘事當成一種言說的藝術，因此，特將影視的再現比擬成語言中各種說的策略，一共區分為十種說的內涵；分別是電影敘事的形成—說的歷史，電影敘事的目的—為何而說，敘事邏輯的基礎—怎麼說，鏡頭的語彙—說的形容詞，電影的聲音與意念—說的聲音，剪接的風格—說的模式，剪輯之策略與模式—說的策略，剪輯之原理—說的內在結構，剪接之美學與理論—說的理論，新世代剪輯—眾說紛紜。本書是一本關於電影電視剪接藝術的概論性書籍，外表雖名為剪輯，事實上，它也是一本探討影視藝術的書，只是藉著剪輯層面的論述來闡釋影視藝術的特點。書中主要企圖在於觀察影視媒體的表意特性，分析解剖電影意念如何透過聲畫的調度來形成並

展現。它是一本融合理論與技術概念的書，為著有心進入電影藝術的人而寫。

　　過去國內曾出版過一本關於電影剪輯藝術的書，就是《電影剪輯的奧妙》，作者是英國的卡瑞爾‧萊茲 (Karel Reisz)，由許祥熙翻譯。那是一本首度探討電影剪接原理、藝術與概念的書，書中對剪接有精闢的論點、具啟示亮光的闡釋，是一本不可多得的電影藝術書籍。然而，時至今日，國內並無新的此類書籍的發表。約十多年前，在國外有一本叫作《電影電視剪輯技巧》(*The Techniques of Film and Video Editing*) 的書出版，但國內沒有譯本。有鑑於電影風貌的日新月異，國人在電影意念的體現與開發，卻較少有文字的探索與累積。因此，本書希望從這裡切入，一方面參考《電影電視剪輯技巧》一書架構，擷取 Thomas & Vivian Sobchack, Jack C. Ellis 與 David A. Cook 等人對影史論述精華，以剪接的觀點來檢視電影敘事發展的歷史。另一方面，希望承繼卡瑞爾‧萊茲所開啟的剪輯藝術的探討，繼續拓展電影電視剪輯藝術的新疆界，藉觀察分析與歸納影視文本的敘事邏輯與策略，盼能供作閱聽人探索影音敘事的基礎工具。而本書理論論述部分則取用 Noel Carroll 的論述方法，並結合結構主義與文化研究概念，期對電影文本有更深入的闡釋。

　　至於書中所討論的片目，除少數經典影片較難取得外，仍以國內能搜得到拷貝的影視作品為蒐列原則。時序從影史上第一部影片至二〇〇四年發行於臺灣的影片與電視影集，都包括在內。出產地不限，從美、歐、日、臺至第三世界的影片，不論長短，只要契合討論的主題，都在取用之列。所討論之電影類型將以劇情片為主，紀錄片則僅討論其與劇情片相關的敘事元素。媒體也縱括電視電影，並簡略觸及它們在敘事語言上的差異。

　　另外，本書亦企望從傳統剪接遞嬗的論述，進而檢視在非線性剪輯主導的敘事文化，其中各樣的後現代特性。從線性到非線性與從敘事主導到情境主導的敘事策略，文化現象的揭示，如去中心化、故事概念的轉變、時空速度與順序的錯亂、宏觀與微觀俱現、多元拼貼、真實與虛擬混合、記錄與劇情跨界等，試圖從亂碼中找到它的深層脈絡，藉以從個別的「樹」中找到「林」之共相，為現代觀眾找到觀看的位置，並為製碼者，即創作者建立自省的空間。

　　在我們尚未進入影視藝術核心—剪接之前，從某種程度上，我們對於電

影而言就像是個外星人。這雖是一種譬喻性的說法，但不能掩飾本書想要探討的主題─影視媒體剪接的真正意圖；電影電視是如何藉著剪接表意的？為什麼這樣的理解是必要的？本書企圖從電影敘事簡史、影像敘事邏輯的養成與建構、影視剪輯的原理、策略與技法、剪接觸及的理論，及當代新世紀的剪輯特點等各面向，切入影視藝術的核心，盼望在我們對它有一番透徹的解析與探索後，讀者能夠更清楚地知道它和我們之間的關係，且更能使用電影電視之所長，而不為其所制。如此，除了幫助我們面對影視媒體時，有更深入與更全面的鑑賞與理解外，更盼望因為我們與電影電視的關係是清明適度的，而卒能使人類的福祉得到更多的堅固和造就，而非更多的破壞。

第二章

電影敘事的形成
—說的歷史

第一節　奇觀的記錄

　　約在十九世紀末，靜態攝影與電影攝影科技在英、法、美等地雛形初具，世界上終於產生了以「一個鏡頭」為形式的電影。法國發明家盧米爾 (Lumiere) 兄弟：奧古斯丁 (Auguste) 與路易士 (Louis)，利用自己研發的三機一體電影機（攝影機、沖印機與放映機 Cinematographe）的工具攝製影片，於一八九五

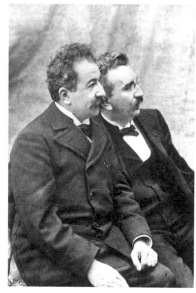

盧米爾兄弟照。

年的十二月二十八日，在巴黎宏偉咖啡屋 (Grand Café) 的地下室，舉行了世界上第一場公開並收費的電影放映，此後並成為例行放映活動。當天放映了幾部短片，包括《工人離開工廠》 (*Workers Leaving Lumiere's Factory, 1895*)、《火車進站》(*The Arrival of a Train at the Station, 1895*)、《小孩進餐》(*Feeding the Baby, 1895*)、《澆水的園丁》(*The Hoser Hosed, 1895*) 等。其中《火車進站》放映時，雖然內容僅是短暫現實活動的記錄，但它的逼真與新奇性，不只把現場的觀眾嚇出了電影放映室。這批影片更象徵了一個重要的里程碑，就是它們揭開了電影敘事發展的序幕。從此引發世界各地的電影愛好者，展開了一場永無休止的電影話語創造歷程，也就是剪接藝術的創造之旅。

　　初始電影的拍攝訴求，乃在記錄並研究事物的動態性質。比如人物、動物及事物的運動狀態。這時，電影能捕捉動作的奇觀特性，是人們趨之若鶩的主要原因。因此，只要能看見事物的再現，就足

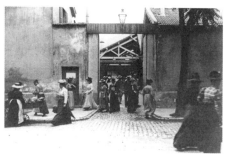

《工人離開工廠》劇照，（法，1895，盧米爾兄弟）。

以滿足人們觀看的慾望，這包括了拍攝者與觀看者。盧米爾兄弟拍電影的程序是，首先選擇一個有趣的主體和動作，然後將攝影機固定在主體前一定的距離拍攝，直到影片拍完為止，片長約一至數分鐘。盧米爾兄弟的短片，今天看起來，大部分都無足稱奇，都只將攝影機當作記錄的工具，和靜照無多大差別，唯一不同的是，它是動態的記錄。但也有少數一兩部值得

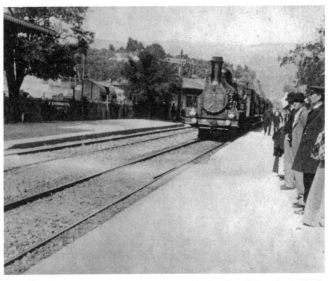

《火車進站》劇照，（法，1895，盧米爾兄弟）。初期的電影雖然無剪接可言，全是單一的鏡頭。但是，從另一個觀點來看，他們也是透過選擇，將生活與現實「剪」進了電影銀幕。

一提的短片，就是《澆水的園丁》(*The Hoser Hosed, 1985*) 和《撲克牌遊戲》(*A Game of Cards, 1896*)。

　　在《澆水的園丁》中，他們編造了一齣喜劇，在真實的花園裡，他安排一位男孩踩住正在澆水的園丁的水管，當園丁疑惑地檢視噴水口時，小孩把腳放開，使園丁霎時臉被水柱噴個正著。這兩部片都是演出的故事，除了記錄動作與交代事件外，它們也企圖以虛構事件來吸引觀眾，也就是以戲劇的形式，達到表現趣味的目的。雖然它們仍侷限在單一鏡頭的格式下，但卻已經預示了，電影除了擁有奇觀記錄的目的與功能外，並已開始醞釀敘事與創造戲劇的潛在企圖。

第二節　說故事的企圖

　　當時的法國，仍有一位重要人物，就是喬治・梅里耶 (George Melies)。

他有藝術的背景，並經營一家魔術劇院。當他看到前所未見的活動影像，立即使他聯想到運用電影來表現神奇事物和魔術。他去看了那場世界第一場公開放映的電影後，立刻向盧米爾兄弟要求購買他們設計發明的三機一體電影機，但遭拒絕，他毫不遲疑地前往英國，從一位發明家手中取得工具，自行組裝了一臺機器，並且隨即上街拍片了。

　　一八九六年，梅里耶已經開始在他自己的劇院中放映自己所拍的短片。起初他所拍的片子和其他人的片子無多大差別，但據梅里耶自己表示，他的電影的最大貢獻，是來自一次意外事件；那次的事件使他發現，電影的功能可以超越現實而進入幻境。事情發生在一八九六年的一天早晨，他正在街上拍片，結果機器突然發生絞片，經過他努力清除絞片後繼續拍攝，之後影片沖洗出來，他看片時發現了一件怪事，原本銀幕上拍的是一輛馬車，突然之間變成了一輛靈車。這件事使得他得到靈感，並且開始有意識地運用電影攝影機的魔術特質，拍攝了一系列的「戲法電影」(trick films)。

　　梅里耶可以說是特效電影的祖師，在短短數年裡，梅里耶熟練了各樣的電影特效，像是淡接 (fades)、溶接 (dissolves)、疊印—就是雙重曝光 (superimposition)、遮幕攝影 (mattes)、快慢動作、抽格拍攝 (pixilation)、動畫拍攝 (animation)、模型道具攝影 (miniatures)、以及手繪影片等技巧，藉此創造了無數令人驚豔的魔幻世界。

　　在他著名的《仙履奇緣》(Cinderella, 1900)，一部諷刺科幻片中，梅里耶使用二十個不同的場景來講述一個故事。雖然場景各自獨立，但它們全部是在攝影機裡，照著先後的順序連續拍攝起來，就是所謂的「機上剪接」❶。這讓我們看到，多個鏡頭的組合，確實具有表達更複雜故事結構的可能，並且他也跳越了盧米爾兄弟所依賴的「一個鏡頭」的藩籬，把電影帶進了以多個鏡頭組合的敘事範疇中。在規格上，也把電影從一卷不足一分鐘的長度，演變成每卷十至十五分鐘的長度，就是今天劇情長片的雛形。

　　他的另一部經典之作《月球之旅》(*A Trip to the Moon, 1902*)，可以說是科幻電影的始祖。巧思洋溢的梅里耶，在自己蓋造的以玻璃為圍牆的片廠中，

❶　機上剪接意指照著故事發展的順序拍攝，不做事後的剪接，當拍完即已得到放映的版本。

以三十個不同的場景，以及運用了大量的演員，攝製了這部影片。藉著原先設計好的舞臺動作推展，他盡量以不中斷的方式，拍攝每個場景中的動作。其中場與場的連接，有些是以電影特效的方式作轉場，如以溶接的方式代替布幕的起落。有些則以舞臺的景片起降、暗道、滑輪等工具來轉換場景。有些狀似推軌鏡頭 (dol-

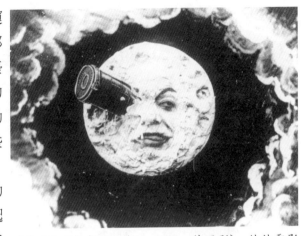

《月球之旅》劇照，（法，1902，梅里耶）。特效電影的始祖。

ly) 的效果，乃是以移動背景的方式來達成。在這部片中，他試圖以順時性的方式，把許多事件組合起來，以講述一個完整的故事，並從劇本、舞臺、表演與攝影等各個層面整合，使之成為一個不可分割的整體。從這裡，我們可以看見，電影的人工與虛構本質，已經得到初步的發揮與運用，因為人們不再能滿意於真實世界的記錄。我們可以說，如果盧米爾兄弟開展了電影記錄的功能，那麼梅里耶則是發現了電影創造的能力。

　　儘管如此，當時的電影語法，仍然受限於戲劇藝術的表現形式；如每場戲都使用單一背景，時間空間是各自獨立的，前一場戲不會發展到下一場去，攝影機與舞臺永遠保持一定的距離，暗示著觀眾與舞臺之間的關係仍然保持固有的形態，就是觀眾只是透過攝影機來看戲而已。梅里耶成功地運用舞台的調度，精練了他的電影內容與風格，但是他仍未發覺電影獨特的創作工具—剪接。然而，不可諱言的，他的確是個「機上剪接」的創始者，他雖然沒有實際執行剪接的動作，但他卻是剪接觀念重要的啟發者，他的電影可以看出他對電影（戲劇）時間與真實（放映）時間之間的關係的認知。

第三節　戲劇性的構築

 一、平行剪接

　　艾德溫・波特 (Edwin S. Porter) 乃愛迪生 (Edison) 電影公司旗下的首席攝影師，是第一位真正運用剪接技法的電影人，也就是將事先拍攝的影片切開來，再將它們以非順時的方式連接起來的人。觀眾所看見的故事順序，不一定是拍攝時的順序，而是照著拍攝者事後重新編排的順序來展現的。一九〇三年，他拍攝了《美國救火員的生活》(*The Life of an American Fireman, 1903*)，該片展示了電影能將不同動作段落連結起來的可能性，使事件看來像是同時發生，但是在不同的場所。他創造了電影史上第一次的「同時性時間」(simultaneous time)。比如在《美國救火員的生活》中，我們先看見火場外景救火車的抵達，然後我們再看見火場內一個女人和小孩的鏡頭，我們很清楚它們是同時發生的，並無先後之別，這是電影史上首次見到的「平行剪接」(parallel editing)。

　　這裡波特所展示的乃是，電影事件或動作，不一定要在一個段落裡完全交代完畢，才能開始交代另一個事件或動作。它們可以交替的呈現，分別的進行，各自有各自的發展路徑，卻又可以彼此關連，觀眾並不會因此感到困惑不解。這使得電影時間空間的動態性超越了劇場，而電影剪接也首次以最原始的形態出現在波特先生的電影中。

　　從波特的第一部片子中，仔細觀察他對電影敘事的貢獻，可以歸納出以下幾點；首先，他把事件的動作分成許多小的單位—就是鏡頭 (shot)，並利用鏡頭，把不同事件的細微階段連接起來，給觀眾感覺彷彿是看見單一的連續性事件。如此，對於表達一段很長且複雜的事件很有幫助，且靈活性高。其次，他交叉運用實景拍攝與廠棚內拍攝的素材 (stock shot)，將它們剪接在一起，使它們看起來像是同時發生，藉此打破了時間和空間的統一律，電影時間與真實時間再也不必維持一致。

一九○三年，波特拍了世界上第一部西部片—《火車大劫案》(*The Great Train Robbery, 1903*)，更加靈活地運用電影中因實際需要而發展出來的各種實景拍攝、棚內拍攝、機動的攝影機、群眾演員、特技表演與道具布景等元素來說故事，使電影朝著大眾娛樂的方向逐步發展。在《火車大劫案》中，他使用了三條並進的故事線索，將它們交叉剪接在一起：一個是在電報室—被綁架的電報員，等候孫女的救援。一個在舞廳—縱舞狂歡的警民，稍後接獲電報員通知火車被劫的消息。另一個在室外—洗劫火車乘客後離去的盜匪，遭警民追擊制伏。他利用這三個地點與不同動作的連結，創造了戲劇動作的同時性，也製造了懸疑，每一場都不會有立即的結果，而是彼此串連，逐漸把故事帶到盜匪與警民衝突的高潮。

波特在以上兩部影片中，除了引介平行剪接（又稱交叉剪接）的技法，藉此創造了電影動作的張力與戲劇感。另外，有趣的是，他在《火車大劫案》中，使用了世界上第一個特寫鏡頭 (close-up)；內容是演員用一把槍指著鏡頭開槍，作為影片的結束鏡頭，有如斷句的效果。雖然波特在片中使用了剪接的技法，但他似乎並不明瞭自己做了什麼，因為在他以後的片子裡，我們並沒有看到他對以上剪接技法的善加利用。

 ## 二、無形的剪接

在往後的十年中，第一位有意識的使用平行剪接與特寫鏡頭的電影藝術家，應該是美國的電影之父葛里菲斯 (D. W. Griffith)。他不僅使用這些技巧，並且將此技法發揚光大。他對電影剪接藝術的貢獻，可以從他在電影攝影觀念的拓展上談起；首先，他在畫面構圖的運用與設計上，相當留意畫面的戲劇效果與人事物間的空間關係，人物不一定是維持在畫面的中央，而且他也相當注意畫面的縱深感與立體感。為了能更有效地表現戲劇重點，他機動而靈活地變換攝影機位置，以不同距離、角度和景別來拍攝事物。為了配合敘事的目的，適切地使用遠景、中景與特寫等鏡頭來組合場景，攝影機再也不是被鎖定在固定的地點，與被攝者永遠保持一定的距離。他不只替觀眾決定畫面的內容，並且決定觀眾觀看的重點、距離與角度。電影藝術透過葛里菲斯在剪接上的開展，將電影藝術的掌控權，從過去演員的手中，交到了導演

的手中。

一九一五年，葛里菲斯藉著拍攝《國家的誕生》(*The Birth of a Nation, 1915*)，把電影剪接帶入了新的紀元。他把從波特那兒學來的交叉剪接，運用加速的剪接率，就是將鏡頭長度隨著事件的發展，而逐次縮短，造成動作加速的效果，創造了電影的韻律和高潮。把危機的解決放在電影段落的結尾，使電影增加了戲劇的緊張度和懸疑性，這就是著名的「最後的拯救」(Last Minute Rescue)。在《國家的誕生》中，他就運用了這樣的手法：其中，他製造了兩段「最後的拯救」的故事片段，將它們交叉剪接在一起，創造了前所未有的戲劇高潮。其中一個片段是，一個白人家庭遭到黑人軍隊的攻擊，他們被圍困在一間小木屋內，故事分別交代室內白人老少的奮勇抵禦，與室外黑人輪番搶攻的驚險對峙。另一個片段是，一群白人三 K 黨員快馬加鞭的趕來營救的鏡頭。這兩段動作被交叉剪接在一起，並且當事件進展的過程中，逐漸縮短鏡頭的長度，以累積最後衝突的強度。

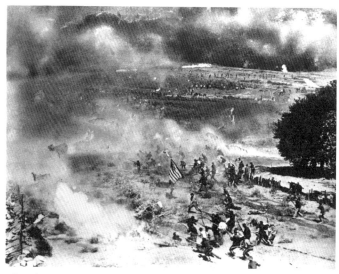

《國家的誕生》劇照，（美，1915，葛里菲斯）。葛里菲斯藉著本片為電影敘事建立了新的典範，他有意識的運用平行剪接、特寫鏡頭、最後的拯救等技法，創造了富涵戲劇性時間、衝突與懸疑等元素的「無形剪接」。

葛里菲斯不愧是個影像大師，他把電影剪接內化為電影動作的暗流，不易被觀眾察覺，又稱為無形的剪接 (invisible editing)。他整合了拍攝與剪接的技巧，使觀眾看電影時，會將注意力完全投注在故事的動作與情節中，而不會留意導演的剪接手法。常見的作法是先以遠景建立場景，然後切至中景，交代主要人物間的互動，之後視需要會切至特寫，交代人物表情與反應，中

間與最後仍然跳回遠景，以再建立場景或結束場面。其中，像是把中景或特寫插入在遠景中，以強調細部動作等作法，可以說是今日電影敘事中的基本手法。如此所建立的觀看邏輯，完全符合人類的視覺習慣與思想流程，因此能大大降低剪接時變換畫面對觀眾的干擾，而能提高觀眾閱讀與理解的速度。這個成就使得葛里菲斯在作為電影敘事拓荒者的地位上，可說是無人能出其右的。

　　藉此，他創造了所謂的戲劇時間 (dramatic time)，一種與真實時間不同的，存在於劇中人物與導演心中的主觀時間。這使得導演可以自由的延長或壓縮真實世界的時間，藉以表達或強調電影中人物角色的主觀或心理的真實。在《國家的誕生》林肯總統在劇院中被刺的場景裡，電影時間的進行，是跟隨著劇中的主要角色，那對年輕的情侶的觀點進行的，葛里菲斯非常靈活地介紹人物、場地與動作的推展，觀眾與主角一同參與和享受了進劇院看戲的過程，直到刺客被引介出場，我們才被帶進了另一種氣氛中。葛里菲斯開始運用交叉的剪接法製造懸疑，尤其當刺客潛入總統包廂，站立在林肯總統背後，舉槍瞄準時，鏡頭旋即切回到舞臺上不知情的演員，盡情地表演著劇目。片刻後，鏡頭才切回到總統包廂內刺客遲來的開槍。這段總統遇刺的過程，經過導演的剪接，而被刻意地放大、延宕，並戲劇化了。導演大可將刺殺的場景安排在一個鏡頭內完成，但他似乎發現有意的分斷真實時間，並延展真實的時間，可以操控觀眾的情緒。因而發展出一種傑出的剪接技巧：利用在主要動作中插入局部細節的「插入鏡頭」(insert shot)，或在主要場景中插入「旁跳鏡頭」(cutaway)—即和現在正在進行的故事無直接或立即相關性的鏡頭，可能是另一個事件、物件或場景等，而達到更為有效地強調戲劇重點、或超越表面紀實功能的敘事效果。

　　葛里菲斯對旁跳鏡頭的運用，在他一九一六年的《忍無可忍》(*Intolerance, 1916*) 中被發揮到極致，並具極大的實驗性質。他利用四段歷史故事進行平行剪接，每一段都是其他段落的旁跳鏡頭，藉著交叉剪接古巴比倫人類墮落歷史、耶穌的受難、十六世紀法國大屠殺，以及二十世紀初的美國等四段歷史，排比出人類中政治、種族和思想的衝突，造成彼此仇恨與殘害異己的隱藏主題。剪接的意念和潛力，再度被葛氏拿來實驗與開發，只是這部影片所表達

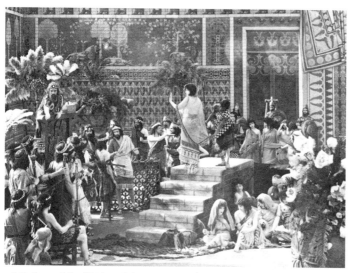

《忍無可忍》劇照，（美，1916，葛里菲斯）。

的意念，仍然過於晦暗不明，而被遮蓋在片中宏偉奢華的造景之下。

葛里菲斯除了善於掌握衝突，製造戲劇高潮外，另一項重要的成就，就是創造視覺隱喻的效果。他在一九二〇年的《遠在東方》(*Way Down East, 1920*) 一片中，就運用了旁跳鏡頭來製造隱喻的效果：他從女主角切到兩隻快樂鳴叫的鴿子的鏡頭，這兩隻鴿子很明顯地代表了女主角內在且無法直接以影像表達的思緒，也就是女主角已經墜入愛河❷。葛里菲斯對剪接的開發，不只啟發了二〇年代蘇聯電影剪接理論的推展，而且也奠定了三、四〇年代美國好萊塢電影敘事風格的基礎。

第四節　意念的實驗

 一、並列關係

　　蘇聯人在看了葛里菲斯的《忍無可忍》後，便開始研究葛里菲斯的電影，並把剪接的應用理論化，其中他們受到影像能闡明文字上或抽象的意義的觀念影響最深。一九一九年，蘇聯電影完全國家化，莫斯科電影學院的成立，開始扮演訓練蘇聯電影工作者的任務。蘇聯新電影也大約形成於一九一九年，

❷　參見 Thomas Sobchack & Vivian C. Sobchack 的 An Introduction to Film. 1980. p. 66.

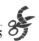

並分別形成兩個創作派別：左翼電影與右翼電影。維多夫 (Dziga Vertov) 是左翼電影的重要成員之一，他組織了真理眼團體 (Kino Eye Group)，主張電影乃「在未知狀態下被捕捉的生活」(Life caught unawares) ❸，也就是說電影應捕捉未經安排與操縱的現實，而拍攝者唯一可以施展具創造性的控管，就是他能選擇如何拍攝、以及在剪接過程中如何安排鏡頭的並列關係。

一九二八年，他拍了《持攝影機的人》(*The Man With a Movie Camera, 1928*)。在這部片子中，他使用生活中各種活動片段，如小店開張、人群運動、機械轉動、電車走動等，把它們當作音樂的音符一般，編纂成一篇影像的樂章。在其中，他運用鏡頭中形體的、動作的與方向的元素組合，創造了一九二○年代蘇聯多樣而生動的社會生活樣貌。維多夫在拍攝景物時，並不去控制所拍攝的事物。所以，對他而言，電影意義的塑造，相當倚重於事後的剪接。在片中，他使用各種影像特效，如快、慢動作、反動作等，來操縱時間空間，把處理過的真實呈現給觀眾。此外，在二○年代的蘇聯，他們尚未生產攝影膠片，物資也相當缺乏，因此，每一截影片都是珍貴的，只要是拍下來的畫面，絕不輕易丟棄，都會拿來作最佳的運用，這也是蘇聯發展出鏡頭並列與意念實驗的背景因素。

然而，蘇聯第一個發展剪接理論的人應是庫勒雪夫 (Lev Kuleshov)，在一九二○年，他創建了庫勒雪夫工作室，他認為剪接是電影能以溝通最主要的方式。當時，他擔任了莫斯科電影學院校長的職任，也是左翼電影的重要成員之一。他和維多夫一樣，在鏡頭並列關係的實驗上，絞盡腦汁，因而成就了有名的「庫勒雪夫效果」(Kuleshov effect)。只是他的實驗目的和維多夫的不盡相同，在膠卷極度缺乏的情況下，他不斷和他的學生們分析與重剪現有的影片，終於發現了如何透過剪接，使非演員看起來像擁有精湛的演技，以及如何能表現出演員在演出時所不知曉的特殊意念。

實驗的內容是，他以一張面無表情的臉的鏡頭，和一碗湯、一口棺材中的女人，以及一個玩玩具的小孩等鏡頭，分別接成不同的段落再放給觀眾觀看，進行意念解讀的實驗。之後，二○年代蘇聯默片電影大師之一的普多夫金聲稱：「觀眾都相當驚訝於演員精湛的表演」：就是演員表情的鏡頭，在和

❸　參見 Jay Leyda 的 Kino: *A History of the Russian and Soviet Film*, 1960.

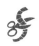
三組鏡頭對照之下，給人一種極其微妙的變化的感受。在第一個人物和一碗湯的組合裡，觀眾獲得演員有飢餓的感覺，然後依次分別有哀傷和愉悅的感覺。諷刺的是，演員在其中並未作任何的表演，因為它們本是同一個鏡頭，只是分別與不同的鏡頭並列在一起而已。雖然如此，竟能產生出極為不同的意念與效果。於是庫勒雪夫展示了一項重要的理論，就是電影意義的產生，並不存在於鏡頭的本身，而在於它與其他鏡頭的並列關係 (juxtaposition)。

如果美國電影先鋒波特、葛里菲斯等人的貢獻，是在於敘事邏輯的建立，那麼蘇聯人的貢獻，則在於他們致力於電影意念的開發，影像與抽象思維關係的拓展和實驗。美國的電影家們努力把電影帶向大眾娛樂的範疇裡，而蘇聯的電影家們則是把電影帶進政治與哲學的論述中，窮其全力，鑽研電影隱喻和象徵的潛力。從二〇年代蘇聯三位默片電影大師－維多夫、普多夫金 (V. I. Pudovkin)、艾森斯坦 (Sergei Eisenstein) 等人，畢生在電影上所下的功夫，可以看出蘇聯電影濃厚的知性傾向。電影透過了蘇聯人的努力與實驗，可以說把電影完全從真實時間與空間的桎梏中解放出來。電影不只能敘事，更能詮釋、暗示、象徵意念。不只能記錄、表現現實，更能組織、構造與重塑現實。無中生有、聚沙成塔，在電影裡已非難事。

二、建構單位

繼維多夫和庫勒雪夫的並列實驗之後，蘇聯另一位重要電影剪接理論的建構者就是普多夫金。自從他看了葛里菲斯的《忍無可忍》後，便放棄化學的研究，而進入了庫勒雪夫的工作室，成為庫勒雪夫實驗室的一員。從他那兒普多夫金歸納出一個結論：任何藝術必須先是有材料，然後才有組織這些材料的方法，而這方法又必須是適應這個媒體的需要而產生的方法。比如音樂家以音符為材料，在時間中組成音樂。畫家以顏色為材料，在帆布的表面空間中組合成圖畫。那麼，導演就是以一截截的影片為材料，在拍攝完成後，將它們一段段的組合起來，電影藝術方才誕生。藉著不同方式和順序的組合，得以產生不同的效果❹。

❹　見劉森堯譯，普多夫金著的兩本合集，《電影技巧與電影表演》(*Film Technique and Film Acting*)，p. 132。

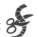

　　根據維多夫的理論基礎，普多夫金和庫勒雪夫在他們另一個實驗裡，用兩種不同方式組合下面三個鏡頭；第一種方式：鏡頭的順序是一張微笑的臉孔、一隻指著某人的手槍，以及一張受驚嚇的臉孔。第二種方式：鏡頭做了前後的對調；先是一張受驚嚇的臉孔，然後是一隻指著某人的手槍，最後才是一張微笑的臉孔。因兩次排列的順序不同，產生了兩種不同的意念。在第一組的鏡頭裡，我們的印象是，劇中人物表現出膽怯及懦弱的性格。而在第二組的鏡頭中，劇中人物反而是顯出機智與勇敢的性格，兩者意念大異其趣。

　　除此以外，普多夫金仍然強調導演須控制鏡頭的長度，以達到創造韻律感的目的。他不只注意鏡頭的內容與鏡頭的順序，他更進一步地提到鏡頭在銀幕上的長度，也影響著觀眾的情緒反應。他認為快而短的鏡頭，容易造成興奮，冗長的鏡頭可以產生一種鎮靜的效果。這裡，他總結地說到：導演主要的任務，就是對上述三種元素的控制，這項藝術就稱為蒙太奇 (Montage)，或叫作建構性剪接 (constructive editing)❺。他認為鏡頭就是電影建構的基本單位，或叫做建築磚塊 (building block)。電影的意義就是從故事中自然存在的細節所累積而來的，他將鏡頭比擬為磚塊，剪接就像砌疊磚塊，經由一塊塊的連結，形成一面牆與整棟建築，而電影則是照著鏡頭、場景、段落到整部電影的順序而完成的。

　　普多夫金對電影剪接的概念，特別注重鏡頭的有機性、累積能力與情感內涵，電影中的每一個鏡頭都能藉著彼此的堆砌，產生有機關連，最後能貢獻它的情感深度，以及達到隱喻效果，這就形成了電影的總體意念。普多夫金在他的名作《母親》(Mother, 1926) 中，展現了高超的剪接技巧與敘事意念；有一段故事講到，一位失魂落魄的父親，回到一貧如洗的家門口時，見到家中牆上唯一的物品——一口鐘，打算取去典當，但遭母親與兒子的阻止，產生拉扯爭鬥，最後父親作罷離去。

　　在這個片段裡，普多夫金使用許多特寫，交代父親、母親與兒子的表情、動作與對峙情形，整段拉扯爭鬥的情形，被分成許多不同部位的局部細節；比如父親走至牆邊摘取壁鐘的動作，被分解成：父親上半身走至牆邊、父親

❺　見劉森堯譯，普多夫金著的兩本合集，《電影技巧與電影表演》(Film Technique and Film Acting)，p. 134。

《母親》劇照，（蘇聯，1926，普多夫金）。母親一片對於鏡頭的累積能力與創造隱喻效果的功能上，做了極佳的展示。

手部特寫摘取動作、父親腰部手把鐘擺塞進口袋的特寫、母親的反應等鏡頭。接下去母親衝上去阻止父親的動作，全部被分割成極短的局部特寫鏡頭，來回交代父親摘鐘、母親阻止拉扯與兒子加入戰局的三角互動關係。節奏緊湊、動感十足，而且動作、視線、方向都連貫一致，絕無中斷感，可以說是最早的近身拍攝的動作場面，有別於好萊塢的動作喜劇，都是以遠景交代人物動作與喜感。這裡，普多夫金用精準的分鏡，簡潔的動作擷取，精確的時間點掌握，創造了令人驚豔的戲劇節奏與韻律感。

在同部影片的另一個段落中，他又展示了電影鏡頭精彩的隱喻效果；就是那位潦倒的父親，後來因意外喪生，屍體被安置在家裡客廳中，母親坐在父親的屍體旁，一臉凝肅。普多夫金只用了幾個定鏡，交叉剪接來表達這場家庭悲劇；鏡頭分別是：母親與父親在客廳的遠景、父親上半身的特寫、母親的特寫、兒子在門口的遠景、母親特寫、父親特寫、兒子的中景，以及房內一個水盆的特寫，盆中有半盆水，並有水滴緩慢滴入水盆。這個段落把母親的悲悽與兒子的驚訝情緒，表露無遺。其中的水盆原本與哀傷無關，但因為與母親凝肅的表情連結在一起，所以產生了悲悽的意念。

推究其意念的來源，可以有形象的類似性與語意的比擬性兩個層面，而影像媒體的特點，往往是形象先於意念，形象引發語言的比喻。普多夫金為了表達母親的哀傷，他選擇了場景中的一些細節，將它們堆砌起來，藉累積而產生情感的深度。母親不需要哭泣，但有強於哭泣的哀戚感。他所選的細節都是屋裡的內容，並無超出場景以外的物件，但引發哀傷意念的起點竟是滴水的水盆鏡頭，不全然是母親與兒子的表情。水盆只是中性的物件，原沒有哀傷的指涉，但因為在形象上，與人眼中的淚水、心中的血水相似，因而

產生語意上的聯想；於是淚滴、淚珠下垂與心中淌血等辭彙，在語言上對極度哀傷、絕望的意念指涉，於焉形成。

由此可知，電影剪接意念的形成，和人類的基本生活經驗、對形象的認知、語言的規則，與思想的邏輯，是息息相關的。影像敍事的邏輯與規則，也是建立在上述各條件的基礎上的。普多夫金承繼了葛里菲斯所開創的重連續性、關連性、場景與動作的連戲性等敍事特性，加上自己的實作經驗，另外開發了一種相對於艾森斯坦，較少跳動的、具有機性的剪接理念，以累積、堆砌的方式，來傳達人物與場景所蘊含更錯綜複雜的意念和情緒。他的著作《電影技巧》一書，把電影剪接的概念，闡釋得相當清楚，對於後來的電影敍事發展，有極大的貢獻。

而在《電影表演》一書中，他更把演員看成是「可塑性材料」(plastic material)，都是為導演的使用而準備，他們的所有表演，也只是在最後剪接階段時，給導演任意組合的材料而已。這種概念勢必對後來的電影大師希區考克，造成一定的影響，因為希區考克對電影演員的看法，和普多夫金如出一轍：他們都認為演員對電影而言，猶如道具。這裡，他對於電影藝術的特點，有精闢的論述：「攝影機和麥克風結合成為一個觀察者，能夠在空間和時間中任意移動，這種現象不僅使電影成為說故事的工具，而且更促使導演、編劇者、攝影機三者互相結合，進一步展現出人類行為的深度和複雜性。透過攝影機的運用，電影能夠分別攝取許多不同的事物，然後再透過剪接手段將之結合起來，只取其精華而去其糟粕，進而重新塑造出與現實世界不同的時空現象，所有這些種種，遂使電影能夠在藝術領域中獨樹一幟，佔有著獨特突出的地位。」❻

三、蒙太奇理念的發展

二〇年代，蘇聯另一位電影剪接理論開發者，就是艾森斯坦。他與普多夫金一樣，都來自理工背景，他在轉入電影之前，曾是個前衛劇場舞臺設計者，屬莫斯科普羅列庫特劇場 (Proletkult Theater)❼成員，受構成主義 (con-

❻ 見劉森堯譯，普多夫金著的兩本合集，《電影技巧與電影表演》(*Film Technique and Film Acting*)，pp. 186–187。

structivism) 風格的影響，在他的理論與作品中一直有揮之不去強烈的形式主義色彩。普多夫金是庫勒雪夫的學生，而艾森斯坦則出自維多夫的實驗傳統。艾森斯坦不同意普多夫金的剪接理論，他認為電影的意義並非透過單獨影像的累積而產生，而是從影像之間的對撞、或吸引，以及存在於影像中的各種要素，如構圖、動作與觀念等所構成的，他不認為故事中的影像是唯一的建築磚塊，也不相信透過那樣的方式並列，一定會有累積的效果。

另外，艾森斯坦認為具有隱喻效果的鏡頭，不一定非得與故事內容相關，剪接若要產生最大的效果，乃是來自兩個表面不相干的鏡頭並置在一起，即以兩個鏡頭的並置來激發一個新的概念。在艾森斯坦第一部影片《罷工》(Strike, 1924) 裡，他把最後工人與小孩的大屠殺，和牛被宰殺的鏡頭對剪在一起，這裡的隱喻效果是相當清楚的，可是屠宰場的場景在故事中並未出現過，也未交代過。他在《十月》(October, 1928) 中也使用了同樣的手法；他把臨時政府的元首克倫斯基，在入主沙皇皇宮時，與一連串的機械孔雀的鏡頭對剪在一起，藉此顯示他的驕傲、愚蠢、虛浮與矯飾。在片中他並未交代機械孔雀出自何處，也未說明為何機械孔雀會生硬地轉動，非常類似今天捷克動畫大師斯凡克梅耶 (Jan Svankmajer) 的超現實動畫。我們知道，他的知性和隱喻的企圖是非常強烈的。

這裡我們看到，艾森斯坦在電影意義的創造上，和普多夫金走的是不一樣的路：普多夫金重視戲劇的連戲性 (continuity)，像葛里菲斯一樣注重故事敘述的層面，他們都極力運用攝影與剪接的技巧，引導觀眾去感受情節、故事和人物的情境。而艾森斯坦則利用電影，致力於抽象意念的開發，他並不重視故事的連戲性與情節的清晰度，他認為電影的目的在創造，而非複製現實。於是，他把全部的力量都放在實驗電影鏡頭的並置所能產生意念的爆炸、衝撞、牽引與融合的效果上，他藉著蒙太奇的概念，為電影開創了一條相當新鮮，又難以用影音法則來規範的表意之路。

蒙太奇一詞原取自法語，意思是安排、配置與組合之意，但在蘇聯人的使用之下，蒙太奇代表著一種藉影像並列而產生合成意念的概念，簡單說就是剪接的意思，但意涵又比剪接一詞更豐富，它還具有創造意念的意思。尤

❼　Proletkult Theater 亦即人民的劇場。

其在艾森斯坦的旁徵博引與大膽實驗之下，確實也把電影理論帶進了哲學論證的層次。在西方電影史與理論的書籍中，曾有將艾森斯坦取用中國會意字來比喻蒙太奇的意念，誤說成是來自日本文字❽，雖然日文中確實有漢字存在，但追本溯源仍是中國造字的意念。比如他提到口加上鳥就是鳴，口加上犬就是吠，耳加上門就是聞等等，由兩個部首組成一個完整的字，藉兩個意念的相加，組成了一個新的意念，這就是一種意義的創造。艾森斯坦把這個原理，運用在解釋蒙太奇的意義上，就是由兩個或更多個的鏡頭，組合出一種不等同於每個鏡頭個別意義的整體意涵。

　　一九二五年，艾森斯坦在他的作品《波坦金戰艦》(Potemkin, 1925) 中，藉著動感十足的剪接，擴張了鏡頭的意義，從表面的隱喻擴張到一種完全嶄新的合成意義。他完全以蒙太奇的手法，來創造並描寫出蘇聯革命精神史詩般的鉅著。電影時間被延伸與濃縮，動作被切成零碎的片段，然後再加以組合，成為主觀而獨立、充滿韻律的片段，運用平行或對比的手法連結影像，使電影成為充滿張力、撞擊力與爆炸力的動力磁場。

　　在《波坦金戰艦》的奧迪薩階梯 (Odessa Steps) 屠殺片段中，他描寫一群無辜的百姓，因同情叛變戰艦的官兵，而遭受哥薩克 (Cossack) 軍隊無情的屠殺。整段的敘述非常類似今

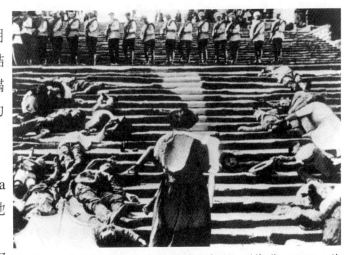

《波坦金戰艦》的奧迪薩階梯屠殺劇照，(蘇聯，1925，艾森斯坦)。艾森斯坦在此片中大量運用鏡頭中各種元素，包含構圖、動作、方向、面積、形狀、觀念等之間的衝突與對撞，以激發觀眾對抽象意念的思考。

天的 MTV 的表現風格：一首歌所帶給觀眾的主要標的是歌的情緒與氣氛，而

❽　見 Jack C. Ellis, *A History of Film*, N. J., Prentice-Hall, Inc., 1979, p. 122. 與 *The Major Film Theories*, by Dudley Andrew, Oxford University Press, 1976, p. 51.

不是歌中故事劇情的細節。被摘選出來的情節，只是用來強調與渲染歌曲所要表達的主要情緒。同理，在這裡，我們對於階梯的場景細節不見得非常清楚，但我們對於其中兩種力量的衝突，感受深刻。對於事件的發展順序，不見得了然於心，但對於士兵的冷酷和群眾的慌亂無助，總是印象深刻的。艾森斯坦利用鏡頭動作的交互反應，以及時間的延長，刻意放大了軍隊士兵機械而冷血的形象，還有群眾恐懼、驚惶失措的形象。尤其他選擇使用兩對母子的被弒，來凸顯這個事件的悲劇性，正如 MTV 歌曲中被強調的劇情片段。

　　其中，他善用特寫鏡頭穿插於整體動作中，來表現動作的細節與人物情緒衝擊，軍隊不斷由左上角向右下角逼進，與戰慄相擁的群眾、逃逸四散的人們，平行對剪。在群眾移動的方向上是不斷變化的，有向上去求情的老百姓，有向四方逃逸的群眾，所以經過組接後，造成混亂與恐怖的感覺，與軍隊堅定確切的腳步形成強烈的對比。在這個段落中，我們可以發現艾森斯坦非常留意每個鏡頭的內在元素特性，如方向、面積、深度、明暗、角度、景別等，在掌握鏡頭的個別特性後，有意地對立、排比或重複這些元素，使之藉著影像的撞擊，產生非既存於影像本身的知性與感性的意義。

四、五種蒙太奇

　　歸納言之，艾森斯坦稱呼蒙太奇為衝突，正如任何藝術的基礎就是衝突一樣。他把電影鏡頭比擬為蒙太奇的細胞，因此也必須從細胞的觀點去理解它。每個鏡頭，或稱細胞，都有它內在的衝突因素，鏡頭與鏡頭連接在一起後，便產生爆炸性的威力，他把這種威力比擬成引擎內燃燒而產生的爆炸，足以推動汽車前進，而蒙太奇就像是推動整部影片往前的動力❾。而衝突的發生可以是鏡頭內的，也可以是鏡頭與鏡頭之間的。以鏡頭中的衝突為例，比如像奧迪薩階梯列隊的軍人與抱著兒子求情的母親對立的畫面,在圖像上，軍人與母親的方向是衝突的，另外在現實裡，軍人是由階梯上方往下移動，而母親是由下往上移動，但在構圖上，軍人是由左下方往右上方移動，母親則是由右上方往左下方移動，這裡創造了雙重方向上的衝突。鏡頭與鏡頭間

❾　見艾森斯坦著的 *Film Form*, Jay Leyda 英譯本，A Harvest Book, New York, 1949, p. 38

的衝突,則更是不勝枚舉,在奧迪薩階梯段落中比比皆是。

艾森斯坦把蒙太奇分為五種類型,分別是長度蒙太奇 (Metric Montage)、韻律蒙太奇 (Rhythmic Montage)、氣氛蒙太奇 (Tonal Montage)、統調蒙太奇 (Overtonal Montage) 與知性蒙太奇 (Intellectual Montage)❿。由於蒙太奇的理念,對後來前衛電影與電影敘事發展,有極深刻的影響,故以下分就各類蒙太奇做概要性的說明。

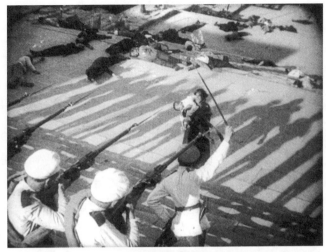

《波坦金戰艦》劇照,(蘇聯,1925,艾森斯坦)。由此張劇照的構圖,我們可以看見艾森斯坦對畫面構圖內在元素的精彩運用。在故事中,母親是向上方移動,但在畫面中卻是面向左下方。而軍人在故事中是向下方移動,但在畫面中卻是面向右上方。

■(一)長度蒙太奇

長度蒙太奇指段落中鏡頭的組成是依據它的長度為原則,藉著鏡頭長度的變化,來創造加速的效果,有如音符節拍長短造成音樂速度感的變化一

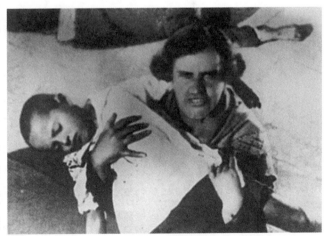

《波坦金戰艦》中,母攜子的劇照。

般。長度的變化可以是規則的,也可以是不規則的,但能創造不同的張力與感覺,如整齊或凌亂、簡單與複雜的印象。純粹以外在長度來左右電影放映

❿ 見艾森斯坦著的 *Film Form*, Jay Leyda 英譯本, A Harvest Book, New York, 1949, pp. 72−83

效果，這種長度雖不一定能清楚的被觀眾辨識出來，但卻不能否認它的潛在影響力；它能製造影片的節奏，以及觀眾心中的脈搏。

▪️(二)韻律蒙太奇

除了上面談到鏡頭外在的長度外，韻律蒙太奇是說到鏡頭的內容，也是影響鏡頭長度的重要因素。也就是說鏡頭的長度乃是依據鏡頭本身的特性，以及一個段落的結構。因此，我們可以藉著外在長度的安排，比如逐漸縮短鏡頭形成加速，再配合更緊湊的素材內容，來強化整體的節奏。著名的例子，就是在奧迪薩階梯中，軍隊的腳步在前段是穿插出現在四散狂奔的群眾鏡頭中，因為在長度上與內容上都打破了原來的節奏，所以造成一種混亂不安的感覺。然後，在結尾嬰兒車滑下階梯的段落中，又與它形成對位，兩者移動方向都是向下，軍隊的腳步被嬰兒車的下墜加強並放大，藉著長度的精準控制，與內容的緊湊對比，最終把氣氛推向了最高潮。

▪️(三)氣氛蒙太奇

氣氛蒙太奇是根據畫面的情緒內涵來決定，艾森斯坦稱之為鏡頭情緒的聲音 (emotional sound of the piece)，它可以依據畫面中主體的造型、氣氛、明暗與調性來達到敘事目的。譬如，以一連串柔焦鏡頭或不同程度尖銳的元素組合，可以分別表達柔和與堅硬氣氛的兩種效果，這就是典型的氣氛蒙太奇。前面提到的在奧迪薩階梯的兩個母親段落，攜子的母親站在階梯上被槍殺前後，以及推嬰兒車的母親中彈後掙扎的片段，都運用了氣氛蒙太奇來傳達超強的哀怨氣息。

今天的電影中也不乏這樣的運用，如王穎 (Wayne Wang) 的《點心》(*A Little Bit of Heart, 1985*)，在影片開場的片段裡，他介紹劇中的人物─母親與女兒，以及她們生活的環境─舊金山；他使用一個個的長鏡頭來構築這個時間和空間。更貼切地說，他試圖傳達她們生活的氣氛。鏡頭從家中開始，母親在房間內縫紉機前縫衣，然後是客廳的空景、鳥籠特寫、舊金山街道，之後來到舊金山大橋邊、海上有貨輪緩緩前行，最後介紹女兒背對鏡頭獨坐在海邊、海波緩緩蕩漾。這個段落的情緒內涵相當統一，給觀眾一種寧靜的感

受，帶有一點漂泊的氣息，鏡頭雖無明顯外在動作，但它們的情緒內涵卻成了主宰的因素。

㈣統調蒙太奇

統調蒙太奇是來自氣氛蒙太奇最高的發展，它結合了以上三種蒙太奇交互作用的總和，從長度、韻律與情緒氣氛的交互運作而產生意圖的效果。這樣的例子，事實上是不勝枚舉。奧迪薩階梯的段落，就可以說是統調蒙太奇的運用，其中藉著以上元素，強調政府軍隊的強大威力與殘酷暴行，與民眾的脆弱無主，形成強烈的對比，而塑造了影片的主體訊息。

時光快轉至八〇年代，當我們觀賞柯波拉的《鬥魚》(*Rumble Fish, 1983*)時，似有相同的感受，片中有一場青少年鬥毆的戲，我們也可以把它看作是統調蒙太奇的範例運用。兩群年少輕狂的青年人，相約在陰溼的地鐵道旁決鬥，從兩群人馬的聚集、搜索、相遇，到一觸即發的怒目相視、揮刀鬥毆，這過程中導演善於運用氣氛的創造、韻律節奏的掌控、長短鏡頭交替、主客觀觀點流動的剪接，把一場打鬥的生猛、火辣與臨場感，描寫得淋漓盡致，令人血脈僨張。我們可以說，它的整體效果是藉著以上三種蒙太奇交互作用的總和而達成的。

㈤知性蒙太奇

知性蒙太奇指的是影片中知性意義的組成和運作，不在乎鏡頭的長度韻律氣氛或調性的運用，而獨尊它的理性意義，或者可說是它在意念上與語言上的意義。很典型的一個例子，就是在奧迪薩階梯段落結束時，接著是反抗軍炮轟政府司令部的畫面，在這中間穿插了三個獅身的雕像畫面：第一個是睡著的獅子，第二個是蹲著的獅子，第三個是站立起來的獅子。這三個畫面原來與被轟炸的建築物無關，但在依次間隔出現後，獅子由睡姿變為起身站立英挺的姿態，在故事情節上雖無直接關連，但獅子的由睡而覺醒的動作，卻有明顯在知性上暗示「人民揭竿而起如獅怒吼」的寓意，這是很明顯的知性蒙太奇的運用。

有一個類似的例子，出現在庫柏力克 (Stanley Kubrick) 的《2001 年太空

漫遊》(*2001: A Space Odyssey, 1968*) 一片中：當原始人類發現骨頭可當作武器時，鏡頭交代那個猿人，任意揮打地上的動物枯骨，骨頭因被搥打而騰躍四濺，此時導演在搥打的鏡頭中間，插入了動物倒地的畫面，立刻使無目的的搥打動作以及骨頭本身，產生「致命的武器」的概念，這也是透過鏡頭間知性的連結而產生的意義。只要在一定的文化範疇裡，觀者會自動將並列的影像，以語意和知性的連結，建構並產生其應有的意義。

五、隱　喻

　　在葛里菲斯的電影中，雖已經出現視覺隱喻 (metaphor) 的運用，但並不普遍。到了普多夫金和艾森斯坦的電影中，隱喻的應用已頗為普遍。一方面，因為蘇聯電影著重意念的開發與實驗，尤其在知性蒙太奇的創造上，更是不遺餘力。另一方面，蘇聯電影的發展，重在歷史的論述、政治觀念的抒發與社會的批判等功能。這使得他們非常留意電影在哲學意念上的開發，間接就助長了在電影中運用文學裡隱喻的元素的風氣與需求。事實上，隱喻就是一種知性蒙太奇。

　　電影中的隱喻，就是將兩個不相干的鏡頭並列在一起，來產生新的意念。也可以是在電影中擷取關鍵性的細節，將它們擺在一起，而生發隱喻的效果。鏡頭內容可以是來自故事的元素，也可以是毫不相干的內容，硬擺放在一起，以純知性或語意上的連結來產生意義。在普多夫金的《母親》父母爭奪時鐘的片段裡，我們看見有一段精彩對峙的場面，就是在兒子被推倒地後，順勢拾起一把鐵鎚握在手中，這個特寫鏡頭與父親拳頭的特寫鏡頭，對剪在一起，交互輝映，再配合父子兩人的表情特寫呈現，給我們非常清楚的隱喻意念：父親威權的憤怒相對於兒子堅決的反抗意志。後來父親拳頭的鬆開，就象徵了威權的軟化，父親的讓步。這些鏡頭的使用，都可說是隱喻的一種表現。

　　還有一個有趣的例子，出現在卓別林的《淘金熱》(*The Gold Rush, 1925*)中，卓別林飾演一位流浪漢，他與一位壯漢朋友被困在雪山的小木屋中，兩人憂愁相對，當壯漢飢腸轆轆地看著卓別林時，導演此時把卓別林的身影，和一隻與人同大的雞溶接在一起。這裡很清楚地表達了一種視覺隱喻，就是由於飢餓過度，他的壯漢朋友在恍惚中，把卓別林看成了一隻在屋裡，揮翅

踢腳來回踱步，身形與人同大的雞，一隻可食用的大雞，藉以表達人物在飢餓狀態中的瘋狂意識，這也是某種形態上的隱喻。

在亞倫・派克 (Alan Parker) 的《鳥人》(*Birdy, 1984*) 中，有一段描寫主角在夢中幻想成為一隻鳥的場面，鏡頭是拍攝主角裸身躺臥在鳥籠中，以內心獨白方式，陳述他亟欲成為鳥並能展翅飛翔的慾望。鏡頭先客觀交代他與一隻小鳥的肌膚之親，並漸漸以主觀鏡頭交代他的意識出遊，並成為一隻鳥，能脫離身軀而自由飛翔。在此過程中，導演插入許多鳥兒飛翔牆面投影的鏡頭，以回應他內心強烈飛行慾望的聲聲呼喚，這些鳥兒的剪影鏡頭，可以說是很明顯的隱喻，就是主角內心深處沈積已久、呼之欲出，欲衝破人身限制，能如鳥兒羽化登仙般的飛行想望。

第五節　精神世界的言說

一九二〇年代歐洲的法國巴黎與德國，現代藝術蓬勃發展，各類思潮與藝術主張交相爭鳴，其中以超現實主義、表現主義與精神分析學對電影的敘事有較直接而重大的影響。自盧米爾和梅里耶以降，電影扮演著傳述現實世界的現象與表述虛幻情境的兩面功能。藉著歐美蘇三地的電影家們的鑽研開發，其中自然融合了各地文化特點與地域色彩。然而，電影在講故事的層面上，卻可說是已建立了一個放諸四海而皆準的標準。而今天回顧起來，在二〇年代的藝術思潮，對電影敘事的影響是深刻而本質的。因此，我們需要對那些被標為前衛藝術的思想內涵，稍作檢視，對它們為電影所開創的在精神世界的言說，有所思索，以期對電影有更全面與豐足的看法。

二〇年代的歐洲充滿現代藝術，藝術家們紛紛表示他們對現代世界本質的看法，除了表現主義和超現實主義外，如構成主義、立體主義、未來主義、達達主義等百家爭鳴，裡面充滿了複雜與曖昧。此外，佛洛依德關於潛意識心理與夢的解析等著作出版的影響，加上第一次世界大戰後社會和政治的癱瘓與失序，使得藝術家們拒絕探討外在世界，轉而擁抱內在主觀的世界，屬於情緒和感情的世界。

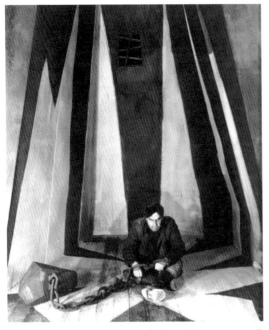

《卡里加利博士的小屋》劇照，（德，1919，羅伯·偉恩）。本片為電影開拓了人類主觀精神世界言說的敘事空間。

在電影中首度將焦點放在主觀精神世界的描述的思潮，應該是一九一九年德國電影中的表現主義運動。德國導演羅伯·偉恩 (Robert Weine) 在當年推出《卡里加利博士的小屋》(*The Cabinet of Dr. Caligari, 1919*)，堪稱表現主義的經典作品，興起了一段浪潮。影片可以使人很明顯的看出，作者所描寫的不是真實事件，而是透過某種角度或眼光所呈現出來的看法與感覺。在表現主義者的作品中，他們極盡所能地操縱與運用所有電影中的創作元素，終極目的就是為了傳遞角色的內在情緒，而不只是在傳述劇情而已。

一九二九年，法國超現實主義藝術家達利 (Salvador Dali) 和西班牙導演布紐爾 (Luis Bunuel) 合作拍攝了《安達魯之犬》(*Un Chien Andalou, 1929*)，此片被認為是超現實主義電影的經典作品。影片主要描寫人的潛意識世界中，恐懼、焦慮、慾望與性意識等情愫，整片結構鬆散，時序雜亂，沒有一貫的時空結構，情節也缺乏任何因果關係，可以說基本採納佛洛依德夢的理論中自由關聯的邏輯。片中充滿荒謬怪誕的情節，與人類夢中情境，可說是如出一轍。這部片子與《卡里加利博士的小屋》為電影開拓了另一類的敘事空間，集中描寫人類的精神世界，一個飄渺不定、離奇恍惚的場域。當然，它的敘事邏輯也自我歸屬在它自己獨特的範疇裡。這類的電影並不止於初期經典的曇花一現，三〇年代在美國興起的恐怖類型電影，以及四〇和五〇年代的黑色電影，都可以說是表現主義電影與超現實主義電影中主題與風格的延續。

從剪接的觀點來看，這類的片子，雖然沒有在剪接的技法上加入任何新的元素，但在素材的開拓，與電影和人類對現實知覺的關係層面上，有極大

的擴展。自此，電影創造了絕對的主觀時間與空間：像是夢境、幻覺、記憶與潛意識等領域。而這樣的絕對主觀的敘述，其本身也決定了它敘事文本的特性與邏輯，剪輯的技法更是臣服在它大的法則之下。從剪輯來看，鏡頭的連接不是以連戲為目的，乃是刻意破壞與顛覆意義，鏡頭間除了有視覺的相關性外，其他則完全不照自葛里菲斯以來所發展的連戲原則進行。並且，不只是剪接而已，從演員的表演、化妝、道具、燈光、攝影，以及到了有聲時代以後的聲音等元素，無一不被操縱扭曲，以描繪作者所感受到的主觀情境。

　　另一種精神世界的表述，就是記憶。記憶也是人類精神世界的重要資產，陳述與表現記憶，當然也是電影人竭力以赴的疆場。在亞倫・雷奈 (Alain Resnais) 所導的片子《去年在馬倫巴》(*Last year at Marienbad, 1961*) 中，我們看見電影對人類記憶精彩而有創意的描繪,在其中我們無法分辨時間的過去、現在與未來，甚至連主要角色的認定，都不是相當確鑿。電影是隨著一個主觀的敘述而推展，這個如催眠般男性的聲音，持續延展，但並沒有清楚界定出現在的時間和空間。我們只知道，有一群男女在同一個旅館中邂逅，並交談、看戲、玩耍與私語，在其中有時時間是靜止的，有時是持續的。但是，場景與對白，都無法幫助我們了解，到底在旅館中曾發生了什麼事。我們只被放在一種惆悵的情緒中，像是記憶的性質，但無法定位在任何角色上，也不知是清楚的意識，或是某人的潛意識。這裡讓我們看到，電影剪接在精神世界的言說上，不僅可以幫助我們進入特定而確鑿的時間和空間，而且透過確定的人物觀點，同時也可以把觀眾設定在游離的立場上，製造一種無時間也無空間的無意識狀態。

　　然而，這類的電影能否與大多數觀眾的主觀經驗互相呼應，得著共鳴，並能有共識般的領會，這又是另一回事。因為精神世界本來就無法用任何工具與形式加以精確地掌握，何況每個創作者與觀眾，對敘事工具本身的認識，有著諸多的差異。在文化、言語與個人獨特經驗紛歧互見的狀態下，要鑑定並釐清這樣的陳述，也是極端主觀的嘗試。

第六節　觀點的開拓

電影發展至五〇年代，在敘事的呈現上，已經相當完備，所有電影鏡頭連接與組織的手法，也已成為觀眾觀影的共識，可說是無人不知，沒人不曉。但在這個時刻，世界各地的電影卻有許多革命性的變化與進展，從科技上到電影工業產製結構的變遷，都把電影創作與生產帶進了另一個新的成長階段。二次大戰後的歐洲，電影進入寫實主義的年代，最知名的運動就是始於一九四五年的義大利新寫實主義 (Italian neorealism)；由於義大利的電影攝影棚經戰火摧殘，已不堪使用，膠片也極端缺乏，所以電影工作者便移駕街上，找尋故事題材和拍攝場地與演員。從此，電影故事從好萊塢電影長出另一種新鮮的風格，是因著現實的需要而發展出來的風格，就是跳脫傳統戲劇的完美與勻稱性，故事保留真實世界中的不完美性與開放性，影片探觸關於貧窮、娼妓與地下反抗組織行動等主題。

一九五六年，在英國有一群電影人，在紀錄片拍攝與製作上，提出新的主張與作法，就是所謂的自由電影運動 (Free Cinema Movement)。他們認為紀錄片應從服膺贊助者的束縛中得到解放，而劇情片則應從票房的轄制中得到解放，作者在創作目的與呈現手法上，得到完全的自主與自由，可說是一種完全個人化的電影，其中既有社會的關注，也有詩意的表現[11]。

同時，也有一群法國電影人，標舉個人電影旗幟，他們是影評人兼導演，如楚浮 (François Truffaut)、高達 (Jean-Luc Godard) 等人，在他們的影評中批判傳統電影的死板僵化，受限於文學表現的拖滯死沈，認為電影應善用電影媒體本身的特性，發揮電影的敘事潛力。他們認為電影攝影機就像一支鋼筆，是自由書寫的工具，可以隨個人意志而行動，就是更早期一九四八年亞斯楚克 (Alexandre Astruc) 提出的電影鋼筆論 (camera-stylo) 的延續。後來楚浮更提出作者論 (auteurism) 的看法，即電影可以完全反映電影導演的創作理念與風格，隨後激起如火如荼的法國新浪潮電影運動 (French New Wave)。他們的

[11]　見 Jack C. Ellis, *A History of Film*, N. J., Prentice-Hall, Inc., 1979, p. 356.

電影口號，與英國自由電影在性質上，其實是如出一轍的。而在這裡，我們看見了英、法、義三地的電影工作者，同時都致力於尋求一種不同於古典敘述 (classical narrative) 的電影風格。

而古典敘述指的又是什麼呢？國際電影的變化又帶進了什麼樣的擴展？傳統古典敘述指的是由葛里菲斯、普多夫金等人發展出來的一種較為有機、依附傳統戲劇結構、故事有頭中尾的連戲剪接，後來被好萊塢發揚光大，成為電影敘事的主流風格。美國電影中以威廉・惠勒 (William Wyler) 為代表，他的著名作品是《黃金時代》(*The Best Years of Our Lives, 1946*)，他的剪接風格是傳統而嚴謹的，但呈現了強大的敘事力量。藉著國際電影的發展，我們看見了一種新的敘述，一種更為自由、強調電影本身的特性、注重個人感覺、著眼心理真實，在形式上不依附連戲剪接的電影風格。歸納而言，我們看到了它們在故事連戲、戲劇時間與真實時間之定義等方面，有新的見解。

由上所述，我們知道，五〇年代在電影敘事風格的發展上，可說是個分水嶺的年代。在這期間，日本導演黑澤明 (Akira Kurosawa) 拍了一部蜚聲國際的電影《羅生門》(*Rashomon, 1951*)，透過四個觀點來講述一個故事，內容與敘事手法都精彩絕倫，令人耳目為之一震。這部片子的重要性在於它挑戰了傳統故事中獨一的敘事觀點，不論是第幾人稱觀點，總是統一而首尾一致的。而羅生門則是透過四個人的觀點來講述一個疑雲重重又撲朔迷離的故事，而背後的作者在這中間做了極繁複又細緻的調度工作，使我們幾乎忘了在這故事後面，仍然存在一位獨一且首尾一貫的說故事人的觀點，只是這個觀點是由四個觀點所組成。細細賞析後，發現他對多重觀點故事處理的獨到，令人嘆為觀止。

電影是講一對年輕夫妻經過一座森林，遇見了強盜，結果先生被殺，妻子遭到強暴的故事。故事的敘述是透過三個在廟中躲雨的人的回溯，三人分別是樵夫、流浪漢與和尚，而樵夫是主要敘述者。這個案件的目擊者與涉案者一樵夫、和尚、強盜、妻子、與先生（由通靈者代替）都被帶到官府接受審問。回來後，樵夫對於自己所見，與其他涉案者所敘述的有諸多差異，而感到惶惑不安，在流浪漢好奇的追問下，樵夫娓娓道來他自己所目睹的經歷：就是在一次上山砍柴的途中，他發現了一件謀殺案，一位年輕武士陳屍於林

中，身上插著一把長劍，附近發現了幾件先生和妻子遺留的物件，並絕口否認曾看見匕首一後幾位當事者所指認死者被殺的兇器。

接下來，和尚述說他在這對夫妻進入林中前遇見他們，這裡證明了先生當時身上佩著弓箭，腰間帶著長劍，手牽著妻子所騎著的馬，與妻子一同走入林中。之後，官府的衙吏敘述他如何逮到強盜的經過，當然這裡是透過樵夫與和尚的口，在大雨滂沱的廟

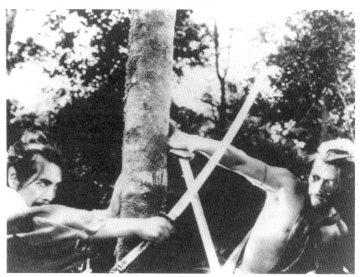

《羅生門》劇照，（日，1951，黑澤明）。黑澤明利用四個人的觀點講述一段撲朔迷離的故事，將觀點轉化為各樣的景別、角度、前後景、構圖與長度，展現了高超的敘事功力。

中，向著流浪漢回溯的。接下去不同的人的敘述，也都是透過他們兩人的口來訴說的。樵夫先轉述衙吏陳述強盜被逮時的醜態，被馬摔落地上，痛苦哀號。接下來，強盜立刻予以駁斥，他聲稱自己是因作完案離開現場後，一時口渴，喝了溪水中毒，痛苦不堪而在河邊休息。強盜繼而說出他的故事版本：他原本躺臥在林邊樹下小憩，不料年輕夫妻從他面前經過時，一陣微風把他吹醒，驚鴻一瞥地望見妻子如天人般的姿色，遂興起殺夫奪妻的念頭。他先計誘先生，將之捆綁，繼而在先生面前強暴妻子，並表示過程中妻子雖奮力抵抗，但終不敵他的男人魅力而臣服。這裡有段特殊的描述，就是當強盜制住妻子並強吻妻子時，妻子手中的匕首滑落，並插入地面。此刻，導演用了一個妻子的主觀鏡頭，望著天空從扶疏的樹葉透過眩目的陽光，畫面由清晰而逐漸模糊，以表示妻子意志的降服。當然，這是透過強盜的敘事觀點所出現的一種描繪。

事後，強盜要離去前，妻子因名節之故，要求兩個男人決鬥，以定奪她的歸屬。於是，強盜與先生以長劍展開一場生死決鬥，雙方勢均力敵，廝殺

結果，先生身亡，妻子趁機逃逸，強盜只好獨自離去。在決鬥場面剪接的表現上，鏡頭較多中景、特寫與正、反拍交替，呈現人物平等而對立的地位，畫面中的前、後景，人物的三角關係，都被有效的運用，製造無比的張力和動感。很明顯，這樣的影像特點是跟著敘事的觀點而來的。其中官府問到有無見到匕首，他則表示遺憾竟忘了把如此名貴的刀帶走，意謂著他與失蹤的小刀無關。

　　下一個片段，和尚轉述了女人的故事，即在官府中女人的敘述：女人在遭強暴後，強盜就跑開了，然後她用匕首切開先生身上捆綁的繩索，希望求得先生的安慰，但先生反而怒目相視，以無聲的斥責面對她。她最終因傷痛過度而昏厥，當她醒來時，發現先生已死，而她的匕首就插在先生的胸膛上。後來她離開現場，意圖自殺，但未成功，最後被帶至官府。從這個段落的敘述，我們看見妻子把自己視為受害者，鏡頭集中描寫先生冷酷的對待，及妻子受創的感覺與心裡的掙扎。畫面以特寫與長鏡頭居多。

　　接下來由和尚轉述了先生的觀點，但因先生已死，所以他的觀點乃是透過一位靈媒來陳述的。靈媒傳述的內容如下：強盜強暴妻子後，要帶妻子走，她雖同意，但要求強盜殺夫，因此激怒強盜，前去解開先生，並反問先生要如何處置妻子，先生此時反有原諒強盜的心意，正當猶豫之時，妻子逃跑，強盜追逐而去。之後，先生在羞憤交加的情緒下，舉匕首自殺，死後感覺有人把他胸中的匕首拔走。這段敘述的剪接極端戲劇化，男鬼的聲音發自女性靈媒的口中，配合她冷肅的表情動作，以及外在疾風蕭颯的詭異氣氛，著實把先生所承受的死之重量與憂憤，完全表達出來了。透過靈媒激動的敘述，電影來回穿梭於過去與現在的兩個時空，鏡頭集中反映兩個重點：先生對妻子不貞的憤怒與絕望，及失去尊嚴的極度哀傷與痛苦，最後導致他自殺的決定，在剪接的安排上，也完全是以先生的觀點而出發的。

　　聽完了以上幾種說法，在廟中避雨的流浪漢已大感不耐煩，逼問樵夫到底他看見了什麼？隱瞞了什麼？為什麼前後不一，先生到底是被長劍殺死？或是被匕首所殺？為何在樵夫的敘述中匕首並未出現？這中間疑點重重。流浪漢懷疑，樵夫勢必做了什麼虧心事，才言不由衷。樵夫在流浪漢一再地逼問下，才又道出他自己親眼目睹的經過。他的敘述如下：在強盜強暴妻子後，

強盜央求妻子跟他走，妻子在猶豫良久後，以匕首切開丈夫的繩索，然後要求兩個男人決鬥，來決定她的去留。此時，先生立即表示他不願為妻子犧牲性命，若強盜願意，可以帶妻子離去。這又難倒了強盜，一時之間，三人六目相對，似乎誰都不願意出代價來贏得妻子。當強盜正打算放棄離去時，妻子突然野性大發，分別以言語譏諷並挑動兩個男人的自尊，慫恿他們起來相殘。於是，兩個男人在相當勉強之下，展開了生死搏鬥。

這一場決鬥與強盜所描述的決鬥是截然不同的，不論在他們武術的表現上，或在兩人的膽識上，都顯得相當生澀與萎縮。從前一場決鬥中，我們可以看見決鬥似乎是一場公平且具英雄氣概的打鬥，而這一場決鬥則有如兩個困獸，被矇住雙眼，毫無鬥志的死纏爛打。兩場的打鬥水準，有如天壤之別。在鏡頭表現上，多以遠景長鏡頭交代兩人卑微的地位，時間也較冗長，缺乏動感。在惡鬥一番後，先生被殺，妻子伺機逃走，強盜也在拔了插在先生身上的長劍後，持著兩把劍負傷狼狽離去，這中間也沒有提到匕首的出現。

故事的情節就如上述，但主要的四個人物所言，彼此不連，充滿矛盾，除了發生強暴是一致的之外，關於謀殺的情節則莫衷一是。每個人應該都說了部分的實話，也勢必說了一些謊言，因為沒有人能為先生的死亡負責，即使是先生自己。從故事的意念上來看，它似乎在說，每個人為著自己的利益，都沒有能力說出實話，因他們的話聽起來都像是在推卸責任，並且強調了自己的無辜。因此，事實的真相永遠隱藏在現實的背後，而且真理並非絕對的，而是相對的，因為從任何一個人的觀點來看，確實呈現了部分的真實，但也都被自己的盲點所蒙蔽。我們能看見的是人性的真實面，卻無法得知事情的真相，因為人類本身是充滿罪惡且懦弱的，根本沒有能力來顯明真相。當然，故事的結尾，導演藉著讓樵夫收養在廟裡發現的棄嬰，給人性蒙上一點光輝，作為人類自己的救贖，否則，人類的墮落真的是到了萬劫不復的地步。

芥川龍之介的原著小說，固然給這部電影提供了最佳的原始骨幹、素材與故事氛圍，但黑澤明在電影敘事的表現上，確實展現了不凡的功力；從他對劇中四個人物觀點的精準掌控、場面調度與觀點陳述的密切配合，戲劇時間與真實時間的交叉運用，都在在看得出黑澤明對電影媒體特質的純熟掌握。尤其從剪接的觀點來看，黑澤明成功地利用剪接，把四個人物的觀點、心境

與情緒，細細地展現出來，使我們對電影的敘事與故事，在體驗的深度與向度上，被大大地擴展了。同時，藉著這部電影，在電影剪接與敘事目的融合、形式與內涵的匹配上，都被帶進了新的疆界，這正是它重要的原因。

第七節　電影媒體的自省性

　　電影到一九五〇年止，涵蓋了幾乎是等長的默片與有聲片的發展年代。在無聲電影時代，電影家集中於蒙太奇理論的陳述，那也是大部分電影人對影像敘事的基本思考模式。電影理論由形式主義到寫實主義的轉移，可以說肇始於一九五一年成立的法國知名電影期刊《電影筆記》(Cahiers du Cinema) 的出現。其幕後最主要的寫實主義倡議者，就是安德烈・巴贊 (Andre Bazin)。他的論文集被譯成兩冊的英文著作《電影是什麼?》(1967–1971)，他的文字深深地影響了法國新浪潮的電影和後起的新秀，如楚浮、高達等影評人的電影理念。

　　巴贊可說是首位針對形式主義傳統，即蒙太奇理念，提出有效批判的批評家 ❷，他的論文主要在討論電影媒體的本質，他認為電影的特性來自於它攝影的能力，電影攝影本身所具有之特殊能力，就在於它能記錄現實，保留一段自成一體的現實時空。因此，電影應善加利用它能保留完整現實時空的特點才對。比如像深焦攝影 (deep-focus cinematography)，在單一的鏡頭中，涵蓋著遠景、中景與近景，藉著長拍 (long take) 讓現實世界藉著電影視窗的選取而被捕捉下來，形成一個不斷演變、內蘊而曖昧的時間與空間，所有的視覺元素都成為意義產生的根由，而不必依賴剪接強力而武斷的介入，以創造電影的意念，因而形成了蒙太奇剪接與場面調度剪接 (mise-en-scene editing) 的對立說。

　　他認為蒙太奇剪接則倚重於切割的鏡頭並列，產生較主觀、抽象與隱喻的意義，對於事件與人物的整體性則會產生破壞。他覺得必須讓現實本身自

❷　見王國富譯，道利・安祖 (Dudley Andrew) 著，《電影理論》(The Major Film Theories, 1976)，志文出版，臺北，1983，p. 145。

然產生它的意義，而不是對現實強加意義，因傳統蒙太奇剪接排除了我們本身組織能力的基本自由，也破壞了物體本身的自主性，並壓抑了人與物體之間的自由運作。所以，寫實電影必須保存一種更為深邃的心理真實：觀眾有選擇他自己對事物解釋的自由。而深焦攝影正是為觀眾保留這項特權的作法，他以奧森·威爾斯 (Orson Welles) 的《大國民》(Citizen Kane, 1941) 作為例子，他說威爾斯用深焦攝影來刺激觀眾，因為「深焦鏡頭使觀眾與影像的關係比他們與現實的關係更貼近……深焦鏡頭要求觀眾更積極地思考，甚至要求他們積極地參與場面調度。」❸ 在此，觀眾對於電影意義的創造，具有主動參與的權力，他可以主動地選擇他要看的，並體驗他自己從中所得到的意義，做出自己的詮釋，這種倚靠真實時空的保留所形成的場面調度的風格，確實為電影敘事開展出另一個面向。巴贊自己則聲稱「深焦攝影是電影語言發展史上具有辯證意義的一大進步」❹ 。

　　深受到巴贊理念影響的電影人楚浮與高達，分別藉著他們在同年 (1959) 出品的電影─《四百擊》(The 400 Blows, 1959) 與《斷了氣》(Breathless, 1959) 為電影敘事開創了更鮮明的風格。首先，在楚浮的《四百擊》中，他認為移動的攝影機是電影藝術的泉源，而非將場景切碎。它牽涉了長拍與真實時空的保留。因此，影片的開頭與結尾都是由移動鏡頭組成。並且配上六○年代才發展出來的同步錄音，以增強影片的臨場感，有如真實電影 (Cinema Verite)❺一般。故事描寫一位被社會與家庭疏離的孩童安東尼，追尋他失落的童年，並輾轉於犯罪的邊緣，影片以安東尼臉部特寫的停格畫面做結束，這部影片標示了楚浮挑戰權威與追求年輕和自由的精神。

　　另外，高達的《斷了氣》，是部向美國影星亨弗瑞·鮑嘉 (Humphery Bog-

❸　見《電影是什麼?》，Andre Bazin 著，崔君衍譯，1995，p. 89。

❹　見《電影是什麼?》，Andre Bazin 著，崔君衍譯，1995，p. 88。

❺　Cinema Verite 即真實電影，是五○年代末歐洲發展出來的一種紀錄片拍攝風格，使用手提式攝影機和錄音機，進行同步錄音的拍攝與訪談。拍攝者承認攝影機具有影響與改變現實的能力，因此，在拍攝過程中並不迴避自身的存在，並利用與藉著直接參與式的觀察，去記錄他們的拍攝對象，也藉著這樣的拍攝關係，企圖揭露隱藏在現實表層下的真實，呈現了紀錄片高度自覺的理念。

art) 和美國警匪片致敬的電影⑯，故事描寫一位遊手好閒的慣竊飄忽不定的行蹤與行徑，他的一舉一動，在在忤逆觀眾的視聽，不只在道德上的挑釁，在敘事的語法上，更是極盡破碎之能事；打破所有觀眾所習慣的觀看法則，他不斷玩弄類型電影的法則，以及違背傳統好萊塢的敘事手法。在此片中，他借用戲劇家布雷

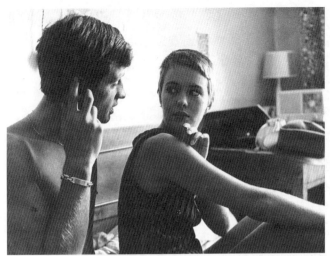

《斷了氣》劇照，（法，1959，高達）。大量使用跳接為主要的敘事手段，在道德議題與敘事層面上，皆大大忤逆了觀眾的思想與視聽習慣。

希特 (Berthold Brecht) 的疏離手法，使觀眾無法認同於劇中的角色與行動。在觀片過程中，一直保持在疏離的狀態。他隨時提醒觀眾，他們只是在看一場電影，有形的剪接，觸目皆是，完全是針對著好萊塢的「無形剪接」而來的，在電影敘事的表現上，有著高度的自省性 (self-reflexive)。

　　在這兩部影片裡，共同的剪接手法，就是跳接 (jump cut)，就是以省略時空的方式，直接將兩個鏡頭連接起來，而不在乎它們的連戲關係。因此，它的意義卻不只是將兩個不連續的鏡頭連接起來而已，重點是它表達了非連戲性 (discontinuity)。跳接不僅提醒了觀眾他們正在看電影的事實，並且在視覺上也顯得相當礙眼。在功能性上，它可以暗示不穩定性或瑣碎性。但不論何種情形，跳接挑戰了觀眾的觀影習慣，並開拓觀眾對電影時間與戲劇時間的認知。在過去，觀眾是無法忍受這樣的看片狀態，但自從新浪潮以後，跳接輕易地成為另一種被觀眾接受的剪接模式⑰。

⑯　見 Thomas Sobchack & Vivian C. Sobchack 的 *An Introduction to Film*，1980, p. 267。

⑰　見 *The Technique of Film and Video Editing*, Ken Dancyger, Focal Press, 1993, p. 133.

如在《四百擊》整部影片中，都運用了跳接的手法，其中有兩場戲值得一提。在一段心理醫師訪談的場景中，我們看到安東尼面對鏡頭回答了一系列的問題，但我們既聽不到也看不到訪問者的面孔。以此種方式呈現訪談，楚浮暗示安東尼的坦誠，以及他與成人世界間的疏離。另外，在影片的結束，安東尼從拘留所中逃脫，經過長途的奔跑，他抵達海灘，當他站在海邊時，有一個跳接，從遠景跳接至稍緊的鏡頭，然後再跳至中景，中景變成停格後，又跳接至安東尼特寫的停格畫面。在這四個跳接系列中，楚浮以停格和跳接困住了角色，並且程度逐步加深，藉著這樣的呈現，楚浮成功地呼召了觀眾，對安東尼的處境有更多的思索。

而在《斷了氣》中，跳接的使用更是唐突而激進，高達用跳接來構築瑣碎的動作與時空，連續的動作不斷地被切斷，在同一場景中的事件，也被無理由的切斷，不斷以新的但不見得重要的場景取代。如片中男主角在偷了一輛車逃亡後，車子行駛在路上，常被不同方向的搖鏡打斷，接著有警車追趕，他駛向岔路停下，警車隨後趕至，接下去鏡頭立刻跳接至手槍特寫，扣扳機後，跳接至警員倒向樹叢，之後直接跳接至男主角在草原上奔跑。一場謀殺藉著快速的跳接串連，完全無法顯示殺人的動機和戲劇動作的完整性，觀眾感受的只是無政府狀態的混亂與失序，也許這正是作者敘事的目的。他除了以跳接疏離觀眾對事件的感受外，更藉此呈現無政府狀態的影片主題，以及展現他個人相當自覺的反連戲與反敘事的風格。

高達在他後來的《我略知她一二》(*Two or Three Things I Know About Her, 1967*) 一片中，仍然不脫他疏離與嘲諷的基調，並且更加展現他對電影語言規範戲耍之能事，本片除了採用基本跳接的手法之外，尚有更多雜燴拼貼的使用。至此，高達的電影已經脫離故事的結構和傳統戲劇的形式，他把電影當成一種論述和評論的工具，進而成為他感知與批判社會的媒介。

故事是描述一巴黎婦人為謀生而從事賣淫,從中吐露她對各種人文科學、生活狀態及社會議題的看法。片中敘述分為兩面：就客觀的一面而言，片中以耳語般的旁白，陳述作者對語言、政治、藝術和社會建構等議題的見解，使影片的氣氛顯得相當弔詭，似乎整個社會正籌劃著一場政治陰謀。而就主觀的一面而言，片中每個入鏡的人物，都會突然轉向攝影機，即興發表他們

對事物的見解與內心感受，在虛構的戲劇情境中，明顯加入了紀錄片的元素，這樣的動作足以喚醒觀眾，脫離幻覺世界，也使得紀錄劇情類型的界限、真實與虛幻的疆界模糊化。另外，因影片論及內容龐雜，也缺少一貫的情節和架構，幾乎是隨機的進展或倒退，使得觀眾只能以隨機拾遺的方式，邊看邊思索，如此，打破了觀眾對整體性意義探索的企圖。

就電影語言而論，也維持高度的自覺，他不斷提醒觀眾攝影機的運動與拍攝的本身，如進行三百六十度的搖鏡、打破搖鏡的規則—完成搖鏡動作後又無目的地回搖、兩人對話時，卻互不相視、來回進行伸縮變焦 (zoom in & zoom out) 等，這些都說明了高達實驗而前衛的作風。有趣的是，由巴贊所開啟的寫實主義風潮，竟在楚浮、高達等後輩起了如此大的化學變化，崇尚保留現實意義的巴贊，一定想不到起始有相同的理念，到最後竟產生有完全不同的作風。這現象似乎和起初由蘇聯維多夫倡導的真理眼團體—以捕捉真實素材和表現真實世界為訴求的主張，到最後卻發展成歐洲二〇年代的前衛電影風潮，如出一轍。

當代電影中，當然不乏跳接的例子，但都不如法國新浪潮電影來得激進，經過好萊塢傳統的吸收與內化後，跳接已成為一般觀眾耳熟能詳的敘事語法，並且能深明其義。一九八九年由三位美國導演合拍的《紐約故事》(*New York Stories, 1989*)，其中的第一個故事〈生活教訓〉(*Life lessons*)，由馬丁·史柯西斯 (Martin Scorsese) 執導，描寫一位掙扎於創作靈感枯竭的畫家，整日垂涎他貌美年輕的女助理。有一場戲是他在夜間進入女助理的房間，意圖找尋一親芳澤的機會，但遭女助理回絕。過程中，有段精彩的跳接，就是當畫家在女助理床邊意圖求歡時，畫面瞬時間跳入另一個時空，沙龍般的藍色影像，配上迷人的音樂，充滿浪漫氣息。女助理的唇部、頸部及秀髮的特寫，一一以跳接出現，和畫家臉部癡迷的表情特寫對切，這裡的跳接被導演比喻成畫家心中靈光一現的幻覺世界，真是再適切不過了。

電影敘事發展至此，可說已然形塑出一個複雜、多變、彼此交疊又相互衍生的文體，它和人類的語言系統不盡相同，也難以用語言系統去規範和界定它。在它發展的過程中，我們看見人們記錄現實與說故事的雙重企圖，電影語言因而演化，照著人類語言的類比特性，除了發展出視覺隱喻的概念，

也引發了一連串意念的實驗。由於需要處理更加複雜的故事，導致電影時空處理的複雜度大為增加，在同一段影片中，可以處理多元的時空，而不至於紊亂。也為了加強戲劇逼真的效果，遂有真實時間與戲劇時間的開發。藉著攝影技術的演進，促成了鏡頭景別的變化與靈活運用。再由於人類世界本有著精神與物質的兩種層面，電影自然就成了表達人類精神世界的有效媒介，使得電影在呈現觀點、時間與空間、聲音與影像的對位上，有了更多的進展。然而電影語言的發展並未停止，它總是與人類科技與文化的發展息息相關，在進入電影剪接藝術殿堂之先，回顧以往歷史的軌跡，對我們總有鑑往而知來的效果與啟示。

第三章

電影敘事的目的
——為何而說？

綜觀以往的歷史，我們知道電影是有關人類世界的事情的，不管多爛的電影，都是有關事情的。《悲情城市》(*City of Sadness, 1989*) 是有關臺灣人的事情，明白的說，是有關臺灣人的一段歷史。更深的說，是有關臺灣身分認同的問題。它代表了作者，或一群人對現實的解讀、想像、詮釋、反省、再現與表現。《天浴》(*Xiu Xiu—The Sent Down Girl, 1998*) 是有關大陸人的事情，仔細的說，是有關一段大陸文革的歷史，它也代表了作者，或一群人對現實的解讀、想像、詮釋、反省、再現與表現。《神算》(*The Magic Touch, 1992*) 也是有關事情的，進一步地說，是關於香港生活、政治與文化的浮世繪和自嘲。不論電影採取什麼方式，或要表達什麼，都一定會有為何要這麼做的理由。若能從本質上，清楚為何要拍電影，及敘事上為什麼而說，對於我們認識電影藝術，將有撥雲見日的效果。

為了明瞭電影敘事的目的，以下我們分別就記錄（包括再現）、戲劇（娛樂）、詮釋與表現等四個層面來檢視電影的攝製意義。

第一節　記　錄

首先，電影的出現本是由於科技的進展，一種捕捉真實世界的聲音畫面的欲求，推動了電影的發展，而電影敘事卻是被最初電影記錄現實的需求，所刺激出來的附加需求。因此，記錄和再現可以說是電影第一種出現的拍攝目的。但是這種需求隨即被說故事，即戲劇的需求所覆蓋，然而記錄的需求並未消失，它只是退居幕後，成了電影藝術的基本背景。事實上，這兩種需求，在電影史上常是彼此融合交叉、又互為主體的。《誰殺了甘迺迪》(*JFK, 1991*) 是一部劇情片，但絕不能抹煞其中隱含記錄性的元素和企圖，為了重塑歷史場景，片中使用不少新聞資料片與歷史影片，以製造擬真的臨場感。該片在本質上，雖是完全以劇情片手法製作拍攝的影片，但它所隱藏的記錄性企圖卻也不容小覷，其中又以再現的企圖主宰了整部影片的基調。

在今天的商業電影中，我們都知道，電影拍攝的最大目的就是營利，從投資人、企業、拍攝團隊、後製與發行管道等生產機構，無一不是為了賺取

利潤，維持企業的經營。當然，我們不能否認有人完全為著興趣與理想而拍電影，但也不能否認，電影工業的生態基本上是商業導向的。因為拍電影可以賺錢，所以就有人願意投身其中，電影工業也因著有人力物力的投入，而得以發展壯大，好萊塢正是這樣發展出來的電影帝國，又名夢工廠，如今它不只是地理上的名詞，也是心理上的名詞❶，好萊塢已經指涉了美國文化的價值、意識形態與生活方式。回顧一九〇三年波特所拍的《火車大劫案》一片，就能明顯看見電影正在商業化的軌跡；比如，我們看見為了增加電影的吸引力與真實感，有實景的拍攝與攝影棚的拍攝，突破了拍攝場面的限制。為了增加戲劇的效果，有大場面眾多臨時演員的調度，有在火車上移動拍攝的爆破場面以及假人道具的使用。在騎馬追逐的場景中，有特技演員的使用，雖然是非常初階的。其中還有電影史上最早的西部槍戰。這些演變都說明了電影商業的企圖，正悄悄地形塑了電影的形式與內涵，因為電影人看見了它極大的商業潛力，電影生產的資源與規模也就自然得以滋長。

　　雖然如此，電影仍然沒有放棄它最初發跡時的企圖，就是記錄和再現。但是電影的類型與風格和它是否具有記錄的企圖，並無一定的因果關係。我們可以看見極為煽情、具戲劇效果的電影，卻隱含了強烈記錄性的訴求。反之，形式上的規格與特徵雖儼然像一部紀錄片，但骨子裡卻根本就是部劇情片，其戲劇的意圖也昭然若揭。這麼說似乎有點不可思議，但卻又極為符合電影發展的現實。像梅爾・吉勃遜 (Mel Gibson) 在二〇〇四年所拍的《耶穌受難記》(*The Passion of The Christ, 2004*)，雖是部劇情片，但他的拍法，是完全根據《新約聖經》四福音書中的描述，把耶穌被猶太人釘死在十字架上，並且在三天後復活的歷史事件，根據個人的領會，忠實地再現出來。從電影中我們可以感受到他強烈的記錄和再現的意圖，並不亞於奧立佛・史東 (Oliver Stone) 在《誰殺了甘迺迪》中所作的嘗試。差別的只是梅爾・吉勃遜並沒有歷史資料影片可以佐證和模擬，而奧立佛・史東則掌握了一些當代的史料。梅爾・吉勃遜有的只是《聖經》的經文，加上他個人的觀點與詮釋，但這並不能抹煞他記錄與再現的企圖。當然，故事的真實性與拍攝的成就，並非此

❶　見《電影藝術》，劉立行、井迎瑞、陳清河編著，國立空中大學，臺北，1996，
　　p. 28。

處討論的主題。這裡要說的是，電影與生俱來，就有著記錄的企圖，不管它的包裝被異化成什麼形式，電影創作者總是要千方百計地把他心中對真實的認知，努力地表達出來，這樣的企圖勢必也對電影敘事的發展與表現，有著深刻的影響。

那麼，在記錄的企圖裡，又隱含了哪些元素，以使觀眾在觀影時能獲得這樣的訊息？從紀錄片發展的歷史裡，我們看見，紀錄片是以記錄真實事件和人物的方式，以達到教育和說服觀眾的目的。因此，它的影像和聲音，都是取自真實事件的現場，或以此為原則所取得的素材。這樣的素材，畫面特點多半是較為粗糙、晃動，攝影表現也較不完美，如在拍攝過程中對焦與伸縮變焦，在燈光、運鏡與錄音等技術層面，雖然也力求完美，但並不避諱出現瑕疵，因為這些瑕疵正代表了拍攝者在竭力取得真實的過程中所遺留下的痕跡。這是電影發展以來，人們賦予紀錄片的典型樣貌，觀眾也以這些特徵來分辨紀錄片與劇情片的分野。雖然，我們清楚的知道，紀錄片從未真正被這樣的門檻侷限過；反之，紀錄片外貌的特徵，卻常常成為電影人玩耍舞弄電影技藝的場域。從《阮玲玉》(*Center Stage, 1992*) 就可看見，影片遊走於紀錄劇情類型的疆界，除了展示了電影作者熟稔於紀錄片與劇情片的元素外，也揭示了如今電影記錄的企圖雖然存在，但早已被戲劇的企圖擱延 (defer)，並與原始記錄元素產生差異 (difference)❷；今天的記錄企圖絕不等同於盧米爾時代的記錄企圖，在它發展的過程中，已逐漸被它自我所產生的新元素所解構。所以，我們在檢視電影中記錄的企圖時，總是多了一份「測不準性」❸。

❷ 德希達後結構主義學說的主要論點，指的是一種描述與解讀再現文本的策略，認為原有二元對立的思考模式並不能解決問題，而將書寫 (writing) 重新定義，使其具有不確定性，如造新字 (neologisms) 與古字新解 (palaeonymics)，試圖陳述再現文本本身的不確定性，作為一種解讀與拆解文本意義的策略。

❸ 此詞始於物理學家海森貝爾格 (Werner Heisenberg, 1901–1976) 於 1927 年發現之測不準原理 (uncertainty principle)，作為「量子力學」(quantum mechanics) 的一個推論結果；是指對一個粒子之位置的同步測量總是不準。而在二十世紀初藝術史的發展中，由於攝影術的發明，使得繪畫不再享有複製現實的專利。塞尚 (Paul Cézanne, 1839–1906) 也對原有的寫實主義加以修改，把我們對現實事物感知的測不準性，也包含在藝術創作過程中，就是再現必須顯示出觀者與客體之間的互動，

第二節　戲　劇

　　當然，電影最明顯與產生趣味的主要來源，應該是非戲劇性莫屬了。從盧米爾的《澆水的園丁》及梅里耶的《月球之旅》開始，電影一直脫不開這種製造娛樂的企圖，影音敘事的發展朝此方向演化，於是娛樂逐漸成為電影拍攝的主要意圖。因為戲劇能娛樂人，而電影又是呈現戲劇最有力的工具，藉著看電影能讓觀眾產生無上的愉悅感，以及體驗擬真的幻覺、產生認同與移情作用，這些因素也是觀眾想看電影的原因。因此，電影中表達戲劇的企圖，一直主宰著電影生產的內涵與形式。

　　而到底戲劇的企圖所指的又是什麼？簡單的說，就是「說一個好的故事，並把一個故事說好」的企圖。電影所有的科技與敘事技巧的發展，可以說都是為了能「說一個好的故事，並把一個故事說好」。故事可以是真實的，也可以是虛構的，主題可以是宏偉的，也可以是瑣碎的。但是，不管是內容或是說故事的技巧，一定得是有趣的，值得一說又能說得精彩的。所以，電影的戲劇企圖可以說是電影藝術的核心，也是它能否永續生存的基本原因。一個有趣的故事，加上有效的敘述手段，往往能吸引最多數的觀眾，這也是一般商業電影生產者戮力以赴的目標。另外，還有一個使得電影必須加強其戲劇表現的重要原因，就是為了要積蓄和培植電影工業本身再生產的能力。若是電影工業在生產了一兩部影片之後，就因本身基因的缺陷而破產，電影作品就缺乏了立足之地。然而，電影作品若能藉著優勢的戲劇表現，而獲得觀眾的認同，電影工業自然就能累積足夠再生產的能量，使得電影作品有生長的溫床。

　　讓我們再回到《耶穌受難記》這個例子上，梅爾·吉勃遜選擇了一個聖經故事，並試圖以寫實的方式來講述這個故事，它對於耶穌高超神聖性情的描寫，是藉著表現他被捕到被釘十字架的過程中，承受了超過人所能忍受之

即人在觀看時視點的各種變化和懷疑等各種可能性。因此，塞尚所畫的不是現實，而是對現實感知的效果。

程度的凌虐，片中對耶穌身體所遭受的苦刑，有極為放大的刻畫，用幾乎是真實時間的跟拍，來描寫耶穌在肉體和心靈所遭受的煎熬痛苦。就這個層面而言，我們很難不認為電影沒有戲劇的企圖。換句話說，戲劇性的企圖根本就隱藏在它戲劇化的語言中，因為這就是電影工業的本質，它必須藉著一種戲劇化的言說，來穩固它再生產的能力，即使梅爾·吉勃遜個人認為他沒有這樣的企圖。

另外，片中有些場景是聖經中所沒有記載的，譬如，他加了一段表現耶穌和母親的親情的戲。這段情節在聖經中，並不像影片中所呈現的篇幅之多與細膩。我們可以合理的推論，為了戲劇的目的，有些情節應該是導演自己想像出來的。比如耶穌是個木匠，他除了有很好的手藝之外，他和母親的關係極為融洽，在他成年以後，在人性的範圍裏，仍會在母親面前故意作出一些與母親開玩笑的動作。在耶穌背著十字架，被群眾帶往各各他山途中，也加入了許多母親心境的描寫。在聖經中關於母親的記載也很有限，不像電影中的深入且主觀。出賣耶穌的門徒猶大，在後悔所作之事後，經歷了一場心靈的戰爭，電影以很具象的方式呈現他遭受惡鬼不斷的猛烈攻擊，最後終因不敵由邪靈所代表的罪咎感而上吊自殺。我們姑且不討論這些技巧表現的優劣，以及宗教界在真理認定上的爭議，但我們可以很明顯的看出，也不容否認的是，這些呈現乃是為了戲劇性的目的，就是為把一個故事講好的企圖，藉此來服務他另外的目的；就是讓世人能認識耶穌這個人，及耶穌被釘死復活的故事。雖然，影片中對耶穌的描繪，無法讓所有的人滿意，但這畢竟是受制於戲劇範疇的侷限，以及歷史再現本身的盲點，但這都無法阻止人類本能說的企圖。

只是為了把一個故事說好，往往是電影人自我要求的基本素養，電影本身可能無關宏旨，但只因講述精彩，也能使實主盡歡，得觀眾青睞。由朱賽普脫耐特 (Giuseppe Tornatore) 在一九九八年執導的《海上鋼琴師》(*The Legend of 1900, 1998*)，是一部由頭至尾故事都說得很棒的電影，然而結尾人物的對話卻缺乏啟示，使一個精彩絕倫的故事丰采為之失色，實在令人扼腕。雖然如此，它仍不愧是部好看的電影，因為它的戲劇表現相當傑出，可圈可點，令人津津樂道。首先，它細心營造倒敘的氣氛，以一位劇中人小喇叭手，在

典當他的喇叭時，和店主談起一段傷心往事，開啟了故事的序幕，然後交叉陳述他在船上認識一位傳奇的鋼琴師的過程，直到鋼琴師被炸死為止。這個故事感動了店主，最後他把喇叭手所典當的喇叭又還給了他，喇叭手默然離去。當然，這個故事也感動了觀眾。

　　過程中，電影營造了極佳的戲劇氣氛，藉著一個說故事人今昔交叉地敘述一段段過往的傳奇軼事。這位在船上遭人遺棄的孤兒，被一位煤炭工人收養，孤兒長大後，搖身一變成為琴藝超絕的鋼琴師，能即興作曲、觀景寫曲、讀人心扉，以及在顛簸搖擺的船上，與鋼琴同步滑行於地板上的同時，還能悠然彈琴的異能。故事中有高潮、有低潮，情節鋪陳，舒緩有致。人物情感，絲絲入扣。敘事處理相當流暢。對於音樂段落的剪接，更是節奏流暢，節拍精準，為觀眾提供了絕佳的視聽享受。由此可知，是電影的戲劇企圖支撐了整部影片往前的動力，也正是這種企圖的努力抓住了觀眾的注意力。

　　另一個有趣地表達戲劇企圖的例子，出現在亞倫・派克 (Alan Parker) 所拍的《鳥人》，片子結尾的作法相當超乎觀眾的預期。故事是描寫一對青梅竹馬的朋友，一同經歷越戰後，雙雙負傷回國，其中之一別號鳥人，是個對鳥癡狂的人，在越戰中精神受創而被送進精神療養院。另一位則是身體炸傷，回來看見他朋友的情形後，便極盡所能地幫助他，盼望能將他朋友從個人精神的禁閉中拯救出來。整部片子就是關於他們心理療傷的過程，並且交織地陳述他們過往年少輕狂的回憶。有趣的是，在片子要結束前，鳥人心理桎梏終於解除而突然清醒，朋友偕同他往屋頂逃逸，鳥人上了屋頂，站在屋簷像鳥兒振翅般地揮動雙手，並從樓頂一躍而下。這是他在片中最喜愛的動作，他朋友驚懼萬分的追上前去查看，只見鳥人落在相差僅一公尺多的另一層樓頂上，帶著一臉疑惑的表情回頭問他說：「怎樣？」，似乎表示他之前一點都不曾瘋過，是個理智而清醒的人，前面的自閉似乎只是故弄玄虛而已。這樣的結局完全出乎觀眾的意料，很明顯是出自戲劇的企圖，因為它確實創造了難以言喻的戲劇（甚至是喜劇）效果，可能造成部分觀眾的唏噓慨嘆，而致毀譽參半。

　　為達戲劇目的而發展出來的敘事手法，可說是不勝枚舉，最為人知的就是由葛里菲斯所發展出來的特寫鏡頭、平行剪接、戲劇性時間、最後的拯救

與整體性的無形剪接等概念。往後的電影也繼續朝這樣的方向發展，為了能使電影說故事的效能得到最大的擴展，經過了半個世紀的進展，人類已經可以利用聲音和影像來表達物質與精神的世界，可以呈現時間與空間的變化，可以遊走於夢、記憶與超現實的疆域，由戲劇的企圖所引發的效應，實在無法一語道盡。

第三節　詮　釋

除了上述兩項企圖之外，電影仍具備著詮釋的企圖。詮釋就是解釋、說明、分析與製造意義。比如解釋人生、分析現象、提供見解、創造啟示等，都算是一種詮釋的行為。人生就像是一團迷霧，電影像所有其他人類文化的產品一樣，除了記錄、再現、表達戲劇、製造娛樂外，它也極力在這世界中找尋意義。由於它面對的是特定文化的處境，因此也必須借用特定文化的語言來整理與建構它的意義，使特定文化的生成者與參與者能解讀並接收其訊息，並且藉著這種接收能夠加深、傳遞、複製與再生產這樣的訊息，使得一種特定的文化能持續的發展、延續、穩固並增生。在文化繁衍的過程中，電影可以說扮演了極重要對現實詮釋性的功能，它能消化與吸收現況，並從中找尋意義，經過某種組織與編排，把一般受眾能夠理解的抽象意旨，藉著約定俗成的影音符號，不斷地產製並傳遞給消費大眾，使接受者得以接受其生存的意義，而能安於其生存狀態。或者另一種情形，能促使觀眾反省其生存意義，進而改善其生存狀態。

電影雖具有某種積極的詮釋現實的功能，但不都具有全然積極的效果。當然，這不是我們此處討論的重點，我們所討論的乃是電影詮釋的企圖如何影響了電影的形式與內涵，以及它與敘事發展之間互動的關係。因著電影有著強烈的解釋與說明的欲求，使得它的語言逐漸演化、增生與複雜化，雖然電影發源自記錄的訴求，但卻先往戲劇與娛樂的方向發展。然而紀錄片的類型並未因此銷聲匿跡，反而是因著社會變遷所衍生各種文化檢查、整理、傳承與詮釋的需求，而使紀錄片逐漸能獨領風騷，在電影史中佔據一席之地；

紀錄片可說是展現了人類解釋、說服與分析之慾望的最佳範例。

雖然如此，劇情片也不能置身事外，它雖然以表達戲劇為主體，但也不能純為戲劇而戲劇，這麼做會把戲劇給做乾枯了，會使戲劇失去生命。因此，任何電影作者都企圖把意義裝置在電影之中，使它具有觀看的價值。意義的創造是一種再現的過程，也是一種詮釋性行為，詮釋的目的是為了影響、教育與說服，紀錄片是以真實的人事物來進行這樣的闡釋和論述，而劇情片則是以虛構的人事物來達到相同的目的。因此，電影文本可以說是意義的承載體，不論它修辭的形式為何，它對於觀眾在最大的程度裡必須是可理解的，可以解讀的，所以電影作者就像是個意義的展示者，帶著詮釋性的功能與目的。作者在電影中除了希望把故事說清楚外，還希望把故事的意義闡明清楚，這裡就牽涉到了電影中詮釋的企圖，而詮釋也是藉著電影敘事的語言來完成的，所以電影詮釋的企圖當然影響了電影敘事的發展。

電影中最明顯的詮釋應用就是隱喻，從個別鏡頭的連接來產生語言上、暗示性或聯想性的意念，到以許多個段落或全片來象徵某個題旨，以達到隱喻的效果，都是一種詮釋的行為。電影在陳述一個精彩的故事之後，若是沒有清楚的題旨呈現，或是觀眾可以認同的意義，故事終將歸於塵埃，電影也將為之失色。任何嚴肅的電影都在試圖詮釋些什麼，利用電影中的各種元素；包括動作、角色、事件、情節與氣氛等去闡明一個意念，幫助觀眾去澄清生命中的某些層面、經驗、狀態與處境，電影的剪接就是能幫助作者達到這種目的的手段，只是這其中有成功與失敗的差別。前面我們曾討論的兩部片子《羅生門》與《海上鋼琴師》，就可以用來說明這兩種對比的情況。

《海上鋼琴師》整片的敘事如行雲流水般的順暢，故事也扣人心弦，然而，因為故事結束時，影片通過人物的對話，所呈現的題旨及詮釋的觀點，顯得有點曖昧不清和幼稚而令人氣結，使電影喪失了應有的厚度與價值，可說是作者在意義建構上與詮釋意義上的失腳，也許這樣的論點見仁見智。然而，電影雖不一定要滿足所有觀眾，但觀眾從電影中找尋意義的欲求，也是不容抹煞。另外《羅生門》則剛好相反，這部片子探討了人性的弱點與醜陋面，若是在故事講完後，讓樵夫、和尚與流浪漢各自回家來收場，也不是不可以，但會因此將觀眾推入不可自拔的黑暗深淵中。所以黑澤明在結尾處為

電影加上了一段註腳；就是讓樵夫在做了虧心事後（可能的匕首偷竊者），領養了在廟中流浪漢所發現的棄嬰，作為他贖罪的方式。也藉著這樣的故事設計，作者為人性的黑暗面添上了一線蒙救贖的曙光，以滿足觀眾對道德、良心、公義與善性的想望。從這兩部片子可以看出，電影是詮釋性的文本，其意義的顯現全在乎作者的抉擇與詮釋觀點，一部影片的價值也常植基於此。

在詮釋的企圖裡，電影符號也包含了外延意義 (denotation) 與內涵意義 (connotation)，這是羅蘭・巴特的用語❹。在這裡我們要借用《鳥人》這部電影來說明，每部電影應該都具備了外延意義與內涵意義這兩面性。就外延意義來說，《鳥人》陳述了一對青年生命的歷程，包括了他們年輕時在家鄉一同成長，以及參加越戰後療傷的過程，這是電影所交代的外在現實，是關於一對青年成長的故事。外延意義是可以從事件與情節的本身而取得，一般而言，其意義是可以一目了然的。然而，從這外延意義的基礎上，雖然蘊含了深層的內涵意義，但這層意義卻不是一看即知的，觀者必須從整體層面來觀察，並把它放在更大的架構下來檢視；除了得考慮它在文化背景前共時性的關係外，並得注意它素材獨特組織的方式。《鳥人》的結構方式非常特別，很像是一個人物的夢境的發展與邏輯，整部片子探討的焦點是這對青年的內在與外在的創傷。他們傷痛的來源都起因於戰爭，參加戰爭的經歷使他們進入如夢魘般的現實，時空似被切碎，過去的恬靜完滿已被戰爭的殘酷現實分割。他們完美的自我，與母親合一同在的狀態不復存在。整部影片都在描述他們追求過去的完美與統一。能夠飛翔的空間，蘊含著自由與自主，而戰爭則代表著傷害、死亡與對飛翔能力的摧殘與毀滅。以這樣整體的觀點來看影片，我們似乎能夠窺悉作者意圖詮釋的潛在意旨：生命的意義在於回歸本我（飛翔的原慾）與超我（自由與昇華）的合一，甚至洞察作者在無意識狀態下不自覺流露的訊息。如美國人極力伸張的個人主義、對性的解放、快感經驗的褒揚與揭露國際隔離主義的精神面向等，是不難從作品中窺知一二的。作者利用作品試圖詮釋人生，而作者反之也被作品所詮釋。可證電影本有詮釋的企圖，因為詮釋的行為證明了意義的必要性，也證明了人是尋找意義的動物。

❹　參閱 Barthes, Roland, *Mythologies*, trans. Annette Larers, New York, Moonday Press, 1992, pp. 112–113.

庫柏力克 (Stanley Kubrick) 的《2001年太空漫遊》是另一部尋找形而上意義的電影，故事相當簡單，時間橫跨原始時代到未來的永遠。首先，它把時空拉到原始時代，訴說物種進化的歷史，而人類從漂浮的神祕碑石獲得智慧後，時空立即進入太空時代。然後人類必須面對科技的反撲，而後遁入太空，進入永恆之旅。在無止境的飛行後，人類似乎來到時空靜止的幽冥之處，在那裡可以省視自己的每一階段。影片在類型上雖是部科幻片，但所探究的題旨卻是絕對玄學上的。

這部片子有很濃厚的哲學意味，它探討了人類的起源和智慧的由來。並藉著太空漫遊比擬人類生命的迷航，針砭無節制的科技發展對人類的鉗制與傷害，闡述人類在科技的主宰下如何看待自己的主體性？人類的未來往何處去？生命的終極目標為何？始與終是一種順序或循環？有沒有上帝？創造的力量是否就是上帝？人類的生命到底有沒有盡頭？等問題。作者花費了極大的篇幅來詮釋或揭示他的哲學論述，從他對電影時間的處理就可感受到他的哲學命題。他運用一系列的長鏡頭幫助觀眾進入對時間的思考；到底時間是一種持續可計量的單位，或是一種抽象的概念，可以突破順序的限制，而能達到過去未來並存、或重複的狀態。本片因著專注於詮釋的企圖，使得它完全跳脫科幻電影所慣用的共同符碼、圖像、傳統與戲劇性企圖，足證電影仍存在著一股解釋與探索的意圖，似乎這也反映了人類自身關於認知的結構與特性。

第四節　表　現

接下來，我們要看一看電影的表現企圖，說電影有表現的企圖，好像畫蛇添足，但卻一點也不能遺漏。電影的表現包含了表意、表演、呈現以及再現。這裡的再現和記錄企圖的再現，有性質上的差異。這兒的再現是強調主觀的呈現，而不在於客觀的重現，目的在展現個人內心世界，形式上倚重於誇大扭曲與外顯的聲光語言，凸顯電影媒體本身形式的特點。換句話說，表現就是相當個人化的詮釋。在電影史中比較明顯的表現風格電影，肇始於一

九一九年德國的表現主義電影。這種風格的電影是可以讓人一眼就辨識出來的，因為它不像寫實電影會隱藏敘事的手法，反而它會刻意營造畫面的效果，使人知道它是透過某種角度或眼光所呈現出來的主觀表意世界。

費里尼在一九六三年所拍的《八又二分之一》(8 1/2)，就是個有強烈表現意圖的電影。片子的一開場，就帶領觀眾進入主角的夢境，然後以現實與虛幻情境交替呈現的方式貫串整部影片，來交代主角所面臨的生涯與情感危機。電影的影像風格相當突出，時而出現的主觀鏡頭，加上令人眩目的場面調度，加深了角色在片中的虛無感，整片流露一股如嘉年華會的俗世慾望。手法充滿表現風格與意圖，電影若除去這些表現手法，將顯得索然無味。從這部片子我們得以看見，影片的表現企圖彌足珍貴，一面它使電影具有藝術氣質，另一面，它滿足了作者與觀眾生產與消費電影的需求。生產是指創造的一面，消費則是指欣賞的一面。電影之所以吸引觀眾，很大的一個層面是因為它的表現力，極大程度地滿足了觀眾被壓抑的慾望和想像，而電影語言的特點就是人類想像世界的模擬與敘事化，簡單說，它所展現的就是一種表現的欲求。

除了一般商業電影外，有更多以短片或實驗片的形式來呈現表現的意圖，一九六一年由羅伯・英瑞克 (Robert Enrico) 執導的安伯斯・比爾斯 (Anbrose Bierce) 的短篇故事《貓頭鷹溪橋上事件》(*An Occurrence At Owl Creek Bridge, 1961*)，就是一部具表現力的影片。故事描寫一位遭執行死刑的軍人，在臨死前數秒之內的逃亡幻想。故事時間應該只有幾分鐘，但藉著電影集中表現劇中人物的心理世界，使得電影的戲劇時間被延展至二十九分鐘之久。情節是從絞刑的繩索斷裂開始，死刑犯墜入溪水中，在水中極力掙脫後展開逃亡，經過各樣險阻山林，終於來到他的家園，與向他走來的妻子相會，就在將要相擁的片刻，死刑犯的頭往後一仰，一聲慘叫，鏡頭切回到死刑的現場。我們發現他的身軀被絞環垂掛在吊橋上，上下震盪，剛剛進入他無可逃避的死亡。此時觀眾才恍然大悟，前面恍若真實的逃亡場景，原來只是虛晃一招，全屬劇中人的幻覺而已。

藉著這趟幻想的旅程，作者加強表現了人對生命的渴望，描寫了死刑犯的求生意志和對人世情感的眷戀與不捨。影片中作者建立了人物的主觀時間，作為表現他求生意志的依據，並藉著片尾客觀時間的再現，來中斷與結束人

物的主觀時間，也就是他的生命。這是極具表現力的作法，可證電影不僅具表現力，並且電影的形式也能乘載這種表現的意圖。

最能表現電影的表現能力與企圖的電影類型，應該非實驗電影 (experimental film) 莫屬了。而在這個範疇中，還包含了其他幾個幾乎是同義詞的電影名稱；就是獨立製片電影 (independent film)、地下電影 (underground film)、前衛電影 (avant-garde film) 與動畫電影 (animated film) ❺。實驗電影是指特別執意於對某項電影元素的實驗與運用，為了開創某種視聽效果或美學目的電影。因此電影不一定具有敘事性，所表現的多半是作者對材料和工具的探索與思考。獨立製片指的是由獨立於主流商業體制外的影片製作，擁有較少的資金和資源，但擁有更大的創作自由，比較不受主流敘事模式的限制，較易產生所謂的另類電影。地下電影指的是在拍攝的議題上逾越社會的尺度，具倫理道德爭議性的電影。前衛電影指的是在美學手法與議題視角上皆超越時代的電影，也就是在素材選擇與表達手段上都是領先時代潮流的。動畫電影則是以單格拍攝技術所製作而成的電影，可以是以人手繪圖、電腦繪圖、道具、黏土、實物或真人等方式來製作，其特點在於它能滿足創作者在敘事上的最大創意空間，突破現實世界的諸多限制。這些電影類型，不管是在形式或在內涵上，幾乎都以表現為其最大企圖。

當然，電影的創作企圖必定難以用以上四種目的來說盡，它勢必還有其他的特質，但單就它為何而說這點來看，以上四種目的可以說涵蓋了電影所有類型創作的主要企圖。明白了電影的敘事目的，再來思索電影的敘事規則與風格，就能有自我啟示的功效。電影電視的剪接原是為著它的敘事而服務的，而電影電視敘事的風格又是根據它的敘事目的而形成的。由此可知，任何的風格都和意義的傳達是有關的，而意義的產生又聯於對現實再現的想望。

❺　見 Thomas & Vivian Sobchack 著，*An Introduction to Film*, Little Brown And Company, Boston, 1980, 386 頁。

第四章

敘事邏輯的基礎
—怎麼說？

第一節　鏡頭—用什麼説?

　　電影是由時間所組成，就是記載在膠片上的一段段光的痕跡，簡稱鏡頭 (shot)。一個鏡頭就是一段連續曝光的影片，它是電影中一段最短的時空單位，可短於一秒或長至數十分鐘。一部電影可以由一千個以上的鏡頭所組成，或可以看起來像是只有一個連續的鏡頭。當電影被解剖至最小的單位時，就剩下單一的畫面，稱為景框 (frame)。而影像就是被框在這一格格有一定畫面比例 (aspect ratio) 的範圍內，所有視覺訊息都被記錄在其中。在每秒二十四格的放映速度播放之下，我們才能看到連續的動態影像，如真實世界的再現。而每個鏡頭或靜或動，不論長短，都遵照一定的邏輯與因果關係組合，以達到清晰的敘事目的。每一個鏡頭都有它獨特的內容，而且並非孤立存在，而是為彼此需要與電影整體的目的而存在。照常理而言，每個鏡頭的出現，必然具有意義。因此，要分析電影，必然是從每個鏡頭所提供的資訊開始；包括鏡頭是怎麼拍的? 如拍的範圍大小、拍的角度、運動方式、距離、燈光、顏色、氣氛等，鏡頭拍些什麼? 如主體是什麼? 怎樣被安置? 前後景的關係如何? 這些都是我們理解電影必須認識的元素。

　　以時間和敘事單位而言，電影是由鏡頭、場景 (scene)、和段落 (sequence) 所組成。在同一場地所拍攝的所有鏡頭，將組成一個場景，藉以描繪在該場地裡所發生的情節與動作。而後許多場景就構成一個段落，描繪戲劇動作中的一段時程與發展。最後，所有的段落就組合成一部完整的電影 (film)。

　　鏡頭之於電影，就如字句之於文章。雖然不完全相等，但卻可以作為我們領會它的意義的方法。文章是由字句所組成，而電影是由鏡頭所組成，電影中的鏡頭比較像文章中辭彙和句子的綜合體。因為文章中的辭彙比較單一，就符號學 (semiology) 中的符徵 (signifier) 與符旨 (signified) 間的關係而言 ❶，

❶　符號學理論發展源自瑞士語言學家斐迪南・索緒爾 (Ferdinand de Saussure, 1857–1913) 的著作。他表示語言是一種文化現象，語言是由一連串關係的系統，一個充滿相似與差異的網絡所組成，並藉著一種特殊的方式產生意義與製造意

是單一而固定的。狗就代表狗，是中性的、統一的概念。然而電影中的鏡頭，其意義則比較像句子；一隻狗的鏡頭，不像文字中的狗的概念那麼單純，它更具敘事效果。如一隻飢餓的狗、兩隻不友善的狗、一群打群架的狗等，都帶著清楚而強烈的敘事性。以文字來形容的話，鏡頭好比是一個帶有主詞、動詞、形容詞、副詞與名詞的句子，一個鏡頭就可以完成一個敘述，或者一段敘述也可以由許多鏡頭共同來完成，端視作者對鏡頭語言的選擇和運用，正因為此，電影也就無可避免地會衍生出多樣而複雜的風格來。

原則上，電影都是由許多鏡頭所組成，就像文章是由許多句子和段落所組成一樣。但是也有少數電影從頭至尾，試圖以一個鏡頭來完成，像是希區考克的《奪魂索》(*The Rope, 1948*)，以及俄羅斯電影《俄羅斯方舟》(*Russian Ark, 2002*)，都是這樣的例子。《奪魂索》雖名為一鏡到底，實際上在影片中隱藏了幾個剪接點；像是在攝影機劃過房間的牆壁、或推經障礙物（如柱子）時，導演將鏡頭做了巧妙的溶接。但無論鏡頭有多長，都是為了完成敘述，即使像《俄羅斯方舟》這部電影也是一樣；它是相當獨特的一部電影，整片

《俄羅斯方舟》劇照，（俄羅斯，2002，索庫洛夫）。影史上第二次，也是最完美的一次「一鏡到底」的拍攝嘗試與運用。它展示了技術上的難度以及敘事上的複雜度，都是空前的，甚至是絕後的。

以持續無中斷的攝影機運動，來交代無縫隙的時間流程，其表演與攝影調度工程之浩大，可以說是空前的。但是，一部電影無論鏡頭有多長與多少，總是離不開鏡頭的基本單位，像是生物組織是由細胞所組成，而細胞又由分子所構成，以達成造型、表意與生命運作的目的。

換言之，電影也是藉著鏡頭的連結、堆砌與推展，來達成敘述的目的。

義。一個符號 (sign) 的概念，是由指示意義的記號，即符徵 (signifier)，以及被指示或被代表的事物，稱為符旨 (signified)，所組成。

　　電影雖不論鏡頭的多寡與長短，都能被稱為電影，然而電影鏡頭的多寡與長短卻影響電影敘述的風格與意念的性質。電影的意念可以是簡單、明確、變化多端、直接而快速的，它也可以是複雜、曖昧、不斷延展、冗長而緩慢的，這些風格與意念的形成，與電影鏡頭的多寡與長短是息息相關的。這裡值得一提的是，蘇聯電影原本以蒙太奇意念的實驗馳名，然而在將近一個世紀後，俄羅斯導演索庫洛夫（Alexander Sokurov）又以《俄羅斯方舟》一片震驚世人的耳目。一反艾森斯坦對電影意念創造的認識，把電影風格與意念的實踐推向另一個極端。

　　《俄羅斯方舟》像一篇沒有斷句的長詩，吞吐反芻作者對俄羅斯歷史的憑弔與詠嘆。故事以超現實方式敘述一位當代電影人，出現在十八世紀聖彼得堡的一座古老宮殿裡，其間遇見一位來自十九世紀的法國外交官，他們遊走在歷史的長廊裡，重新檢視俄羅斯三百年來的歷史風情。影片藉著兩個虛擬人物的交談，與歷史產生了對話。兩人之間也不斷就俄羅斯的歷史文化問題發生爭執，法國外交官反映了西方對俄羅斯愛恨交織的複雜情緒，而現代電影人卻反思和質疑著他的國家的過去和現在。全片動用兩千位演員、穿越三十五個房間、跨越四個世紀、以九十分鐘一鏡到底的運鏡一次完成。片尾結束於一九一三年舊俄時代皇室的最後一場華爾滋舞會現場，全片像是一部具高濃度的文化與詩意成分的科幻片。

　　由這兩部影片的出現可知，電影的敘述可以在影像和聲音的表現上，是綿延不斷的。這麼說，是否就沒有鏡頭可言呢？也不盡然，《俄羅斯方舟》一鏡到底的敘述，可以說把鏡頭的呈現拉到了極限，電影的真實時間是九十分鐘，電影的戲劇時間則橫跨四個世紀。雖然電影在外表的放映上，並沒有可以辨識的鏡頭單位，但鏡頭進行中藉著演員與場景空間的變換，而能將不同的時空連接成統一的時空。所以，外表上電影似乎沒有段落可言。但實際上，電影已經藉著場景的更換而達到時序更替，或切換鏡頭的目的。只是在形式上，為了挑戰在執行技術上的難度，而刻意將不同的場景與段落，藉著連續的拍攝，連接在單一的鏡頭內，使得它的形貌似乎還原了盧米爾兄弟的「一個鏡頭」的電影形式，這實在是件有趣的事。

　　電影的分鏡，從生理層面來比喻，就像呼吸。從精神層面來比喻，就像

思想邏輯的步驟。從語言的角度來看，就像斷句。一般而言，電影需要分鏡，就如我們需要呼吸一樣迫切。在我們理解新的事物之前，我們需要清楚前面的背景與思想環節，否則新的意念的加入，常會成為我們的思想包袱，使我們陷入迷霧而不得其出。我們說話更是如此，如果我們把句子說得很長，聽者也許能理解我們所說的涵意，但對於說話者與聽者雙方而言，都是件相當吃力的事，並且容易發生錯誤。另外，看電影的人也希望能理解電影，這正是他們看電影的目的。因此，電影有分鏡正是為達到此目的的手段。而像《俄羅斯方舟》這樣的電影，實在是個特例，正因如此，它所呈現的意念也是複雜難解的。

第二節　景別—說的範圍

鏡頭是一段連續拍攝的素材，從視覺上區分，它有因拍攝範圍的大小，而有所謂景別 (frame size) 的差異，也就是鏡頭空間的大小。基本上，鏡頭空間可以分成三種景別，就是遠景 (long shot—簡稱 LS)、中景 (medium shot—簡稱 MS) 與近景 (close shot)。遠景又稱全景 (full shot—簡稱 FS)，其中又有大遠景 (extreme long shot—簡稱 ELS) 之分。近景又稱特寫 (close-up—簡稱 CU)，其中還有大特寫 (extreme close-up—簡稱 ECU) 之分。以下分就這幾種景別，加以說明:

一、大遠景 (extreme long shot, ELS)

拍攝距離最遠及拍攝範圍最廣的鏡頭，應該是大遠景了。它多半是從四分之一英里的遠距拍攝的，而且多半是外景，可作為場面建立鏡頭 (establishing shot)，適合介紹大環境的空間關係和位置，如一個小鎮、一片山野、一整條街道等。像約翰・福特 (John Ford) 的《驛馬車》(*Stagecoach, 1939*)，片中場景設在美國西部的荒野，其中常見大遠景的運用，它的作用除了展現美國西部內陸的廣袤無垠與荒蕪外，更具有將人類及其攝入的文明渺小化的隱喻功能。室內的大遠景較為少見，除了像巨蛋室內運動場外，在這樣巨型的室

內空間角落，所拍攝的室內全景，亦可稱為大遠景鏡頭。

二、遠景 (long shot, LS)

遠景有時又稱為全景，它們之間沒有明確的分野。遠景指拍攝的景框涵蓋了被攝主體的全身，被攝主體包含人物與建築等任何大型物件。在主體上方留有頭上空間 (headroom)，而主體底部以下仍留有地面的空間。全景就是描述遠景的另一種方式，指拍攝主體的全身而言，它和遠景唯一的差別是，全景可用在較小的物件的拍攝上，如一個盆景的全景、一張桌子的全景等。而遠景多半用在較大的物件和環境上。遠景的目的在建立電影空間的地理位置，介紹其中人物與環境的空間關係。而全景多半用來描述拍攝主體的全貌。《去年在馬倫巴》一片中，偶爾出現以遠景拍攝的旅館外景，充滿超現實的色彩，如幾何圖形排列的植物與街道，點綴幾個如雕像般的人影，和影片曖昧的主題互相呼應，可說是有趣的遠景。喜劇中常運用遠景來表現人物與環境之間的互動關係，藉以凸顯喜感；如巴斯特‧基頓 (Buster Keaton) 所拍的《將軍》(*The General, 1927*) 中，有一場火車追逐的戲，巴斯特‧基頓自己所飾演的火車司機，正奮力閃躲被自己點燃的大砲。千鈞一髮之際，電影透過一個遠景，把終於轟出的砲彈擊中敵軍的火車，而自己仍蒙在鼓裡的懵懂吃驚相，清楚地呈現出來，喜感油然而生。

三、中景 (medium shot, MS)

中景是相對於遠景較近的鏡頭，多以人物為界定對象，指人物膝或腰以上的身體為拍攝範圍，是最為廣泛使用的景別。它的功能頗多，能做說明性的鏡頭、接續鏡頭 (pick-up shot) 或對話鏡頭，適合表現人物的運動，也適於表現人物間的互動關係。中景有許多種類，如「雙人鏡頭」(two shot)，指拍攝兩人腰以上身體的鏡頭。「三人鏡頭」(three shot)，指三人腰以上身體的鏡頭。超過三人的鏡頭，就是全景的範圍了，當然背景人物不算在內。有一種流行於三、四○年代的好萊塢的鏡頭，稱為好萊塢鏡頭 (Hollywood shot)，指的是人物膝蓋以上的鏡頭。還有一種叫做過肩鏡頭 (over the shoulder shot)，又稱拉背鏡頭，指的是拍攝兩人對話時，一個背對攝影機，面向那位面對攝

全景

中景

胸上特寫（近景）

肩上特寫 1

肩上特寫 2

臉部特寫

大特寫 1 大特寫 2

影機的人，攝影機是透過背對攝影機的人，拍攝面對攝影機的人。過肩鏡頭
適合建立兩人的對話或對應關係，通常以正、反拍 (shot, reverse shot) 來搭配
使用。以上這幾種鏡頭都屬於中景。

 四、特寫 (close-up, CU)

　　特寫鏡頭可以說是最小拍攝範圍的鏡頭，其實可細分為中特寫 (medium
close-up)、特寫與大特寫。中特寫有人稱為近景，指介於中景與特寫之間的鏡
頭，它顯示人物胸部以上的部分。特寫則是肩部以上的鏡頭，或是人身上的
頭、手、腳或小東西的鏡頭。主要的目的是要讓人看清人物的表情，或事物
的細節。導演可以用特寫鏡頭來強調或放大某事物，有助於構築高潮，揭露
角色情緒、企圖，加強戲劇性，和引導戲劇焦點。特寫鏡頭是葛里菲斯在電
影敘事中最重要的發現和運用，他把電影藝術從舞臺的層次，提升為導演的
藝術，主要的關鍵就是有意識的使用特寫鏡頭。一張含淚的臉的特寫，要勝
過千言萬語的描述。堪稱影史上最感人的特寫鏡頭之一，就是《城市之光》
(*City Light, 1931*) 的結尾鏡頭，卓別林含情脈脈地望著他傾慕已久的賣花女
郎，即帶給觀眾極大的情緒衝擊。

 五、大特寫 (extreme close-up, ECU)

　　大特寫只拍人物或物體身上極小的部份，如人臉上的眼睛、嘴唇，或手
上的戒指。它和特寫的功能類似，只是更具戲劇性，衝擊性也更大，因此使
用它時，也必須有相對應強烈的企圖才行。在《安達魯之犬》中，超現實主

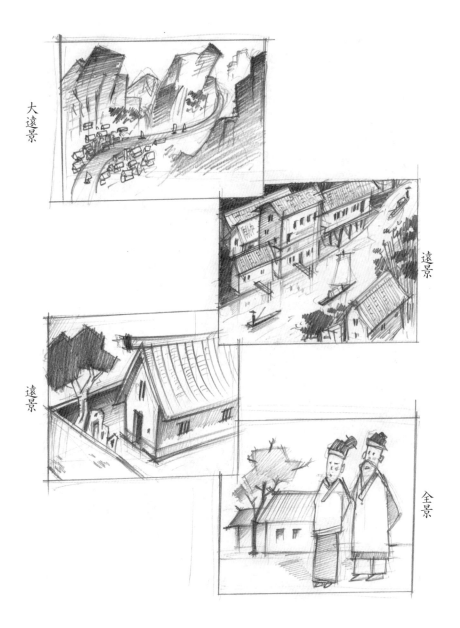

大遠景

遠景

遠景

全景

義大師薩爾瓦多‧達利 (Salvador Dali) 和路易斯‧布紐爾 (Luis Bunuel) 呈現了一些荒誕的夢境,有一位男士用刮鬍刀劃過一位女士的眼珠,珠破汁流,堪稱影史上最殘酷和最噁心的大特寫。

藉著以上五種主要的景別,電影人得以有效地陳述事實、表達意念、塑造氣氛與傳遞觀點。如果電影的鏡頭只有一種距離,那麼觀眾將喪失許多層面知的觸角,比如全是遠景,或全是特寫,觀眾將被侷限在遠觀、或被拘禁在近視的觀點裡,總是若有所缺。因此,要獲得全面的觀點,景別的變化在電影的敘述中,也是不可或缺的要素。

第三節 鏡頭與鏡頭的關係—說的元素

除了少數的電影之外,電影是由許多鏡頭所組成,因此,要了解電影的敘事,必須探究鏡頭與鏡頭之間的關係。如果我們都能像索庫洛夫拍《俄羅斯方舟》那樣拍電影,我們就可以不去理會鏡頭與鏡頭之間的關係,然而卻需要花全部的精力在演員、場景與攝影機的調度上。但事實上,電影是極度需要多種的鏡頭來完成敘述的媒介,就像一篇文章需要分段落與斷句一樣,使讀者能理解書寫的內容意義,讀完一頁還看不到一個標點符號的文章,勢必很難令人讀懂,並會使人困惑。電影亦然,為了使觀眾能全然進入電影情境,拍攝者無不努力創造拍攝角度,搜尋有效鏡頭元素,製造多重視點,並維持觀點統一的敘述。於是,產生了鏡頭與鏡頭的關係的問題,也就是電影說故事的元素。兩個或兩個以上的鏡頭擺在一起,就能產生意義,如第一章中所討論的蒙太奇概念。因此,以下分就轉場、形狀、節奏、意念、時間(壓縮與擴張)、空間(一體性)、運動、頻率、聲音與畫面等元素來討論鏡頭之間的關係。

一、轉場 (transition)

既然電影是由許多鏡頭所組成,因此我們首先要談到的是鏡頭間的轉場

關係，也就是鏡頭與鏡頭的連接方式。從一個鏡頭轉換到另一個鏡頭，在電影中有五種常見的模式：即切接 (cut)、淡接 (fade)、溶接 (dissolve)、劃接 (wipe)、疊接 (superimposition) 等。每種接法都有它自己的特性，經過長時間觀眾觀影習性的累積和認定，各自都形成了它自己的敘事效果。也就是說，當我們使用某種鏡頭的連接法時，很自然的會在觀眾潛意識裡創造某種心理效果，使得作者的意念得以順利的傳達，鏡頭間可能產生的隔閡也被降到最低的程度。

 (一)切接 (cut)

首先，切接是最普遍的鏡頭連接法，就是從一個鏡頭直接跳接至另一個鏡頭，中間沒有任何視覺效果的接法。切接的特性是直接、明快、沒有耽擱，若是有動作或意念的搭配，可以使剪接顯得格外順暢，如無形剪接 (invisible editing)。每一個切點都代表一個視點的轉換，每一個切點都有一個目的，都有必須要做的理由，比如由遠景切至中景，由中景切至特寫，由正拍切至反拍，由一個動作切至另一個相關的、或反應的動作，由一個眼神切至另一個事物等，不管是哪種情況，每個切點都有其必要性。為了加強敘述、展現細節或轉移視點，切接是最便利也最簡單的一種方式。

那麼，切接的動機在哪裡呢？為什麼在觀看一個動作或物件一段時間後，需要轉換視點或對象？我們持續觀看一個物件或動作的時間，有無任何限制或規則？切換鏡頭一定優於長鏡頭 (long take) 嗎？只是簡單的切接就可以引發這麼多問題，但答案卻很簡單。剪接好比我們思想的方法、看事物的方式，或說話的習慣。舉例來說，當我們來觀賞一場馬賽，首先我們要知道馬場在哪裡？多大？有多少群眾？主要人物是誰？他們為什麼原因來觀賞賽馬？了解了以上的因素，我們就知道該擺些什麼畫面？該擺多長？它們的先後順序為何？時間和比例完全根據它在片中的目的是什麼。如果來看馬賽的人是兩個賭徒，其中一位是家財萬貫參賽馬匹的飼主，另一位是債務纏身的公務員，兩人同時來到馬場，富翁坐定後點了支雪茄，悠閒的望著場內繞場的參賽馬匹。公務員把他剛領的薪水買了馬票，邊走邊點了支香煙，走入囂攘的群眾。

此時影片創造了兩個焦點，一個是富翁，剛剛訓練完他的馬，預備一展

身手。另一個是心焦如焚的小人物,已經被債務逼得走投無路,預計用他剛領的薪水來翻本。當然,接下來的馬賽將對這兩人產生不同的意義。因此,我們觀看他們的方式,也將有所不同,我們決定切鏡頭的準則,也將依據這兩人不同的背景與心態。在介紹完兩人之後,鏡頭來到跑道的起跑線,一排排列整齊的參賽者騎在蓄勢待發的馬背上,鏡頭切到富翁安穩地抽著雪茄,公務員緊握馬票屏氣凝神。然後切到槍號擊發,馬兒從門閘道中衝出,群眾瘋狂喊叫,富翁微笑看著他的馬,公務員起身大叫加油,馬兒在跑道上狂奔,群眾瘋狂喊叫,馬兒繼續狂奔,競賽騎士彼此較勁,富翁微笑,公務員聲嘶力竭,馬蹄交錯狂奔,不同騎士英姿,富翁彈一下手中雪茄煙灰,公務員閉上眼睛又睜開,雙手抖動,馬兒繼續狂奔,群眾叫囂,馬兒抵達終線,富翁慢慢站起,嘴巴微張,群眾歡呼,公務員滿臉蒼白,手中馬票滑落地面。故事結局是,富翁與公務員都落敗了,但他們同樣能抓住觀眾的注意力。

　　以上鏡頭的轉換全是切接,剪接的順序乃是照著我們思想的流程來進行的。在我們建立了兩人的背景後,我們渴望知道他們參加馬賽的過程與結果,尤其是公務員,我們會賦予他更多的同情心與關注。在故事的進程中,我們會很自然地在一定的時刻,把注意力投射在馬賽、富翁與公務員等動作與人物身上,因為它符合我們的期望,符合我們的心理與思想流程。剪接者若能照著這流程來呈現,就能抓住觀眾的注意力,左右觀眾的情緒,而這正是每個拍片者所期待的結果,即使以最簡單的切接也能達到出神入化的效果。相反的,若是違反人們心理的邏輯,那麼即使再絢麗的連接,也難以掌握觀眾的思維與情緒。

　　在《2001年太空漫遊》的開場,講述地球的起源過程,全部以荒漠的長鏡頭切接,暗示地球渾沌時期時間的無垠與寂寥。直接的切接也代表時代的轉換,每一個鏡頭都是一個時期,因為它們都有不同的樣貌。前一鏡頭以切接和後一鏡頭分隔開來,代表著時間與空間的變化,表示中間有許多未現的部分,也就是說,切接代表著時間與空間的省略與落差。

　　在《恐怖角》(*Cape Fear, 1991*) 中,有一段剪接巧妙地運用切接,創造了驚人的視覺震撼與情緒衝擊;就是劇中男主角(一位律師)屢遭一位出獄的犯人騷擾後,當他發現他的同業法官及警察皆無法保護他的家庭安全時,只

有尋求自救，於是立刻開車回家，把家中所有門窗關上並上鎖。鏡頭先帶到他在車上的急駛，短暫片刻後，便是手部用力關門、關窗，以及上鎖的動作畫面，配上響亮的砰擊聲，輔以多個短促、歪斜、加上快速變焦運動所拍攝的特寫與大特寫鏡頭，把人物心中的驚恐表現無遺，這是運用切接技巧很精彩的範例。

㈡淡接 (fade)

淡接又分為淡入 (fade in) 與淡出 (fade out)，淡入指畫面由黑畫面轉為正常影像，淡出為相反效果，即由正常影像轉為黑畫面。淡接通常代表一段時空的開始或結束，淡入象徵開始，而淡出象徵結束。電影的開場常以淡入開始，而段落的尾端，則常以淡出結束，這是大家都心照不宣的認定。《2001 年太空漫遊》的開頭段落裡，描述地球物種源始的想像，把生物弱肉強食的現象分成幾個段落來陳述：第一階段是個別猛獸稱霸的階段，動物靠著攻擊本能與利爪得勝。第二階段是群體得勝的階段，生物靠著群聚力量而驅敵致勝。第三階段則是靠掌握武器而能制敵，象徵著地球生物智慧的開端，文明的起源。庫柏力克 (Kubrick) 將這三個階段用明顯的淡入與淡出分開來，使觀眾很清楚的知道他對地球物種源始的想法與假設。

也有一種淡接是由正常畫面轉成白色畫面，或其他不同的顏色，而顏色則與它在特定文化中的意涵有關。基本上，它也屬於一種淡出，反之亦然，屬於一種淡入。由正常畫面轉成白色畫面，常有不同的暗示和喻意，而不見得代表一個段落在時間上的開始或結束，白色畫面常意味著空白、中斷、記憶的消失與再現、某段失落的時空等意念，有時代表著倒敘 (flashback) 的效果。紅色則代表著危險、血腥或熱情的經驗。《魔鬼終結者二》(*Terminator 2: Judgment Day, 1991*) 的開場，是在現代都會的一角，高速公路上繁忙的車流，然後切到一個兒童在遊樂場內盪鞦韆，動作是慢速的，旁白的敘述是說明現代世界曾遭受毀滅的命運，並已被新一代的機械人所控制。此時，畫面由慢動作盪鞦韆的小女孩，淡出至白色畫面。接下去立刻淡入至已遭毀滅地球表面的廢墟畫面，這樣的轉場很有效的點出人類遭逢毀滅性武器摧殘而幾至滅絕的狀態。短暫的白色畫面有如核爆，一切物質都被白熱化的光所焚化，這

樣的淡出極有效的表達了故事的訊息。

(三)溶接 (dissolve)

溶接是兩個畫面轉換的過程，前一個畫面逐漸的淡出，同時間後一個畫面逐漸的淡入，然後完全取代前一個畫面的效果。溶接常代表一段時間消逝的過程，或事物成長、變化與轉移的過程。也可以作為回憶過去、表達幻覺的心理活動，或純粹為了美化兩個畫面的連接效果，減少切接跳動的感覺。《魔鬼終結者二》的開場字幕片段，回溯機械人毀滅人類世界期間，利用一連串火燒兒童遊樂場的畫面，彼此溶接，構築人間煉獄的景象。最後從火中帶出一個金屬骷髏人頭，是頗為撼人的溶接效果。

在三、四〇年代，好萊塢發展出一種特殊的剪接手法，稱為蒙太奇段落 (montage sequence)，就是以快速短鏡頭的溶接，少數以切接的方式，將多個鏡頭連成一個片段，來表現一段時間的過程，或將一段冗長的時間濃縮成短暫的時段，作為經濟有效率的敘事手段。比如將風、花、雪、月等自然景物溶接在一起，再配上紛飛的日曆、快速旋轉放大的報紙標題等，可以暗示一段飛逝的時光、世事變遷、或人事已非的概念。或者將一位運動員從接受鍛鍊、成長至參賽成名的過程，濃縮在十五秒鐘內講完，中間全部用溶接法連接，這些都叫作好萊塢蒙太奇。然而這裡的蒙太奇，是有別於第一章所提的蘇聯蒙太奇。此外，德國默片時代也有蒙太奇的使用，但他們以溶接來串連鏡頭，更多是為了創造流暢的轉場效果，而非在於創造知性的意義。

(四)劃接 (wipe)

劃接是以直線或其他形狀的線條，作為轉換畫面的分界線，當線條劃過銀幕，新的畫面就蓋過舊的畫面。在劇情片《大國民》中，有一段介紹肯恩先生生前事業的模擬紀錄片，就是全部以垂直線的劃接作轉場，製造一種快速資訊顯現的新聞片感覺。日本導演黑澤明可說是最愛用劃接的導演，在他的電影《七武士》(*Seven Samurai, 1954*)、《羅生門》、《大鏢客》(*Yojimbo, 1961*)等片中，都有普遍的運用。以直線將畫面分割成不同的區塊，稱為分割畫面，每個區域都有不同的畫面。電影中常運用分割畫面來交代兩個不同人物的電

話交談，一個在左，一個在右，觀眾可以同時看到兩人的表情，是一種變相的劃接。有些電影會運用實景構圖，把人物分別放置在畫面的兩端，中間以牆壁隔開，觀眾可以同時看見兩個房間的情況，這也是分割畫面的作法。

圈 (iris) 也是一種劃接，就是以圓形的線條轉換畫面。早期默片常用圈作為開場和結尾，或以圈框住某人或事物，作為特寫鏡頭，或引導觀眾視線的方法。比如在葛里菲斯的《國家的誕生》裡，林肯總統在劇院裡被刺殺的那場戲，導演用圈把刺客框出，一方面引導觀眾注意力，一方面代替特寫的功能。今天的電影比較少見這種效果的使用，但在《紐約故事》裡，第一段由馬丁‧史柯西斯 (Martin Scorsese) 所拍的《生活教訓》中，有巧妙的圈的運用。片子一開始即以圈展開，從一個畫家的各樣生活物件，如畫筆、顏料、表情等局部細節以圈拉開，有效表達了一位畫家封閉耽溺的個人精神世界。片子的結尾，畫家在一次畫展派對裡，獵著一位仰慕他的美少女，鏡頭從賓客雲集會場的遠景，以圈逐漸縮小，框在畫家與少女彼此站立對望的渺小身影上，而且以溶接消去所有現場群眾，只剩下兩人癡情對望。如此作法，很巧妙第把兩人忘我的心境表達出來。以上都是劃接適恰的運用。

⬛ ㈤疊接 (superimposition)

疊接是指兩個影像互相交疊在一起，同時呈現在畫面中。疊接有揉合不同意念的功能，比如將骷髏人頭和燃燒的火焰疊在一起，會產生死亡、憤怒與毀滅的意念。若使用不當，也會製造出混淆、曖昧不清的意念。有些影片的使用，只是利用疊接製造視覺效果，而較少敘事的意義。這樣的使用最常出現在 MTV 裡，因 MTV 歌曲多描寫情愛，因此影像上也無所不用其極地發揮其最大官能效果；常見的作法是將多重影像不斷溶疊交織在一起，沒有一個影像能讓你有足夠的時間好好定睛看得清楚，全都匯聚拼貼在同一平面上，浮光掠影，稍縱即逝，創造一種撲朔迷離的世界，竭力凸顯唯美的視覺效果。

在《現代啟示錄》(Apocalypse Now, 1979) 的開場片段中，有疊接的運用。影片淡入一片綠色叢林，微微聽見直升機槳葉慢動作轉動的聲音，一段靜默之後，叢林轟然起火燃燒，直升機飛過畫面，左右穿梭，直升機槳葉轉動的聲音持續，然後影像開始疊上一張倒反的男人臉，接著又疊上新的畫面，就

是天花板上的吊扇,扇葉旋轉的聲音與直升機槳葉的聲音重疊。此時我們可以同時看見四個交疊的影像;就是燃燒的叢林、穿梭的直升機、旋轉的電風扇,與倒反的男人臉。這四個影像彼此交疊,有一段時間同時存在,都不消失。其中有兩個畫面:叢林與直升機,屬於過去,而電風扇與男人則屬現在,兩者加在一起,意味著男人的回憶,關於戰爭的記憶,縈繞在他的腦海。科波拉 (Coppola) 利用影像與聲音的關連性,把不同的時空連結起來,把人物的背景故事與情感經驗暗示出來,實在是相當突出而有效的疊接。

 ## 二、構圖 (composition)

鏡頭的構圖元素,也能成為彼此連結的因素。像是鏡頭內部的圖案或形狀、物件的配置與安排,都可以作為連接鏡頭的依據,製造流暢的轉場,有些時候更可以有意念上的連貫性與影射。以圖形的類似性而言,《七武士》給我們做了很好的示範,武士所保護的小鎮,突然驚聞有盜賊來犯,於是六個武士快速奔跑,前去探個究竟。導演就拍了六組在構圖、形狀、運動和方向都一樣的武士奔跑鏡頭,六個短鏡頭連接起來,顯得節拍一致,動感十足。因為它們都很類似,所以看起來特別流暢,這是巧妙利用構圖的類似性來連接鏡頭的例子。

在《爵士春秋》(All That Jazz, 1979) 一場挑選舞者的戲裡,有許多舞蹈動作的鏡頭。其中有些段落鮑伯・佛西 (Bob Fosse) 刻意以同角度同地位拍攝不同舞者的舞蹈動作,形成相同的構圖,然後選取他們類似的動作點,加以連接,創造一種持續旋轉或飛舞的亢奮畫面,令人眼睛為之一亮。還有在《2001年太空漫遊》裡,有一個時間壓縮的剪接,也是以形狀的類似性,作為剪接的依據。在片中開頭敘述史前時代的片段中,有個原始的猿人,向空中拋出了一根骨頭,當它墜下時,畫面跳接成一艘形狀類似的太空飛行器,而時序頓然從遠古進入了未來時代,幾百萬年的時光轉眼消逝。這裡不僅剪接效率驚人,在意念上也耐人尋味。骨頭在原始時代,是猿人的工具與武器,也是智慧和文明的象徵,而智慧與文明發展的極致,就是太空飛行器,是人類航向未知宇宙的工具與武器,如此的連結,堪稱圖形剪接的經典。

另外在《鳥人》中,也有一場精彩的圖形剪接範例,就是當尼可拉斯・

凱吉探視他在戰爭中精神受到創傷的戰友「鳥人」後，從病房走出來，極為沮喪地走在走廊上，此時鏡頭帶到他行進中腳部鞋子的特寫，然後交叉剪接至越戰戰場上疾行的軍靴特寫。他持續前進，走至走廊盡頭，然後轉身朝著鏡頭大喊「鳥人」。接下來鏡頭切到戰場上他持著槍在雨中叢林奔跑的畫面，傾刻間一個炸彈把他炸倒，然後他從夢中驚醒。此處的剪接法，呈現凱吉目前的挫折，並引發他在戰爭中受傷的記憶，兩者累積的焦慮情緒，一直持續到他走到走廊的盡頭，然後轉頭時爆發出來。在這個段落裡，行進中的腳是同一的元素，不同的是時空的變異，但人物的心境卻有異曲同工之處，這樣的連接是兼具了形狀的類似性與意念的關連性兩種特性的連接。藉著兩個場景腳部的連接，把人物過去和現在的背景故事建構起來，並點出人物的心境，不只創造出爆炸性的戲劇效果，也極度豐富了電影的意涵。

麥可‧傑克森 (Michael Jackson) 製作的 MTV《黑或白》(*Black or White, 1991*)，裡面運用了當時剛發展出來的電腦動畫技術，一種變形特效 (morphing)，將不同的人臉交互作流暢的變形轉接，從男至女、由黑至白等自由變換，藉以影射各種族、性別、膚色與文化皆一律平等的概念。這也是典型運用圖形剪接的案例。

三、時間 (time)

電影是以流動的時間來推展的，因為電影的時間是以一個個的鏡頭串連起來而形成。所以，我們可以稱呼電影的播放為鏡流 (shot flow) ❷ 的活動。在電影中有許多不同的時間界定，比如放映時間 (running time)，指電影所拍攝的膠片在銀幕上投影所需的時間。長片可達三小時以上，像《魔戒首部曲：魔戒現身》(*The Lord of the Rings: The Fellowship of the Ring, 2001*)，短則可以是半小時之內，像學生電影。一般大眾所接受的電影長度，大約是九十分鐘。而電影時間 (screen time)，是指電影中劇情與動作所描述的時間長度，它可以像《2001 年太空漫遊》所講述的時間長達幾百萬年，或可以像《貓頭鷹溪橋上事件》，表現的劇情只是幾分鐘內，或在人物心境中數小時內所發生的事情。

藉著鏡頭的並列，電影中的時間可以表達先後、順序，可以壓縮與擴張、

❷　參照 *Shot by Shot* 一書中對電影分鏡的稱呼。

省略與延展，可以揭示同時性、回溯過去或閃現未來，即回溯、倒敘 (flashback) 或前敘 (flashforward)。當然，電影時間也可以表達速度感，導演可以利用鏡頭使用的長短、頻率與重複性，來製造加速與減速的效果。快捷的時間感，或冗長沈悶的時間感，都在於鏡頭與鏡頭的並列所建立的時間關係。藉著對鏡頭使用的操縱，導演得以在觀眾心裡，創造一種所謂心理的時間 (psychological time)，心理時間就是觀眾對影片步調和韻律的感覺，是一種主觀的時間感覺。有些片子雖然很長，但在觀眾心中卻覺得很短，意猶未盡。有些片子放映時間很短，但觀眾卻覺得如坐針氈，度日如年。當然，這不盡然與影片的品質優劣有關，這純粹是導演對時間呈現的一種選擇。

　　電影中最常見的時間調度，就是倒敘的運用，在現在時間中插入一些代表過去時光的鏡頭。在切入時會以溶接、模糊畫面的效果，或以旁白敘述來暗示觀眾，接下去的片段乃屬回溯。但也有些電影並不作任何效果，而直接跳接至過去的片段，而觀眾仍然能夠理解。前面所提的《鳥人》片段中，從男主角的皮鞋切到戰場上的軍靴，就是一種倒敘。另有一個很類似的例子，就是在《廣島之戀》(*Hiroshima mon amour, 1960*) 中，亞倫‧雷奈 (Alain Resnais) 把女主角的日本男友的手部特寫，和她過去的德國男友的手部特寫接在一起，現在的日本男友，引起她對過去已戰死的德國男友的記憶，這樣的倒敘和《鳥人》倒敘的運用，有異曲同工之妙。

　　有些影片則是整部片子都是倒敘，像《日落大道》(*Sunset Boulevard, 1950*)，整個故事是由一位死者，回溯他如何淪落至此下場的經過。《大國民》是藉著一位記者，訪問多位肯恩先生生前的親友，回溯他們所認識的肯恩先生和他生前的故事，因此而建構肯恩先生的人格肖像。《羅生門》則是四個目睹謀殺事件的人，分別講述他們所看見的事實，但是彼此齟齬，以致真相撲朔迷離。張藝謀拍的《我的父親母親》(*The Road Home, 2000*)，是以倒敘的方式講述主角父母戀愛的故事。霍建起的《那山那人那狗》(*Postmen In The Mountains, 1999*) 也是以一位接續父親郵務工作的年輕人，倒敘他與父親值勤在鄉野的旅程，事實上是他們父子之間跨越鴻溝之旅，也就是父子的親情之旅。後兩片的倒敘方式，都是使用劇中人物的旁白。

　　前敘的例子就相對的比較少，它的使用，比較多是以全觀的觀點來預示

未來的事件，較少像倒敘一樣，多是聯於某個角色的觀點。科幻片《第五號屠宰場》(*Slaughterhouse Five, 1972*) 的時空是混亂的、跳躍的，其中有許多前敘的運用。這部電影是根據馮內果 (Kurt Vonnegut) 的小說所改編的。故事同時發生在三個時間裡：分別是一九四五年、現在和將來。一九四五年，劇中人比利作為美國戰俘，被德軍關在戰俘營；現在的他是紐約的驗光師；將來的他又被外星球的高等動物擄去，當作觀賞品和實驗品。這些生活場景彼此穿插，致使情節支離破碎。其中現在和將來的時間，對於一九四五年的時間而言，就是一種前敘。

《靈魂的重量》(*21 Grams, 2003*) 所敘述的時空結構也相當複雜，幾乎是被打散的時序，時而前敘，時而倒敘，與現在進行的事件交織混合，以這樣的結構處理，創造了懸疑、伏筆與戲劇性。故事講三個素昧平生的人，因一次車禍而使他們的生命糾葛在一起。影片開始的時候，觀眾不知道人物之間的關係是什麼，但藉著前敘，觀眾一點一滴地像拼圖一樣地把整幅圖畫拼湊起來了。

另外，時間的壓縮與擴張也是電影敘事常見的手段。極少電影的放映時間是等同於它的戲劇時間的，為了特定的戲劇目的，多半都經過壓縮或延長。電影史上一部著名的影片《日正當中》(*High Noon, 1952*)，就是這樣的個案。它的片長大約是八十五分鐘長，而它的故事大約開始於十點三十分，然後大約在正午結束，長度也差不多是九十分鐘，非常接近於它的放映時間，這應是極少的特例。美國福斯電視公司拍攝了一個電視電影劇集《二十四小時》(*24, 2001–*)，可以說也是照著故事的真實時間來拍攝的，每集片長四十六分鐘，故事時間也差不多是在一個小時的範圍內，正如它的片名《二十四小時》所言，故事是講發生在早晨十一點到午夜十二點的事情，分成二十四集，每次講一個小時的故事。這也是放映時間是等同於它的戲劇時間的例子。因為推出後頗受好評，所以持續有續集的出現。

正常而言，電影時間多半長於放映時間，並藉著壓縮與擴展來調度。電影時間的壓縮是藉著鏡頭、場景與段落的轉場來達成。有時用溶接，有時用對話，有時就以直接的跳接來完成，時間就在鏡頭、場景與段落轉換的時候被省略掉了。比如從一個空的煙灰缸溶接到充滿煙蒂的煙灰缸，代表時間的

消逝與壓縮。前一個鏡頭，老師在學校告訴學生回家不要打電動，下個鏡頭，學生在家裡痛快的打電動玩具，這期間的放學、通車及到家的過程都省略了，這是電影剪接最基本的技巧，就是時間的壓縮。以對話來連接場景也可以達到壓縮時間的效果，如《沈默的羔羊》(*The Silence of the Lambs, 1991*) 中，前一個鏡頭中，女主角詢問她的長官，關於她將要去探訪的一位被監禁的變態心理醫生的狀況，她說：「他是怎樣的人？」下一個鏡頭就切到了監獄的外景，我們聽見有個男人的聲音回答她說：「他純粹是個怪獸、心理變態。」然後鏡頭切到監獄典獄長辦公室內，女主角正和典獄長在對話。中間女主角如何離開她的長官，並來到監獄，我們並不知道，那過程全被省略了。這麼作乃是藉著對話的連接，達到了時空節約與壓縮的功效。

　　相反的，電影也能藉著插入各種細節與補充鏡頭 (coverage)，將時間延長擴展，尤其是導演要強調某個戲劇重點或動作衝突時，時間可以被無限的延展。比如炸彈要爆炸之前，或火車要相撞之前，導演一定會把握機會，加以著墨，語不驚人死不休。為了戲劇的需要，電影時間都會被延長，使觀眾能完全體驗那個關鍵時刻的緊張與懸疑。除了上述的方法外，時間的延長還可以藉著平行剪接，或加入不同人物的觀點等技巧來達到。在《鳥人》中，有一段時間延長的運用值得一提，就是凱吉和他的朋友鳥人，有一次在夜晚爬上工廠的高樓頂抓鴿子，鳥人不幸從屋頂墜落，在他墜落之前與墜落當中，時間刻意被延長了。影片的作法是以慢動作的拍攝、多角度的鏡位、重複的動作，以及交互使用不同人物的觀點，來加強描述在鳥人墜樓當時，兩個人不同的心理感受，那正是導演意圖交代的戲劇重點，其結果就是時間的延展。

　　還有一個時間延展的絕佳例子，就是前章曾提過的《貓頭鷹溪橋上事件》。它是一部短片，講一個死刑犯臨死前的幻覺，展現他對生命的渴望。它真正的故事時間應該只有幾秒鐘，就是當死刑犯從橋上墜下進入死亡的剎那間而已，但此時故事為死者開闢了另一個章節：他成功的掙脫繩索，並展開逃亡。經過千辛萬苦，在要投入他愛人懷抱的前一剎那，故事又切回現實，我們發現他剛剛被吊死在橋上。之前所有逃亡的過程，都只是角色的幻想而已。幾秒鐘的時間，被延長至數小時之長，這是很有創意的延長時間的例子。

 ## 四、空間 (space)

電影的空間具有虛擬的特性，許多個別的鏡頭可以拼湊出一個完整而統一的空間。因為電影鏡頭所涵蓋的空間都是局部的，當一個鏡頭出現後，觀眾會以它為基礎，並從下一個鏡頭裡找尋它們之間的關連性，然後在他們的腦海中形成一個虛擬的空間。前一個鏡頭和後一個鏡頭，不一定屬於同一個空間，但因著並列在一起，而能創造出同一空間的效果。

電影的鏡頭前後之間往往具有邏輯關係和累積關係，比如前一個鏡頭是一棟房子的外景，下個鏡頭切到室內客廳景，觀眾會認為那就是屬於那棟房子的內景，不管實際上是不是屬於那棟房子。如果再下一個鏡頭是廚房，那麼觀眾也會很自然的認為那是屬於這棟房子的廚房。這是一種因前後並列而得來的邏輯關係和累積關係，像是排積木一樣，前一塊木頭是下一塊的基礎。還有一種邏輯關係是藉著動作、視線或運動方向達成。比如前一個鏡頭是屋內一個人朝窗外望去，下一個鏡頭是街道上有兩輛車相撞，那麼觀眾會認為屋內的人正目睹一場車禍，屋內及街道這兩個空間，在真實世界裡也許並不在一塊兒，但因為前一個鏡頭的動作，而使第二個鏡頭的空間與第一個鏡頭的空間連起來，變成同一個空間。

華裔導演王穎所拍的《點心》，著墨於美國兩代華人間生活觀念的轉折、東西方文化價值的差異。其對空間的呈現是很典型的東方式思維。我們曾經提過，在影片開場的片段裡，他介紹劇中的人物－母親與女兒，以及她們生活的環境－舊金山。鏡頭從家中開始，母親在房間內縫紉機前縫衣，然後是客廳的空景、鳥籠特寫、舊金山街道，之後切到舊金山大橋邊，最後切到女兒背影，獨坐海邊的鏡頭。這些鏡頭空間雖各自獨立，但又因彼此並列而連結成一整體，使我們獲得了她們生活的空間與氣氛的整體印象。

另外，電影的空間也有組合的與自主的分別，組合的空間指的是由多個鏡頭來構築一個空間，完成它應有的敘事。而自主的空間指的是由單一的鏡頭自給自足地交代動作。組合式的空間運作是電影中較普遍的情況，像是先有場面建立鏡頭，而後為了交代不同焦點而會有主要動作鏡頭、插入鏡頭、反應鏡頭、主觀鏡頭、旁跳鏡頭、正拍與反拍鏡頭等，這些都是以多個鏡頭

共同敘述一個空間與其中所發生的戲劇動作。自主的空間有兩種情況；首先就是長鏡頭，或稱作連續拍攝鏡頭。在長時間拍攝的鏡頭中，藉著攝影機、演員走位、場景等視覺元素的調度，所有的戲劇動作都被整合在其中，觀眾可以從單一的鏡頭中取得足夠能理解其戲劇動作的所有資訊，導演利用它替代了剪接。鏡頭可以是移動的，或是固定的，不論哪種情況，場面調度是它最主要的手段。

　　另外一種情況是深焦鏡頭，鏡頭多半是固定的，在該畫面中構圖、前後景關係、場面調度都是不可或缺的元素，作者把作品的詮釋權交給觀眾，他只負責把必要的資訊安排在畫面內，讓觀眾自己去選擇、解讀與詮釋鏡頭的意涵。這些企圖以單一連拍的鏡頭來交代故事的情況，都是屬於自主的電影空間，因為它們可以在空間上自足，沒有附屬的補充鏡頭。以上兩種情況，也常會聯合在一起使用。提到深焦鏡頭就不能漏掉《大國民》一片，因為它其中有許多深焦鏡頭的運用。有一個段落講到肯恩先生的童年，他被父母過繼給佘契爾先生時，有一個長鏡頭，也是深焦鏡頭，幾乎是個固定鏡頭。母親和佘契爾先生坐在畫面右方前景，父親站立在畫面的左側中景，而畫面的中央背景處有一個窗戶，窗框中可見小肯恩在雪地中玩耍。母親在前景正把小肯恩的監護權交給了別人，畫面中她最具主宰力。父親在中景，顯得較使不上力。在背景的小肯恩，所佔面積最小，距離觀眾最遠，他的前途完全操控在前方這三人的手中。很有趣地，他的活動範圍也被限制在三人所包圍的窗框中。

五、意念 (conception)

　　電影鏡頭間的關係常藉著意念，使它們的連結產生意義，觀眾也常藉著鏡頭間的意念關係來認識電影的涵意。所謂鏡頭的意念是指鏡頭中的內容所代表的表面和潛在的意義。每個鏡頭就其本身而言，都有它基本的意義，當這個基本意義單位與其他的意義單位結合時，就產生組合、融合或全新合成的意義。鏡頭與鏡頭之間因意義所產生的連結與撞擊，就屬於一種意念的關係。《2001年太空漫遊》裡，有一段巧妙利用鏡頭間的意念關係，將兩個看似不協調的鏡頭剪接在一起，而仍覺得順暢無比的剪接。就是在片子的前段，

當猿人發現骨頭作為武器的威力時，瘋狂地揮打地上動物的枯骨，在揮打的動作過程中，導演安插了兩次野獸倒地的畫面。雖然猿人揮打的對象不是活的動物，但揮打造成死亡的意念，讓我們自然理解猿人對於骨頭的後續利用。我們很清楚猿人一時的發現，就意味著它將成為未來致命的武器。同時以全片的觀點而言，它也就是人類文明的起源。其實，這正是艾森斯坦知性蒙太奇的運用。

電影中連戲 (continuity) 的方式有許多種，有動作連戲、對話連戲、方向連戲、視線連戲等，其中最重要的一種基礎就是意念連戲。單靠外在的形狀、動作、構圖等因素連戲，也許可以達到目的，但若能配合意念的連戲，將可使剪接更為流暢。比如《鳥人》中有一段鳥人夢境的描述，在夢中他的精神具體化為一隻飛翔的小鳥，畫面中並未呈現出一隻飛行的小鳥，飛行的動作全以他的主觀鏡頭串連，先是在室內飄行，然後衝出窗戶，飛行於街頭巷里，每個飛行的鏡頭都是向前奔行，中間以跳接連接，雖然動作上不是完全流暢，但飛行的意念支撐著整段飛行的動作，使整個過程看起來流暢無比。

六、運動 (movement)

電影鏡頭的運動有內在運動與外部運動之分，內在的運動指在畫面之內被攝主體或物件的運動。它們的運動方向可以向左向右、向上向下、左上右下、右上左下、向著鏡頭而來，或背向鏡頭離去。畫面中可以有多個主體同時移動，它們移動的方向與方式，都會影響鏡頭的動感與意義，當兩個鏡頭連結起來的時候，人物的入鏡與出鏡常會構成敘事上的意義，也會建立起主體之間的關係。

外部的運動是藉著攝影機的移動來達成，攝影機的運動共有七種；分別是左右橫搖 (pan)、上下直搖 (tilt)、推軌鏡頭 (tracking shot, dolly, trucking shot, etc.)、變焦運動（又稱伸縮鏡頭 zoom shot）、升降鏡頭 (crane shot)、手持攝影 (hand-held shot)、或由攝影機穩定器拍攝的鏡頭 (steadycam shot) 與空拍鏡頭 (aerial shot)。電影的鏡頭原本都是固定的，直至一九〇三年《火車大劫案》中，我們看見一個非常粗糙的搖鏡；就是當搶匪洗劫完乘客要逃離現場時，他們向銀幕的左方移動，攝影機以向左搖攝跟拍，但因為歹徒是向左下方山

坡移動，所以攝影機先是水平跟拍至中途時，歹徒幾乎要從畫面的下方出鏡，於是攝影師做了一次歷史性的移動一向下直搖，跟上了歹徒的蹤跡。今天看起來是很不順暢的攝影機運動，但在電影史中卻是開創性的一步。

橫搖的英文 pan 就是 panorama 的縮寫，原意是一種寬銀幕的畫面比例，就是潘藝拉瑪視像 (panorama vision)。橫搖是指以三腳架為旋轉軸心，實行左右方向的水平搖攝。它可以強調空間的一體性與動作的連續性。橫搖因著拍攝目的與速度的不同，而有反應橫搖 (reaction pan) 與快速橫搖 (swish pan, flash pan or zip pan) 兩種發展運用。反應橫搖可將兩人對話段落連成一個鏡頭，快速橫搖多作為一種轉場的方式。大衛‧鮑德威爾 (Bordwell) 說搖鏡就像攝影機在「轉頭」一樣 ❸，是相當傳神的描述。

上下直搖和橫搖的原理是一樣的，只是方向改為垂直運動。它可以展示事物的上下關係與垂直高度，並與橫搖一樣，也能說明事物的同時性與因果關係，也可以作為主觀鏡頭，代表人的觀點。但不論橫搖或直搖運動，拍攝時攝影機的位置都是固定的。推軌鏡頭則是將攝影機架在推車上或任何可移動的物體上進行拍攝的鏡頭，它強調動作的過程，和主觀鏡頭搭配使用時，可加強視覺的愉悅感 (voyeurism)。庫柏力克拍的《鬼店》(*The Shining, 1980*) 中，有許多推軌鏡頭的運用，其中一場是主角兒子在旅館內走廊上騎三輪車，鏡頭從前方與後方跟拍，在被鬼魂侵擾的旅館內急駛。小孩的無知對比著不可知的威脅，兩者間形成強烈的衝突與張力，其中推軌鏡頭頗有加添緊張氣氛的效果。

升降鏡頭是將攝影機裝在可自由伸縮與升降的機器上，可作自由移動的拍攝，能創造比推軌更愉悅的視覺經驗。在《美人計》(*Notorious, 1946*) 中，有一場戲攝影機以高角度遠景拍攝一個舞會場面，然後以升降鏡頭推向女主角握著鑰匙的手部特寫，對於推展劇情與表現作者觀點有絕佳的能力。

鏡頭的運動因著敘事的需求而產生，也因著敘事的需求而繁複化。每種運動都有其特定的目的，當它們因劇情串連在一起時，電影的空間、方向、動作、觀點、節奏與韻律就被建立起來了。比較明顯的運用是出現在動作片

❸　見《電影藝術形式與風格》，David Bordwell 與 Kristin Thompson 合著，曾偉禎譯，McGraw-Hill Inc，1996，249 頁。

裡，在李安 (Ang Lee) 的《臥虎藏龍》(*Crouching Tiger, Hidden Dragon, 2000*) 屋頂追逐的段落中，運用了升降鏡頭、飛行鏡頭、左右、上下搖攝等攝影機運動，營造飛簷走壁的臨場感，樹立了武俠片的新景觀。

電影運動鏡頭的連接有所謂「動接動」的原則，就是動態的鏡頭往往和動態的鏡頭連接，感覺比較順暢。若是一動接一靜，雖然不是不可以，但將造成跳動感，或節奏氣氛不連貫的問題。當然，在某些特殊情況中，也許這是恰當的剪接。或者，若這正是作者所要達到的效果，那也就另當別論。前面提到的《鳥人》夢中飛行的片段，從鏡頭飛出窗戶開始，每個飛行的鏡頭都是動態的，並且方向一致，所以它們接在一起就沒有間斷的感覺，感覺是連續的飛行。

麥可‧尼可斯 (Mike Nichols) 的《畢業生》(*The Graduate, 1967*) 中，有一場男主角與他父親朋友妻子偷情的戲，他數次和羅賓遜太太在旅館幽會。導演尼可斯把男主角在家中游泳池上曬太陽的場景，與旅館幽會的戲交叉剪在一起。這個連接結合了鏡頭的內部運動與外部運動兩種元素。過程如下：在男主角和羅賓遜太太的旅館裡，男主角走出房間，並走至游泳池跳入池中，鏡頭切至游泳池水中的畫面，男主角向鏡頭游過來，然後切至水面上他浮出水面，由畫面左方爬上池中的一個塑膠氣筏。在他身體向右移動的過程中，鏡頭略向右搖跟拍，中途切到下一個鏡頭，我們看見男主角身體向右仆在躺在賓館內羅賓遜太太的身上。接下來我們聽見男主角父親的問話聲：「你在做什麼？」，他從羅賓遜太太的身上轉頭回答：「曬太陽！」鏡頭切到他家游泳池畔父親臉部特寫：「為什麼？」反切至趴在池中氣筏上的男主角：「因為我覺得很舒服」。接下來他父親告訴他羅賓遜太太到來的消息，然後他們彼此打招呼。這裡有趣的是，導演利用人物運動與鏡頭運動，巧妙地將三個不同的場景連結起來，中間以對話作為橋樑，使得偷情與慵懶的日常生活串在一起，來隱喻他的沈迷與不能自拔的心理狀態。

七、方向 (direction)

電影的空間是虛擬的，同理，電影中的方向感也是虛擬的。觀眾並沒有東南西北的感覺，只有左方與右方的感覺，向左包含了左上與左下方，向右

包含了右上與右下。一旦電影中的人物所在的方向被建立後,觀眾就會以此為基礎來認識其他對象的方向和位置。若中途有方向上的變易,作者必須在電影中告知觀眾所發生的變化,並維持那樣的變化,直到下一次的變更。方向可以用來建立劇中人物彼此間的關係:是敵對的或同國的。若劇中沒有追逐、戰爭或任何形式的打鬥,則電影的方向可以較為單純,只要維持可信的劇情即可。但若片中有以上所述情形,那方向的建立與維持就很嚴格,絕對不可以發生錯誤。《搶救雷恩大兵》(Saving Private Ryan, 1998) 中搶灘的那場戰鬥,聯軍從左方進攻,德軍在右方防守,左右兩軍所處的位置永遠不會混淆,使我們可以專注在他們的戰鬥上,而非他們混淆不清的位置或敵友關係。

電影中的方向必須維持一致,比如某人從銀幕左方向右方移動,並從畫面右方出鏡,下一個鏡頭很自然的觀眾會預期他會從畫面左方入鏡,除非中間有了改變。譬如在下一個鏡頭裡,他做了轉身的動作,並開始從畫面右方向左方移動,再下一個鏡頭我們就會預期他將從畫面的右方入鏡,這是可理解的方向性原則,也是很簡單的道理,源自一百八十度假想線原則,我們將在第六章中說明。

如果電影中有一方人向畫面左方移動,另有一方人向畫面右方移動,不管他們是否朝彼此前進,但觀眾卻預期他們最終會碰在一起,這是因為電影的方向性是單一而具虛擬性的緣故。如果他們在不同地方,都朝同一方向前進,比如都向左或都向右,那麼觀眾會認為他們正朝第三者的方向前進。還有一種方向是中性的方向,就是直接朝向鏡頭而來,或背向鏡頭離去,都是中性的鏡頭(圖 4–1、4–2)。電影中要作方向的改變時,需要先有中性的鏡頭,然後才轉成另一方向的鏡頭,這是一般性的原則,並非絕對的原則,這麼作有助於建立一致的方向感,以及清晰的敘事性。

圖 4-1　　　　　　　　　　　　　　　　圖 4-2

 ## 八、頻率 (frequency)

　　頻率指的是出現的次數，兩次以上的出現常意味著特殊的意圖。作者為了傳達某種意念訊息，而刻意讓相同的素材重複出現在電影中，觀眾自然也就必須花些精神去思考鏡頭重複出現的意義。鏡頭重複出現的方式有許多種，它可以在一個場景中重複出現，也可以在全片結構中重複出現，其所含意旨因影片而有差異。電影敘事者常喜歡用鏡頭的長短與出現的頻率來控制影片的節奏和速度感，比如在追逐場景中，追趕者與逃亡者的平行剪接、兩個同時發生的事件的平行剪接、小偷偷竊與警察巡邏的交叉剪接、被困在平交道上的汽車與快速行駛的火車的交叉剪接等多不勝數的情況，都必須使用鏡頭頻率控制。恰當的使用可以增加影片的動感、臨場感、懸疑、戲劇性與張力，不當的使用也會耗盡觀眾的興趣與分散觀眾的注意力。像在《捍衛戰警》(*Speed, 1994*) 中，一輛公車遭劫並被安裝炸彈，歹徒威脅公車必須持續以超過每小時五十英里的速度前進，否則公車內部的炸彈就會引爆。整部片子幾乎都在急駛中的公車上拍攝，和偶爾插入的援救團隊的外部場景交叉剪接。公車出現的頻率過分頻繁，以致觀眾對速度引發的焦慮產生彈性疲乏。觀眾在前三分之一的公車段落中已經達到高度的亢奮狀態，但觀眾的亢奮只能維持一定的程度，過了三分之二已經因過度緊張而疲乏，最終導致感官麻木，這可以說是頻率的過度使用的結果。

　　頻率也可作為暗示影片題旨的手段之一，像是重複閃現某畫面成為一種

強調、放大；如在《鳥》(*The Birds, 1963*) 中，主角母親走進他朋友的房子，發現杯盤狼藉的景象，當走進臥室時，看見他的朋友躺靠在牆邊，已經死亡，渾身是傷，並且眼珠子被剜掉了。此時，希區考克重複使用三次死者的鏡頭，先是上半身中景，接著是特寫，然後是臉部大特寫，三個鏡頭以很短的時間連接在一起，創造了駭人的驚悚效果，劇中人物所經歷的心理衝擊，被有效地放大。另外也可作為一種伏筆、回溯或前敘、或是作者刻意擺放的某種預警或提示等。在《貓頭鷹溪橋上事件》裡，當逃亡的死刑犯終於要與他的愛人會面時，他不斷向著他愛人的方向奔跑，他的愛人也朝他走來，此時作者重複使用他奔跑的鏡頭與向他走來的愛人交互剪輯，但每次的奔跑都像是回到了原點而重新奔跑。作者使用這樣的技巧來顯現劇中人物所經歷的事件的虛幻本質，使觀眾對於他悲慘的結局有心理的準備，不致覺得受騙而能認同故事的敘述。

在某些電影中，重複出現的影像或聲音也可以形成一種母題 (motif)，根據它在片中是屬於視覺或聽覺的形式，而能形成視覺或聽覺的母題，且在該片中顯出特有的意義。在《鬼店》裡，重複出現的雙胞胎女童，以及浸泡在血水中的老太婆，還有排山倒海的血水等意象，就成為片中人物受害的因源，雖然這些鏡頭很少出現，也並未有真實的動作進行。但適時的顯現，能提醒觀眾它們的影響力。觀眾會想像在這兒曾發生的不為人知的恐怖事件，這些偶爾顯現的畫面就是一種提醒，告知觀眾劇中人所面臨的威脅，那揮之不去的幽靈勢力，顯然成為影片恐怖的根源。

九、節奏 (rhythm)

節奏是電影提供給觀者的一種表面的時間感，以及一種內在的韻律感。首先，表面的時間感可藉著有節拍的聲音、音樂作匹配剪接而達到，像是一般的 MTV 幾乎全是根據音樂的節拍來作剪接，不管其中劇情如何發展，拍攝場景如何絢麗，基本上仍得臣服於音樂的節拍，就是樂曲的節奏。因此，MTV 可說是一種音樂掛帥的剪接。當然，在電影中也常見如此的處理，像是過場的蒙太奇段落，多半就是以 MTV 的手法來處理的。在《鳥人》中凱吉和鳥人在垃圾場測試他的人工翅膀的場景，基本上就像一段小型的 MTV，其中完全

以音樂掛帥。

另一種內在的韻律則除了應和表面聲音上的節拍感外，更注意鏡頭中的內在元素彼此互動連結的關係，包括動作、動機、觀點、意念、形狀、方向、情節、氣氛等。鏡頭中的各樣元素，都會與其他鏡頭內的元素互相影響，產生相斥或相吸的效應，完全根據敘事者如何安排它們的關係。若能適當運用每個鏡頭的內在元素，使它們能因著各自特有的元素而緊密結合在一起，以整體觀之，就能產生一種內在的韻律，達到無形的剪接，這可說是剪接藝術的最高境界。

在《魔鬼終結者二》中，有一段精彩的追逐戲碼，其中導演把戲劇動作的內在韻律精準拿捏，疏密相間，鬆緊適度，使這段追逐從搜尋、發現至追趕，中間毫無冷場，一氣呵成，令觀者屏氣凝神，目不暇給。故事背景是年幼的人類救星正面臨兩代機械人的搜尋，舊一代機械人（扮成機車騎士）的任務是拯救他，新一代的機械人（扮成警察）是要來消滅他。它們同時跟蹤這位小孩來到了遊樂場，小孩發現了警察跟蹤，開始逃至走廊，這時兩代機械人都走進了這窄小的走廊，千鈞一髮之際，舊一代的機械人先護到了他，並與新一代的機械人展開槍戰，接下來是肉搏戰。小孩伺機逃至停車場，跳上他的機車，極力發車不著，眼見警察機械人從樓梯下來朝他跑來。就在這燃眉之際，車發動了。他開始急駛，警察隨後追趕，小孩衝出停車場，跳上路面。警察隨後奪了一輛貨櫃車緊追在後，他們的追逐發展至乾旱的輸洪道。同時舊機械人也騎著摩托車趕至，並加入追逐。經過各樣險象環生，舊機械人終於順利把小孩拯救到手，使警察機械人暫時受挫。

這個段落可分成三個階段，分別是搜尋、發現與追趕。在搜尋的階段，節奏是緩慢的，兩個機械人從不同的角落向小孩靠近，每個鏡頭都維持較長的時間，鏡頭在三個角色間對換，我們幾乎可以默數鏡頭切換的節拍感。然後小孩逃至走廊，在長廊內是發現階段，小孩驚訝地看見舊機械人以慢動作拿出長槍向他的方向瞄準，以為要殺他。這時整個節奏被放慢，張力被擴張。然後，警察機械人從另一端追隨而至，就在此時，舊機械人叫小孩蹲下，並一把抓住他，把他拉到自己身後保護著。從另一端進來的警察機械人頓時向他們開槍猛射，此時節奏開始加快，正反交替，對切明快，一直持續到兩個

機械人的肉搏戰結束。場景來到停車場追趕階段，節奏是先慢後快，進入輸洪道時有一段停滯，就是小孩在進入輸洪道後，以為警察機械人並未跟上他。正鬆一口氣時，轟然一聲巨響，巨型卡車從天破橋而降，落在他邊緣，他油門一加，又開始沒命的逃。這裡的暫停是為了下一段落的追逐而預備的前奏，有如在快板樂章中插入的慢板。在追逐的中途，舊機械人也加入戰局，在他飛車躍入輸洪道時也是慢動作的。此時，像複製前面的慢板一樣，使前面緊密的節拍，添加了舒緩的空間。自此以後，節奏一直維持在快板，且再也沒有停止過，一直到最後這個段落的高潮為止，就是警察機械人的車子撞毀燃燒，舊機械人帶著小孩逃離。

這整個段落就是因為導演處理得鬆緊適度，使觀眾得以完全投入，不致疏離或疲乏。就節奏而言，導演詹姆斯・喀麥隆 (James Cameron) 掌握了快慢的節拍，來自素材本身的韻律感，在快慢之間有適當的鋪陳，並未全快或全慢。像《捍衛戰警》快的比例過高，以致觀眾對快的感受麻木而失去真實感。所以，適當的節奏必須以整體考量，不能只是滿足亢奮原則，還必須兼顧劇情的發展、敘事的可信度、影片的調性、運動中的呼吸感，使之成為自成一體的有機體，有它自己的內在韻律，使人看了不覺得牽強。

陸川導演的《尋槍》(*The Missing Gun, 2002*)，是部善用節奏的電影，其語言特性極為特殊，完全脫離現實主義的束縛，融合了超現實與表現主義的敘述，相當自由地出入於客觀的現實與人物的精神世界。鏡頭語言相當靈活，分鏡與景別的調度皆能配合鏡頭的內在韻律、敘事企圖和影片調性。剪接節奏掌控精準無比，在中國電影中堪稱異數。影片開始於主角馬山的手槍失竊，然後在他家中展開瘋狂搜尋，此時電影集中在他的精神狀態的描寫，並循著他的精神意識向前推展。在家中幾個臉部的大特寫、忙亂找東西的跟拍特寫、太太和兒子的反應鏡頭，巧妙地構築了他的精神意識。在開場的段落裡，多以這種主客觀交錯的剪輯來表現。然後當他開始出外搜尋時，場景的轉換也是根據他的主觀意識，以及劇中人物正進行中的敘述，使得剪接變得非常靈活且自由，其所顯出的效果就是精湛的韻律感。

十、結 論

　　電影是藉著鏡頭來說故事的，鏡頭就是電影語言最基本的單位，因此，我們需要認識鏡頭的特性和功能。並且，電影是由多個鏡頭所組成，所以鏡頭與鏡頭之間的關係也是我們必須理解的要素。電影藉著鏡頭的有機組合，表達特有的意念，傳達特定的意義。作為敘述者，需要掌握鏡頭間的轉場、構圖、時間、空間、意念、運動、方向、頻率與節奏的種種關係，方能將他的意念表達，並獲得流暢的視聽效果，達到真正吸引觀眾的目的。

第五章

鏡頭的語彙
——說的形容詞

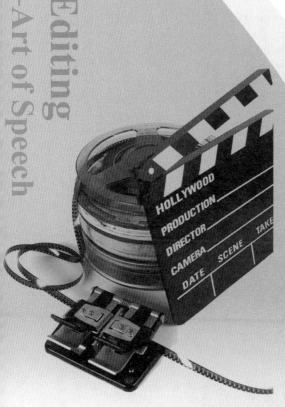

如果我們把電影當成一棟建築，其中的每個材料、一棟一樑都是組成建築的基本要素，而電影的建築材料、一棟一樑就是各種功能性的鏡頭。電影中任何一段敘述，仔細分析它的鏡頭功能，應該不外乎以下幾種鏡頭：場面建立鏡頭 (establishing shot) 與再建立鏡頭 (re-establishing shot)、主要動作鏡頭 (main action shot)、正拍與反拍鏡頭 (shot & reverse shot)、主鏡頭 (master shot) 與補充鏡頭 (coverage)、插入鏡頭 (insert shot)、主觀鏡頭 (point of view shot) 與觀看鏡頭、旁跳鏡頭 (cutaway shot)、過肩鏡頭 (over the shoulder shot)、反應鏡頭 (reaction shot)、連拍鏡頭 (sequential shot) 等。這些鏡頭就像是鏡頭的語彙，說話的形容詞一般。以下分就這些鏡頭元素加以分析說明。

 # 一、場面建立鏡頭與再建立鏡頭
(establishing shot & re-establishing shot)

場面建立鏡頭是在一個場景的開始、中間或結束時，所加在段落中的遠景鏡頭，為了建立場景的時間、地理環境，與人物的關係位置。在任何一個場景裡，都需要這樣的鏡頭，使觀眾清楚劇中人物的空間關係。若在一個新的段落中缺乏場面建立鏡頭，那麼觀眾就無法辨別其中人物的關係位置，並有窒息感。場面建立鏡頭的使用不只是為了建立場景的空間關係，另外也是為了使觀眾有喘氣的空間，若一個段落中完全沒有場面建立鏡頭，那麼觀眾會對場景產生窒塞感，並會試圖從其他場景中尋求紓解。基本上，場面建立鏡頭都是遠景，才能涵蓋足夠的資訊在單一的畫框中，而一個流暢清楚的敘事段落，一定需要有遠、中、近景等鏡頭交替使用。若整部影片都以特寫拍攝，觀眾將無法把電影看完，因為他們缺乏了電影所能提供的各樣基本資訊。所以，在電影段落中適時加入場面建立鏡頭，將可以解決電影時空資訊的問題。它就像故事中「很久很久以前，在某某地方住著一家人……有一天，他們來到市場買菜……」的敘述，它能給故事和觀眾觀看的位置找個定位。就以此例來說，這一家人來到菜市場，電影可能會以一個升降鏡頭從遠山搖攝至一個村落的市集，鏡頭從高處漸漸下降至人群中，我們看見這家人，這就是所謂的場面建立鏡頭（圖 5–1～5–3）。

圖 5-1

圖 5-2

圖 5-3

而再建立鏡頭是指當原有場景中，有新的元素加入或新的變化，比如有人走入、有人離開等，就需要重新有場面建立鏡頭，這個鏡頭就稱為再建立鏡頭。就以一家人來到市場為例，我們看清楚了他們走在街上的位置及周圍的環境，所以鏡頭就停在每個家人沿街觀賞的表情上，夫妻雙人中景、兩個小孩東張西望的特寫等，穿插他們的主觀鏡頭。忽然間有輛馬車經過，馬車夫吆喝著：「借過！借過！」鏡頭切到夫妻緊張的張望，此時鏡頭切到一個遠景，看見馬車從夫妻與兩個小孩的中間穿越，把他們分了開來，這個遠景鏡頭就是再建立鏡頭（圖 5–13），為了重新建立場景，使觀眾知道新的情況，對空間的內涵能一目了然，如此觀眾才能掌握劇情，並進入新的劇情（圖 5–4～5–13）。

圖 5–4

圖 5–5

圖 5–6

圖 5–7

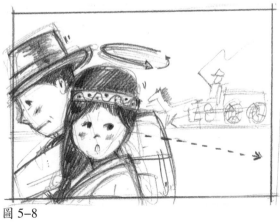

圖 5–8

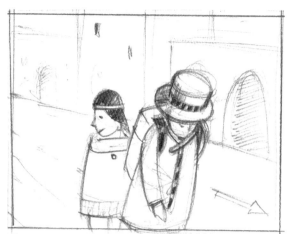

圖 5-9

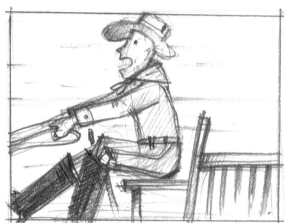

圖 5-10

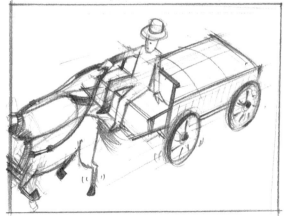

圖 5-11

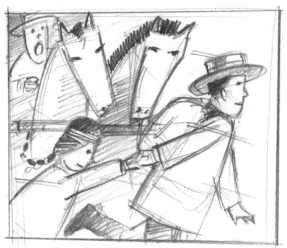

圖 5-12

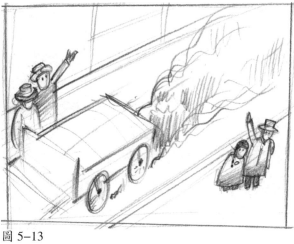

圖 5-13

二、主要動作鏡頭 (main action shot)

電影段落中有了場面建立鏡頭，基本的時空背景環境建立了以後，必須帶進電影的主要動作，就是場景中發生了什麼事？有什麼戲劇動作？要給觀眾看什麼？也就是接下來要呈現的東西是什麼？電影中要交代主要動作的方式很多，可以是連續鏡頭，就是一鏡到底的長拍鏡頭，也可以分成無數的多鏡位、角度、距離、焦距、景別、運動與觀點的短鏡頭，拍攝不同的內容、對象與動作，以累積的方式來完成。主要動作鏡頭是觀眾在場景中主要的觀看內容，通常電影會先建立主要人物，然後跟隨主要人物的動作來進行敘述。若當中有兩位或以上的人物，電影就會在那些人物間進行交替敘述。

以前面的例子來說，從場面建立鏡頭中我們知道這家人的成員，包括一對夫妻和一對小孩，為一男一女。然後電影會告訴我們主要動作，就是他們在市集中要做什麼？會遇見什麼事？所以，鏡頭開始鋪敘情節。比如先生對器具有興趣，跑到賣工具的攤位檢視工具，太太在菜攤選菜，兩個小孩在街頭藝人攤邊流連，這些鏡頭就是交代每個人物的主要動作鏡頭。之後為了交代故事的小焦點，電影會切進某些特定人物，比如父親，他正對一把刀產生興趣，向老闆詢問其材質與價格等問題。電影會先給賣工具的攤位一個場面建立鏡頭（圖 5-14），讓我們看清楚父親、攤位與老闆的關係位置。然後為了交代父親買賣的細節，鏡頭會切到父親中景（圖 5-18），看他選刀的樣子。為了了解他對刀的感覺，所以鏡頭需要切得更近，因此我們看見父親臉部的特寫（圖 5-20），知道他的表情。接著我們對他所欣賞的刀也感興趣，所以鏡頭也切到他手中刀子的特寫（圖 5-19）。

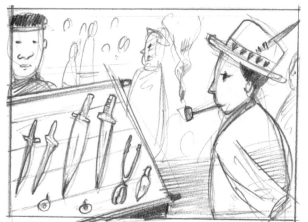

圖 5-14

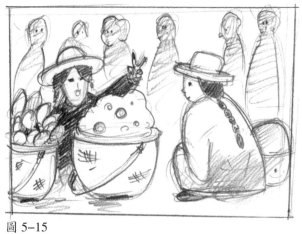

圖 5-15

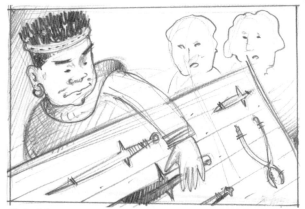

圖 5-16

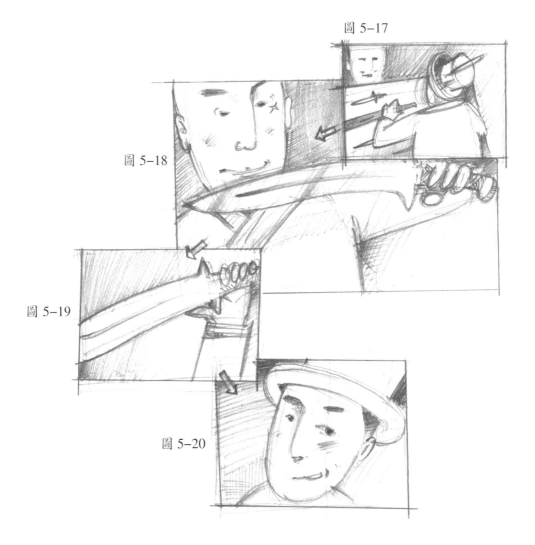

圖 5-17

圖 5-18

圖 5-19

圖 5-20

　　接著他決定向老闆詢價，鏡頭會從他與刀交叉剪接的特寫，切回他與老闆的雙人過肩鏡頭，也等於是再建立鏡頭（圖 5-17、圖 5-23）。此時老闆正和另一位客人說話，父親喊老闆，老闆轉頭回應父親，之後鏡頭就在他們倆人之間對切，交代他們的對話。這些鏡頭的流程完全照著我們觀看事物與思想的流程，鏡頭的轉換隨著我們對事物認知的需求而自然流轉。

圖 5–21

圖 5–22

圖 5–23

在這其中，我們發現一個拍攝的原則，也是敘事原則，就是正拍與反拍原則。它運用的方式是將有雙方對應的場面，分成兩個鏡位來拍，一個是正拍，另一個就是反拍。任何一方都可以是正拍，而另一方就是反拍，它們的角度是相對的。譬如，父親和老闆開始對話，第一個鏡頭先切到父親問話，這就是正拍鏡頭（圖 5–21），接下來切到老闆的回應，這就是反拍鏡頭（圖 5–23）。若開始的鏡頭是老闆，那麼老闆的鏡頭就是正拍鏡頭，接下來的父親就是反拍鏡頭。這是電影中替代連續鏡頭的最普遍作法，就是把連拍鏡頭分成不同的定鏡來拍。每切換一個鏡位，就代表切換一個觀點。從父親的方向拍老闆，常代表父親的觀點。反之從老闆的方向拍父親，就代表老闆的觀點。當然，不管這些鏡頭如何轉換，它們都屬於導演敘述的觀點。

這也就是說，導演可以用比較主觀的感覺交代，也可以用比較旁觀的方式來交代。比如如果是較主觀的感覺，導演可能就照著上面所描述的分鏡來交代，以父親和老闆的特寫交叉剪接，來說明他們的對應。若是比較客觀的感覺的話，導演可能會以太太旁觀的立場來交代父親和老闆的關係。那麼在鏡頭上就會是較遠的鏡頭，譬如，它可以是以一個雙人鏡頭帶過。或者另一種情況，也可以是以正反拍鏡頭交叉運用來處理，這完全在乎於太太的主觀感受是什麼。若是不經心的一瞥，那麼導演可能會使用一個雙人鏡頭帶過。若是很有興趣想知道她的先生的舉動，那導演可能會建立他們三人之間的正反拍來交代太太的感覺。若是如此，其鏡頭的順位就可能是：在菜攤前太太全景轉頭張望，反拍太太正面特寫，先生在背景，切至先生與工具攤老闆雙人全景。切至老闆上半身中特寫向先生比價，切至先生轉身肩上特寫猶豫的表情。再切回太太肩上特寫收起笑容，反拍先生與老闆雙人中景。在此鏡頭中，太太從旁入鏡，加入先生的議價活動。

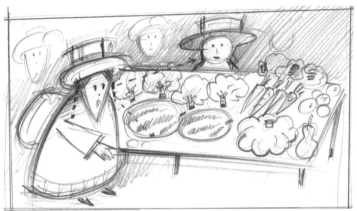

圖 5-24

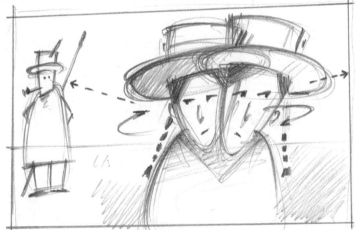

圖 5-25

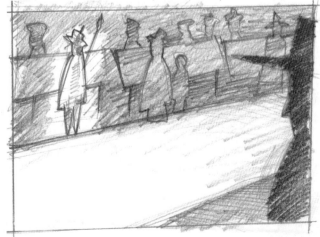

圖 5-26

圖 5-27

圖 5-28

圖 5-29

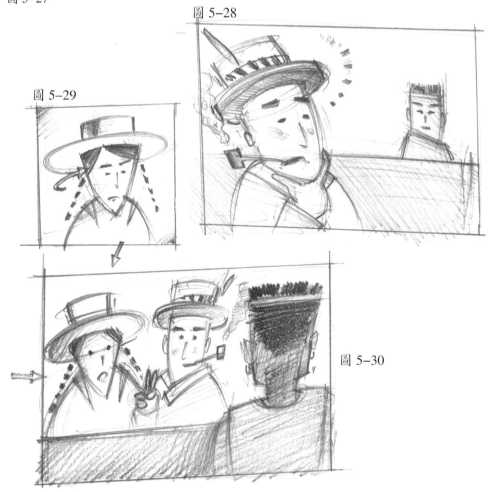

圖 5-30

　　在電影正式拍攝時，好萊塢流行一種拍法，就是把一個場景中的鏡頭大致分為主鏡頭 (Master shot) 與補充鏡頭 (coverage) 來處理。主鏡頭是指場景中涵蓋主要動作全程的連拍鏡頭。導演拍攝主鏡頭主要的目的是，希望將一個場景中所有主要的動作，在同一個角度和地位上全都記錄下來。當然，這是非常耗費底片的事，所以低成本的影片就會省略這樣的步驟，採取較節省的方式拍攝，就是只拍分鏡腳本所需的鏡頭，不做從頭到尾的主鏡頭拍攝。因為主鏡頭在剪接的階段裡被使用的比例並不高，通常只是開場與結尾，或中間插入一小片段而已，所以浪費一大堆底片拍攝全程動作，對於低預算的影片是相當不划算的事。但財大氣粗的好萊塢還是常常做這樣的事，畢竟它還是有它不可或缺的用處，譬如在動作中有許多複雜的變化，那麼在一個主鏡頭中全被記錄下來是件相當有利的事，在拍攝中就不需要一直重新設置相同的全景布置，可以節省拍攝的時間。有時碰見昂貴的場景，所費不貲的布景，在鏡頭中要遭受破壞，或動作只能執行一次，那麼就需要多機同時拍攝，把不能重複的動作與場景都記錄下來，這也是主鏡頭拍攝的時機。

　　補充鏡頭指的是所有描述主要動作的細節，以不同角度、鏡位拍攝的不同動作段落的鏡頭，以補足主鏡頭所欠缺的部分。主鏡頭雖然動作完整，但角度單一，缺乏細節描述。為了敘述的完整、多元與富戲劇性，電影需要各式各樣的補充鏡頭，如前面所言的正反拍鏡頭、插入鏡頭、主觀鏡頭、旁跳鏡頭和反應鏡頭等，並且是以不同景別來呈現，使電影所呈現的現實，更接近我們思想與觀看的方式。

 三、插入鏡頭 (insert shot)

　　在所有補充鏡頭中間最常見的鏡頭之一就是插入鏡頭，它是在主要動作中插入的局部性鏡頭或旁跳鏡頭，作為在主要鏡頭中場景與動作的補充性鏡頭。它有展現細節、放大局部、強調某個小動作、焦點或情節方向的功能。世界上最早有意識的使用插入鏡頭的，應屬葛里菲斯在《國家的誕生》中的運用。在林肯總統被刺殺的那場戲中，刺客在總統包廂外手握手槍，在進入包廂前，扣了一下扳機，這個動作是以特寫拍攝的，做完這個動作後才開門進入包廂。刺客站在包廂門外窺伺、扣扳機然後開門進入，這一連串動作原

本可以在單一的鏡頭中完成的，但這連貫的動作被一個插入的特寫鏡頭給切開了。為的是要強調刺客手中的槍、動作，以及它所帶來的威脅，這就是導演要觀眾去感受的戲劇重點，插入鏡頭可以幫助導演完成這個任務。

　　接續前面市集的例子，我們來到這對夫妻的身邊，太太也已加入買刀的陣容，她抓起一把菜刀向老闆詢價（圖 5–31）。先生念念不忘剛剛看上的那把匕首，正端祥面前一把工具刀時，又有一位客人帶著小孩走至旁邊，拿起那把先生看中的刀（圖 5–32～5–38）。此時鏡頭切到先生的臉部特寫，他轉頭看著旁邊的客人，鏡頭切到那位客人的臉部特寫，並搖至他正端詳的那把刀（圖 5–39～5–41）。鏡頭切至客人中景向老闆詢價，再切回至先生的表情，有點焦慮（圖 5–43）。再切至他的手去摸口袋裡的皮包（圖 5–42～5–44）。切至隔壁的客人猶豫了片刻，將刀放回原處，轉頭跟他的小孩說話（圖 5–45）。這位先生趁機拿起那把刀，跟老闆說：我要買這把刀，還有我太太那把菜刀（圖 5–46、圖 5–47）。正說完，旁邊那位客人和小孩說完話回過頭，伸手要拿剛剛那把刀，但已經不見了（圖 5–48）。此時老闆正在包裝。客人開始四處翻尋，繞到先生身邊，並以奇異的眼光看看他旁邊的這位先生，先生若無其事地回看了一下這位客人（圖 5–49～5–53）。此時鏡頭切至老闆把包好的刀交給先生，先生接過刀，鏡頭切至旁邊狐疑客人的表情，轉頭盯著先生接過包好的刀。先生把刀往袋子裡一放，回頭若無其事地看了一下旁邊的這位客人，客人仍盯著先生的包包。鏡頭切至先生牽著太太的手離開，太太發覺有人一直盯著她先生的包包，向先生使眼色，先生假裝沒看見地把太太拉走，太太回頭用異樣的眼光回看了下那位客人（圖 5–54～5–63）。

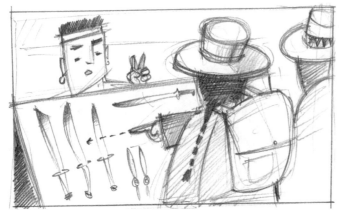

圖 5–31

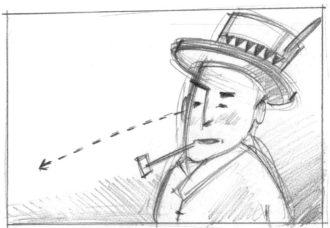

圖 5–32

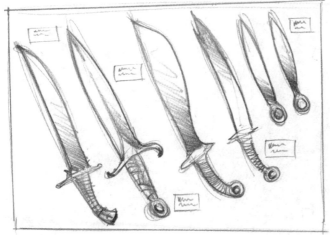

圖 5–33

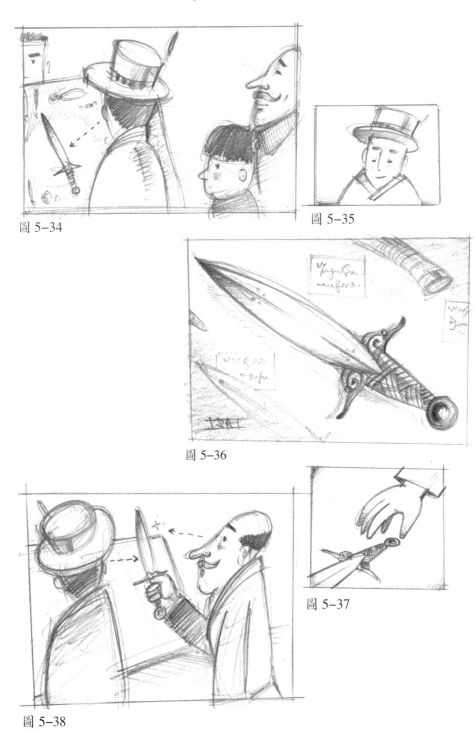

圖 5-34

圖 5-35

圖 5-36

圖 5-37

圖 5-38

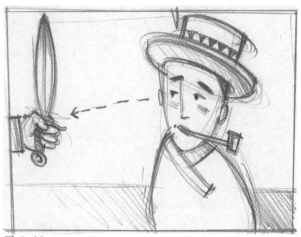

圖 5-39

圖 5-40

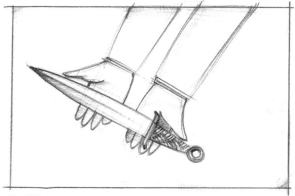

圖 5-41

圖 5-42

圖 5-43

圖 5-44

圖 5-45

圖 5–46

圖 5–47

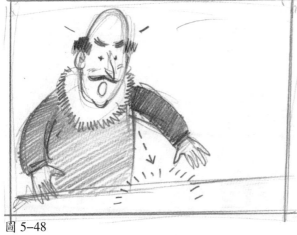

圖 5–48

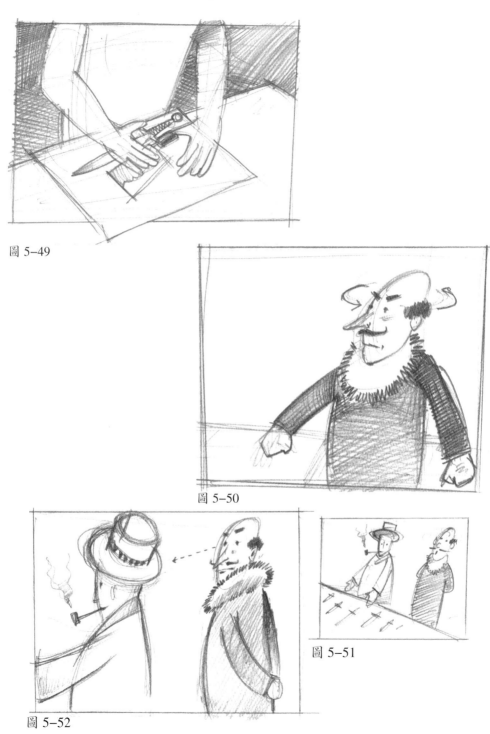

圖 5-49

圖 5-50

圖 5-51

圖 5-52

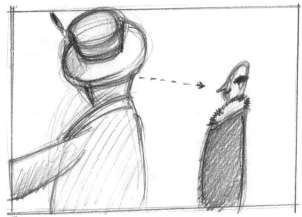
圖 5-53

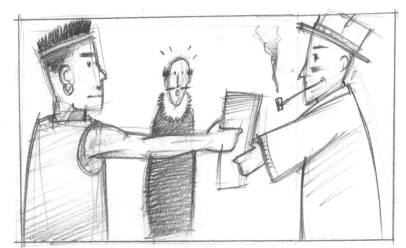
圖 5-54

圖 5-55

圖 5−57

圖 5−56

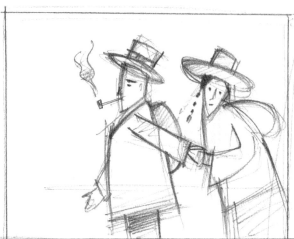

圖 5−58

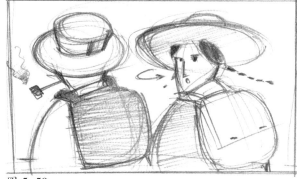

圖 5−59

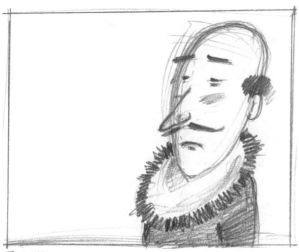

圖 5-60

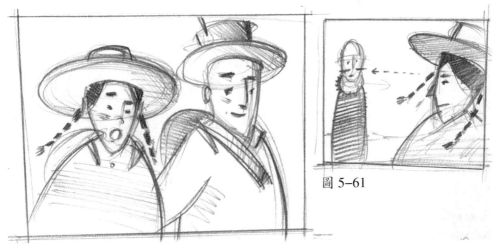

圖 5-61

圖 5-62

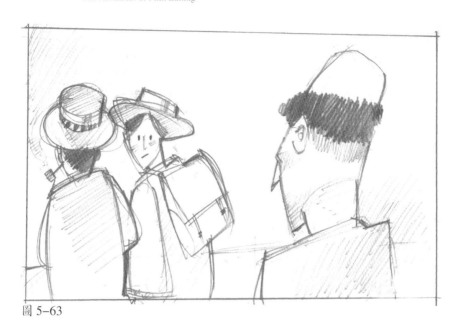

圖 5–63

在這個段落裡，有許多插入鏡頭的運用，像是當先生憂慮旁邊的客人可能把刀買走時，用手去摸口袋的錢包，這時鏡頭切到他的口袋與手的特寫（圖5–44），這就是一個插入鏡頭，用來表達他的動機與焦慮。另外，旁邊的客人，在先生搶先買了刀子後，眼睛盯著老闆正在打包的包裹，還有老闆把包好的刀遞給先生等鏡頭（圖 5–49，5–55），都屬於插入鏡頭的性質，它描寫了老板的動作，以及客人的主觀視線，也算是一種主觀鏡頭。

在西部片中常見的傳統 (convention)一拔槍對決的場面裡，一定會在兩人拔槍的同時，插入雙人拔槍的特寫鏡頭，來表現主角超絕的拔槍特技。其過程多大同小異，有如公式：先是很不情願參加對決的主角，出現在街頭的一角，鎮上居民四散躲避，經過兩人一些彼此挑釁的話語交鋒，主角總是顯得比較冷靜，而歹徒總是比較兇狠，而且驕傲。然後，來到了拔槍的時刻，一定是歹徒先把手伸向槍套，這裡就會藉著插入他手部的特寫鏡頭來表示。但是，主角卻以迅雷不及掩耳的速度拔槍發射，這裡也是藉著插入更短更快的特寫鏡頭，表示主角拔槍的技術優於歹徒。可是，結局在沒到最後關頭之前，總是混沌未明的。開始時，歹徒總是看起來非常堅強，但是兩眼似乎無神，

而主角受傷機率可能比歹徒更高，看起來像是處在弱勢，眼神有一點柔弱。結果，兩人都會先僵持一段時間，看起來像是只有主角因受傷而有點受苦，但最後總是歹徒在苦撐許久之後仆倒在地，當場斃命。

 ## 四、主觀鏡頭與觀看鏡頭
(point of view shot, POV & viewing shot)

主觀鏡頭是以某角色的觀點所拍攝的鏡頭，它可以是遠景、中景或特寫，依該角色所注視的範圍大小而定。主觀鏡頭必須和表達人物注視的鏡頭聯合使用，就是觀看鏡頭。觀看鏡頭是描述人物觀看的動作的鏡頭，通常都是人物的特寫鏡頭。我們在其中看見某人正朝畫面外某方向注視，下一個鏡頭從他注視的位置拍攝他所看的內容，就是主觀鏡頭 (POV)。也可以先有主觀鏡頭，然後才接到某人注視的觀看鏡頭，它們之間的順序可以對調，但是必須併用，不可單獨使用。除非特殊情形，否則觀眾將失去可認同的觀點。在使用主觀鏡頭時，一定要讓觀眾知道那個注視是屬於誰的觀點，不可無目的地使用主觀鏡頭。在《沈默的羔羊》中，年輕的 FBI 女探員首次進入監獄，去會見被囚禁的精神醫師時，導演用推軌鏡頭來交代她的主觀鏡頭，並以反面跟拍的觀看鏡頭，交代她的表情。在主觀鏡頭中，我們看見一間間囚房中撲向前來向她窺伺挑釁面目猙獰的犯人。在反拍鏡頭中，我們看見鎮定不慌緩步前進的她。觀眾被這樣由推軌鏡頭拍攝的主觀鏡頭與觀看鏡頭，帶入情緒的高潮。

在市集的例子中，我們來到兩個小孩出現的場景。一個街頭小丑正表演滑稽戲，一群圍觀的小孩正看得津津有味，聚精會神。其中那個小女孩不經意間，看見遠處人群中有一個扒手，正把手伸向旁邊一位觀眾的口袋。鏡頭切到小女孩臉部特寫，把注意力集中在她所看見的事物。鏡頭切到遠處扒手手部特寫，緩慢伸入口袋，切到小女孩臉部特寫，她輕微抬頭。切到扒手臉部特寫，佯裝無事。切到小女孩臉部特寫，她再把頭低下注視。切到扒手手部特寫，他的手掌夾住一個小皮夾，輕輕往外拉。切到小女孩轉頭叫她哥哥，她哥哥沈浸在表演中而忽略妹妹的警示。此時鏡頭切到全景群眾發笑，再切

到小女孩回頭看扒手，切到扒手手部特寫，小皮夾滑落在皮包中，切到扒手臉部懊悔表情。切到小女孩再度推她的哥哥，她的哥哥聽了她的說話。鏡頭切到扒手表情，四處張望，準備第二度嘗試，切至手部特寫。此時小男孩大叫：「小偷」。切至扒手的手快速抽回，切至扒手臉部緊張四處張望，轉頭溜走。切至全景群眾嘩然。切至皮包主人趕緊抓住皮包，四處張望。鏡頭再切回小女孩與小男孩雙人全景，鏡頭向兩人推進，兄妹互相對望露出會心的一笑（圖 5-64～5-94）。

　　在這個段落中，小女孩所看見的偷竊事件，全部是以主觀鏡頭來交代的，並且配合了她的觀看鏡頭。這裡的主觀鏡頭，能有效的把觀眾情緒捲入事件，並參與在小女孩所經歷的事件中，這是主觀鏡頭所發揮的功能，就是把觀眾捲入事件，並建立認同，使觀眾能認同小女孩的觀點，並與她一同經歷她所經歷的。而觀看鏡頭則是交代小女孩「看」的動作，告訴觀眾下面或前面的主觀鏡頭是來自小女孩的視線，不是其他人的。兩個鏡頭的連用，就發揮了使觀眾認同劇中人物觀點與導引觀眾注意力的作用。

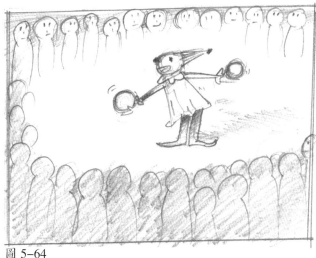

圖 5-64

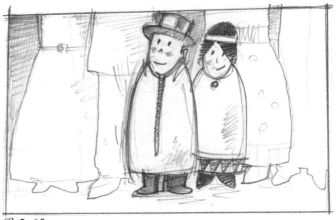

圖 5-65

圖 5-66

圖 5-67

圖 5-68

圖 5-69

圖 5-70

圖 5-71

圖 5-72

圖 5–73

圖 5–74

圖 5–75

圖 5–76

圖 5–77

圖 5–78

圖 5–79

圖 5−80

圖 5−81

圖 5−82

圖 5-83

圖 5-84

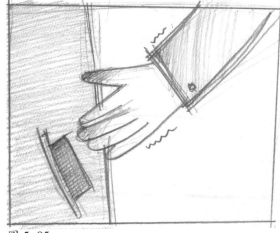

圖 5-85

圖 5-86

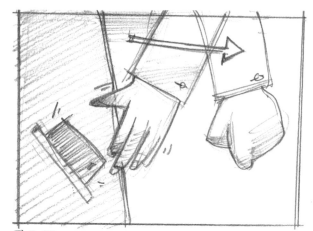

圖 5-87

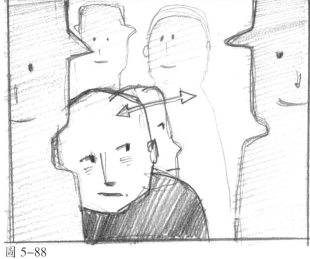

圖 5-88

圖 5–89

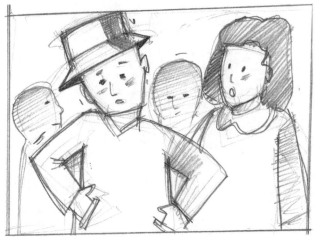

圖 5–90

圖 5–91

圖 5–92

圖 5–93

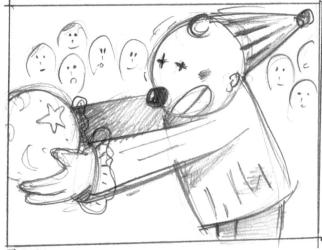
圖 5–94

 ## 五、旁跳鏡頭 (cutaway shot)

　　旁跳鏡頭指的是從主要動作切至與主要動作無直接關連性的鏡頭，它可以作為轉場、伏筆、暗示與隱喻等工具。旁跳鏡頭中若沒有明顯的動作，而只是景物，就可以被稱為空鏡頭。日本導演小津安二郎 (Yasujiro Ozu) 最愛使用旁跳鏡頭，作為一種轉場工具，或是一種呈現生活情境和表達情緒與時間感的方式。小津的電影多是關於日本文化中的食衣住行、兩代間的情感等平凡事物的主題。他的空鏡頭常為評論家們津津樂道，常出現在場與場之間，作為情緒的一種轉折或沈澱。比如在《東京物語》(*Tokyo Story, 1953*) 裡，平山夫婦被隔壁聲音吵得難以入眠時，電影切到迴廊的空鏡頭，高漲的情緒一下子被空鏡冷卻了。美國研究小津的電影學者唐納‧瑞奇 (Donald Richie) 稱小津的空鏡頭為「感情的容器」。另外還有一例是在《晚春》(*Late Spring, 1949*) 中，原節子正和父親談起旅行的樂趣，可是想到自己即將結婚而要離開父親，心中的喜悅忽然轉為悲傷的情緒，此時鏡頭切到一個幽暗光線中的花瓶空鏡，完全消解了原節子原先的悲抑情緒。這些也都是極有趣的旁跳鏡頭的運用。

　　在王穎的《點心》中，也有類似的運用，有一場是女主角與她母親在房間裡聊天。女主角一邊吃晚飯，一邊與母親說話，她們的對話結束於一個旁跳鏡頭一家門口地板上幾雙鞋子的特寫。下一個鏡頭就切到另一時間的另一場景，這裡的運用和小津的旁跳鏡頭功能如出一轍，有轉場的作用，也微妙地勾勒出東方的生活情境與時間感。

　　在市集的例子中，當兩個小孩在看小丑表演時，鏡頭切到街上的一隻狗，然後又切回到表演現場，那隻狗的鏡頭就可算是一個旁跳鏡頭。狗也許和小孩並無關係，但也許暗示接下去的劇情與這隻狗有關，或者作為小孩身分與狀態的一種隱喻，這完全根據編劇與導演的設計。當前面小偷場景的段落結束後，鏡頭切到奔跑中的扒手從那隻狗身旁經過，狗莫名地開始追趕扒手，並邊跑邊狂吠，扒手更是緊張，然後撞倒一個水果攤，水果撒了滿地，扒手跌倒在地，狗追上前去，咬住扒手的腿，拼命拉扯，扒手大叫（圖 5-95～5-106）。在小丑表演中途，鏡頭切到路上的一隻狗，觀眾在當時也許不知道用意為何，但若有後面接續發生的場景，觀眾就知道狗的旁跳鏡頭代表著伏筆。

圖 5−95

圖 5−96

圖 5−97

圖 5-98

圖 5-99

圖 5-100

圖 5–101

圖 5–102

圖 5–103

圖 5-104

圖 5-105

圖 5-106

六、過肩鏡頭 (over the shoulder shot, OTS)

過肩鏡頭使用於兩人或多人對話時，指的是越過背向攝影機某人的肩膀，拍攝他所面對的人的正面鏡頭，一般都是中景或特寫。過肩鏡頭適於建立兩人的對話關係，配合反拍則可以交叉剪接兩人的對話。當以過肩鏡頭交叉剪接時，多以互相匹配的景別來對剪，也就是若正拍是中特寫，那麼反拍也會是中特寫，與前一個鏡頭大小匹配。若是接下來改換景別，那麼它的下一個鏡頭若是過肩形式，也將與前一個過肩的景別相同，這幾乎是約定俗成的作法。在過肩鏡頭的對應剪接裡，也可以插入只是單人的特寫鏡頭，然後改成以特寫鏡頭交叉剪接，之後再因劇情性質的變化而回到過肩鏡頭形式的交叉

剪接。

在《沈默的羔羊》中，FBI 女探員終於來到被囚禁的變態心理醫師前，鏡頭延續前面女探員的主觀鏡頭，我們看見安東尼·霍普金斯 (Anthony Hopkins) 站立在以透明防彈玻璃隔間的囚房內，鏡頭切到反拍鏡頭，是以過肩鏡頭拍攝由裘蒂·福斯特 (Jodie Foster) 所飾演的女探員中景。當他們開始對話，鏡頭就是以中景的過肩交叉剪接於兩人間。接下來霍普金斯要求福斯特靠近一點，鏡頭換成兩人的過肩特寫，當霍普金斯要求再近一點時，鏡頭換成兩人的臉部大特寫對切。藉著不斷拉緊的過肩鏡頭與大特寫，電影把觀眾的情緒帶入最高潮。當這樣氣氛凝肅的交談過後，鏡頭又切回兩人的過肩特寫。從這個段落過肩鏡頭的應用我們可以看見，過肩鏡頭能緊密連結兩人的對話關係。一旦關係建立後，兩人的對話鏡頭可能轉為單人鏡頭的對切，來強化兩人的觀點。之後會因對話內容的變化而切至較鬆的過肩鏡頭，這種剪接策略在電影中應用得極為普遍。

讓我們再回到市集裡，我們來到這對夫妻邊，他們在人群中走動時聽見市集中的騷動，開始想起他們的小孩。首先，鏡頭切到夫妻兩人中景在人群中四處張望，再切至先生特寫轉向太太問：「小孩去哪裡了?」，鏡頭切至太太過肩鏡頭，就是先生的拉背鏡頭，即透過先生的肩膀拍攝太太的鏡頭。太太回答：「他們在看小丑表演，就在附近。」鏡頭反拍至先生的過肩鏡頭，太太的拉背鏡頭,即透過太太的肩膀拍攝先生的鏡頭。先生說:「走,快去找他們!」。鏡頭切至兩個小孩在人群中走著，然後切回至父母雙人過肩鏡頭，就是以父母兩人的肩膀為前景，攝影機從他們兩人的中間拍攝前方的人群，這個鏡頭可以代表他們的觀點。然後再切回小孩兩人正面，攝影機倒退跟拍。之後從小孩背面反拍小孩的前方，這也是一個過肩鏡頭，從兩小孩的中間拍他們前方的人群，鏡頭慢慢搖至兩小孩互相牽著的手。鏡頭切至父母牽著的手，他們在向前移動，鏡頭慢慢搖上至父母過肩鏡頭，然後兩小孩出現在鏡頭前方，兩小孩向鏡頭方向衝過來。反切至父母彎下腰來把他們抱起來（圖 5–107～5–119）。這裡交叉使用的過肩鏡頭，把父母與小孩雙方的關係建立了起來，並且過程中也描述了他們的主觀鏡頭，不同的只是加上了角色的肩膀，但功能和主觀鏡頭是一致的。

圖 5-107

圖 5-108

圖 5-109

圖 5-110

圖 5-111

圖 5-112

圖 5-113

圖 5-114

圖 5-115

圖 5-116

圖 5-117

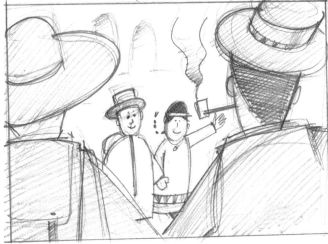

圖 5-118

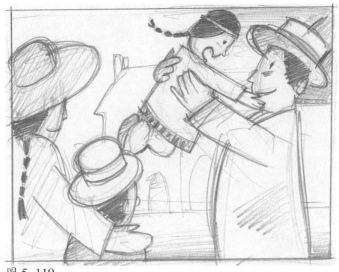

圖 5–119

 七、反應鏡頭 (reaction shot)

反應鏡頭應該是使用最普遍的一種功能性的鏡頭，顧名思義就是對於前一個鏡頭中的動作所產生的反應。比如說前一個鏡頭裡有人跌倒了，下一個鏡頭切到旁邊一個人做出吃驚的表情，這就是最直接的反應鏡頭。在前面扒手被狗咬的段落裡，鏡頭切到旁觀者各樣的表情，有吃驚、爆笑和冷漠等不同的反應，都是反應鏡頭（圖 5–105，5–106）。在更前面小丑表演的段落裡，小丑做出滑稽的動作後，切到一個個觀眾笑的鏡頭（圖 5–79），都可稱為反應鏡頭。兩個人對話時，正拍其中一人說話，切到反拍另一人聽話的表情，也是一種反應鏡頭。事實上它和以上幾種鏡頭有重疊之處，像是正拍之後的反拍鏡頭，其實就是一種反應鏡頭。反應鏡頭能符合觀者對動作的預期，也滿足觀者偷窺的希望，因為觀眾喜歡看人的反應，這反映了觀眾看電影的過程就是在享受窺淫的愉悅感。

八、連拍鏡頭 (sequential shot)

最後我們要談談連拍鏡頭，連拍鏡頭就是連續拍攝的鏡頭，鏡頭進行中可以結合各種攝影機運動於一連貫的拍攝中，鏡頭持續不切斷，這種鏡頭就

是連拍鏡頭，另一種稱呼就是長鏡頭 (long take)；但兩者間有些微的差距，前者多半指用單一鏡頭表現連續性或複雜的攝影內容，在一連續性的拍攝中會結合各種攝影機運動，以及場面調度。而後者指的是長時間的拍攝鏡頭，多是固定鏡頭，較少攝影機運動牽涉其中。在此例中，若將圖 5-113 至圖 5-118 中間的小孩旁跳鏡頭（圖 5-114）、小孩反拍鏡頭（圖 5-115）、小孩手部插入鏡頭（圖 5-116），以及旁跳父母手部特寫鏡頭（圖 5-117）等四個鏡頭都刪去的話，攝影機從圖 5-113 父母開始尋找小孩，至圖 5-118 父母找到小孩，兩鏡之間沒有中斷，然後再利用一個環形推軌鏡頭 (arc tracking shot)，拍攝父親舉起小女孩（圖 5-119），這一系列的動作，都是由一個鏡頭完成的，那麼從圖 5-113、圖 5-118 至圖 5-119 等，就可以算是一個連拍鏡頭。這樣的鏡頭能夠保留真實的時空，可以創造極佳的臨場感，運用得當，也可以創造很好的懸疑效果。

九、結 論

綜觀以上各種鏡頭與它們的功能，我們知道電影的敘事是藉著功能性的鏡頭語言，不斷構築情節內涵、事件過程、動作細節、人物的觀點與反應、場景的氣氛與節奏等元素，最終把觀眾的情緒捲入，使之對角色、情節、氣氛產生認同，進而願意把故事看完。仔細分析每部成功的電影，都不難見到上面的七種功能性鏡頭與兩種拍攝原則（正反拍與主鏡頭和補充鏡頭）。因此，我們可以說，要達到清晰、有效而動人的敘述，除了少數的特例外，運用上述的鏡頭與拍法似乎是無可避免的。

第六章

電影的聲音
與意念
─說的聲音

第一節　聲音的類別

自從電影在一九二七年以《爵士歌手》(*The Jazz Singer, 1927*) 一片正式進入有聲時代以來，電影就再也不能把聲音除去，儘管少數電影理論家極力捍衛電影這項媒體藝術的獨特性，認為聲音是一種破壞❶，但很少人能在有聲片時代持續拍無聲電影而仍能存活的。事實上，人類對真實感的追求，使得電影自從能夠掌握聲音後，就再也不能沒有它，就像自從人有了聽覺後，就再也不願成為聾子。試想今天如果我們將電影院中正放映的科幻片《酷斯拉》(*Godzilla, 1998*) 的立體環繞音響設備關掉，或將伍迪‧艾倫 (Woody Allen) 的喜劇《安妮霍爾》(*Annie Hall, 1977*) 的對話聲拿掉，那麼不論任何類型，電影將喪失虛構的真實感與大量的資訊，使觀眾無法體驗、感受與理解電影所提供的戲劇動作，觀眾將會要求退票或離場。

電影的聲音和影像一樣，必須經過篩選、整理與組織的過程，使它能符合每部影片特定的需求。聲音能用來強調或改變我們對人物與事件的認知，能用來作為轉場的利器，能用來和影像產生對比，也能用來塑造某種特定的電影類型，像是西部片、偵探片、恐怖片，或科幻片等。電影的聲音大致有三種類別，分別是對白、音效、音樂。以下分就聲音的三種類別來討論聲音的各種功能。

一、對白 (dialogue)

電影中聲音的三種形式可以單獨使用或任意組合。首先，對白就是說話聲，它主要的功能是傳遞故事訊息，幫助角色描述，或是可以發展主題。美國三、四〇年代的瘋狂喜劇 (screwball comedy) 就以聒噪、快速而機智的對白著稱，看這樣的電影需要非常專注於聽它的對白，因為所有的趣味都來自對白所產生的情趣、幽默與節奏。反之，也有電影刻意抑制對白的表現，而著

❶　見王國富譯，道利‧安祖 (Dudley Andrew) 著《電影理論》(*The Major Film Theories*, 1976), 1983，40 頁。

重於動作與視覺的呈現。如傑克‧大地 (Jacques Tati) 的《我的舅舅》(*My Uncle, 1958*) 和《胡洛先生的假期》(*Mr. Hulot's Holiday, 1953*) 等影片就是如此。他幾乎都是以主角本身肢體的動作，以及畫面內的構圖和景物的空間關係來製造影片的題旨與趣味。在他的電影中，對白幾乎成為了另一種音效。但不論電影頌揚或貶抑對白，都不能否認它存在的功能。對白可以出現在任何類型的電影中，包括劇情片、紀錄片、實驗電影與動畫片。它的出現往往和所扮演的角色連在一起，密不可分。庫柏力克的《鬼店》中，傑克‧尼克遜 (Jack Nicholson) 陰森可怖的對白聲是無人能替的，伍迪‧艾倫叨絮不休、神經質的對白，也是不做第二人想的。

　　有一種說話聲是向觀眾說的，劇中人是聽不到的，這種說話聲就是旁白 (narration)。通常它也是非同步的聲音，有人稱為畫外音 (voice-over)，它經常被運用在紀錄片、新聞和廣告片中。旁白能影響我們對影像的詮釋，同一部影片若採用三種旁白，就會有三種不同的意義與效果。它能夠引導觀眾，也能夠欺騙觀眾，因此旁白的使用應該極為謹慎，觀者也應理解旁白的功能而能善加辨識才對。

二、音效 (sound effect)

　　和對白、旁白具有同樣強烈渲染功效的音樂和音效，也是表現電影效果的兩大利器。音樂是陪襯與描述電影主題的悅耳聲音，音效是和音樂同性質的現場環境聲，以及因劇情需要所加入的效果聲，用以豐富電影時空的真實感。兩種聲音的出現，可以是前景的，也可以是背景的。所謂前景的聲音 (foreground sound)，是指電影中的音樂或音效，有部分聲音來自可見的畫面。比如我們看到有樂隊歌手在畫面中演唱，然後畫面切到另一個場景，但音樂或音效仍持續到下一個場景，這種聲音就算是前景的聲音。如《西城故事》(*West Side Story, 1961*) 中，男女對唱的音樂就屬於前景音樂。而背景的聲音 (background sound) 則指聲源並未出現在畫面中的聲音，如庫柏力克的《2001年太空漫遊》一片中貫串整部影片的主題音樂：理查‧史特勞斯如雷貫耳的《藍色多瑙河》一曲交響樂，就是所謂的背景音樂。

　　音效是指畫面中各樣可見的與不可見的效果聲，比如像敲門聲、腳步聲、

風聲、雨聲、槍聲、動物叫聲等不勝枚舉，這些都可以是可見的聲音，或者是為了加添電影各樣氣氛的不可見的心理效果聲，如心跳聲、鼓聲、低沈的嗡嗡聲、尖銳的金屬摩擦聲、雜亂的琴弦聲、無名怪獸吼叫聲等不一而足。音效可以幫助觀眾想像畫面外的空間和事物，可以在懸疑驚悚片中營造恐怖效果。在希區考克《驚魂記》(*Psycho, 1960*) 著名的浴室謀殺場景中，就被灌上尖銳刺耳的弦樂音效，給那場殺戮的戲增添莫名的衝擊力。當然音效多是相當複雜而多層次的，如果你仔細聽電影的音效，尤其是科幻片或驚悚片，你會發現你很難在瞬間條列出作者所放入的聲音細目，因為它們已經過混音而融合成為一整體，導演就是藉著這些複雜而統一的音效，帶領你進入電影故事想要傳達的氣氛和情感。

三、音樂 (music)

音樂是指悅耳的聲音，諧和而有韻律與節奏的聲音。音樂的作用多不勝數，它最能代表影片的整體精神和氣氛，它能暗示環境、時代、階級或種族。當一部影片使用某年代的歌曲作為背景音樂時，將可快速的將觀眾帶入那個時代的氛圍中，如《牯嶺街少年殺人事件》(*A Brighter Summer Day, 1991*) 中的苦悶少年口中唱著貓王的搖滾音樂，收音機裡播放著老式情歌，在極短的時間裡就能將觀眾帶進那壓抑又感傷的時代氣息中。當我們觀看不同民族的電影時，我們所感受到的不同的民族風味，除了他們的外觀風貌外，有很大一部分是來自他們的音樂，音樂可以幫助描繪他們的民族性格。此外，音樂也可以暗示角色心理與性格，製造懸疑、營造特定氣氛，以及揭示主題。如果你將電影的音樂聲軌關掉，先看一次沒有音樂而有其他聲音元素的電影，然後打開已配好的音樂，再重新看一次，你會發現「不僅所有戲劇性效果都被加強了，而且有時候電影中人物的臉孔，甚至是性格都被音樂給更改了」❷。

❷　"Composing for Films", in T. J. Ross, ed., Film and the Liberal Arts (New York: Holt, Rinehart & Winston, 1970), p. 234.

第二節　聲音的觀點

　　聲音可以表達不同的觀點，有客觀的觀點 (objective point of view) 與主觀的觀點 (subjective point of view)。在客觀的觀點裡，我們對場景與動作的感覺像是從遠處旁觀的角度觀看，不介入場景的動作，保持冷眼旁觀的姿態。攝影機與麥克風記錄角色是從邊緣的角度，並不進入角色的內心，只是記錄角色的外觀情境。而主觀的觀點則是讓觀眾感覺，我們是被捲入角色內心的，我們可以感受到角色的內在心境，如影隨形，他的心跳，他的悸動。攝影機與麥克風就代表了他的眼睛與耳朵，電影讓我們感覺到我們就是銀幕上的人物，我們是停留在他們的感覺裡，所以他們與我們的距離是近的，儘管人物在畫面裡也許是遠景，但若聲音是主觀的，他們與觀眾的距離仍是近的。以另一種方式形容，就是聲音的空間感 (sound perspective)，而聲音的空間感是透過選擇性的使用聲音達成的，就是只使用符合影片焦點的聲音元素，而除去多餘的聲音元素。或以改變聲音的品質來達到此目的，比如放大、縮小或扭曲聲音等。

　　電影中主客觀的聲音是可以互相轉換的，這也符合人類心理的自然運作。比如當我們一群人在熱鬧場所中講話時，四周聲音非常吵雜，幾乎聽不見對方的說話，但若突然某人的某句話引發我們一件不愉快的記憶，四周的聲音似乎會頓然消失，我們所能聽見的聲音，可能只是自己心中響起的圍繞在對那件不愉快事件的回響。這是我們一般的心理運作情況，電影也在複製這樣的經驗。因此，我們看電影時不可能一直停留在客觀的地位，而完全不進入角色的內心，那麼我們將因過分疏離而對電影中的事物不感興趣。反之，若我們一直停留在角色的內心，沒有絲毫的客觀情境交代，那麼我們可能也會因情緒緊繃而致透不過氣來，所以過與不及都不恰當。導演需要自由地出入於角色的內外觀點，就是以主客觀的聲音來呈現他對角色的感覺，以及角色如何面對他所處的情境。

　　在《性、謊言、錄影帶》(*Sex, Lies, and Video Tapes, 1989*) 中，我們看見

以劇中人物的對白聲交疊剪接作為故事敘述的主要手段的例子，並以客觀的情境，搭配以主觀的聲音。劇中有四個主要人物，在電影的開始，導演將他們各自或彼此的對白聲，以影音對位的方式彼此交疊互剪在一起。畫面先是男主角驅車前往他朋友家的途中，聲音則是聽到他朋友的妻子和心理醫師的交談聲，然後也疊上主角朋友與他小姨子的電話交談聲。就在主角前往拜訪他朋友的過程中，我們了解主角是個窮酸但俊秀的年輕人，主角朋友的妻子是個潔癖冷感、對婚姻失了味的人。主角朋友則是個華而不實的花花公子，而主角朋友的小姨子則是個豪放不羈的單身女子。導演藉著上述的對話聲，快速地交代了這四人的性格與之間的關係，並揭開了本片欺騙與謊言的主題序幕。其主要的手段就是運用客觀的場景，卻疊上主觀的聲音；就是當我們在銀幕上看見某人作一些事時，聽見的卻是另外的人私密的聲音，我們所看到的和所聽到的是不同步的，兩者間形成有趣的對比與張力，因而觀眾被帶入到一種探索的情境中，不斷地設法釐清這些人物間的關係。

在《男人百分百》(*What Women Want, 2000*) 中，導演利用內在與外在聲音的交錯來製造喜劇效果。梅爾‧吉勃遜 (Mel Gibson) 在一次意外的雷擊事件後，竟然能夠以耳語般的音量和方式聽見身邊所有女人的心聲，因而能感受到女人真實的內心世界。這個突如其來的上帝的禮物，使他沈浸在其中而難以自拔。而喜劇就來自於劇中人物主客觀意念的矛盾性。海倫‧杭特 (Helen Hunt) 在其中飾演梅爾‧吉勃遜的上司，因為搶走了梅爾‧吉勃遜覬覦已久的職位，讓他想找機會復仇。但當他聽到海倫‧杭特的心聲後，發現她其實是個外剛內柔的人，反而愛上了這位原本分外眼紅的工作對手。電影中聲音的剪接相當靈活，當梅爾‧吉勃遜和海倫‧杭特談話時，在背景裡會適時插入海倫‧杭特心裡的聲音，或是當他經過女人身邊時，女人的內心想法會以耳語的方式出現，這些聲音都代表梅爾‧吉勃遜所聽見的女人心聲，因為切入的時間點巧妙而準確，使得他與女人之間的對話平添許多意外的驚喜。

這種技巧在電影中並不是首次出現，在文‧溫德斯 (Wim Wenders) 的《慾望之翼》(*Wings of Desire, 1987*) 中，就已經有精湛的內在主觀聲音的運用。當天使走在公共圖書館裡時，每經過一個人的身旁，我們就會聽見他呢喃著心中正想著的事情或思緒，代表著天使能聽見別人的心聲。這使電影故事的

敘述，能從客觀的現實切入極為主觀的思想層面，除了《去年在馬倫巴》裡描寫角色記憶的内心獨白可以比擬外，在電影史中應算是善用主觀聲音的典範。

　　電影藉著聲音來表達一個人內心的感覺，就是所謂特寫的聲音，相當於畫面上的特寫鏡頭。我們可以用人物臉部的特寫來表示人物主觀的觀點。同樣，也可以用相當感性的聲音來表示聲音的特寫。尤其是當畫面是人物的大特寫時，在聲音上也以很抒情纖細的音質來講述私密的感覺，觀眾就能體驗到這是來自人物内心世界的音響。人物的聲音可以藉著音量和音質的控制，比如回音、震盪、扭曲、放慢速度等，都能用來凸顯角色特定的心理狀態。而前面所提的心跳聲、鼓聲等音效，也可以用來烘托人物急促不安的心境。

　　在《2001 年太空漫遊》中，在一次電腦主宰的謀殺事件後，太空人決定把電腦主機關掉。在進行的過程中，我們聽見太空人在太空衣中沈重的呼吸聲，這代表太空人主觀的聲音。另外，代表電腦的人聲也不斷以溫柔的語調向太空人遊說，要他放棄他正進行的舉動，電腦聲音的強弱變化，有如人類的精神狀態逐漸模糊，終至昏迷。此時，電腦被模擬的人聲給人格化了，藉著這聲音我們得以感受電腦對人類無所不在的掌控與束縛，幾乎像迷幻藥一般癱瘓了人類的主體性與生存能力，並侵佔了人類的生活空間。

第三節　可見聲與不可見聲

　　我們曾經提過聲音在電影中的兩種使用情形，就是可見的聲音 (visible sound) 與不可見的聲音 (invisible sound)。前者是指直接發自銀幕上的影像的聲音，就是我們可以看見發聲的來源，比如某人在畫面中講話，我們同時看見他的影像並聽見他的聲音，這就是可見的聲音。電影中可見的聲音是最基本的元素，但是若電影只有可見的聲音，那麼它所建構的真實就會大受限制，有點像是我們把所有銀幕上除了說話者以外的聲音都除掉一樣，電影的聲音聽起來將不很真實，有點像電話筒所傳出的單音一樣。

　　談到這裡，就不得不提到不可見的聲音，它正是能夠補足電影所建構的

基本真實感裡的所有聲音元素。因為我們的聽覺是整體性的，電影的真實感也是建立在這種整體性的知覺上。我們可以同時聽見所有的聲音，但不一定能辨識所有的聲音，這跟我們的注意力有關。我們對於我們所專注的事物的聲音能聽得較為清楚，但對於被忽略的事物的聲音，即使很大聲，也可能聽而不聞，好像不存在一樣。電影雖然是選擇性的使用聲音，但最基本的環境聲 (ambience sound)，電影必須要提供，即使畫面中看不到發聲的來源，電影還是得提供，否則觀眾將失去這種電影所能營造的最基本真實感。譬如在海灘邊的別墅裡的人物對話，其背景聲一定會加上遙遠的海浪聲。雖然有時在畫面中並沒有秀出海浪，但聲音並不會因此消失，這就是電影所能建構的基本真實。它必須把場景所在處，不管是否在畫面內的所有基本聲音元素，以此例而言，像是海浪聲、風聲、人群嬉戲聲、海鷗聲等，都加入到電影的聲軌中，來營造它所建構的現實環境。這些在畫面中並看不到，但又不能缺乏的各種聲音，就是所謂的不可見的聲音。

　　不可見的聲音和非同步的聲音一樣，能大大增加電影作者的創作自由。所有銀幕上看不見的事物，都可以被聲音給具象化。甚至屬於抽象的、暗示人物心理的、渲染場景氣氛的各種聲音，都能藉著不可見的聲音而得以彰顯。像在恐怖片中，尖銳的金屬摩擦聲、淡淡的風鈴聲、嘎嘎的門葉轉動聲、遙遠的狼嚎聲、斷續的腳步聲，加上詭異的音樂，可以刺激觀眾的想像力，加強觀眾對不可知事物的恐懼和預期，甚至比實際看見怪物還要緊張。這些不可見的聲音，有些取自真實世界，有些則純粹是創造出來的，除了上述我們提到它能建構電影的基本真實外，隨著人類的心理變化，想像力的馳騁，不可見的聲音常能創造出遠超影像所能創造的衝擊力。

　　另外，不可見的聲音也常被運用在喜劇片中來製造滑稽的效果，如彈舌聲、口哨聲、敲鑼聲、冰淇淋的喇叭聲、重物落地聲、玻璃瓶摔碎聲、彈簧聲、緊急煞車聲、捏著鼻子講話聲等，我們常在卡通片中或在綜藝節目中聽見這些效果聲。它們能創造一種節奏感和喜劇的氣氛，人雖沒有看見滑稽的畫面，但因聽見滑稽的聲音而發笑。這些聲音像恐怖片一樣能激發觀眾對災難場面的想像，觀眾不需要實際看見車禍的發生，只要聽見車子的撞擊聲、玻璃破碎聲、蒸汽沸騰聲、零件落地聲，然後輪胎的金屬外殼在柏油路面的

滾動聲，配合現場幾個目睹觀眾的表情反應鏡頭，之後看見肇事者衣衫襤褸蹣跚地走進畫面並倒下，就足以博得觀眾的笑聲。這都是藉著各樣的不可見的音效聲，而製造的出人意表的喜劇效果。

第四節　同步與非同步的聲音

電影聲音與影像的搭配有同步 (synchronous) 與非同步 (asynchronous) 的聲音之分。同步的聲音指畫面中的聲音與發聲主體的動作是一致的，也就是對嘴的聲音。非同步的聲音指畫面中的聲音與發聲主體的動作不一致，就是不對嘴的聲音，或是我們聽見聲音，但看不見聲源的情形，都是非同步的聲音。舉例來說，我們看見一個男人在畫面中說話，但卻聽見女人的聲音，並且不對嘴的情形，就屬於非同步的聲音，但若女人的聲音與男人發聲的嘴形符合，聲音儼然出自男人的口，那麼也可稱為同步的聲音。另外，畫面中我們看見人臉特寫，但聽見的是火車汽笛的聲音，這也是非同步的聲音。

同步的聲音可以使我們對畫面中所發生的事物更加信任，即使它所表現的現實不一定與真正的現實相符，我們對於電影同步的聲音都會毫不懷疑地信以為真。除非碰上了粵語片被配上帶粵語口音又不太同步的國語對白，我們才會感到不自然，甚至對電影劇情的呈現，也會有格格不入的感受。除此之外，我們對於電影同步的聲音所提供的訊息，向來是確信無疑，照單全收的。我們可以說，電影同步的聲音幾乎就是觀眾認知電影現實的基礎。在《星際大戰》(*Star Wars, 1977*) 這部完全虛構的電影中，它的場景與生物與現實世界的截然不同，但電影裡同步的聲音卻建構了這虛幻世界的真實感。其中每一具機械生物與科學器具，都有它個別獨特而同步的聲音，使電影能在科幻的背景裡加上虛擬的真實，令頑石點頭，硬從無有造出生命。

另外，非同步的聲音則可以伸展電影作者創作的自由，突破同步聲音的侷限。同步的聲音基本上提供了我們能看見的現實部份，像是在畫面中我們看到一輛火車駛過，我們就聽到火車呼嘯而過的聲音，這是屬於同步的聲音。可是如果導演將同步的火車聲，換成非同步的女人尖叫聲，反而能創造出一

種超現實的情境，這就是非同步聲音的功能。

第五節　劇情與非劇情的聲音

　　與前面同步和非同步的聲音極為類似的一種對聲音的界定，就是劇情的與非劇情的聲音，在性質上它們有若干重疊之處。如果聲音來自畫面中的角色或物體，不論它們同步與否，它們可以被稱為屬於劇情的聲音 (diegetic sound)。像是影片中人物的說話聲、物體所發出的聲音，或是故事空間裡的樂器所奏出的音樂，都是屬於劇情的聲音。反之，凡是聲源來自故事空間以外，即使它們是同步的，比如人吃飯時配上豬進食的饕餮聲，嘴形雖同步，但仍屬於非劇情的聲音 (nondiegetic sound)。另外像是電影配樂，這音樂並非由畫面中的樂團演奏出來的，而是另外根據劇情的需求而配上去的，這也是非劇情的聲音。

　　高達 (Jean-Luc Godard) 在他的《我略知她一二》中使用耳語似的旁白，喃喃自語地講論關於社會、階級、國家、陰謀等知性議題，配在都市建築、街道、招牌、字幕等不相關的畫面上，一看就知是非劇情的聲音，使觀眾對於所看的與所聽的素材產生高度的疏離感。在該片還有一個段落中，兩個男人在修理一臺收音機，一邊抽煙，一邊談論關於越戰的事，畫面切到收音機主機板的特寫，他們抽煙所噴出的煙霧裊裊飛進畫面。在聲音部分，我們聽見飛機的轟炸聲與炸彈爆炸聲。在這裡的男人說話聲屬於劇情的聲音，而飛機轟炸與爆炸聲則屬於非劇情的聲音，因為它們不屬於當時畫面空間裡所發出的聲音，而是外加的聲音，目的也在製造一種因聲畫衝撞而影射弦外之音的效果。

　　但是，有一些情況是畫面中雖然暫時看不到聲源，但是它仍屬於劇情的聲音。比如我們在前一個鏡頭中看見餐廳中有樂團在演奏音樂，接下去鏡頭切到餐廳中一對情侶用餐，在兩人對切的鏡頭中，我們仍然可以聽見背景中有音樂的演奏聲，雖然在兩人的對話鏡頭中看不到樂團，但因為這音樂聲是來自故事中的聲音，所以仍是屬於劇情的聲音。銀幕外的劇情的聲音可以暗

示畫外的空間與動作。比如在戰爭的場面中，戰火隆隆，槍砲聲不斷，鏡頭也許停在某人的特寫，但從他的表情與動作反應，加上由小漸大的砲彈飛行聲，我們可以得到炸彈快要落地的訊息，並能感受到槍林彈雨的威脅，這些都是藉著劇情的聲音所創造的空間感。

第六節　同時與非同時的聲音

這裡所說的同時與非同時的聲音，是指電影的聲音與故事情節之間的關係。在認識它們的定義之前，我們需要提一下前面我們曾提過的電影中的戲劇時間，指的是所有我們在電影上實際看到的，照一定順序演出的事件所花費的時間，另一個名稱可以叫作情節時間 (plot time)。與情節時間相對的電影時間就是故事時間 (story time)，是指故事本身所花費的時間，不管在電影中能否看得到。比如《大國民》的情節時間，就是實際在銀幕上所看到的時間是大約兩小時，而它的故事時間則是肯恩先生從幼年至他死亡的一生的時間，大約是七十年的時間。

而電影聲音與故事的情節同時出現的情形，就是所謂的同時的聲音 (simultaneous sound)。這是電影中最普遍的情況，就是聲音與故事情節同步出現，屬於同步的聲音。如果電影聲音比故事情節出現得較早或較晚，就是非同時的聲音 (nonsimultaneous sound)，也是一種非同步的聲音。一般非同時的聲音都用在聲音與畫面的對位與互相評比的作用上，最常見的運用是回溯與轉場的音橋 (sound bridge)。回溯是以現在聲音配上過去的畫面，所以比較起來，聲音比畫面的出現時間較晚。像在張藝謀的《我的父親母親》中，回到家為父親辦喪事的兒子，聽母親回溯她認識父親的經過，我們先聽見母親的聲音，從她的聲音帶到過去的畫面，然而母親的敘述，只是做個引子，主述者仍然是兒子，母親敘述一小段，兒子就接手敘述，其實整個故事是透過兒子的口音來敘述的，這裡的情形就是聲音比畫面的出現時間晚。

聲音比畫面的出現時間早的情形是另一種轉場的音橋。比如在前一個鏡頭中，主角正在整理行李時，我們聽見有火車汽笛噴氣與火車緩慢前進的聲

音，然後我們才看見主角乘坐在快速行進的火車中，這就是非同時的聲音中聲音比畫面早出現的音橋。在陸川的《尋槍》中，公安馬山在手槍失竊後，他懷疑所有的朋友，並積極展開尋槍的旅程。他前去找他朋友詢問，在前一天晚上婚禮的酒席上，與他同桌的都是哪些人。鏡頭立刻切到一個假想的現場，先是空蕩蕩的庭院，兩人蹲在畫面的兩端的遠景，然後中間出現一張桌子，上面蓋著酒席的紅桌巾，鏡頭切到正反拍兩人坐在桌子兩端的特寫。接下來的敘述，是以馬山的朋友對昨晚喜酒的描述，作為下一個畫面的導引。他朋友的聲音提到哪件事，鏡頭就跟拍到哪裡，導演在這裡展示了一種高度靈活的「聲音先行」的音橋轉場。在這個庭院的段落中，也穿插有回溯昨晚酒宴的場面，說明他喝酒的情形。而當馬山的朋友告訴他昨晚是老蔣送他回家時，鏡頭立刻切到戰場上激烈槍戰的畫面，說明他倆過去在戰場上患難與共的情誼，然後是老蔣的特寫說：「你居然懷疑我！老子曾經在戰場上救過你的命！」這裡則是以回溯的方式來講述這位朋友與馬山的關係，聲音的時間又比劇情的時間晚。在短短的兩個段落裡，我們看見陸川巧用聲音與畫面時間先後的調度，使電影充滿了敘事上的動感。

《布拉格的春天》(*The Unbearable Lightness of Being, 1988*) 中也有一場藉著音橋做轉場的例子，就是男主角與女主角在酒吧裡邂逅，他們的對話成為場景轉換的依據。做女侍者的女主角因青睞男主角，所以伺機與男主角搭訕，問他住哪個房間，男主角回答他住在六號房，女主角興奮的說：「真巧！我也在六點鐘下班！」男主角有點無奈的說：「但是我必須在六點鐘回到布廊！」女的反應有點失望，然後男的聳聳肩說：「嗯！大約六點鐘。」鏡頭立刻切到一個大的壁鐘特寫，上面指著六點鐘，然後切到這棟建築的室外遠景，女孩從大門走出來，看見男主角坐在建築外公園邊的椅子上等著她。這裡它做了一個很巧妙的音橋展示，將故事很流暢地從酒吧的場景轉換到下班後公園邊的場景。

第七節　聲音與畫面的對位

電影聲音雖然是輔助性的工具，但在電影中卻不能缺少它，它的敘事功能絕不亞於影像的功能。而電影聲音的技術可說是千變萬化，難以一語道盡。綜觀上述，我們知道電影可以運用不同形式的聲音，包括對白、旁白、音樂、音效等元素，採取同步或不同步、前景與背景的聲音、可見與不可見的聲音、主觀與客觀的聲音、屬於劇情的與不屬於劇情的聲音、還有同時與非同時的聲音等來創造電影的現實與形塑戲劇動作，這個工作就是電影聲音的藝術，是每個電影人必須掌握的創作利器。

透過現場聲，包括對白與音效，電影得以建立起基本的現實。加上旁白或獨白，電影足以引導觀眾和告知觀眾，使他們知道如何看待影片的內容。再配上音樂，為影片建立調性、營造氣氛，幫助故事敘述、建立角色，甚至詮釋主題等。而聲音的藝術中，除了聲音本身的特質所能提供的效果外，它與影像的聯合與並置，正是創造意義的原動力，值得一提的就是聲音與畫面的對位 (counterpoint)。聲音與影像的對位是指將各種聲音和影像的元素組合，藉以產生在意念上衝突、對比或呼應的效果。它們之間的組合可以是聲音和影像，或聲音與聲音之間，經過有意識的並列與安排，使它們之間能產生撞擊與拉扯的力量，使觀眾藉此能獲得個別影像或聲音所不能獲得的意念與詮釋，這就是對位的功能。

在柯波拉 (Francis Ford Coppola) 的《教父第二集》(*The Godfather: Part II, 1974*) 中，有一場教堂施浸的戲，運用了精彩的對位剪接法，使該段落的意念得以豐富與深化。艾爾‧帕西諾 (Al Pacino) 飾演一位剛接任黑幫老大的年輕教父，他在教堂中主持他的嬰兒侄子受浸的典禮。在這個場景進行當中，導演柯波拉把它和另外五個場景交叉剪接在一起，就是艾爾‧帕西諾派遣刺客暗殺他的五個對手，其中還包括他的親弟弟和弟媳。這個段落在教堂中的聖樂與神父的禱告詞中揭開序幕，接下來我們看見一場一場的刺客預備武器的場景，還有將被暗殺者在不同的場景裡的動作。在切到這些場景時，教堂的

聖樂與神父的祈禱文並未停止，反而是一直持續在背景裡。所以我們表面上是觀看一場施浸的儀式，但同時也在目睹數場血腥的暗殺行動。當刺客正式展開屠殺時，聲音上神父的祈禱內容剛好提到「你咒詛撒旦和牠的工作嗎?」艾爾帕西諾點頭答應，唯唯稱是。在畫面上則看見一個個的受害者遭亂槍射死，倒臥血泊中，而且死狀極慘。最後，場景又回到教堂中，神父剛好完成施浸儀式。這場施浸儀式除了它本身的意義外，由於導演將它與暗殺場景並列，神父為小孩澆水的動作與倒斃的屍首產生對位，禱告文的內容也與暗殺的行徑產生對位，因而創造了原本場景所沒有的尖刻諷刺的意義。它不只隱喻了黑社會奪權鬥爭之恐怖，並諷刺美國社會中原本神聖的個人基礎價值，就是只要有理想就有達成理想的人權與希望，現今已墮落為個人的成功在於冷血、慾望、仇恨、殘酷和人性的腐敗。

在庫柏力克的《發條橘子》(*A Clockwork Orange, 1971*) 中，我們也看見令人忐忑不安的對位技法。在一個假想的未來社會裡，影片描寫幾個暴徒令人髮指的行徑，也是採用相當諷刺的手法。片中我們看見主角艾力克斯毆打一位作家，並強暴他的妻子，同時口中唱著音樂片《萬花嬉春》(*Singing in the Rain, 1952*) 的主題曲 "Singing in the Rain"，身子輕鬆跳著踢踏舞，兇狠但有節奏地用靴子踢著受害者。音樂的節奏與他暴力的動作產生對位，音樂的優雅與他暴力的殘酷發生嚴重衝突，導演藉此描述此一荒謬恐怖的未來社會。關於這樣的例子是不勝枚舉，電影創作者可以利用聲畫的對位，無限延展電影的意念，可說是電影敘事裡最具創造力的剪接策略之一。

第七章

剪接的風格
—說的模式

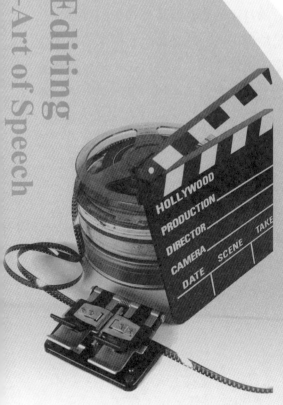

　　本章我們要談電影所發展出來的兩種基本模式，就是連戲剪接 (continuity editing) 與非連戲剪接 (non-continuity editing)。當然這兩種模式只是概略的分法，它們可以單獨存在，也可以混合使用，在電影中多半的情形是連戲剪接穿插著部分的非連戲剪接。

第一節　連戲剪接

　　連戲剪接就是一種剪接概念和手法，致力於從鏡頭的攝影內涵，包括燈光、構圖、顏色、調性、取鏡、鏡位、景別、觀點、運動，到鏡頭的時間、空間等內涵，共同架構一個首尾一貫並統一，能自圓其說的敘事結構，使觀眾能輕鬆理解、認同並進入的故事情境，這樣的剪接模式就是連戲剪接。觀眾在觀看電影的基本劇情時，將不會耗費太大的力氣，因為作者在說故事的事上，已經竭盡所能的達到清晰的目標，並移除所有視聽與意念上的窒礙，使觀眾能看得懂電影，並能享受電影所提供的幻覺情境。大部分的商業電影都以此模式為主，接下來我們要看看它的基本元素，要達到連戲的風格，到底它包含了哪些東西？使電影看起來是連戲的，並能達到吸引觀眾的目的。

　　所謂連戲，就是使前後連貫，使鏡頭串連順暢、不突兀，不只在聲音畫面的素質，也在其中敘事的內涵。比如在畫面素質上，同一個場景中前一個鏡頭是橘紅色調，下一個鏡頭就變成藍色色調，這就不連戲。在動作內涵上，前一個鏡頭中，人物正揮拳要打另一個人，手的動作才揮到一半，下一個鏡頭是他坐在桌前正端起咖啡杯要喝咖啡，這也不連戲。或在服裝道具布景上，前一個鏡頭一家人圍坐桌前吃團圓飯和聊天，在下一個鏡頭裡家庭成員突然毫無理由地少了一個人，或者其中的一位家人本來穿著正式，但鏡頭一轉，他突然身著睡衣，或者衣服顏色突然改變等，這些都是不連戲。但是這些情形並不是絕對被禁止的，也許為了某種特定的理由，它們正巧是恰當的手段。只是在正常情形裡，電影不會這樣自尋困境。電影作者極力要達成的目標，就是不論電影看起來是否連戲，但一定要使它們看起來有意義。

■ (一)時間的一致性

電影要看起來連戲、順暢、且有意義，其中一個重要的元素就是時間的一致性。所謂時間的一致性，乃是指電影在戲劇時間的連貫上能夠流暢並合邏輯。而時間的內涵，我們可以從兩方面來理解：其一，鏡頭的長度、頻率與順序決定了電影鏡頭的時間內涵。其二，鏡頭中劇情的時間也是連戲的元素之一。我們先談鏡頭的長度，就是每個鏡頭停留在銀幕上的時間有多久。在電影中每一個鏡頭都有它自己的最佳長度，這是根據情節、故事、戲劇內涵、氣氛與節奏等因素而決定的。就像人身體的結構，頭、手、軀幹、腿、腳等都有它自己的長度，若不符合正常比例，將會被認為是畸形。然而這些規律還是外在的自然率，電影剪接在時間的控制上，有外在自然率的管制，也有屬於內在自然率的約束，就是一種心理的時間感與節奏感。更精確的說，就是我們人類觀看和思想的規律與習慣。

從外在的自然率來說，遠景的長度會比中景和特寫的長度要長，因為它所呈現的畫面內容較為豐富，需要較長的時間觀察與吸收。但中景和特寫則可在較短的時間內看完，所以使用的時間較短。但並不是一定比遠景短，若有特殊需要，仍然可長於遠景，只是要注意整體的均衡，但這又與影片的韻律有關。另外，凡是鏡頭中有過分繁複的細節，如文字、符號與動作過程等，鏡頭不論距離遠近，都需要維持較長的時間，使觀眾能看完內容，否則將失去理解影片資訊的必要條件。像是一封含有重要情節內容的信，我們需要藉著視覺或聽覺，把那封信的內容吸收，好能與下面的情節連接，所以它在畫面上的呈現需要有足夠的時間，這些都受制於外在的自然率。

以此原則我們也發現，媒體的特性也影響鏡頭的時間長度。比如電視的螢幕比電影的銀幕小得多，觀看環境較為自由，易受其他事物的打岔，所以電視節目的鏡頭比較多特寫，鏡頭時間長度也比較短。一方面因為它的螢幕小，觀眾可以在較短的時間內看完畫面的內容。另一方面是希望能抓住觀眾的注意力，使他們在易受影響的環境中，仍能專注地把節目看完。電視的廣告和 MTV 的影像風格最能反映電視的媒體特性，短暫、快捷、絢麗、高度的消費性與資訊性，因此鏡頭的時間長度相對的比電影的要短，這也是外在的

自然率使然。

　　而內在的自然率則更具彈性，它可支配與改變外在的自然率。譬如有一場景的動作是，某人走進廚房，打開冰箱，拿出一瓶啤酒，打開瓶蓋並喝啤酒。這個場景的分鏡如下（圖7-1）：

　　1.遠景，甲從左邊走入畫面，走至畫面右邊的冰箱邊。
　　2.中景，從冰箱門邊拍甲打開冰箱門，探頭往裡看。
　　3.特寫，甲臉部表情，準備伸手拿啤酒。
　　4.中景，甲伸手拿啤酒打開來喝。
　　5.遠景，甲站立一會兒向左走出畫面。

　　這裡每個鏡頭的長度，同時受到了外在的自然率與內在的自然率的左右，它們真實的長度會因這兩種規律的作用而產生差異。若以純外在的自然率來看，每個鏡頭的長度將會很平均，但第一、第四和第五個鏡頭會稍長一些，第三個特寫會最短。但是若因情節所需，以致有不同的內在節奏，就會直接影響每個鏡頭原有的長度。比如甲很單純地下班回家，開冰箱喝啤酒只是例行動作，是他放鬆自己的方式，那麼每個鏡頭的長度就會如前面所描述的比例進行。若換一種情況，假設甲剛失去他的女兒，他回到家中帶著極大的悲慟與失落感，以幾乎不自覺的方式開冰箱拿啤酒，那麼這五個鏡頭的長度將有完全不一樣的安排。每個鏡頭都會稍微加長，但最長的可能是特寫鏡頭，因為內在自然率使然之故。所以，電影鏡頭的長短，根據它內在與外在的自然率的不同而有不一樣的長度外貌，並且都能達到連戲的要求，就是看起來合情合理，符合內外的邏輯。若違反這原則，即使鏡頭看起來動作都連貫，但卻不一定能達到連戲的要求，就是將第二種情況照著第一種模式來剪接，將創造出不精準的戲劇效果，就某種意義來說，也是不夠連戲。

圖 7-1

圖 7-1（續）

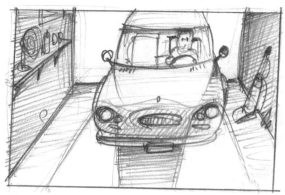

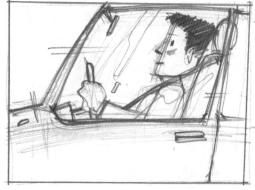

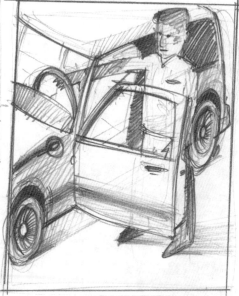

圖 7–2

　　接著談到時間的頻率，這是指鏡頭出現的次數必須合理，能創造連戲的感覺。一般鏡頭出現的次數，多以一次為原則，除非有特殊敘事的目的。最常見的鏡頭重複就是平行對剪，出現於兩人對話的場面中，交叉敘述兩人的說話與反應。這符合物理的原則，因我們對於正發生的動作常有立即知曉的渴望，所以當正拍鏡頭中某人說了一句話，我們會想知道聽話的人有何反應。正如在現實中我們也參與了一場對話，我們會轉頭注視聽話的人的反應，並再轉回頭看說話人要說些什麼新的話。此時，鏡頭的重複出現是合理而自然的。

　　鏡頭的重複往往代表它在電影中的重要性，主要角色的鏡頭自然比臨時演員的鏡頭出現次數多。鏡頭重複的出現也有強調的作用，或者暗示母題的效果。另外，利用鏡頭頻率的變化也可以控制影片的節奏感，頻率與長度並用更可以創造速度感。比如從遠景、中景、特寫至某人臉部大特寫的階梯式剪輯，就是一種重複的運用，可以暗示劇中人物的心理變化或波動。反向的操作亦然，鏡頭從某人臉部的大特寫、特寫、中景、至遠景重複切接，可以強調人物的心理波動。這些鏡頭的重複使用，因為合乎觀眾的心理預期，因此屬於連戲的剪接。

　　最後，鏡頭的順序也需要合理，使它能連戲。鏡頭的順序可以從景別、動作的自然率與時間等因素來看。以景別而言，鏡頭有一定的大小變化，並非隨機的，也不是機械的。比如某人開車回到家，通常先以遠景讓我們看見他的房子外貌與他的車子，然後切到室內中景車子開進車庫，之後切到人物特寫將車子熄火，而後切到車庫內全景他打開車門走出車子，之後切到下一場景（圖7–2）。以這樣的景別順序，在沒有特別敘事企圖的條件下，我們會覺得還蠻順暢的，因它可以把一個例行的動作交代得清楚。但若景別的順序與動作的順序互相衝突，將造成敘事上不連戲的感覺。比如在上一個例子裡，我們改換一下順序，先以特寫從外跟拍人物開車來到車庫外，然後切到中景他開車進入車庫，之後切到全景他坐在車內將車子熄火，之後再切到特寫他開車門走出車子，之後切到下一場景（圖7–3）。這樣的順序並非不合理，只是不符合連戲原則，因為他容易造成觀眾的困惑，像是為何要在他回到家門口前用特寫，以及為何要在他走出車子時用特寫，這些用法都有點詭異，但是在特定條件下，可能是很合理的用法，這裡所談的只是連戲原則。

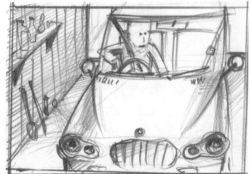

圖 7–3

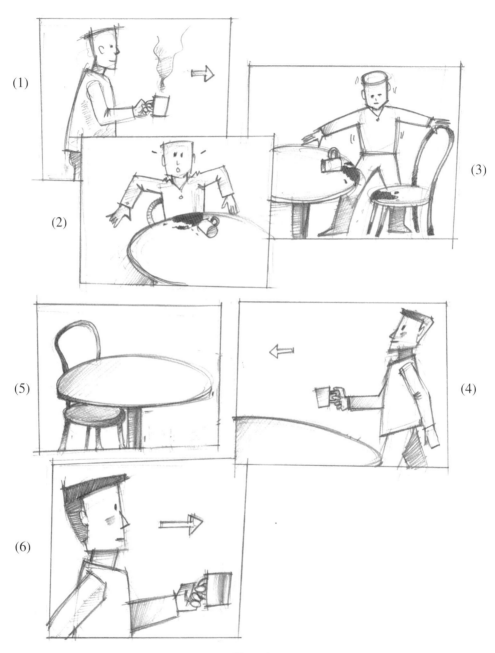

圖 7-4

　　從動作的自然率來看，需要注意觀眾的求知慾，也就是每個鏡頭都能逐漸滿足觀眾所需，或增加與刺激其求知慾，但絕不要增加他們的困惑 (confusion)，除非有特別的目的。每個鏡頭在動作的順序上是根據鏡頭內在與外在的邏輯關係，以及它們之間的動靜關係。比如有一人拿著一杯咖啡走向餐桌，在他行進中鏡頭切至他坐在餐桌前不小心撞倒咖啡杯，咖啡濺了他一身，見圖 7–4(1)、(2)、(3)。這裡兩個鏡頭中有一段省略的時間，可以作為一種時間濃縮的表示，但就動作的自然率和其動靜關係而言，卻容易造成觀眾的困惑。在觀眾的腦海中，可能會閃現一個「是不是影片曾被絞斷然後又被接起來？中間被剪去了一段？」的意念。鏡頭所交代的動作會有它一定的順序，鏡頭只能配合它的順序，而不會去忤逆它。若在前一個例子中，持咖啡杯行走中的人的鏡頭，下面接到一個餐桌空鏡頭，不久後人走入鏡坐下，在很短的時間內彈跳起來，因椅子是溼的，他把咖啡杯撞翻了，咖啡濺了他一身，如圖 7–4(4)、(5)、(2)。這兩個鏡頭的接法就比前一種接法更符合連戲原則，因為它對動作的順序交代得較為完整。

　　就時間的因素而言，鏡頭的先後當然跟劇情的內容有關，只要是劇情所需，電影的鏡頭也必與它配合。以前面的例子而言，假設持咖啡杯的人在走向餐桌的中途，突然切到他坐在餐桌前撞倒咖啡杯的鏡頭，然後又切回到景別稍近的他，手持咖啡杯持續行進的鏡頭，如圖 7–4(1)、(2)、(6)。這時我們反而能夠領會，插入的鏡頭應屬於回溯的鏡頭，那是他走到桌子之前的一段回憶。他雖然還未走到桌前，且前後的時間省略亦過多，可能造成不連貫的感覺，但有了第三個鏡頭後，這段敘述才算完成。我們才能對插入鏡頭的時間加以定位，整段敘述就像是一句較長但意涵完整的句子一樣。所以，鏡頭時間上的順序除了遵循基本的動作邏輯外，尚須符合文本 (text) 前後文 (context) 的關係，也就是劇情的結構。

■⃞ (二)空間的一致性

　　我們曾經提過，電影的空間是虛擬的，是透過一個一個鏡頭建構起來的，正如普多夫金所言的建構單位 (building block)，靠著累積將電影建築起來。透過不同角度、鏡位與景別所拍攝的不同鏡頭，必須符合一個原則，以維繫著

一個統一的空間感的幻覺，這原則就是一百八十度假想線 (180 degree rule) 原則，又稱為動作軸線 (axis of action)。而一百八十度假想線也是連戲原則中最重要的依據。一百八十度假想線能創造一個虛擬但統一的空間，也能維持銀幕運動與視線等方向的連戲，這些都是表現電影空間一致性的基礎。

一百八十度假想線原則就是，電影導演在拍攝任何一場戲時，會根據劇中的人物或物件的位置，在兩人之間或兩物之間建立起一條假想線，作為擺設攝影機的分界線。若只有一人，就以人物和他所面對的事物連成一條線。若是一個行進的人物或物體，就以他或它的行進路線作為假想線，形成所謂的動作軸線。導演拍攝鏡頭時，會將攝影機維持在由這條線兩側之一所畫出的半圓形範圍內拍攝。若是個行進中的人物或物體，則是選擇其中一側來拍攝所有移動的過程。

現在我們以圖示來說明它的運作原理。圖 7-5 所畫的例子是兩人對話場面，甲乙兩人面對面，由他們倆人對望的視線所連成的一條線，就是一百八十度假想線。攝影機將會被放置在其中的一邊拍攝，假設是在 A 邊，那麼它的鏡頭順序可能是：

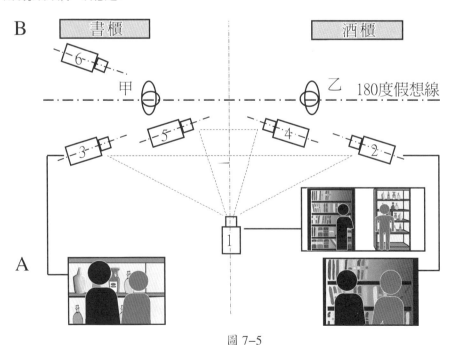

圖 7-5

1. 遠景或中景的雙人側面，屬建立鏡頭。

2. 特寫，帶乙的肩拍甲的過肩鏡頭。

3. 特寫，帶甲的肩拍乙的過肩鏡頭。

4. 特寫，甲單人鏡頭。

5. 特寫，乙單人鏡頭。

　　第二和第三個鏡頭可能會交叉剪接，第四和第五個鏡頭會形成另一組交叉剪接的鏡頭，中途或最後還會切回到第一個鏡位的鏡頭。中途若有第三人加入，則必須根據新的情況再拉成遠景，作為再建立鏡頭。之後再根據新的說話者，形成新的一百八十度假想線，而接下去的正反拍鏡頭的位置，也是根據再建立鏡頭的位置所在來決定，就如圖 7-6 系列中所展示的。維持一百八十度假想線的拍攝原則，不但可以建立一個統一的空間，也能維繫銀幕、運動與視線等方向的連戲。比如在圖 7-5 中，鏡頭 1 裡能看見左方有書架，右方有酒櫃，所以鏡頭 2 中的背景有書架，鏡頭 3 中的背景有酒櫃。只要攝影機維持在與鏡頭 1 的同一邊，鏡頭將可以在 2, 3、4, 5、3, 4 與 2, 5 之間彼此對切，並且隨時都可以切回到鏡頭 1，場景都可以獲得一致的空間感。鏡頭 1, 2, 3 之間與鏡頭 1, 4, 5 之間，皆形成三角鏡位關係。

　　如此設定鏡位，可使人物的視線與方向，也能維持一貫。譬如，在這五個鏡頭中，甲永遠出現在畫面的左方，視線是向右看，而乙永遠出現在畫面的右方，視線是向左看。若我們把鏡頭 2 和假想線另一側的鏡頭 6 對切，觀眾就會感到困惑，一方面因為鏡頭 6 中背景並沒有酒櫃，另一方面，甲乙在畫面中的位置與視線將左右對調，這些都足以破壞觀眾對空間一致性的幻覺。

　　圖 7-6a 所展示的是有新的情況出現，有人物丙從右方入鏡。假設在圖 7-5 中鏡頭 2, 3 或 4, 5 之間對剪時，鏡頭 2 或 4 中的甲向右轉頭看見丙向他們走來，並加入對話局面，接下去就需要有再建立鏡頭來建立新的情況，使觀眾知道新的人物關係與位置。這裡，我們可以從兩個方位來建立他們的關係。首先，我們必須將甲和丙連成一條線，這是在他們兩人間一條新的假想線。在這條線的兩邊都可以作為建立新的情況攝影機擺放的場所。圖 7-6b 就是從鏡頭 A 這邊來拍甲和丙的對話，建立新的三人關係，之後鏡頭可以切到

B 和 C 的正反拍鏡頭，交代甲和丙的對話特寫，鏡頭 A、B 和 C 之間也形成新的三角鏡位關係。

另一種情況是如圖 7-6c 所示，由鏡頭 D 來建立新的情況，之後就切到鏡頭 E 和 F，進行交叉剪接，並在鏡頭 D、E、F 之間形成三角鏡位關係。

電影中人物視線與運動方向的維繫，也在於一百八十度假想線的維持。比如圖 7-7 中，鏡頭 1 是建立鏡頭，其中甲在銀幕左方向右看，而乙在銀幕右方向左看。鏡頭 3 裡的甲是由左向右移動，鏡頭 2 裡的乙是由右向左移動，在交叉剪接之後，會形成兩人終將會面的印象。單就甲一人來看，鏡頭 3 所拍的甲是由左向右移動，而越線的鏡頭 4 所拍的甲，就是由右向左移動，剛好是對立的方向。所以，若是將鏡頭 2 與鏡頭 4 對切，觀眾將獲得甲乙都朝同一方向前進的印象。因為在第 2 個鏡頭中，乙是由右向左移動，而鏡頭 4 裡的甲也是由右向左移動，雖然從平面圖裡顯示，他們是向彼此前進，但因為鏡頭 2 和 4 分別在假想線的兩側，因而造成不一致的銀幕方向。因此，鏡頭 2 和鏡頭 3 的對切可以形成對立感，而鏡頭 2 與鏡頭 4 則因為越線，它們的對切將無法造成人物視線與運動方向的對立感，會造成不連戲的感覺。常見的情況是兩軍作戰的時候，甲乙雙方必須維持對立狀態，基本的作法就是將攝影機維持在雙方所連成的假想線之同一側拍攝。只要在假想線同一側拍攝的所有鏡頭，原則上都可以維持相同的銀幕方向感，而且能保持空間的連戲。在這些鏡頭之間（鏡頭 1、2、3）可以自由的對接，都不致違反銀幕的方向感。

當然，電影不可能永遠只維持在假想線的同一側拍攝，因為拍攝的現實與敘事上的需要，攝影機常必須移至假想線另一側拍攝。那麼這麼做是否就意味著會打亂電影空間的方向感呢？事實上並不盡然。因為觀眾並不如我們想像的愚笨，在電影中只要提供有足夠的視覺參考訊息，觀眾就可以自行理出電影中的空間關係，即使敘事者偶爾違反了一百八十度假想線的規則，觀眾仍然能藉著有限的資訊，去理解畫面中的人物關係。像是小津安二郎的電影就是如此，他在建立他的電影空間時，常以三百六十度的鏡位設定來拍攝他的場景。也就是說，在他的電影場景中，沒有一百八十度假想線的限制。他的鏡頭常是跳切在該線的兩側，但觀眾並不感到困惑。究其原因，可能是

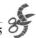

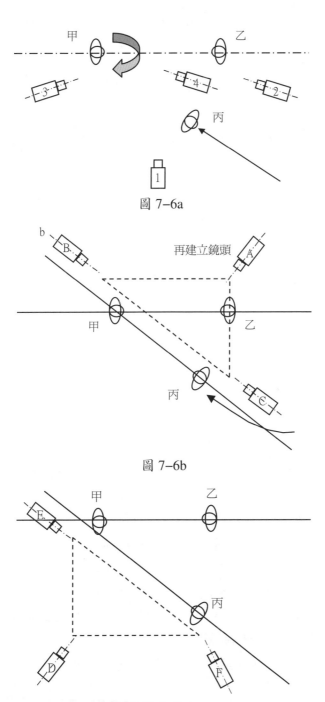

圖 7-6a

圖 7-6b

圖 7-6c

圖 7-7

因在他的電影中的場景，常是和式房，呈四方形。而且，一定有遠景。攝影機無論從任何一邊拍攝，都能把整個房間裡的布置與人物關係建立起來。所以，當鏡頭跳到這四方形的任何一邊拍攝時，觀眾會從前面那個建立鏡頭中找到相關的空間訊息，而能推敲出人物的關係位置。另外，小津的電影節奏是相當緩慢的，觀眾有足夠的時間去建構它的空間關係。

若因為拍攝的現實與敘事上的需要而必須做越線拍攝時，有幾項原則必須注意，以便能給觀眾提供足夠的辨識空間，而不致對電影空間的交代產生困惑。原則上，要做越線拍攝之前，需要具備以下幾種中介性的鏡頭之一。那就是第一，必須有中性鏡頭，中性鏡頭包括了主體正面迎向攝影機，或主體背向攝影機離去的鏡頭等兩種（如在圖 7-8 中的鏡頭 5 與鏡頭 6）。第二，必須有能表現新的情勢的再建立鏡頭或遠景鏡頭（如圖 7-8 中的鏡頭 7，鏡頭 4 因距離過近而不具建立的功能）。第三，必須有在拍攝中越線的鏡頭（如圖 7-8 中鏡頭 3 至鏡頭 3a）。在圖 7-8 中，我們看見兩人對話場面，其中鏡

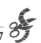

頭 1、2、3 都在假想線的同一側，所以在它們之間可以互相切換，不會有方
向上的齟齬。若因敘事上的需要而必須做越線拍攝時，比如鏡頭 3 要切到鏡
頭 4 之前，中間加入鏡頭 5、或鏡頭 6 等，都可以讓鏡頭 3 切到鏡頭 4 之間
看起來更順暢，不致因方向上的顛倒，而造成觀眾的困擾。鏡頭 5 與鏡頭 6
就是所謂的中性鏡頭，具有轉換假想線的功能。第三種作法就是直接在拍攝
中做越線的動作，如圖 7–8 中鏡頭 3 在拍攝中做推軌鏡頭的運動，直接越過
假想線停在另一側 3a 處拍攝，下一個鏡頭就可以與鏡頭 4 進行交叉剪接，而
仍能維持一致的方向感。若要跳回遠景，就可切到鏡頭 7 成為新的建立鏡頭，
即再建立鏡頭，用以交代新的情況。

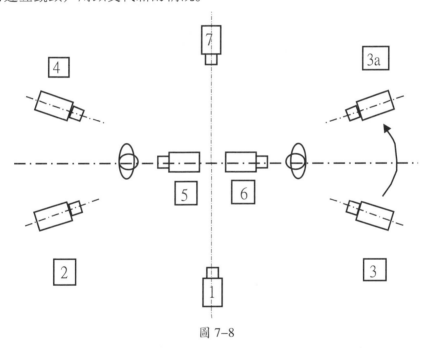

圖 7–8

第二節　非連戲剪接

　　非連戲剪接指的是不遵照好萊塢發展出來的連戲原則的剪接風格，這包
括了維持時間與空間的一致性，動作與方向的連貫性，與戲劇鋪陳的合理性

等原則。非連戲剪接的概念與風格，最早可以追溯至艾森斯坦的知性剪接。因為要創造意念上的空間，而使得鏡頭在時空、動作、方向與戲劇性的連貫上，產生分歧與衝突。這種「意念先行」而犧牲連戲效果的剪接概念，事實上就是最早的非連戲剪接。後來葛里菲斯所發展出來的「無形剪接」，可說是最早的連戲剪接。連戲剪接致力於幫助觀眾入戲，而非連戲剪接則致力於創造意念，把觀眾對戲的注意力放在其次的地位，最明顯的非連戲剪接技巧就是「跳接」(jump cut)。

　　非連戲剪接是在六〇年代法國新浪潮時被發揚光大，楚浮和高達等人在他們的電影裡大量運用「跳接」的技巧，作為影片敘事的風格與手段。這個時期跳接的出現表現了幾個意義：首先，它藉著將兩個不連續的鏡頭連接起來，直接表達了時空的省略，使得人物或事件的動作顯得具跳躍性與不連貫性，強調了事物的非連戲性。其次，也藉著不流暢的視覺運動，使觀眾的觀看產生疏離的效果，逼使觀眾思考電影的知性意涵。此外，不流暢的視覺風格也暗示了不穩定的社會狀態或人格傾向 ❶，作為電影作者一種自由的敘事態度的宣洩，以及他們對社會觀察的一種宣示。關於跳接的運用，請參閱第一章第七節的敘述。

■(一)敘事意義上的自覺

　　就敘事的意義而言，非連戲剪接意味著創作者在聲畫對位與敘事意義上的自覺，一方面可以表達作者在敘事上的自由度，一方面也表達他對素材的態度，是一種重視素材知性意義的態度。作者在呈現事物時，會以其所欲表達的知性意義為主導，直接影響他在敘事上的流暢性。比如將兩個情節上不相關的鏡頭剪接在一起，以製造知性的意義，但卻可能造成連戲上的障礙，這也屬於非連戲剪接的一種。譬如，艾森斯坦在他的《十月》中，為了交代他對臨時政府元首克倫斯基登基時所顯露的野心的嘲諷態度，刻意在克倫斯基走進沙皇皇宮時，將他與一系列機械孔雀的鏡頭剪在一起，展示了明顯的知性意義，超過了它的戲劇與敘事意義。因為此處的人物與孔雀並無戲劇上

❶　見 *The Technique of Film and Video Editing*, Ken Dancyger, Focal Press, USA, 1993, p. 133.

的關連性，觀眾在看電影時被迫從戲劇中疏離出來，並思考它的知性意義，這就是一種非連戲剪接的概念。

在《鳥人》中，有一段鳥人墜樓的描述，在他墜落當中，影片跳脫了動作的自然律，而集中放大對人物心境的描寫。中間串接以慢動作的鏡頭、多角度的鏡位和重複的動作等不同的元素組合，以交代兩人複雜而不同的觀點。整體就動作連貫性而言，並不是非常順暢，人物墜樓的動作常被不同速度與角度的鏡頭所取代或打斷，真實的戲劇動作被刻意的延長。以狹義的觀點而言，因它不重戲劇動作的連貫性，而更重視其知性的意義。所以，基於敘事意義上的自覺，也可以被看作是一種非連戲剪接的概念。但就廣義的意義而言，它著力於內在戲劇的描述與勾畫，觀眾並未被嚴重地疏離，因此基本上也可被認為是連戲的，只是在局部的呈現裡是不連戲的。

㈡時空的不連貫

另一種非連戲剪接的態度，是為了創造節奏感和特殊戲劇情境，主要的手法也是「跳接」，跳接的使用造成時空明顯的不連貫，以致有瑣碎、跳躍、興奮與快速的印象。在阿希艾‧傑圖恩 (Ariel Zeitoun) 的《企業戰士》(*Ya-makasi, 2001*) 中，故事描述七個身手矯健的年輕人，在城市中攀簷走壁劫富濟貧，與警察展開一連串的追逐。在這些追逐的戲碼中，導演幾乎全部使用跳接，搭配以快節奏的音樂，來呈現追逐的動感與速度。廣義而言，這些追逐的片段都是連戲的，只有在局部動作的交代上是不連戲的，但是觀眾並不會因此而看不懂。在這部片子裡，有一個片段運用了比較明顯的非連戲剪接，就是在這群年輕人被帶到警局接受審問的場景裡，鏡頭從警察問話的特寫，切到被質問的年輕人的答話，鏡頭以每人只答一句話的方式，連續而重複地跳接這七個人的簡短答話，串接出整體口供的內容，最後才切回到無法置信的警官的表情與反應。這裡導演利用了短快的鏡頭、瑣碎的答話內容、快速的跳接等非連戲剪接的概念，製造了人物編謊的喜感和與現實脫節的荒誕戲劇情境，節奏明快，是另一種新穎的蒙太奇。

和上例類似的應用也出現在《男人百分百》中，梅爾‧吉勃遜為女兒將參加的宴會在服飾店裡選購禮服，女兒穿著禮服自更衣室走出，並擺個姿態，

鏡頭立刻切至父親梅爾・吉勃遜的反應，然後又切回到女兒穿著另一套禮服走出更衣室，然後梅爾・吉勃遜作出另一種逗趣的表情。依此模式，鏡頭交叉剪接於父親突梯滑稽的表情反應，與女兒搔首弄姿的動作之間，配合輕快的音樂節奏，營造出令人不覺莞爾的父女關係。這裡影片藉著非連戲剪接的技巧，除了敘述父女建立情感的過程，也達到製造趣味和煽情的效果。

《狂人比埃洛》(*Pierrot Le Fou, 1965*) 是部完全顛覆電影連戲概念的電影之一。首先，在一個宴會場景中，百無聊賴的男主角楊波貝蒙 (Jean Paul Belmondo) 吸著煙，從不同的情侶面前走過，在那個宴會場景中，每一個角落的色溫都不一樣，有紅色、正常色溫但高反差的、黃色、藍色、慘白等顏色的鏡頭。在單一場景的不同鏡位中，利用畫面顏色互相衝突，製造了相當疏離且不連戲的戲劇效果，預示了影片荒誕的基調。接下去情節的發展有如《斷了氣》一般，同樣具無厘頭與無政府狀態的素質。楊波貝蒙離棄妻女與朋友妻子馬麗安私奔，在一場謀殺親夫的戲劇段落裡，高達更將劇情順序打亂，使觀眾更無法掌握事件發生的真正過程。場景先交代楊波貝蒙與馬麗安在一夜情之後的清晨醒來，馬麗安走進客廳，一邊呼叫楊波貝蒙起床，一邊從冰箱裡拿了食物，走到客廳中的床邊，把床上的拖盤端起，走出客廳到另一個楊波貝蒙睡覺的臥房。就在她從床上端盤子的時候，我們看見床上趴著一個男人的屍體，但馬麗安仍若無其事地端起盤子，並走到另一個房間，然後在楊波貝蒙前唱起情歌來。這個時候，我們懷疑她的先生已經死了，但不知何時何故。

然後，在接下來的段落裡，出現了一個長鏡頭，在這個單一的長鏡頭中，完成了以下的動作：楊波貝蒙穿著西裝從客房走進客廳，巡視一圈後來到客廳的床邊。那個男人的屍體仍趴在床上，馬麗安也從房內盛裝走出來，與楊波貝蒙一同搜尋男人的後口袋。然後他們起身，鏡頭往上與往右搖，同時馬麗安突然奔向冰箱，從中拿出一瓶酒，扔給楊波貝蒙，然後躲到冰箱門後，楊波貝蒙也向左方閃避。此時，馬麗安的先生從門外走進客廳。是否為死者復活我們並不知道，只能猜測時間可能忽然跳至之前發生的場景，或者是另一場謀殺。先生走進客廳後，在聲軌上，我們聽見先生和妻子的對話。先生問妻子是否戀愛了，妻子回說她會解釋的。在畫面上，我們看見先生橫越過

客廳，走出客廳，並從陽臺走到另一個房間。此時，楊波貝蒙從前景左方溜過畫面，進入客廳。然後妻子與先生從客房裡一同相擁地走出來，從陽臺走回客廳。在客廳內，妻子與先生相對面談時，楊波貝蒙又從客房裡走出，而先生對楊波貝蒙的出現並不吃驚。楊波貝蒙將酒瓶偷偷遞給馬麗安，馬麗安繞到先生背後將先生敲昏。然後楊波貝蒙將先生拖出客廳，馬麗安拿著一把槍跑上陽臺。這個場景的邏輯完全超越我們所能理解的範疇，到底他們是殺了一個無辜的男人，然後又把先生打昏，或者他們原先所殺的就是馬麗安的先生，只是敘述的順序被打亂了，或者這純粹只是一場超現實的荒謬劇。

接下來他們展開的逃亡動作，也是以非順時性的方式敘述。鏡頭順序是楊波貝蒙拿著槍跳上車子，然後又切回到他們從客廳門跑出，接著看見他們在路上疾駛的車子，然後是他們跑上陽臺，他們在停車場上奔跑，然後又切回屋頂兩人蹲在屋簷，他們從陽臺的水管爬下樓房，楊波貝蒙伸手要開車門，然後車子疾駛的畫面，馬麗安開車門進入車內，把車開走，再接到車子行駛的鏡頭。這個片段是一會兒前，一會兒後，時間的順序完全被打散，觀眾必須自己把事件順序組織起來，這是相當明顯的非連戲剪接概念。

(三)反映材料與目的的特性

《美麗心靈的永恆陽光》(*Eternal Sunshine of the Spotless Mind, 2004*) 以其敘事結構而言，是部相當有趣的片子。影片探討愛情、記憶與療傷等主題。導演米契爾‧宮德瑞 (Michel Gondry) 為了描述記憶，採取了打散場景順序的敘事結構。整部片子必須依賴觀眾自己把故事的結構建立起來，了解人物關係與情節的來龍去脈。故事內容是男主角裘爾 (Joel)，發現女友克莉蒙泰 (Clementine) 因受不了兩人關係的無味與紛擾，到一家叫 Lacunainc 的「忘情醫院」，將關於自己所有的回憶全部刪除。無法接受繼續和已經把自己忘掉的女友相戀的事實，裘爾決定也要將所有關於女友的記憶完全刪除。就在記憶刪除的過程進行到一半，他後悔了。因他發現了並眷戀於他對女友起初的愛，而不願讓此記憶消失。於是裘爾帶著他的女友在他的記憶中四處逃竄，躲避電腦刪除記憶的手術。這些記憶的呈現，就是一場場兩人相處的情境。我們是跟隨裘爾最近的記憶，不斷往前追溯，當記憶被刪除時，畫面就陷入黑暗。

　　為了躲避記憶被刪除的命運，他開始偕同女友隱藏在他記憶中的灰色角落，以逃避電腦的追蹤與刪除。一段段倒流的時光，化作時序錯亂的浮光掠影，像是一連串無邏輯關係的夢境組合，既虛幻又真實。這實在是相當有趣的構想，從敘事上來看，也極具挑戰性。《美麗心靈的永恆陽光》中的剪接，將一個故事前後顛倒的表達，交叉呈現紛亂的記憶片段，令觀眾如陷入時光的迷宮中，不得其出，又充滿懸疑與苦澀氛圍。片子結尾，兩人在部分記憶被刪除的狀態下重新交往，電影又將場景拉回片頭的場景，重複播放兩人邂逅的動作，使觀眾重新思考角色所處的時間位置與精神狀態，為電影製造開放的、但又曖昧難解的情境。這裡因著戲劇特質與敘事意圖所滋生的非連戲剪接風格，需要觀眾極大的參與。

　　另外，丹麥導演拉斯‧馮‧提爾 (Lars Von Trier) 所拍的《在黑暗中漫舞》(Dancer in the Dark, 2000) 與《破浪而出》(Breaking the Wave, 1996) 兩部影片，都運用了明顯的非連戲剪接手法。其電影風格其來有自，這裡順便介紹一下其發展的背景。一九九五年 3 月 13 日拉斯‧馮‧提爾和另一名導演湯馬斯‧溫特保 (Thomas Vinterberg) 在丹麥首都哥本哈根簽署「逗馬宣言」(Dogma 95)，針對現今全球拍片模式提出反制式的實踐守則。由當時國家的文化部門通過，並贊助資金，然而遭到丹麥電影協會的極力反彈。但在三年後，人口約五百萬，每年電影拍攝量僅 10 到 15 部的丹麥，破天荒地有兩部電影進入坎城影展競賽片，而這兩部片子都是「逗馬宣言」下的作品，就是拉斯‧馮‧提爾的《白痴》(The Idiots) 和湯馬斯‧溫特保的《那一個晚上》(Festen)，他們就在兩部片子的片頭打出宣言的內容，分別是：

一、影片的拍攝必須在場景的現場完成，不得取用道具和加工的場景設計（若道具是非不得已需要，則需在可以找到道具的現場拍攝）。

二、聲音不得和影像的製作分離，反之亦然（音樂除非就存在於影片拍攝的現場，否則不得使用）。

三、必須使用手持攝影，任何移動或是固定的鏡頭，只允許以手持攝影的方式完成（不得使用三腳架，影片必須在取鏡的現場完

成)。

四、必須是彩色電影,不得使用特殊打光(若是燈光太弱不足以曝
　　光,該場戲就必須取消,或是只能使用附加在攝影機上的單一
　　燈光)。

五、禁止使用光學儀器(即濾光鏡)。

六、影片不得用膚淺的動作填塞(不得出現謀殺、武器等)。

七、禁止背離當時和現場(影片必須就發生在當時或當場)。

八、不接受類型片。

九、必須是標準銀幕(Academy)的釐米底片。

十、電影導演不得冠以作者之名,更進一步地,我發誓作為一個導
　　演我要壓抑住自己的個人品味。我最重要的目標就是從角色和
　　場景裡逼近真實。我發誓就用所有我可以取用的手段、可運用
　　的任何好品味和美學深思熟慮的拍片。❷

　　這一群電影工作者為了替自己開拓拍電影的生路。所以一同起來宣示自
己共同認同的一種廉價的拍電影方法。如上所述,不使用音樂、特效、昂貴
的攝影設備、豪華的布景,演員還得自備服裝道具等。主要的目的在於反抗
商業主義的壓迫,把拍電影的權利自有錢人的手中還給有心做電影的人身上,
同時也保有自己的文化認同,不致被好萊塢電影給同化了。同時,也為了不
讓龐大的片廠和製作預算,壓制與扼殺了電影工作者拍電影的樂趣。

　　雖然如此,就電影媒體本身特質而言,要完全實踐「逗馬宣言」的守則,
幾乎是不可能的事。如在《在黑暗中漫舞》中,基本風格是維持著宣言中的
要求。以某種程度而言,就是非連戲剪接的概念。如因手持攝影產生大量的
晃動、現場的跟拍,和《破浪而出》的風格一致。後者在兩個半小時裡肩上
攝影的紀實手法,讓觀眾隨著晃動的影像完全進入貝絲的情緒而毫無冷場。
兩片劇中的演員也不施脂粉,貼近真實的造型。但在《在黑暗中漫舞》的後

❷　以上資料取自星光大道電影網:

　　http://movie.starblvd.net/cgi-bin/msearch/search?mode=search2

　　及 http://iwebs.url.com.tw/main/html/filmism/142.shtml

半，卻跳脫了宣言的守則，拍攝極端順暢。分鏡、景別與鏡位都極為講究。不只使用腳架，也有謀殺場景。且從寫實進入虛幻情境，將場景事件動作，作反向動作的描述。原本相當寫實的基調，搖身一變成為歌舞片的類型。藉著劇中人物的幻想，將現場環境音轉化成歌舞片中的音樂與舞蹈等，這些作法在在都與原來的宣言抵觸，但是並無傷大雅。這裡所要表達的意念是，這項展示似乎又形成另一種宣示，就是電影本來就無法隱藏和壓抑它的幾個基本敘事企圖，即是記錄、戲劇、詮釋與表現。為了這個需要，也印證了另一個概念，就是電影沒有最佳的表現風格，只有因時因地因人因環境的不同，因著特定的需要而產生的應時且符合需要的短暫作法。六〇年代法國新浪潮曾開創了這樣的敘事風格，三十五年後，丹麥電影也標舉同樣的旗幟，引領了另一代的風騷。

第八章

剪輯之策略
與模式
—說的策略

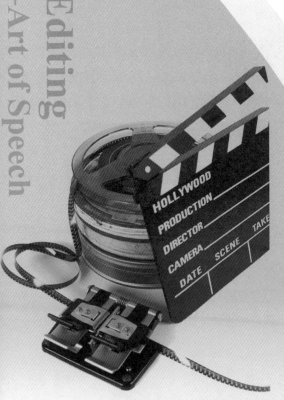

　　本章我們要談的是電影剪接中常被運用的基本策略與模式，其中包括了開場、本體結構、與收場的敘事方式。首先，開場指的是影片的開始與片中每個段落的啟首方式。本體結構指的是整部片子的主體結構，超越開始、中間與結束的區隔，影片中的每一段落都被視為集體敘述的組成元素。也就是說當我們檢視影片本體結構的敘事策略，乃是以整部影片作為分析的基礎。而收場則是指影片結束的方式。影片的開場在建立觀眾對場景人物事件的預期與影片的調性，並暗示故事動作的發展潛力。本體結構在引導觀眾進入故事情境，發展動作細節，提供主題的背景材料並詮釋主題，而收場在安撫、說服觀眾接受影片的敘事和內涵，並且暗示故事的時間發展潛力，像是續集拍攝的可能。

第一節　剪輯開場模式

　　在第三章中我們曾討論過各種轉場方式，如淡入、淡出、溶接、疊印、劃接等，這些都是以個別鏡頭為轉場的單位。而這裡我們要談的是影片的開場與各個段落的開場剪輯模式，最常見的就是由外而內與由內而外等兩種模式❶。

一、由外而內

　　由外而內開場 (outside/in editing) 是最為傳統的一種開場方式，我們常在文學作品中看見這樣的開場，比如童話故事的開頭常會敘述時間地點與人物介紹，出現「很久很久以前，在某個地方，住著一個人，他是一個什麼樣的人……有一天他……」的敘述，這樣的敘述基本上是由遠而近的敘述，也是一種由外而內的敘述。說故事者必須先建立時間地點，把故事發生的背景環境先界定清楚，才進入故事的動作與細節。在電影中就是先從遠景開始介紹時間、地點、場景與人物，也就是所謂的場面建立鏡頭，然後再切入場景中

❶　參閱 The Art of Watching Films, Joseph M. Boggs, Mayfield Publishing Company, USA, 1991 p. 115.

的各樣細節，以各種中景、特寫鏡頭呈現。觀眾在開始的建立鏡頭中已取得整體的資訊，接下去就能安於既有的環境，繼續找尋新的資訊。

《鋼琴師》(*Shine, 1996*) 描述澳洲神童鋼琴家大衛‧赫夫考 (David Helf-gott)，幼年因父親嚴厲管教，導致他在青年時期練琴到精神崩潰的故事。劇中有一場父親帶著小兒子向鋼琴老師拜師學藝的戲，其開場模式就是由外而內的方式。鏡頭從遠景跟拍父子兩人走在人行道上，然後鏡頭向左搖並向上拉升，展露出一棟豪宅的全景，父子兩人繼續向前走向屋子的門口。然後鏡頭切到門口正面中景，父子兩人從右方入鏡，父親按了門鈴，正等待時小孩伸手想摸門把，父親制止小孩，鏡頭切到反拍小孩正面特寫，交代小孩嚴肅的表情。再跳回至兩人中景時，老師開門探出半身，驚訝他們的出現。父親表明拜師來意，並把他為小孩預備的樂譜交給老師。老師一看是超越小孩境界的曲子，便說：「別傻了」。但父親解釋小孩已經會彈了，老師繼續說：「他只是個小孩子，怎能詮釋這種狂熱」。這時鏡頭反切至父親的特寫，父親說：「你是個狂熱的人，羅先生」。鏡頭切至老師特寫，父親繼續問，「你肯教他嗎?」，老師說：「不，我要教他我認為最適合的曲子」。鏡頭切回父親特寫說：「拉赫曼尼諾夫最適合」。跳切兒子特寫點頭表示同意，再切回老師特寫，視線從看小孩轉向看父親。切至父親特寫說：「你是老師，由你決定」。切回老師說：「謝謝你」，轉頭向小孩示意可以進房。鏡頭切至小孩特寫向門方向走動。切回原中景，老師帶小孩入房，並說：「我們從莫札特學起」。切至父親特寫脫帽上前，向老師說：「羅先生，我付不起學費」。同時鏡頭跳回中景，老師不予理會，逕自把門關上，留下父親一人站在門口，然後轉身走出鏡。此時，畫面又跳回豪宅遠景，父親向外走出。

這裡展示了一個被一般電影人普遍接受的開場模式，其進行的程序是由外而內的，從電影空間和戲劇內涵上都是如此。從電影空間上而言，開頭鏡頭拍攝的距離是較遠的，畫面範圍也較廣，涵蓋較多的資訊，可以預備觀眾進入故事的情緒，所以從遠觀開始，好能漸漸牽引觀眾的情緒。就戲劇的內涵上而言，當外在情境介紹妥當之後，觀眾自然想要知道更多的事情，若是一直停留在外觀而不進入內部細節，觀眾將會被疏離於故事之外，保持冷眼旁觀、事不關己的態度，這往往不是電影人想要的效果。因此，隨著敘事的

需要，電影作者必須以更貼近動作細節的距離來觀看事件，也就無可避免地要切到中景、近景或特寫，形成由外而內的敘述模式。

就以上面《鋼琴師》的例子而言，該段落主要的戲劇動作是：父親帶著兒子拜師，在老師家的門口，父親與老師對教學內容產生爭執，父親軟化，老師收下學生，將父親拒於門外。在開始的片段，可以採取較遠的觀點，來交代這個動作要發生的時空背景，就是父親帶著兒子來到老師家的門口，同時介紹老師家的外觀。但是到了老師與父親開始對話，並產生爭執，就不能停在遠觀的距離，所以鏡頭自然跳切到父親與老師的特寫，正反交替進行，並穿插小孩的反應特寫，這些鏡頭都是屬於較為內在的敘述，是當時的戲劇重點，鏡頭的鬆緊必須配合戲劇內容的重要性。至於為何結束時鏡頭又跳回遠景，留下父親孤零零的一人站立在房門外？因為這時主要的戲劇動作已經結束，沒有什麼值得再細細品味的，除了父親孤獨的身影之外，父親的孤獨也正好以遠景來強調。另外，故事的主要動作結束後，敘述者仍然需要再度回到當時的時空環境，以提示事件後的空間氛圍。這種隨著戲劇動作的發展而演變出來的敘事邏輯，可以說是電影中最普遍的開場模式。

此外，以整個故事或電影的起頭而言，由外而內也是最傳統的模式。如《鋼琴師》的片頭，先敘述一位神智不清的中年人，跌跌撞撞的來到一家酒吧，然後被朋友扶上車子。在回家的途中，他喃喃自語，道出了他整個童年的遭遇。這裡故事的開頭方式，是利用人物混亂不清的思緒，與叨絮不休的口白。鏡頭對準人物的側面臉龐，逐漸地推進，然後聽見群眾齊一的鼓掌聲，畫面溶接至他的童年場景。他正走向舞臺，參加一場鋼琴比賽。這裡的敘述雖然並非以遠景開始，但就整個故事時間的觀點而言，我們是從現在切到遙遠的過去，也是某種程度的由外而內，或由遠而近。這樣的例子不勝枚舉，從《大國民》、《羅生門》到《我的父親母親》等皆是，都是藉著聲音和影像，由外而內、由遠而近地牽引著觀眾，進入那奇幻又真實的故事情境中。

二、由內而外

另一種開場的模式就是由內而外開場 (inside/out editing)，其程序與上述的模式相反。在一個場景的開始，我們首先看到的是局部的細節，或局部的

動作。觀眾對於場景的整體外觀並不清楚，有時連時間也無從可考，觀眾的視聽範圍只被侷圍在一連串資訊有限的特寫鏡頭中。然後敘述者將逐漸地揭露更多的時空與環境資訊，往往是在最後的鏡頭裡，我們才知道我們所觀看的場景、動作與事件的全貌與真相。在最後的鏡頭出現以前，我們常常不知道劇中人物之間的關係，以及事件發展的方向，在空間上與情節上皆然。這是由內而外的敘述，可以創造懸疑、張力，引發觀者對戲劇動作的好奇。這種直接破題式的、由近而遠的敘述，在適當的運用下，也不失為一種快速而有效的牽引器。

希區考克的《火車怪客》(*Strangers on a Train, 1951*)，展示了一個有力又耐人尋味的開場，就是運用了由內而外的開場模式。故事講述兩個陌生人在火車上相遇，其中一人是一位網球名將，另一位是個心理變態的殺人狂。這位殺人狂跟網球運動員提議，希望能互相為對方謀殺彼此生命中最大的障礙人物。如此可以避免留下殺人動機，而能規避法網。故事的開頭，希區考克展現了精湛的說故事能力，手法新穎；故事發生的現場是在火車站，他首先呈現的是人物的腳部，兩組不同的皮鞋。觀眾先看見一個穿著白色皮鞋的男人腳部從車上走下，然後切到另一輛車抵達，車裡走出另一位穿著黑皮鞋的男人。然後以平行剪接方式，交叉呈現兩個男人的腳部移動動作，向火車站走去。白皮鞋由右向左移動，黑皮鞋由左向右移動，鏡頭全是跟拍人物腳部的動作，觀眾看不見人物的長相。之後他們相繼走進火車站，接下來鏡頭溶接到火車在鐵軌上移動的主觀鏡頭，我們知道火車已經開動，然後鏡頭回到火車車廂內。先是穿白皮鞋的男人由右向左地走至座位坐下，然後切到穿黑皮鞋的男人由左向右走來，坐在白皮鞋男人的對面。黑皮鞋移動腳部時，意外碰到了白皮鞋男人的鞋子。這時鏡頭才切到雙人鏡頭，我們才看見兩人的真面目。這裡很有效的運用了由內而外的剪輯模式，抓住了觀眾的注意力與好奇心，也創造了懸疑。

皮克斯動畫工作室製作的短片《棋局》(*Geri's Game, 1997*) 也是個典型的例子。內容講述一個老人與自己下棋的故事。故事的開場，全以特寫呈現，我們看見局部的桌面上有幾片落葉，然後聽見吹氣聲，落葉被吹走。之後有一雙老人的手，把棋盤放在桌面上，然後有黑白西洋棋子滾進桌面。接下來

鏡頭以不同角度的大特寫，呈現手指分別把黑白棋子歸位的動作。待棋子擺好之後，鏡頭切至一位以四十五度角拍攝的老人中景，他站立在擺放著黑白棋子都就位的棋盤的桌前，時空是在秋意甚濃的公園裡。老人搓搓雙手，彎身坐下。鏡頭切至老人側面中景，從口袋裡拿出眼鏡，並把眼鏡戴上，然後下了一手棋，抬起頭望著他的前方。然後鏡頭終於跳切至遠景。我們看見整個公園裡，林木扶疏，一張桌子面前只坐著一個孤獨的老人。之後鏡頭又切回中景，他把眼鏡拔下，放在桌上，起身離位。此時鏡頭切至桌子與老人的側面中遠景，我們看見老人從他的座位向另一邊移動，舉止蹣跚，當他坐下時，鏡頭切至中景，他看好棋勢，以迅雷不及掩耳的速度下了一手棋，並露出得意與挑釁的表情和笑聲。之後又起身往原座位走，鏡頭又切回中遠景。然後他以一人扮兩人的方式，演出一場激烈的對弈動作。

這部動畫影片主要的趣味，就在於它以一人的動作，製造它原本沒有的戲劇張力，以一個老人遲緩的行動，如何能在違反真實世界的自然律之下，以虛擬方式創造劇中那種緊湊的對峙感，實在是本片趣味的來源。它成功的因素，可以歸因於影片的開場模式，一種由內而外的敘述方式。觀眾原不知下棋的人物是誰，也不知只有一位老人在下棋。因為開場的鏡頭全是特寫，所以當畫面跳至遠景，觀眾看見畫面中只有一位老人時，產生了以由外而內的敘述所沒有的驚奇感。這種驚奇感能夠維持觀眾繼續看片的慾望與興趣，這是這種敘述所能提供的實際利益。而影片接下去的動力則來自平行剪接，鏡頭交替在兩個性格迥異的老人的對弈動作間，節奏被刻意加快，性格對比所產生的戲劇衝突，也正是本片剪接所能提供的最佳效果。

第二節　本體結構

本節試圖以劇情片與紀錄片兩種影片類型來談電影的敘事策略。

一、劇情片

首先，繼開場之後，在劇情片本體結構中說故事的策略，常見的有從角

色、故事情節、情緒氣氛、風格調性、動作節奏、主題思想與抽象思維等幾種角度為主導的策略❷。首先，角色主導的敘事策略通常將焦點放在一位有獨特性格人物的刻畫上，所有的情節、氣氛、對話、動作都是為了描述角色，及幫助觀眾瞭解角色的發展。而此類角色之所以吸引人，乃在於他們異於常人的特質。電影中情節的發展、對白的運用與動作的塑造，都來自於角色特質的激盪與伸展。因此，電影的敘事就會以描寫角色的外在動作、行徑與心理動機和狀態為目標，尤其著重在他們獨特的性格上。這樣的影片不勝枚舉，如黑澤明的《生之慾》(*Ikiru, 1952*)、梅爾・吉勃遜 (Mel Gibson) 的《英雄本色》(*Brave heart, 1995*)、馬丁・史柯西斯 (Martin Scorsese) 的《蠻牛》(*Raging Bull, 1980*) 與《計程車司機》(*Taxi Driver, 1976*) 等片皆是。片中作者致力於將角色的主客觀世界表明，博得觀眾的認同與共鳴，其敘事手法就是本著清楚明白的原則，照著人物性格的發展，循序漸進的鋪陳。在時間進行的順序上，可能會因片而異，但主體根據人物性格的特性與動機而發展，應是不變的法則，影片的目的在幫助觀眾從各種層面進入角色。

　　故事情節焦點的敘述主要在強調事件，就是發生了何事，如冒險故事、追逐動作、偵探故事、科幻類型等影片皆是。主要目的是在單調乏味的日常生活中提供逃避的空間，其動作是令人興奮的，節奏也是快速的，角色、意念和情緒效果全都為情節服務，而故事的結局也是重要的。情節的重要性必須侷限在特定的故事結構中，那些事件的本身並無真正的重要性，只有在故事中才重要，所以要了解故事的主題，就必須進入情節所構築的動作焦點。它的敘事策略是藉著一連串的事件，創造動感、吸引力、懸疑、衝突與高潮，使觀眾被捲入前途未卜的事件漩渦中，並與劇中人一同經歷事件和尋找出路。情節焦點的影片如保羅・范赫文 (Paul Verhoeven) 的《機械戰警》(*Robocop, 1987*)、詹姆斯・喀麥隆 (James Cameron) 的《異形第二集》(*Aliens, 1986*)、《魔鬼終結者二》(*Terminator 2: Judgment Day, 1991*)、盧貝松 (Luc Besson) 的《第五元素》(*The Fifth Element, 1997*)、華卓斯基兄弟 (Andy & Larry Wachowski) 的《駭客任務、駭客任務：重裝上陣、駭客任務完結篇：最後戰役》(*Matrix,*

❷　參閱 *The Art of Watching Films*, Joseph M. Boggs, Mayfield Publishing Company, USA, 1991, pp. 10–13.

1999; *The Matrix Reloaded, 2003; The Matrix Revolutions, 2003*)、以及由英國托爾金 (J. R. R. Tolkien) 的奇幻文學作品所改編，由彼得・傑克森 (Peter Jackson) 執導的《魔戒三部曲：魔戒現身、雙城奇謀、王者再臨》(*The Lord of the Rings: The Fellowship of the Ring, 2001; The Two Towers, 2002; The Return of the King, 2003*) 等片皆是。它們共同的特徵是強調發生了哪些事件，藉那些事件的組合來彰顯某種特殊的意義或主題，若除去那些事件，以及它們之間特定的組合，電影將空無一物。

　　情緒氣氛焦點的影片致力於創造特異的氣氛或情緒效果，在這類影片中，我們可以感受到一種主要的氣氛或情緒瀰漫在其中，或是由每個段落組合成一個整體的情緒效果。雖然情節可能非常重要，但事件都是為了達到產生特別的情緒反應而設。像亞倫・雷奈 (Alan Resnais) 的《廣島之戀》和《去年在馬倫巴》、克羅德・雷路許 (Claude Lelouch) 的《男歡女愛》(*A Man and a Woman, 1966*)、大部分希區考克 (Alfred Hitchcock) 的驚悚片，如《美人記》、《迷魂記》(*Vertigo, 1958*)、《驚魂記》等、大衛林區 (David Lynch) 的《藍絲絨》(*Blue Velvet, 1986*)、王家衛的《花樣年華》(*In the Mood for Love, 2001*) 與《2046》(*2046, 2004*)、裘爾・柯恩 (Joel Coen) 的《巴頓芬克》(*Barton Fink, 1991*) 等片皆是。

　　當然不是所有影片都只有一種氣氛或情緒效果，有些影片則組合兩種或以上的不同情緒效果，在其中主副情緒難分軒輊。比如恐怖片與喜劇片的融合，像是梅爾・布魯克斯 (Mel Brooks) 的《新科學怪人》(*Young Frankenstein, 1974*)，或黑色電影與喜劇片的結合，如昆丁・塔倫堤諾 (Quentin Tarantino) 的《黑色追緝令》(*Pulp Fiction, 1994*) 等，都是組合了不同氣氛與情緒效果，達到一種超類型的敘述。前面提到的《藍絲絨》就融合了黑色電影與恐怖片兩種類型電影的特色。影片跟隨男主角的主觀經歷，使用一般恐怖片常用的主觀鏡頭，來表達主角的觀點。在聲音的使用上，也大量採用黑色電影中描述黑暗主題的音樂和音效。藉著聲音和人物觀點的敘述，呈現了黑色與恐怖類型電影的綜合特性，給觀眾造成相當奇特的觀影經驗。

　　另外，也有影片是以意念為焦點的，就是以主題思想與抽象思維為焦點的影片。電影中有角色、動作、情節、氣氛等元素，但都是為了幫助觀眾釐

清某些概念、主題或思想。電影藉著事件、角色呈現了人類的處境，為著是讓人從中找出意義，使人能藉著觀看、經歷、感受別人的經驗，不論是真實的或虛構的，去思索、反省並找出生命的意義，或現實的意義。奇士勞斯基 (Krzysztof Kieslowski) 的《殺人影片》(*Krotki Film O Zabijaniu, 1988*)、《愛情影片》(*Krotki Film O Milosci, 1989*) 與《三色系列：藍、白、紅》(*Three Colors: Blue, 1993; White, 1994; Red, 1994*) 是典型的意義搜尋者。

　　他的電影迷人且動人，都「在講一群找不到自己方向、不曉得該如何生活、不知道什麼是對、什麼是錯的人，一些迫切在尋找的人們，他們企圖尋找一些最基本的答案」❸。由於奇士勞斯基原先是拍紀錄片起家的，使得他的劇情片也有強烈的紀錄片風格，他曾表示：「我注意到當我在拍紀錄片時，我愈想接近吸引我注意力的人物，他們就愈不願意把自我表現出來……我害怕那些真實的眼淚，因為我不知道自己是否真有權利去拍攝它們。碰到那種時刻，我總覺自己像是一個跨入禁區的人，這就是使我逃避紀錄片的主要原因。」❹ 因此，他的劇情片中的人物，事實上和他在紀錄片中所面對的真實人物沒什麼差別。換言之，他只是利用劇情片的模式，更主動而深入地探討人命運中的各種基本議題，思考當代社會現實中人性的各面向與道德等議題，等於是藉劇情片完成他拍紀錄片時的原始企圖。因為在七〇年代，他就曾與波蘭電影界菁英分子，如華依達 (Wajda)、贊努希 (Zanussi) 等人，推動「道德焦慮電影」(Cinema of Moral Anxiety)，實現他的紀錄片理念。這應是導致他的電影中有強烈意念取向的重要原因。

　　意念取向的電影所探討的議題範圍極廣，一般而言屬於嚴肅的電影；議題可以是道德陳述、人性本質表述、揭露社會問題、人的尊嚴與人性價值探討、人際關係的複雜性、人生時光與成長意識探討、哲學性議題探索等❺。這類的電影因強調理念，所以在因果邏輯關係的呈現上會特別清楚，會善加運用電影敘事裡的每個語彙，精確掌握影音各種可能的搭配，以創造、激發、

❸　節錄自 http://life.fhl.net/Movies/special/main1_1.htm 奇士勞斯基語粹。

❹　同註 3。

❺　參考 *The Art of Watching Films*, Joseph M. Boggs, Mayfield Publishing Company, USA, 1991. p. 15–21.

闡釋並延展電影中各種潛在的意念，引導觀眾思考電影所闡釋的主旨與核心關注。

　　道德陳述的電影如《公寓春光》(*The Apartment, 1960*)、《小人物大英雄》(*Hero, 1992*)、《益智遊戲》(*Quiz Show, 1994*) 等，主要在揭露社會或人性中敗德的層面，試圖傳輸道德觀念的可貴，許多可貴的人性美德皆與誠實有關。人性本質的表述的電影如《生之慾》、《羅生門》、《蜘蛛巢城》(*The Throne of Blood, 1957*) 等，主要在展示普遍的人性特質，如野心、貪婪、犧牲、求生意志等。揭露社會問題的電影如《單車失竊記》(*The Bicycle Thief, 1949*)、《黑潮》(*Malcolm X, 1992*)、《烈血大風暴》(*Mississippi Burning, 1988*) 等，表達對社會罪惡與腐敗的關切，批判不良之社會風氣、意識型態與官僚機構等。人的尊嚴與人性價值探討的電影，如《以父之名》(*In the Name of the Father, 1993*)、《刺激 1995》(*The Shawshank Redemption, 1994*)、《愛情影片》等，它們都在表現兩種對立的人性價值的爭戰，如人性與獸性、懦弱與勇氣、愚蠢與智慧、自私與博愛、真實與謊言等。人際關係複雜性的電影如《當哈利碰上莎莉》(*When Harry Met Sally, 1989*)、《性、謊言、錄影帶》等，在描寫人際關係中的問題，包括挫折、愉悅與悲歡離合，內容橫跨愛情、友誼、婚姻、家庭與性關係等議題，強調在人際關係發展過程的描寫與人物感情的呈現。人生時光與成長意識探討的電影，如《童年往事》(*Time to Live and Time to Die, 1985*)、《風櫃來的人》(*The Boys From Fengkuei, 1983*)、《鬥魚》等，主要探討人物經歷成長過程，重在反省與沈澱，體驗人物在時光中獲得自我認同與價值建立的過程。哲學性議題探索的電影如《假面》(*Persona, 1966*)、《2001 年太空漫遊》、《鄉愁》(*Nostalgia, 1983*) 等，是最難從表面的形式去理解的電影，影像與對白充滿隱晦不明的象徵，若單從敘事本身去解析，往往會陷入不知所云的迷宮。要徹底的分析影片，就需要深入電影所呈現的文化意涵，就是該文化的思想方式。

　　在劇情片裡，我們可以從以上幾種核心關注作為影片敘述的焦點，而其敘述的策略就是跟著情節、氣氛、角色、動作或意念走，當然影片的敘述焦點不一定是單一的，而常常是多重的，並且每一種焦點中的影片，風格也不一定是一致的。但由前面的敘述可知，在他們單一焦點的大範疇裡，其敘述

目標總是一致的。

 二、紀錄片

在談紀錄片之前，讓我們先界定一下什麼是紀錄片。我們知道電影大致有兩種主要的風格取向：一種是寫實主義的，另一種是表現主義的，而介於這兩種風格之間的就是古典主義。所謂古典主義就是介於寫實與表現兩者之間的中間風格，我們今天所看的大部分電影都屬於此種風格，也就是摻雜有寫實與表現兩種風格的電影。根據電影敘事的要求，我們會在同一部電影中，也許是不同的段落，看到兩種風格的呈現；比如在《情深到來生》(*My Life, 1993*) 中，我們看到電影對麥可‧基頓 (Michael Keaton) 和他妻子與家人之間關係的描述，基本上是屬於寫實風格的，而當故事講到他為治療癌症而到一位中國氣功師父那兒醫療時，為了更真實地呈現他內在的煎熬與鬱結，我們看到電影出現了相當主觀的表現主義手法：師父以手為躺在診療床上的他進行治療時，接下去出現的是一系列的溶鏡，像是天花板上的搖曳反光、轉動的電風扇、逐漸擴大的天花板污漬，然後進入明亮閃爍的光的世界，以此表露他神祕壓抑的精神世界。在這裡，聲畫處理快速而準確地引領觀眾進入了他深邃難測的心靈隧道。

我們也可以說，電影作者為了表現他對現實與真實的看法，而採取了必要的戲劇性手法。上述的分類只能看作是概略的劃分，它們經常是互相重疊的，我們可以把它們當成是延續性的風格取向。大部分的電影都只能被歸為偏向某種風格的電影，而寫實與表現的極端就是紀錄片與前衛電影。

根據索伯契克夫婦 (Thomas & Vivian Sobchack) 的著作《電影概論》(*An Introduction to Film*) 中所述，紀錄片是以呈現真實事件和人物的方式達到教育和說服觀眾的目的的影片。相對的，劇情片主要是以娛樂觀眾為目的，然而並不代表它沒有教育目的。但不論是紀錄片或劇情片，都是一種現實的再現，而真正讓我們對紀錄片和劇情片產生不同感覺的原因，就在於創作者為何拍它，以及如何拍它的兩個因素上。在關於前者為何拍它這一點上，我們可以依照索伯契克的歸類，將紀錄片的拍攝歸納出四點原因或目的，就是觀察、分析、說服與美學表現等四樣。而如何拍它也就是根據它的目的而設定

的，因為紀錄片已不再只是原始資料片或新聞片而已。它除了說明它與現實的關係外，也說明了一種組織電影的理念，這種理念包括了哲學、意識型態和美學，它是從人類特定的觀點所整理排列出來的現實。

在紀錄片製作的層面上，存在著介於素材與作者之間，那可見的、或完全不可見的各種手段，包括了旁白、音樂與剪接等技巧，由於使用過於頻繁而幾乎變成了傳統的一部分，觀眾對它們已經視而不見。因此，有一些紀錄片作者故意讓他們拍攝的過程也呈現出來，作為表達事件真實性的一種宣示。比如像六〇年代在法國興起的「真實電影」❻(Cinema Verite) 就是這種類型的紀錄片。另外，同時期也有以刻意隱藏作者身分，製造客觀印象，在美國興起的「直接電影」❼(Direct Cinema) 風格。不論拍攝者選擇何種技巧與影片結構，都多少能告訴我們拍攝者和他拍攝對象之間的關係，他和觀眾之間的關係，以及電影的目的。

一九六〇年除了真實電影的觀念對紀錄片造成影響外，電影理論的發展也有結構性的變化。一群左翼的結構主義學者、符號學者如克里斯汀、梅茲 (Christian Metz), 李維‧史托 (Claude Levi-Strauss), 路易斯‧孔莫里 (Jean Louis Comolli), 羅蘭‧巴特 (Roland Barthes), 和路易‧阿圖塞 (Louis Althusser) 等人同時也影響了紀錄片理論的探討，這些討論是自維多夫 (Dziga Vertov) 後，首次不將重心放在紀錄片的「現實」層面上，而是放在「形式」上面的。他們試圖剝去過去多年所累積的電影神話的形式。其中，對形式、方法、客觀性、敘事風格、意識形態、自覺性及紀錄片中戲劇的可能性等問題，都多所觸及。紀錄片研究學者艾倫‧羅森受 (Alan Rosenthal) 在他編的《紀錄片的新挑戰》(*New Challenges for Documentary*) 一書的序言中提到：過去很

❻　真實電影是一種紀錄片拍攝理念與實踐方法，興起於六〇年代的法國。拍攝者以參與者的姿態，介入拍攝對象的生活，與對象之間建立某種和善的關係，使拍攝對象不因鏡頭的存在而改變自己的行為。拍攝者期望被拍對象在自然狀態下顯露出底層的真實。有時拍攝者不惜使用挑激的手法達到目的。

❼　直接電影也是一種紀錄片拍攝理念與實踐方法，興起於五〇年代末六〇年代初的美國。拍攝者以「牆上的蒼蠅」的姿態，自認為是隱形人，假設拍攝對象看不見鏡頭的存在，拍攝者盡量以一種不干擾、不影響事件的過程的原則進行拍攝。雖然雙方有時共同在場，但拍攝者對於眼前的事件，不會主動參與使其發生變化。

強烈和普遍的主張是紀錄片擁有特殊的真實的價值，這也是我們為何要看它的理由。但這個論點現今遭受眾多理論家的攻擊，他們認為結構主義與符號學理論顯示，紀錄片像劇情片一樣使用符碼與符旨的系統，正如語言的結構一般，而語言是象徵的。因此所有電影，包括紀錄片，最終就是劇情片（虛構片）❽。基本上本書並不持這樣的看法，卻不能忽略了紀錄片的可能死角，但也必須持續地警覺到，這樣的討論有陷入語意學上吹毛求疵的可能。

這樣的觀點使電影（包括劇情片和紀錄片）都成為作者的一種修辭策略，因此紀錄片的客觀性遭受嚴重的攻擊。縱言之，媒體評論者認為紀錄片本質上並不具真實性與客觀性，它只是作者高度個人化的主觀敘述，這是可林‧麥克阿瑟 (Colin MacAthur) 在他的《電視與歷史》(*Television and History*) 一書中提到的中心主題❾。另外，愛琳‧麥克蓋瑞 (Eileen McGarry) 也再次強調，她以英國電視臺為例，稱作者完全被他的意識形態系統所掌控，因此無法如外人一般看見世界的本貌。她說：「影像被作者以他對世界的看法，整理成一系列時空結構的形態，而這往往反映了主宰性符號，文化也就是透過這符號達到理解現實的目的❿。」

據馬克思主義者所言，我們全被各種文化的與意識形態的系統所網羅，無人能置身於外，那麼我們是否必須與創作性的作品和批評分道揚鑣呢？因為我們全是身在此山中、雲深不知處的「內者」(Insider)。梅茲也認為所有電影皆是虛構的，因為它們都是再現 (representation)，也就是說我們所看到的影像，只是銀幕上的符號，而非真正的實體。另一方面，寫實主義大師巴贊則認為電影雖不是絕對的真實，但卻是真實的痕跡，因為影像內容雖可能已不存在，但它確實存在過，攝影機所記錄的現實，就是現實存在的遺跡⓫。梅茲從語意學 (semantic) 的觀點，切斷了電影與真實的關連，忽略了作者的言說

❽　見 Rosenthal, Alan (1988), *New Challenges for Documentary*，頁 12，USA, University of California.

❾　MacArthur, Colin, *Television and History*, London, British Film Institute, 1978.

❿　McGarry, Eileen, *Documentary Realism and Woman's Cinema, Woman in Film, 2* (Summer 1975), p. 50.

⓫　Bazin, Andre (1995 [1985])，《電影是什麼?》，崔君衍譯，臺北：遠流，頁 20。

達到真實的可能。而巴贊則是從攝影紀實的觀點，強調了電影記錄真實的極大潛能。

電影理論家們所辯解的另一範疇，就是紀錄片的敘事策略。紀錄片的敘事就是各種選擇的集合，它除了被政治的符碼所操縱、被作者的角色所操縱外，也被它的美學策略所操縱，如攝影的風格、剪接的手法等，幾乎所有的東西都依賴主觀的選擇。因此，客觀是不可能的事。布萊恩・溫斯頓 (Brian Winston) 在他的《紀錄片：我想我們正陷入麻煩》(*Documentary: I Think We Are in Trouble*) 一文中論及：紀錄片在很多方面都依賴劇情片的方法，使得兩者之間的距離也減少了；比如將素材重新結構、正反派角色的建立、高潮的製造、平行剪接等技巧，為的是要達到流暢敘事以及製造戲劇效果的目的。也就是說，客觀性只不過是一種姿態，而紀錄片最終是與真實世界無關的，它只是另一種社會虛構故事 ❷，也就是一種被組織起來的藝術品。這樣的「全屬虛構」的說法，我們雖不完全贊同，但至少在思考紀錄片與現實的關係上，給了我們極大的警惕。

電影學者諾艾爾・卡羅 (Noel Carroll) 在他的〈從真實到影片：在非劇情片中的糾葛〉一文中談到，非虛構影片中的客觀性是被否定了的，因為這些電影牽涉了選擇、詮釋、操縱與觀點的呈現……使這些電影被歸類為主觀的電影。而如果這些論點成立，那歷史與科學的教訓和文本勢必也要身受其害 ❸；因為首先，文本的產生就成了問題？我們如何選擇一個中性、無意識形態化的文本呢？我們的標準在哪裡呢？再者，我們又該如何使用這些文本？把它們放在什麼語境 (context) 中論述呢？這些似乎都成了問題。大部分的歷史學家都宣稱他們自己是客觀的，但其實歷史的撰寫是極端意識形態化的，這也是為什麼歷史事件需要一再重寫與再詮釋的原因，而電影和歷史似乎是面臨了相同的處境。

紀錄片成功的標準和劇情片大不相同，兩者都必須遵循各自的法則。卡

❷　Winston, Brian, *I Think We Are in Trouble*, Sight and Sound 48, (Winter 1978/79): p. 3.

❸　Carroll, Noel, *From Real to Reel*: Entangled in Nonfiction Film, in Philosophy Looks at Film, ed. Dale Jamieson (New York, Oxford University Press, 1983), p. 27.

瑞爾・萊茲 (Karel Reisz) 說：「劇情片所關注的是情節的發展，而紀錄片的重點在於闡明主題。也就是根據這點的差別，使得兩者的製作方式有別。」❶劇情片的製作要比紀錄片的製作擁有更多的控制權，故事被分成許多單一的鏡頭，而靠著這些電影中的各樣元素，如表演、鏡位、運動、燈光、顏色、佈景和鏡頭中人物的安排等，都幫著推動劇情。剪接師的目標就是以最有效的方式將材料組合、排序，並講好一個故事。

而紀錄片通常是以另一種方式進行，片中沒有演員，只有拍攝者所追蹤的素材。攝影機位置的選擇往往是根據便利，而非表現意圖。燈光也是以盡量不干擾到被攝者的方式進行。紀錄片拍攝者通常根據並遵守他們所相信的紀錄片理念拍片，就是在真實情況中，讓真實的人物做著平常他們會做的事。因此，照瑞比格的說法，導演的角色比較接近一位獨唱者，而非一位指揮家。他必須和攝影、錄音和剪接師共同捕捉影片的精髓。我們可以說，紀錄片是在剪接過程中被發現和成形的。

紀錄片的剪接師（有時是導演自己擔綱）比劇情片剪接師擁有更多的自由。當然，相對的他的責任也更為重大。在剪接時，他所面對的第一個問題，就是到底是僅將所有素材連接起來就能代表真實，還是需要做適度的修剪？一旦剪接開始，所謂的倫理問題又隨之而來。事件是否被真實地呈現？它是否真實地反映了被攝者的觀點？應該做多少程度在次序上的變更才能引起觀眾的興趣？當拍攝者將素材做了戲劇性的處理，是否背叛了事件與被攝者？紀錄片的剪接往往導致事件的扭曲，拍攝者的剪接意圖也往往取代了原始素材本身的重要性。然而，這是否意味著紀錄片者所面臨的藝術與道德抉擇的兩難？抑或這本來就是紀錄片曖昧多義的天生特質？應如何拿捏呢？電影導演與學者麥可・瑞比格 (Michael Rabiger) 認為：「紀錄片者是以發覺別人的生活和情境來表達自己的想法，並以這種方法來考驗自己的信念。等於是將外在的世界當作審視自己的一面鏡子。因此，每一次的拍攝都是一種嘗試，都是在短暫時間中個人的看法，因而要達到精確而且負責，將是一種妄想。」❶

❶　見 Karel Reisz and Gavin Millar, The Technique of Film Editing, Boston, Focal Press, 1968, p. 124.

❶　Michael Rabiger, Directing the Documentary, Focal Press, Boston, London, 1987, P.

　　大衛‧鮑德威爾 (David Bordwell) 曾將非故事型態的 (nonfiction) 敘述，或可稱為紀錄片，歸類為分類解說式 (categorical)、策略式 (rhetorical)、聯想式 (associational) 與抽象式 (abstract) 等敘事型態❶。狹義觀之，可以說就是紀錄片的剪接模式。分類解說式是指將拍攝事物依性質作分類的呈現，典型的例子就是蘭妮‧瑞芬斯坦 (Leni Riefenstahl) 為納粹所拍的《奧林匹亞》(*Olympia, 1938*)。它的基本結構就是以運動項目分類，運用四十多部攝影機所拍攝的素材作分類整合，表現各運動項目的獨特性、運動員精神與運動本身的美感，算是成功的策略，達到它特有的政治與藝術的目的。策略式指的是影片有一個論點，意圖說服觀眾，如彼得、戴維斯 (Peter Davis) 所拍的《心靈與意志》(*Hearts and Minds, 1974*) 就是部策略式敘事的影片，它利用豐富的歷史資料影片、新聞影片以及人物訪問等材料，相當有智慧地呈現作者的反越戰觀點，它很平實地透露出越戰的因由，乃是導因於美國人的自以為義、軍事主義。該片並揭露越南居民與美國大兵的參戰，最終同樣淪為戰爭受害者的困窘地位，充滿人道主義的色彩。抽象式的影片，嚴格說來應該被歸類在實驗片或前衛影片的範疇，因此它已超越紀錄片的範圍。顧名思義，它就是以影片素材的抽象性作為組織、連結與呈現的依據，以諸多極具主觀色彩的影像和聲音來影響觀眾對影像的詮釋。一九二〇年代德國抽象派畫家漢斯‧瑞克特 (Hans Richter) 和他的瑞典夥伴維京‧依格林 (Viking Eggelling) 共同製作了《韻律 21》(*Rhythms 21, 1921*) 和《斜線交響曲》(*Symphonic Diagonal, 1921*)，就是以抽象的形式、黑白漸層來探討幾何圖形，也就是用電影的形式來表現抽象藝術。這可以說是典型的抽象式敘述，他們將它稱為「絕對」或「純粹」(absolute or pure) 電影。聯想式的影片則可涵蓋紀錄與實驗電影兩種範疇，戈弗雷‧里吉歐 (Godfrey Reggio) 的《機械生活》(*Koyaaniqatsi, 1983*)，就是以聯想式為敘事策略的電影，它場與場的連結是根據意念上的關連性，整部影片以畫面與音樂交織而成。影像部分全以「曠時攝影」❶ 的動

180.

❶　見《電影藝術形式與風格》，David Bordwell 與 Kristin Thompson 合著，曾偉禎譯，McGraw-Hill, Inc.，臺北，1996，p. 117。

❶　曠時攝影是一種單格拍攝技術，將長時間的運動與過程，濃縮成為僅數秒鐘長的

畫技術所拍成。它的意念從火、水、陸地的形成、自然界的創造、人的出現等開始。接下來敘述人類帶來的破壞、混亂，最後轉向因機械文明的出現，導致人類逐漸邁向毀滅的陳述。影片結構完全以聯想的邏輯來運作、發展，是極佳的聯想式敘述的電影。以上這些非敘事性電影的敘事策略，基本上也可以應用在故事片的敘述中。

　　由於紀錄片製作的基本前提，就是必須以捕捉與處理真實的人事物為基礎，然而在現實生活中拍攝者所能捕捉到的真實人事物，多以正在進行的現在時空為主。凡是過去與未來的時空，則需要以另外的方式替代。如相片、圖片、資料影片和情境模擬等手段。但是必須符合觀眾與拍攝者對真實認定的標準，也是一種默契，就是「紀錄片所再現的影像一定是真實的」**⓲**。麥可、瑞比格談到紀錄片對素材處理的方式時，提到有重演 (Reenactment)、重建 (Reconstruction)、紀錄劇情片 (Docudrama) 以及主觀的重建 (Subjective Reconstruction) 等方式**⓳**。就是紀錄片者，根據特定的目的，在表達與再現真實時，所可以選擇的敘事手段。這些手段可能都脫離了真實記錄的範圍，但是它們都能製造真實的感覺。而能維持它們仍然屬於紀錄片範疇的標準，就在於它們是否能通過觀眾與拍攝者的檢驗。因此，誠實與紀錄片的工作倫理，實在是紀錄片成立與否不可或缺的圭臬。

　　重演分為兩種情形；一種是請演員扮演被拍攝對象，如當事者已經過世，或有無法拍攝的限制等情況，就請演員扮演當事者，提供觀眾對真實情況的想像與參考。另一種情形，就是請當事者本人扮演自己，對過去已發生的事情，做模擬式的表演。還有一種變化的運用，就是讓當事者重回事件現場，進行現身說法。重建是指大規模的重新建構，根據歷史資料、個人手札或檔案文獻等既存的文字資料，來重現一個場景，短則營造一段時空，長則重塑整段歷史。在重建過去場景或歷史事實時，人為的操縱與主導是無可避免的元素，差別只在於程度的多寡，與能否通過觀者良知的檢驗。重建的內容基

　　鏡頭呈現出來，如花開花謝、日出日落的過程。

⓲ 李道明，〈什麼是紀錄片?〉，《文化生活》，20 期，4 頁。

⓳ Michael Rabiger, *Directing the Documentary*, 3ed., Butterworth-Heinemann, USA, 1998, pp. 351–354.

本上是根據史實與現有的資料，不任意竄改變造。但因為講故事是電影最擅長的部分，紀錄片自然不會自外於這一傳統。為了博取觀眾觀影時的認同與參與，因而有所謂主觀的重建，就是在敘述已過的事實時，增添許多為達到說故事的戲劇性與說服力而使用的烘托、美化與強化的手段。如一九九〇年由美國公共電視臺 (PBS) 製作，肯・本恩 (Ken Burns) 所拍攝知名的有關美國內戰歷史的史詩型紀錄片《內戰》(*The Civil War, 1990*)，就是部觸人心扉的作品，充滿感人肺腑的故事片段，全部摘自私人信件與日記，並以最動人的方式講述。整部影片所處理的是少數的資料影片、及大部分的圖片、相片、傳記、信件、日記等靜態資料，配合人物訪問，交錯運用，浩瀚的篇幅匯集成史詩式的紀錄片，它吸引人的地方不在於它歷史觀點的宏偉視野，而在於那從扣人心弦的私密故事中，汨汨流瀉的人性悲喜，及揮之不去的歷史苦難。故事成了這種紀錄片的最佳材料，以建構人物思想與情感的方式，建構了歷史。而紀錄劇情片 (docudrama) 指的是以紀錄片的形式拍劇情片，基本上它是個劇情片，因拍攝的宗旨仍以創造戲劇效果為目的，然而因為它從素材的來源、拍攝的手法、呈現的形式都採用紀錄片的元素，所以它雖是劇情片，卻擁有紀錄片裡真實的衝擊力。

　　就紀錄片的敘事策略與再現真實手段，朱利安・波登 (Julianne Burton) 將它分為四種模式，即解釋 (expository)、觀察 (observational)、互動 (interactive)、反身自省 (reflexive)[20]。解釋的策略最常用的手法是透過主導性的旁白解說、分析並表達觀點，旁白和人物訪問是主要呈現資訊的手段。旁白可以是平鋪直敘的說明性旁白，也可以是主導性強烈的評論性旁白，或者是個人化的、抒情的、與詩意的旁白。不管是哪種旁白，由於它形式的特質，都難免會在觀眾心中形成有強烈主導性的印象。因此，另一種比旁白更進步的作法就是訪問，藉著受訪者的聲音與影像，來陳述事件、議題與觀點，更能驅除旁白先天上給人的主觀印象。在某些情況裡，受訪者的聲音也可以當作旁白使用，更能消除觀眾對主導性旁白的不悅。因為拍攝者是透過第三者的立場來說話，可以迴避作者主觀與主導觀眾的印象。但是由於拍攝者仍然可以

[20]　Burton, Julianne, *1990 The Social Documentary in Latin America*, Pittsburgh, University of Pittsburgh Press,, pp. 3–6.

藉著篩選、剪裁與操縱受訪者所談論的內容、次序與長度，來傳達作者主觀的意念，所以即使是採取訪問式的紀錄片，也難自外於紀錄片是有觀點的特質。

　　觀察的策略主要是為了尊重主體，保留原貌，由拍攝者維持客觀的地位，以盡量不扭曲現實的方式來呈現真實，演變為外在的形式有冷眼旁觀的 (observational) 與參與觀察的 (participatory observation) 兩種模式。前者以五〇年代末期在美國興起的「直接電影」為代表，拍攝者盡量以一種不干擾、不影響事件過程的原則進行拍攝。雖然雙方有時共同在場，但拍攝者對於眼前的事件，不會主動參與使其發生變化。而後者就以六〇年代初在法國興起的「真實電影」為代表，拍攝者承認攝影機會影響現實的事實，因而不但不迴避拍攝者的角色，反而利用拍攝者的優勢地位，以參與者的姿態，介入拍攝對象的生活與行動，與對象之間建立某種和善的關係，使拍攝對象不因鏡頭的存在而改變自己的行為，拍攝者以一種共同參與的方式與被拍攝者產生互動，拍攝者期望被拍對象在自然狀態下顯露出底層的真實。「真實電影」事實上就是一種互動的敘述模式。

　　反身自省的策略是，拍攝者在呈現現實的同時，進一步邀請觀者思考紀錄片的本質，紀錄片是一種重建，或是一種再現？它強調了當我們呈現他人時的問題，再現本身的真實性與可信賴性，它讓我們看到電影技巧的操縱，對我們所認知的現實的影響。它不斷反省、質問紀錄片的形式與內涵的關係。尚‧胡許 (Jean Rouch) 在《一個夏天的記錄》(*Chronicle of a Summer, 1961*) 中，將拍攝的素材放映給拍攝對象觀看，並記錄下觀看的過程。最後由拍攝對象以及作者共同評論彼此拍攝的結果，也拍攝下來成為影片的一部分，以此製造一種超級的自覺風格。藉著將拍攝者、拍攝對象、拍攝的方法、拍攝的過程，以及拍攝的結果一同呈現出來，而能提供給觀眾一種參考的視野。藉此揭示電影乃是經過人為創造與建構的產品。本片可以說是兼具參與觀察與反身自省兩種性質的紀錄片，其中拍攝者乃是一位詮釋者、思考者與反省者，他無法取代真實本身，但意圖傳遞他對真實的思考。

　　就紀錄片敘事類型，著名紀錄片學者比爾‧尼寇斯 (Bill Nichols) 更仔細地將紀錄片分為六種敘述模式，分別是詩意的模式 (The Poetic Mode)、解說的模式 (The Expository Mode)、觀察的模式 (The Observational Mode)、參與的

模式 (The Participatory Mode)、反身自省的模式 (The Reflexive Mode)、表現的模式 (The Performative Mode) 等❹。其中較之前學者的歸類多出了兩種模式：詩意的模式與表現的模式。詩意的模式和大衛·鮑德威爾所說的抽象式的敘述如出一轍，強調氣氛、調性，旨在以詩意的方式再現現實，因此深具曖昧性與抽象性。而表現的模式事實上與詩意的模式有重疊性，都是不同程度的前衛電影。表現的模式嘗試不以一種具體、普遍或實證的方式來理解現實世界，而試圖採取文學傳統中詩學與修辭學等較主觀的論述來呈現世界，以表達個人獨特的經驗。因此，主觀情境的模擬、扮演與重建，都是被普遍使用的元素。但不見得全是如此，像《夜與霧》(Night and Fog, 1960) 就是以很主觀的方式，帶領觀眾去體驗一段恐怖的歷史經驗，以相當個人化的敘述來勾勒他對戰爭與殺戮的感受，較接近詩意的模式。

第三節　收　場

　　影片在過了三分之二的部分後，就進入收場的階段。在收場的段落中，影片開始將衝突推向高潮，並為懸而未決的事件釋放真相，使故事能落幕，衝突得以解決。而對故事的結局也有兩種主要的模式，其一就是封閉式結局，另外一種就是開放式結局。在封閉式結局的敘述中，影片會對情節裡各樣疑雲、衝突的勝敗、人物的決定與結局，加以敘述、澄清與展示，使觀眾獲得穩定的認知架構，得以對劇中事件、人物與電影所呈現的現實加以反省，從中搜尋影片主旨，並歸納出拍攝目標。如《英雄本色》就是封閉式結局的電影，主人翁最後慘遭斬首而犧牲，建立了他在蘇格蘭的民族英雄地位。電影藉著描述他英勇的抗英事蹟，最後以他的犧牲劃下句點，觀眾可以很容易地從中找尋到影片的主旨與拍攝的意義。

　　而開放式結局則不停留在一種固定的結局裡，觀眾被放在一種開放性的情境中，自行思索比對各種曖昧難料的可能，因而失去穩定的安全感，然而

❹　Nichols, Bill, 2001, *Introduction to Documentary*, Indiana University Press, Bloomington, pp. 99–137.

有時卻更具動力與希望。像《性、謊言、錄影帶》，在一番盪氣迴腸的人際糾葛、峰迴路轉的真實與謊言較勁後，人物終於掙脫虛妄與矯情的藩籬，得以真實面對自己。影片結束時，男女主角坐在房外庭前階梯上，遠處傳來低沈的雷聲，他們彼此對望，女主角淡淡說著：「我想要下雨了！」，男主角微笑地應著：「已經下雨了」，影片就結束於此。這是很典型的開放式結局，雖然故事情節至此大體分曉，但人物未來前途卻仍難料定，觀眾對劇情的發展仍有極大的想像空間。

《天堂的小孩》(*Children of Heaven, 1999*) 在外表上看似封閉式的結局，渴望得到一雙球鞋的兄妹，在結束時，觀眾知道他們的父親已經給他們各買了一雙鞋子，但是在小孩子主觀的感覺裡，他們的夢想是懸而未決的。影片把鏡頭結束在參賽完回家的哥哥，將一雙磨得起泡的腳浸入院中的池子裡，這是一個水中腳部的特寫鏡頭。當我們凝視他水中的腳，池裡的金魚緩緩游了過來，開始啄起他腳部的傷口。這是很特殊的結局，電影雖然有煽情的過程，戲劇化的情節，但導演卻利用這種開放式的結局，把觀眾再度拉回到主角主觀的心境裡。對於這對兄妹而言，他們仍然被捆束於貧窮與彼此的允諾所帶來的壓抑情緒中。

開放式結局中有一種變奏的運用，就是所謂的回馬槍。回馬槍的應用是指在看似封閉式的結局裡，突然揭露它的虛幻本質，以驚奇的方式顛覆觀眾對安定的預期，突破觀者對原有結局的期待。最常看見的回馬槍運用是在恐怖片中，當恐怖的怪物或禍源終於在片尾被根除後，眾生正可以享受安息的時候，影片常以突如其來的方式展示殘留的怪物後代，或傾刻復活的殺人魔王。如此作不僅可以驚嚇觀眾，達到娛樂效果，另外更可以為影片的續集拍攝預留伏筆，創造持續獲取影片商業利益的合法手段。如《酷斯拉》在片尾恐龍雖然被消滅淨盡，但就在結束前，觀眾仍然發現有恐龍卵殘留人間，暗示禍患仍未除盡，同志仍須努力。據悉二〇〇二年時該製片公司曾努力籌拍續集，投資大把鈔票在電腦動畫的製作上，期望回收成本，但因首集票房不佳而無力承拍續集，所以恐龍卵只有胎死腹中，或演化成化石了。

第九章

剪輯之原理
—說的內在結構

　　電影敘事自默片到有聲片的發展，基本上有兩種主要的風格；一種是依賴鏡頭的組合以產生意念的蒙太奇風格。另一種乃是倚重於真實時空的呈現的場面調度風格。前者以庫勒雪夫、艾森斯坦為首的蒙太奇概念為代表，後者以奧森·威爾斯 (Orson Welles)、尚雷諾 (Jean Renoir)、安東尼奧尼 (Michelangelo Antonioni) 等人的長鏡頭 (long take) 與深焦鏡頭 (deep focus) 的運用為代表。組合式剪接藉著分解時空、動作，得以創造出平行剪接、加速剪接 (accelerated montage)、衝突蒙太奇、會意聯想、隱喻等敘事概念，作者掌握了較多意念創造的主動權。而場面調度風格是藉著保留鏡頭前的真實時空，以深焦或巧妙調動畫面中視覺與聽覺元素的方式，來創造電影的真實感與臨場感，把更多詮釋的主動權交給了觀眾。

　　然而，無論拍攝者採取什麼樣的風格敘述，都脫不出表意的範疇，場面調度是在表意，蒙太奇更是在表意，但是意念到底是透過什麼方式表達的？它的基礎結構是什麼？所牽涉的因素有哪些？為了回答這些問題，我們需要再花一些篇幅來探討表意的內在結構，也就是說的內在結構，使我們能夠更清楚地掌握敘事者與觀影者之間的運作關係。

第一節　選擇與再現

　　首先，我們知道電影的呈現乃是一種選擇與再現，因為影片來自意念，意念形成劇本，劇本就是拍攝的藍圖。電影編劇從人類故事的滄海中，挑選了一個特別的片段，並藉著拼貼的方法，建立與累積角色、事件和安排次序，找出意義，作為拍攝的藍圖，這是第一度的選擇。然後，電影導演則需要透過他自己的觀點，將劇本所提供的材料，以他自己想要強調的焦點與敘事手段，轉換成獨特的影像和聲音，最終以觀眾所能理解的語言展現出來，達到了一種再現的結果，這是第二度的選擇。在電影的前置作業中，影像化 (visualization) 可說是拍攝前最重要的思想步驟，而影像化就是我們所說的分鏡 (storyboarding)。電影是由鏡頭所組成，導演的工作就是將他所要呈現的時空分解成一個個的鏡頭，每個鏡頭都是從不同的角度、位置、距離、高度所拍

攝而成的，並且形成不同的長度、頻率和景別，但在觀眾的腦海中卻形成一道時間的流，連貫而持續，統一而合理，意念自然的形成，達到一種拍攝者與觀影者間心靈意識互相的交流。所以，選擇就是分鏡的基礎，而再現則是分鏡的結果。

當導演將劇本轉換成拍攝鏡頭順序表，或分鏡表 (storyboard) 時，以及他在拍攝現場時，都要面臨下面五個基本執擇：

1. 攝影機擺在哪裡？顯示它表達了誰的觀點？
2. 景別多大？代表我們距離對象有多遠？以及對角色處境參與的程度為何？
3. 角度為何？反映了我們和對象的關係為何？
4. 要中斷拍攝或移動攝影機連續拍攝，展示我們在切換與比較不同的觀點嗎？
5. 用什麼透鏡來拍？顯現主體與背景間的關係為何？

導演的第一個選擇—攝影機擺在哪裡？決定了他想表達誰的觀點。一般而言，攝影機從哪一個角色的位置拍攝，多半代表了那個人物的觀點，常見的有主觀鏡頭、過肩鏡頭等。第二個選擇是要用多大的景別來呈現主體，遠景常代表客觀的觀點，除非是從特定的人的方向、位置或立場拍攝的。中景則比遠景更具參與性，依此類推，特寫是最具參與性的景別。特寫一方面代表我們與主體相當靠近外，一方面也代表我們積極地參與在劇中人物的主觀情境中。特寫能很快速地吸引我們的注意力，並且博取我們的認同。第三個選擇是要用什麼角度來拍，高角度、低角度或平角度？每種角度都揭示了我們與對象間，或主體與客體間強勢與弱勢的關係。高角度容易貶抑主體的高度與力量，低角度則提升主體的高度與力量，平角度建立了平等自然的對等地位，而傾斜角度則暗示失衡、危機與不正常的精神狀態。第四個選擇是關於時間性和切換觀點的處理態度，就是到底要連續拍攝或中斷拍攝而更換位置？因著選擇的差異而衍生出場面調度與蒙太奇的兩種風格。前者以盡量固定的位置，做長時間連續的拍攝。後者則是在特定時刻中斷拍攝，為了轉換至新的觀點拍攝。第五個選擇是用什麼性質的鏡頭來拍，指的是硬體的部分；

就是要使用廣角、望遠、標準或變焦鏡頭來拍攝，因為每種鏡頭都有其獨特的視覺效果。

廣角鏡頭

標準鏡頭

望遠鏡頭

圖 9-1

透鏡的使用與畫中主體與背景間的距離，有直接的關係。廣角鏡頭 (wide angle lens) 視角較廣，所涵蓋視界較廣，因此會壓縮景物，呈像較小，物與物之間的空隙會被放大，所以會有疏離感。望遠鏡頭 (telephoto lens) 則正好相反，它的視角較窄，涵蓋景物較少，景物被放大，呈像較大，物與物之間的距離縮小，顯得擁擠狹窄，景物有扁平化的傾向。廣角鏡頭以呈現大範圍空間較為有利，可凸顯空間的廣闊與疏離，因此在其中的人會顯得藐小，與其他的人與物間有疏離感。望遠鏡頭則以放大局部景物為目的，強調細節的表現，尤其是人物面部的表情，常有左右情節、氣氛與動作的功效。但由於景物與景物間的距離縮短，因此有加強人與物、人與人間的貼近感與親密感的作用。標準鏡頭則呈現接近人眼的透視感與空間關係，而變焦鏡頭則是結合這三種鏡頭為一體的鏡頭，能在這三者之間自由的變換（參考圖 9-1 與 9-2）。比如我們用三種鏡頭來拍攝兩人的對話，因為鏡頭的特性不同，必須在不同的距離拍攝，以維持大小相近的人物形象，但卻獲得完全不同的人物關係。廣角鏡頭必須靠近人物來拍，人與人之間距離顯得甚遠，望遠鏡頭必須拉遠來拍，但人物形象卻

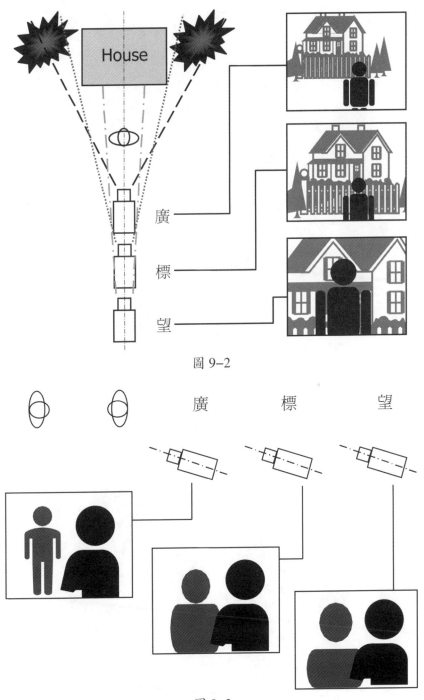

圖 9–2

圖 9–3

廣角鏡頭

標準鏡頭

望遠鏡頭

圖 9–4

被放大，並且兩人的距離也被拉近，有強烈的貼近感或親密感（參考圖9-3與9-4）。

這些選擇基本上決定了影片的風貌，包括了觀點、氣氛、主體與劇中其他元素的關係，以及主體與觀眾間的關係。有些導演對於他的敘事選擇相當嚴格，保留給演員和剪接師的空間相當有限，影片幾乎是完成於分鏡表的階段，攝影和剪接只是執行導演的決定而已。著名導演希區考克就是如此，他的《北西北》(North by Northwest, 1959) 就是完全照著他的分鏡表而拍攝的。也有些導演則是在拍攝階段，盡量提供各種變化的可能和剪接時可有的選擇性，也就是在拍攝階段，我們無法想像出影片最後的面貌，它仍然存在於導演的腦海中，或未來剪接室裡的化學變化中。勞伯・阿特曼 (Robert Altman) 的《納許維爾》(Nashville, 1975) 講述一個和納許維爾城有關的二十幾個人物，在五天之內的所發生的故事。這部影片展示了另一種特性，利用聲音和影像的交叉組合，層次豐富又變化多端地，呈現了現實世界的隨機性與敘事上的自由度。它給我們一種混亂的感受，有如真實生活中的紊亂感，若以不同方式組合，我們可以想像它們的結果的差異，將會相當的大。

以希區考克的例子而言，因為拍攝時完全照著分鏡表而拍，所以沒有太多變化的可能，只有在時間感的控制上，可稍作調整與伸縮。而對於影像的動感、情節的呈現等敘事方式與內涵，將無法作太多的變更，因為它的選擇在前置階段就已經確定了。但在阿特曼的情況中，有太多的元素是不確定的，它們可以用完全不同的方式、順序與層次來組合，所得的結果，將截然不同。這也說明了電影的剪接就是電影的第三度選擇，不論主宰的角色是導演或剪接師。在剪接的階段裡，導演與剪接師從汗牛充棟的素材中，比較篩選出他們所要的鏡頭，然後將它們組合起來，藉著素材本身物理的堆砌，與其前後文所產生化學性的變化，使得電影就在鏡頭的撞擊與牽引中誕生，它是經過多重的選擇而再現出來的產品。

第二節　創造動機

　　電影意義運作的內在結構以及剪接意念的形成，也在於動機的創造，以及動機的完成，也就是作用力與反作用力的制衡與平衡。物理世界的活動，來自力量或能量的消長，如果我們能清楚看見每一股能量間的變化與互動，我們也許能明瞭這世界為什麼是現在這個樣子的。但由於我們常是生活在一團疑雲中，有太多的線索和自然律動是超乎我們視界以外的，是我們無法掌握的，這就是為什麼我們整天是活在困惑、與驚愕之中，而這正是現實世界的情況。但在電影世界中，除了紀錄片中真實的紀錄片段外，一切都是虛擬的，就是對現實世界的一種模擬與再現。敘述者為了陳述一段聽起來是合理並有意義的敘述，就必須蒐集並陳列足夠的元素與材料，使它們互相搭配、呼應、契合，像蓋造房子一樣，能夠架構起來，成為立體的形狀。而不是一堆材料攤在地上，產生不出整體性與結構性的意義。

　　電影之所以有意義，乃在於它是由有一定秩序的素材所組成。前面的動作導致後面的結果，其因果關係是明顯的。現象界的展現之所以令人困惑，就在於它的表面性，缺乏對背後各因素間連結關係的說明。前一節我們說到了意義的運作起始於選擇，終結於再現。而本節要進一步說到各元素間的連結因素，就是動機。動機就是產生事情的原因、先兆與動能。正確的動機能引致合理的結果，穩固的基礎才能架構起萬丈的高樓。黑格爾的辯證論可以說明意義運作的基本結構，正 (thesis)、反 (anti-thesis)、合 (synthesis) 等三個階段，描繪了我們人類的意念與思想中各種動能的互相激盪與影響的關係，就是經過作用力與反作用力、動作與反應動作、主題與反主題間的交互作用，最終產生能維持平衡的平靜狀態、停止狀態與綜合主題。前事不忘，後事之師。正主題就是反主題的動機，正主題加上反主題又成了綜合主題的動機。任何事物的結果，都有其先導因素，那就是動機。當然，不見得每件事物都有動機，比如山為什麼會崩塌，它本身是沒有動機的，但卻有為什麼會崩塌的原因，儘管原因非常複雜。我們可以把那些原因歸類為動機，作為我們理

解山為何崩塌的基礎。在我們理解光速比聲速快以後，我們就可以認定，在雨天當我們看見光閃時，接下來就會聽見雷聲，所以為了讓雷聲的出現合理，我們必要讓光閃先出現，換句話說，光閃就是雷聲的動機。

在現象界，我們常看見事物正在進行中的狀態，沒有原由，也沒有結果，因為有太多資訊的缺席，造成現象界的片斷、荒誕與令人費解的特徵。但電影既是人為的組織，就要避免現象界飄忽不定的缺失，基礎的原則就是為雜亂的現象找尋動機，為傳來的雷聲找尋光閃。雖然光閃已然消逝。但為了讓人能理解為什麼他現在會聽見雷聲，乃是因為數秒鐘前曾有光閃出現，前面的光閃是後面雷聲的預示，後面的雷聲是前面光閃的結果。但這樣的例子仍然侷限在現象界的範圍裡，在現實世界裡，尋找事物發展與變化的動機，更是理解事理變化的根由。同理，在電影中，每一個鏡頭都是下一個鏡頭的根由與動機，每一個場景都是下一個場景的根基，每一個段落都是下一個段落的主要動能。

舉例而言，在鏡頭的語彙中有正拍鏡頭與反拍鏡頭 (shot & reverse shot)、主要動作與反應動作 (action & reaction) 等名詞，這些都反映了動機與結果間的關係，動機說明了結果的前因，結果印證與展現了動機的動能。它們之間互相影響，最後產生暫時的靜止狀態，等到新的動能產生時，又形成新的動機，導致新的結果，如此循環不已。當我們來到一場兩人對話的場面，若甲是正拍鏡頭，那麼乙就是反拍鏡頭。甲的任何表情、動作都會導致我們對乙的狀態「知的渴望」，因此正拍就成了反拍的動機（圖 9-5）。路上發生了車禍，行人都駐足觀看，車禍引發行人觀看的慾望，所以是下一個動作駐足觀看的動機，而行人趨前觀看就成了車禍的結果，這就是主要動作與反應動作的關係，就是動機與意義間的關係。動機引發人對事物「知的渴望」，而結果是回應人對「知的渴望」的實踐。

再舉一例，在龜兔賽跑的起跑線上，烏龜與兔子等待號令出發，當槍聲一響，烏龜一躍衝出，把兔子遠拋在後，兔子停下大為吃驚，露出詫異的表情。這一連串的動作所產生的趣味，都是來自動機與結果因果鏈的變奏運作。烏龜與兔子準備賽跑，觀眾自然聯想到的情況是，兔子一躍衝出，然後在中途睡覺，烏龜慢慢爬到終點獲勝，兔子醒來大大懊悔的情景，動機與結果非

(1)

(2)

(3)

(4)

(5)

(6)

(7)

(8)

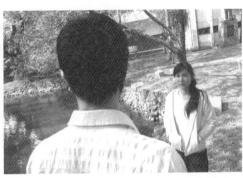
(9)

(10)

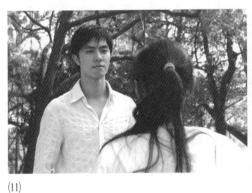
(11)

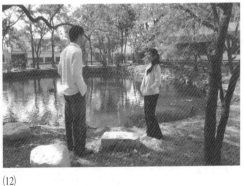
(12)

圖9-5: 本系列圖所展示的是兩人間的互動，有開始、中間、結束，自成一完整的段落。
鏡頭的組合如同建築的架構，必須互相搭配、呼應、契合，彼此間有動機與結
果的交互作用，使它們產生敘述的力量。

常順暢的運作。但這次的結果不一樣，一反觀眾的預期。烏龜做出一反常態的動作，給這樣的故事平添新的元素，製造新的感覺，雖然結果有變化，但它的基礎仍然是動機與結果的交互作用。

　　由上可知，電影要產生意義，必須要建立動機，不管這動機是否立刻有結果，或是否合於常理，它都會成為下一個動作的階梯，成為下一個動作的理由。有時候，即使我們把兩個不相關的東西放在一起，觀眾也會自動地尋找它們之間的關聯，並從中找到意義。一旦意念從中產生，動機與結果的關係就自然成立。比如第一個鏡頭是一把刀，第二個鏡頭是蘋果，第三個鏡頭是一盤削好的蘋果，三者之間不一定有關連，但因著並列在一起的關係，觀眾會自然從中找到相關的意義，這三個鏡頭似乎暗示了削水果的過程（圖9-6）。第一個刀子的鏡頭，引起我們對它出現的好奇，也就是它的動機為何？然後第二個鏡頭蘋果，引導我們思考動機所能引致行動的方向，最後呈現出動作的可能結果。當然，不一定在第三個鏡頭內就一定會有結果，更常見的情況是，在回應動機的可能發展方向時，會有新的元素插入，如在第二個鏡頭之後加入鏡頭——隻蟑螂（圖9-6-5），那麼會對第三個鏡頭產生極大的轉折力量，意義頓然生變。

　　但是，動機到底來自哪裡？作者或是觀眾？這是有趣的問題。從第一節中談到的三度選擇我們可知，作者是建立動機的先期人物，也是主導人物。根據他希望引發觀眾的感覺或想法，決定了他建立動機的方式與方向。然後觀眾乃是在作者所設定的範疇裡，自由比對搜尋和建構意義，有時甚至超出作者的預期。假設在前一個例子中，我們在刀子的鏡頭前加入一個人臉的特寫鏡頭（圖9-6-1a），他正望著畫面外的某物，之後接到刀子的鏡頭、蘋果、蟑螂與削好的蘋果等鏡頭。在最後蘋果的鏡頭裡，有隻手伸入拿了一片蘋果，再切到第一個人物吃蘋果的鏡頭。在這樣的順序中，觀眾有極大的想像空間，超出作者所能預期。到底吃蘋果的人是個邋遢的人？抑或他正面臨新的挑戰與危機？這裡有許多的化學因素，在觀眾的腦海中醞釀激盪，豐富的意義於焉誕生。因此，剪接時創造動機是產生意義的必要條件。

(1)

(2)

(3)

(4)

圖 9-6

(5)

(1a)

(2a)

圖 9–6（續）

第三節　呈現觀點

電影也是藉著呈現觀點而產生意義，我們知道，電影不但有觀點，更是藉著觀點來表意的。就像文學作品的敘事技巧一樣，電影也有所謂的第一人稱與第三人稱的敘事觀點之分，就是主觀的與客觀的觀點。主觀是屬第一人稱觀點，就是以某人物的立場主述，觀眾所聽所見都是根據主述者的話語陳述來展現。客觀是屬全知的觀點，就是上帝的觀點，敘述者扮演上帝的角色，對劇中一切事物無所不知，他鋪敘、推展、構築高潮並做結論與收場，他是整部電影的陳述者與操控者。也有少數的觀點是第二人稱，片中的敘述者只掌握了部分的知的權利。但也有一大部分的電影是融合兩種觀點的敘述，在全知的觀點中夾雜著第一人稱的敘述，並且有多人的主觀敘述，《羅生門》就是個典型的例子。

電影不只是呈現觀點，並且是藉著觀點而展開的，小至每個鏡頭，大至一個場景、段落，甚至整部電影，都是透過特定的觀點而展開的。電影的基本單位鏡頭，就是一個視窗，像是一扇窗戶，呈現著一個景觀，有時是固定的，有時是移動的，它與現實世界的神似，使得它直接與我們的記憶、夢境、幻覺與意識連結。我們很容易與它產生認同，因而能快速進入它所代表的觀點。它所呈現的動作內涵，很容易就因著我們的認同，並藉著我們的注視，而成為我們主觀的經驗。電影觀眾就是藉著認同於電影的觀點，而能享受電影所提供的視聽感受。若一部電影在十分鐘內無法取得觀眾的認同，觀眾將對電影失去興趣。除了電影所提供的價值觀以外，更關鍵的因素是觀眾能否順利找著清楚的敘事觀點，好能夠完全投身在觀影的享受中。若無法達到這項基本的需求，觀眾將無法獲得他原先所預期的觀影經驗，而致困惑、煩躁，最終放棄觀影，或進入睡眠。

那麼，我們如何與電影產生觀點上的認同呢？最簡單的工具就是藉著觀看鏡頭與主觀鏡頭的合併使用，創造觀點上的認同作用。觀看鏡頭就是表現某人注視動作的特寫鏡頭或中景鏡頭，而主觀鏡頭就是從某人的位置拍攝他

所觀看的內容。這兩個鏡頭可以出現在彼此的前面或後面，只要是連結使用，觀眾就可以自動認同於劇中人物的觀點。有時透過某人的肩背拍攝他前方的事物，或跟著他往前走動拍攝，都能有效地表現人物的觀點，而取得觀眾的認同。這是針對劇中人物的表現策略，它的使用是無形的，能快速取得觀眾的認同。但整部電影常是藉著劇中人物、事件、動作等元素表達作者的觀點。在這點的表現上，比較明顯的工具就是旁白。旁白是透過人聲的敘述，直接或間接地表達劇中的觀點。旁白可以是主觀的，也可以是客觀的。旁白可以作為劇中人物的心聲，也可以作為客觀的敘述，完全根據影片的目標而定。它是另一項有形的獲取觀點認同的工具。

　　透過觀看鏡頭與主觀鏡頭的連用，以及主觀與客觀性旁白的運用，電影作者可以有效地建立觀眾對電影人物、劇情和電影所揭櫫之價值的認同。這樣的認同是藉著呈現觀點而達成的，其中包含了劇中人物的觀點，以及電影作者的敘事觀點，所以電影意義的運作是和呈現觀點息息相關的。電影在呈現劇中人物觀點的表現上，常是相當靈活而多變的。也就是說，在許多的情況裡，電影對於劇中人物觀點的呈現常常是不斷變動的、轉移的，除非電影完全以第一人稱來敘述，否則觀點常是在不同人物的身上互相轉移著，如此可以幫助觀眾體驗每個人物的感受，並認同他們的感受。希區考克的電影最善於建立觀眾對犯罪者與心理變態者的認同，也就是把觀眾的注視聯於劇中人的觀點，引導觀眾參與和目睹一項詭異聳動並駭人聽聞的犯罪行徑，體驗驚奇、恐怖與懸疑等感受，達到奪取觀眾注意力的目的。

　　《角色》(Character, 1997) 是部透過劇中人物觀點所敘述的故事，故事內容極具震撼力，而它的強度就來自我們對劇中人物觀點的認同。故事表面上講述兩代間的恩怨情仇，事實上探討的是更深刻的議題。因父母角色的錯謬而導致兒女輩身心的重創，終致兩敗俱傷的悲慘結局。影片以倒敘方式陳述，一位法官被殺後，警方逮捕了一位年輕的律師，然後藉著他一連串的回述，逐漸揭開他自己私生子的身分，母親的仇恨，他如何復仇心切地一步步邁向與這位法官的對決，以及如何發現他一生不幸的根源就來自於這位剛愎冷酷的法官，也正是他的生父。這場從心理的鬥爭演變為血肉的爭戰，完全是從兒子的觀點出發的，藉著他主觀的旁白敘述，引導觀眾進入他的生平遭遇和

扭曲的家庭故事，我們漸漸認同於他的憤怒與不平，並與他一同參與了一場弒父之舉，一切的發展似乎是必然而合理的。錯誤的決定，導致錯的結果。從兒子的觀點來看，我們被說服並同情兒子的觀點。於是，電影產生了特定的意義，它幫助我們思索了人際間愛與饒恕的重要，以及自私、仇恨與剛硬的可怖，它的摧毀與破壞的力量。假設這故事是採取全客觀的敘述，它的意義將產生變化，我們對劇中人物認同的強度將被平均化，以致我們可能將這樣荒謬的情節怪罪於命運的戲弄，而較少將注意力投注於人物本身的性格與抉擇。因此，觀點的運用大大影響了意義顯現的方式與結果。

第四節　模擬心理

　　早在一九一六年德國心理學家休果‧孟斯特堡 (Hugo Munsterberg) 在他的《電影：一項心理研究》(*The Photoplay: A Psychological Study*) 著作中，就探討了人類心靈的運作是電影生命的來源。換句話說，電影的意義來自於人類心靈的運作。電影原是科技的產物，由機械所製造的連續影像，透過人類心靈的特殊運作，就產生了電影。道利‧安祖 (Dudley Andrew) 在分析孟斯特堡的電影理論時，他提到電影不只是現實記錄，更是有條理的記錄心靈創造現實的過程，同時也提到「注意力」(attention) 這個名詞。人類心靈中的注意力，反映在現實的再現時，就是構圖、角度、焦距等具表現力的選擇。然後藉著各樣的剪接技巧，更高層次地創造出人類對這世界意義的界定，以及所能呈現的個人想像力與記憶❶。孟斯特堡的論述給我們極大的開啟，也就是說，電影是一種心靈的活動，而這種活動奠基於人類注意力的轉換與變化，以及想像力的心靈邏輯，電影作者藉著對鏡頭各樣元素的選擇和運用，再加上後期剪接技巧的使用，足以創造一自足的系統，滿足人類無功利目的的美感經驗。

　　由此可知，電影所以產生意義是和人的心理作用有很大的關聯性。首先，

❶　參閱 Dudley Andrew, The Major Film Theories, Oxford University Press, London, Oxford, New York, 1976, p. 19.

電影不只是因為人類的心靈運作而產生意義，更是照著人類心理的結構去創造的。比方說人的注意力，在電影中就有相當多的表現方式，像特寫鏡頭、變焦鏡頭 (zoom shot)、拉焦鏡頭 (rack focus shot)、柔焦鏡頭 (soft focus shot)、主觀鏡頭、搖鏡、手持攝影 (hand-held shot) 等，都可以與人的注意力產生比擬的效果。從景別而言，每一種畫面的大小，都象徵著人類觀看的範圍，也代表著一種精神狀態，像是專注或放鬆、微觀或宏觀等，都是一種注意力範圍的表示。電影的鏡頭除了能表示狀態以外，也可以表達精神的動態；比如變焦鏡頭、拉焦鏡頭、手持鏡頭等，都是一種精神動態的表示，也就是一種注意力的變化。當我們觀看鏡頭畫面從遠景縮小至特寫時，就像是我們的注意力逐漸凝聚於某個焦點上一樣。搖鏡就像是轉頭的動作一樣。拉焦就像是視線的轉移。手持鏡頭就像是人走路時或立定時的主觀視線一般，其晃動的程度可以比擬人精神狀態的穩定程度，劇烈的晃動甚至可以表現地震。這些鏡頭的語言和人類的心理狀態，因著型態的類似，使得觀眾在觀影時會自動與他們的經驗連結，而致產生認同。所以，電影也是模擬人類心理運作的一種機制。

上面所談的心理運作，除了與人類局部的視覺動作或狀態有關外，也直接與人類思想的流程有關。電影不只模擬我們局部看事物的方式，並且跟隨我們整個思想的流程。若電影違反人類思想的習慣與邏輯，觀眾將無法理解電影的內涵，就像拼圖的小片圖被擺放在錯誤的位置上，拼不出完整的圖像一樣。每個鏡頭要能產生意義，必須被放在對的位置上，包括順序、長度與頻率。大多數的時候，都與人類思想的流程有關。另外，利用剪接技巧的控制，也可對比許多人類的心理狀態或處境，比如快節奏的步調可象徵急促高亢的心理狀態或情緒，不規則的律動加上詭異的音效可形塑人心焦慮或恐懼的情愫。電影長久以來，可以說是藉著敘事技巧的發展，不斷與人類心理運作產生高度的類比，而這也是我們之所以理解電影的原因。

舉例來說，《托托小英雄》(Toto the Hero, 1991) 透過一個人的心靈自述，模擬敘述了一個人非常曲折的一生，講述了他的慾望與挫折，有個非常令人意外的結局。故事全以倒敘呈現，直到片終，我們才知道，故事的講述者竟是一位死者。他在回述他的生命歷程，從童年到老年，他和姊姊的不倫之戀，

出生時在火災現場，因父母抱錯了小孩，以致與鄰居的小孩對調。他因此堅信，他鄰居的小孩取代了他的身分，偷了他原本幸福的一生，導致他一生都在悔恨中渡過。中年時，他的愛人嫁給了他的鄰居。年老時，他的愛人雖改嫁，但對象也不是他，註定了他鬱鬱寡歡的一生。最終，他萌生復仇之心而展開謀殺計畫。在執行之際，竟發現有人也要置他朋友於死地，遂放棄殺人念頭，並願將計就計，替他朋友受死，了結自己不幸的命運。

整部影片的敘事是交錯式的，透過主角的思想流程往返於他的童年、壯年與老年的往事，他的思想流程就環繞在他的復仇計畫與心中的恨意的發展與推演。片子一開始，我們就看見一個人被槍擊倒，然後出現旁白，是一位老者自述他如何計畫這次的暗殺，此時觀眾並不知道死者是誰。然後我們被帶入殺人動機的描述，就是前面所提到的他獲致厄運的過程，他應有的福分全被他朋友竊取。因此處心積慮地要除掉他的朋友，直到最後發現他的朋友並不如他所想的那般如意，才有最後替死的念頭。此時觀眾才明白，片頭的死者就是他自己。影片透過相當主觀的陳述，使我們完全進入主角鬱卒的心境。本片若刪去主角心境的描述，就是他思想的流程，即影片意義的連結，電影將失去支撐的架構，全片將變成支離破碎的浮光掠影，無法產生意義。這種模擬人類心理運作的敘事策略，也是電影產生意義的基本結構之一。

藉著模擬心理的呈現，電影把我們帶入主角生命中許多關卡，也享受他生命中朵朵火花。雖然調子是悲抑的，但也有光彩浮現的時刻。如他的父親和姊姊在家中，以及在車上合奏音樂的場景，引發觀眾極大的鄉愁與興味。他最後的死，也由於他的覺悟而被賦予意義。尤其最後當他的骨灰被撒在空中，我們聽見他的歡笑、呼喊，隨著飛舞的鏡頭晃動搖擺，有如他的靈魂得到釋放，展現一種精神上的勝利與自由，全片的鬱悶得著舒展，觀眾的情緒獲得平衡，實在是非常有趣的心理模擬。

第五節　類比語言

人是語言的動物，生物中只有人類發展出複雜的有聲語言，藉以傳遞訊

息、溝通、表達思想和情感，或單純的只做情緒的抒發。為了能記錄語言的內容，達到傳遞、傳承和傳播的目的，所以有了文字。瑞士語言學家索緒爾 (Ferdinand de Saussure) 把語言和文字看成是一種符號 (sign)，這符號是由指示意義的記號—符碼 (signifier) 和記號所代表的意義的符旨 (signified) 所組成。比如太陽是由「太陽」這兩個字，即符碼，和它所代表的「發光的恆星」這個意義，即符旨所組成❷。法國符號學家羅蘭‧巴特 (Roland Barthes) 將符號的概念，揭示得更加清晰。如以上例來說，太陽是由「太陽」這兩個文字的形象和「ㄊㄞˋ ㄧㄤˊ」的發音所組成，因此在符碼的層面，它有聲音和書寫形象的記號。在符旨的層面，它是指「發光的恆星」這個概念。另外，在現實中太陽又有熱情、能量與能力的意義。巴特將符碼和符旨所組成的符號所代表的意義稱為外延意義 (denotation)，而後者象徵性的意義則是指符號的內涵意義 (connotation)，是存在於文化中的深層意義，需要藉著深入的徵候性閱讀才能獲得❸。

　　然而，電影和語言有什麼關係？電影是一種語言嗎？電影和口語語言有什麼不同？六〇年代歐洲法國和義大利的電影符號學者和語言學者，共同致力於電影語言的研究，梅茲總結了他們對電影語言系統的概念；就是電影雖然沒有口語和文字語言那樣嚴謹的組織結構，但仍可在其中找到其他類型的「產生和傳遞意義」的「組織系統」❹。雖然梅茲分別在一九六六年五月和九月提出了電影文本「句段關係大系統」(grand syntagmatique)❺，試圖整理出電影的影像間的連接系統，共歸納出八種關係，來說明電影如何藉著這種如句段關係的組合來傳達意義。我們只舉一種句段關係來說，就是「自主片段」(autonomous segment) 中的插入鏡頭。自主片段是指能自給自足地構成意

❷　參閱索緒爾，《普通語言學教程》，高名凱譯，臺北，弘文館出版社，1985, pp. 90–92

❸　參閱 Barthes, Roland, *Mythologies, trans.* Annette Larers, New York, Moonday Press, 1992, pp. 112–113

❹　參閱李幼蒸著，《當代西方電影美學思想》，時報文化出版企業有限公司，臺北，1991，p. 76。

❺　Metz, Christian, *Film Language, trans.* Michael Taylor, New York, Oxford University Press, 1974

義的片段，它可以是長拍、跟拍，也可以是插入鏡頭 (insert shot) 的情況，梅茲把電影中插入鏡頭分為四種情形：　1.非故事主線的插入鏡頭，就是在主要事件中插入完全不相干的鏡頭，可能是導演希望暗示或告訴觀眾主線以外的事件的發展。　2.主觀的插入鏡頭，用以表達人物的回想與夢境等。　3.移位劇情的插入鏡頭，就是在主要情節段落中插入相關性的次要情節鏡頭，如在追捕者段落中插入逃亡者的鏡頭。　4.說明性插入鏡頭，就是在全觀的鏡頭中插入局部細節的鏡頭，以說明細節內容。以上所列只是歸納了一些電影鏡頭連接系統並能產生意義的例子，其中並沒有完全統一的文法。因此，梅茲基本上認為電影語言是一種「無語言結構的語言」。

　　以這樣的邏輯來看，電影終究還是一種語言，因為它也是一套為了達到表意目的的意義顯現 (signification) 的系統，只是它和自然語言有些基本的差別。梅茲把電影語言和自然語言歸納出四種差別：1.電影不是一種交流手段，它不是通訊工具，而是表達工具。　2.自然語言中字詞符碼與符旨之間的意指性聯繫是任意的和約定的，而在電影中符碼與符旨之間的意指性聯繫是以「類似性原則」為基礎的。3.自然語言系統中有最小的單位，如音素 (phonemes)—就是聲音單位，和詞素 (morphemes)—就是意義單位。例如太陽是最小的意義單位，是由「ㄊㄞˋ」和「ㄧㄤˊ」兩個音素所組成，這些基本單位是可以確認的。但電影中就找不到這種基本單位。　4.電影的基本單位呈現連續性，無法達到像自然語言中的「雙層分節」(double articulation) ❻，就是把辭彙的詞素與音素分離。也就是在電影中，我們無法找到最小的意義單位。比如鏡頭內容是一棵樹，可能的含意也許是：「一棵在風中搖曳的樹」、「一棵枝繁葉茂的樹」，或是「一棵凋零的樹」等具多重意義的樹，無法找到最基本的意義單位。

　　雖然電影的語言無法做出辭彙的歸類，整理出影像辭典，但電影從某種角度來說，可算是自然語言的後設語言，而文字和口語語言就是電影語言的前文本 (pretext)。也就是說，電影是在文字以後出現的表意系統。因此，與文字語言的類比性，就成了電影語言的重要資源。文學與詩學的傳統，透過影音的轉換，常成為電影表意的手段。因此，電影意義的產生不見得與鏡頭的內容直接相關，有時是因著它與觀眾原先所認知的語言有關聯，而引致語言

❻　語言學家 Andre Martinet 的用語。

學上的聯想，如某人全身溼透的鏡頭後，接一個落在水裡的雞的畫面，「溼如落湯雞」的語言上的參考，就成了它意義的來源。若把中國人的元曲拍成電影，對中國人而言，意義的豐富程度，將遠遠超過外國人。比如「枯藤、老樹、昏鴉，小橋、流水、人家，古道、西風、瘦馬，夕陽西下，斷腸人在天涯。」，如此鮮明獨特的意象，若照著它的順序拍下來並呈現，在中國觀眾的心中，將產生語言學上類比的樂趣。這種類比的種類繁多，舉凡觀念、諺語、成語、一般話語或隱喻，都可以成為剪接的「前文本」，在觀眾心中產生意念上的牽引。

　　在西片中的瘋狂喜劇或誇張喜劇，就是最常運用語言類比的類型電影。《空前絕後滿天飛》(Airplane, 1980) 是這類電影的經典之一，基本的技巧雖是諷仿 (parody)，就是模擬並嘲諷過去的電影與電影元素。例如《大白鯊》(Jaws, 1975) 的音效、《週末的狂熱》(Saturday Night Fever, 1977) 的舞蹈片段、《卡薩布蘭加》(Casablanca, 1942) 的回溯手法等，都成了該片諷仿的對象，其中語言上類比的運用也比比皆是。故事講述一架民航客機遭逢災難的窘況，機長、副機長在飛行途中皆因吃了魚餐中毒而癱瘓，導致無人駕機，機上亂成一片，乘客的性命都維繫在一位有駕機恐懼症的前空軍飛行員身上。機上乘客可說是匯集了各式各樣的怪人，影片有許多笑點常是利用影像實際地複製人物口語的內容，取其表面的字義，遂創造出許多突梯滑稽的瘋狂情境。比如當演員說到 "long time ago" 時，背部牆上突然射進一枝印第安人的長槍。說到 "right down to the ground"（直接帶到地上來）時，突然有個西瓜掉入畫面，摔碎在桌上。有一群記者說到 "let's get some pictures"（拍些照片）時，他們紛紛把房間牆上的照片摘下取走。說到 "shit hit the fan"（很糟糕）時，畫面中就出現了一臺電風扇，然後有糞便飛入，打在風扇上。這部專門嘲諷空難與災難電影的爆笑喜劇，開創了後來這類嘲諷電影 (spoof) 的跟拍風潮。另外，由於這部電影的後設性質，對於曾看過以上所提的幾片的人，應會獲得較多的樂趣。電影語言雖然和自然語言性質與結構不同，但自然語言卻常是電影語言的前文本，使電影觀眾有「基」可循，在兩者之間架起一道橋樑，玩味其中由差異和類比所產生的趣味。

第六節　文化拼貼

　　電影也可說是某種拼貼的藝術，從剪接的觀點而言，就道道地地的算是一種拼貼，它是一種選擇和再現，並且兼具時空結構與文化內涵兩種性質。從它的時空結構而言，必須藉著時間的流程來展現。然而，電影的時間與空間，除了《俄羅斯方舟》是由單一鏡頭完成外，都是經過拆解與重組所構成的。導演在面臨他所要再現的現實時，必須對他所要表達的範圍與長度等做出選擇。艾森斯坦在他的〈電影攝影的原則與表意文字〉一文中，談到日本人教授繪畫的方法，就是用切割的方式，不是將整個物件完整的呈現出來，而是將一個物件或景觀切割成圓形或方形的局部。他說這種局部的分解就是在取景，有如是用攝影機做挑選的工作，用鏡頭來切割現實 ❼。基本上，這就是最初步的拼貼。即使像《俄羅斯方舟》這樣由一個連續鏡頭所拍成的電影，也是經過預先周密的安排與設計，然後在一連續的時間裡將所有元素拼貼起來的。

　　就文化內涵而言，電影必須複製人類現實的經驗，而這經驗是富含特定的文化內涵的。這些現實的時空可能是片斷的、吉光片羽的，但必須有文化的內涵，對觀者才能產生影響力。否則將無法牽引觀者的情緒和認同，而致產生疏離。電影對於某些人之所以產生意義，乃是因為電影複製的現實，幫助人思考他與現實的關係，以及藝術與現實的關係。而這其中最重要的內涵，是要使人在電影中能夠找到他能認同的文化經驗。電影所呈現的內容，若外觀酷似現實，但文化內涵對觀眾是完全陌生的，沒有任何可以掛鉤的文化經驗，那電影對觀眾而言，將產生不了意義。若電影外觀雖然怪異，但內涵則隱含人類共同生活經驗，那電影仍將引發觀眾共鳴，使觀眾能進入並體驗電影所提供的經驗，這也是為什麼我們可以欣賞各種類型電影而不會困倦的原因，共同的文化經驗就是使我們不致陷入意義的真空的主要原因。因此，文

❼　Eisenstein, Sergei, "Film Form," *essays in Film Theory*, Jay Leyda ed., A Harvest Book, New York, 1949, pp. 40–41.

化拼貼也是電影意義運作的內在結構之一。

　　奧利佛・史東 (Oliver Stone) 的《閃靈殺手》(*Natural Born Killers, 1994*) 是一部諷刺媒體、暴力與輿論的影片，它蒐集了六〇年代至九〇年代的媒體、流行文化、搖滾音樂、電影電視敘事與暴力等文化經驗，雜燴拼貼，形成在外貌上相當絢麗紛綺，內涵上也兼容並蓄的媒體暴力論述，可說是《我倆沒有明天》(*Bonnie and Clyde, 1967*) 的九〇年代版。從兩者形式與內涵的變異，可以看出文化元素在電影中質與量上的變化、增添與融合，充分反映了後現代主義的文化特點。其中雜燴拼貼是其敘事的主要策略，除了整合拼湊六〇年代以來的美式生活經驗與中產階級價值觀，更陳列展覽了光彩奪目的影像敘事元素，如卡通、超現實主義、真實電影、背景放映 (rear projection)、MTV等。在訊息的複雜度、暴力的揮霍度與強度上，都遠超《我倆沒有明天》之所能及。如此作，一方面是為了解釋社會演變的複雜性，已經無法用單一的敘事加以表明。另一方面，從形式上而言，電影人致力於找尋新方法去呈現複雜的生活經驗，幫助觀眾以另類的角度去思索現實生活中各類的刻板印象。從這個層面而言，《閃靈殺手》的不純性，使得它比《我倆沒有明天》增加了許多的戲謔性，也許這正是當代大眾共同擁有的文化經驗，這使得我們在電影所呈現紛亂無章的文化迷宮裡，能找到各自穿越迷途與拆解符碼的座標。

　　泰瑞・吉林 (Terry Gilliam) 的《巴西》(*Brazil, 1985*) 從某種角度來說，也是部充滿拼貼雜燴元素的影片。雖然經過拼貼組合的外貌看起來相當奇特，並非我們所熟悉的科技外觀，但它的精神內涵卻是我們所熟稔的。比如從外觀上來看，它結合了未來性電腦與自動化科技，卻有著三〇年代的復古外貌。布景以現實為基礎，但融合想像性超現實景觀配置，先進與愚拙特點並存，效率與迂腐共事。故事融合了科幻、中世紀武士冒險故事、愛情與動作片、悲劇與喜劇等元素，無法用單一的焦點與風格來描述它。然而，它所陳述的人性特質、生活經歷與文化經驗，卻是我們所熟悉的。從中我們看見人類對資訊科技與中央控制系統其威權的恐懼，科技時代所伴隨的人性崩解與疏離，工業社會的單一與單調，以及烏托邦想像的虛無感等，都是我們可以深切感受到的文化經驗與素質。儘管它的布景服飾造型經過變造、移位和錯置，看起來有新鮮感與陌生感，但在深處仍然可以產生思想意識的連結。因為影片

所描繪的經驗，是整個人類社會的共同處境，它只是幫助我們去回想並思想我們的處境，包括過去的和未來的。所以，我們可以說，我們與電影之間的連結，是在於那些被重新配置、拼貼與雜燴的文化元素。

《2046》是部充滿懷舊與脂粉氣息，對四〇年代的上海女人、她們的生命、愛情與幻滅的想像性拼貼。基本結構由言情和科幻小說所構成，形式上我們並不熟悉，但是對於慣看王家衛電影的觀眾卻是耳熟能詳的。電影中間不乏跨越時代界限的兩代觀眾所熟悉的文化經驗與元素。導演以局部而華麗的視像，片段而抽離的時空，演繹並詩化了上一代的記憶。王家衛表示，劇中的女人都來自他從小在父親身邊所聽的故事，他只是將他所聽的拍出來，另外融合了新一代村上春樹般的書寫，運用流行的語調，塑造了一種既熟悉又陌生的感覺。所以，對於兩代的觀眾，應該都有可認同的對象，比如片中上海生活中的真實女人和科幻小說中的幻想女人，分別指涉兩個年代的生活經驗和感覺事物的方式，只是它們都不單純了，都因著後現代社會所存在的模擬虛像 ❽(simulacrum) 的特質，遂造成現實與藝術之間的界線有某種程度的位移，甚至完全消失。因此，他的電影有高度虛擬的特質，將歷史空間美化與符號化—如強調人物局部姿態、走路神采、儀容、高跟鞋、旗袍等鏡頭，反映作者耽溺於戀物癖的 (fetishistic) 影像品味。在這裡我們看見，電影與現實之間的連結關係完全模糊，創作者藉著拼貼引導我們走向一種模擬虛像的情境。

日本導演伊丹十三 (Juzo Itami) 於一九八五年執導的黑色喜劇《蒲公英》

❽ 法國社會學家尚‧布希亞 (Jean Baudrillard) 的用語，是他所提出藝術與現實間的關係的四個發展階段中的最後階段用詞；第一階段：影像是一個基本現實的反映，強調物本身的存在價值的表現。第二階段：影像蒙蔽且扭曲了基本現實，這是指在工業革命之前的古典階段，影像是現實的一個贗品。第三階段：影像標示著一個基本現實的「不在」，這是在大量複製的現代工業時代，影像藉著複製即可達到再生產的目的，原物的存在與否並不重要。第四階段：就是後現代模擬虛像，它跟任何現實都沒有關係，只是純粹的模擬虛像，即利用符碼 (code) 便能幫助我們略過真實，而進入布希亞所說的「過度真實」(hyperreality)。在今天消費社會中，物已成為符號，它的出現並非在滿足對物的需要，而是在表明效用、地位或品味 (Richard Appignanesi, 1996)。

(*Tampopo, 1985*) 給人粗魯、桀驚不遜的印象，它談的是人的慾望、吃飯以及學做麵的事。電影的敘事結構頗為新穎，好像用新的觀點來看老的故事。吃麵可以是一種藝術，但將吃麵以及做麵當成一種求道的過程，著實是為吃麵穿上了喜劇的外衣。故事是由各自獨立的有關食與性的片段所組成，比如故事是由卡車司機助理敘述一位年輕人接受一位老者講道的劇情開始，所講的內容是如何以全然專注的感情與絕對專業的順序吃麵，另也以嬰兒吸吮著母親的乳房作為影片的結束。然而電影則交替剪接於女主角蒲公英向卡車司機學做拉麵的過程，與一位黑道雅痞和他的性感女友之間的食色經驗為主，並在其中穿插許多突梯滑稽、尖酸刻薄的各階層的人吃飯的故事。中間的串場讓我們感覺那是來自同一個社會的病態組合，但幽默的本質是黑色的。我們可以說，《蒲公英》是一部有趣的黑色喜劇，因為它的笑聲來自黑暗的領域。當然，不見得是表面上的陰森晦暗的黑色，有些時候甚至是冠冕堂皇、光鮮亮麗的黑色。這裡的黑色是來自荒謬的現代生活，說得更直接點，是來自當代日本社會，看起來真像一本趣味橫生的漫畫，拼貼著日本社會中光怪陸離的粗魯文化。

　　不可否認的，伊丹十三是個敘事高手，利用類型的組合，他巧妙的將學開拉麵店和拜師學道連結起來，而這個登門學藝的過程又以武士片和西部片的外觀與橋段表現，讓觀影者產生微妙的聯想與對比的趣味，以此為影片奠定了基本的喜劇結構。影片的開場，打扮鮮麗的雅痞（正準備看電影）直接指著觀眾質問，點明我們也在看電影的事實。一方面，宣示了影片嘲諷揶揄的風格。另一方面，也為影片所描述的日本社會中的粗魯文化建立了基調。俯瞰影片中描述人的各種怪癖的片段中，有關粗魯文化的斧鑿之痕可謂比比皆是；除了電影院中儀貌端莊的人發出驚人的粗獷暴力言語外，一群公司男員工在高級西餐廳中點餐時，上司對下屬在權勢上與肢體上所使用的暴力。還有，在另一場合，一群女員工學習如何正確地吃義大利麵時所創造的聲音能量（粗魯儀態）、一位臨終前的年輕母親，仍然必須強撐著身子，在先生、小孩的監視與期盼下煮完她人生的最後一餐飯，然後倒地而亡，雖然混雜溫馨與哀憐，但不難感受到那樣的社會對女性角色的極度剝削。此外，還有開麵店所隱藏的黑社會倫理及黑道暴力的威脅等等，這些情節都明顯揭示了根

植於日本社會中的粗魯文化，及其附帶的男性粗暴品質。

簡言之，影片所描繪的是一個充滿食慾與性慾的社會。其實，哪裡不是？在感受到劇中人物的愚蠢與偏執外，我們獲得了具救贖功能的笑聲，我們在放聲大笑之餘解放了自己，也在抹去眼角的淚水後原諒了自己。它的目標是喜劇，只是這樣的喜劇總讓人笑得不能沒有後顧之憂，也就是說我們是帶著憂慮在笑，並且笑的時候心中還帶點疼痛，這種疼痛來自人類社會本身無可彌補的缺陷，也可能是因為人類本身生理與心理的欲求所致，如片中那位忌妒有豐滿圓潤表面的物體的老太婆，潛入超商捏毀所有圓潤包裝的商品和水果。還有那位逃避家人監視，私下在餐廳點選一些被醫師禁食的食品，然後暴飲暴食以致噎著，差點送命的老頭子，都是讓我們笑中帶點苦澀的例子。可見人不因老而無欲，也不因老而能克制慾望。當老者被急救（以吸塵器自口中吸出卡在喉嚨的年糕）成功後，為了報答他人救命之恩，特地邀請救他的人來到家中，以鱉肉宴請他們，並當眾宰殺，再度展現了被合理化的慾望與暴力。影片結尾那位黑道大哥被血腥地射倒在地，臨終前倒臥血泊中，仍不忘向他的至情女友傾訴與分享他打食山豬的美食經驗，更把這種無悔的慾念與猖狂的物質暴力，宣洩得淋漓盡致。

新的觀看角度有時是愉快的，也有時是悲愴的，也許黑色喜劇就是以這樣的雙面性格提供我們生存的技巧，它不時帶著詭譎的笑容檢視著現實的空虛，在無法忍受的情境中注入幽默，放肆地觸犯禁忌，以作為攻訐現代生活中的荒謬性的一種方式。伊丹十三以這種本意善良的挖苦戲弄，讓我們嘲笑一下自己，揶揄一下自己，在傳統商業架構下找到觀眾可以認同的領域，除了在電影類型上的兼容並蓄—含有武士道片、西部片以及歌舞片等類型外。仔細品味後，也不難發現其屬於日本文化特有的性格：男性一意孤行的粗暴（癡狂）品質、拳頭至上的黑道法則、強烈對峙的階級差距以及被玩弄戲謔的禮俗，這種幽默也只有被放在它特有的社會中才能顯現出它慧黠的光芒。正如許冠文所描繪的勢利、自大的人物性格，也只有放在香港的背景中才能顯現它的特殊意義。但由於文化的相對應性，使得其他文化的人也能欣賞與領會到做麵的藝術的幽默，它是宇宙性的，又是最文化性的，因為不同文化背景的觀眾，都可以在他們自身的文化中找尋到相對應的元素。

第十章

剪接之美學
與理論
—說的理論

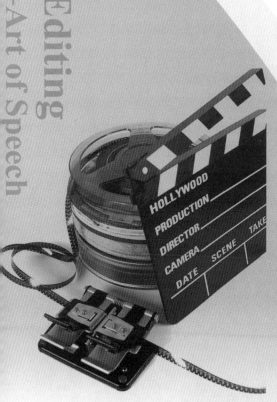

第一節　有無剪接理論

剪接是一種美學嗎？有沒有所謂的剪接理論？這是本章所要探討的議題。首先，我們要定義一下什麼是美學，《牛津英語指南》中對美學的注釋如下：

「美學是哲學的一個分支，它關注的是美和趣味的理解，以及對於藝術、文學和風格的鑑賞。它要回答的問題是：美或醜是內在於所考察的對象之中呢？還是在欣賞者的眼裡？在其他一些事物中，美學也力圖分析討論這些問題時所使用的概念和論點，考察心靈的審美狀態，評價作為審美陳述的那些對象。」（麥克阿瑟出版公司，1993）

簡言之，美學是研究藝術中觀者對美的判斷力及對文本風格的評述等問題的哲學。它牽涉了幾個層面的探討：包括觀者本身的心理結構與文化內涵的分析，以及文本形式組成風格分析的問題，有無理想的所謂美的模式或可應用的美學邏輯等問題。電影畢竟是二十世紀初才新興的藝術形式，傳統藝術的運作對它有深遠的影響，但它又因本身材料與形式的特殊而與傳統藝術有分隔，傳統藝術的邏輯可以幫助我們理解電影藝術，卻無法完全說明它的藝術特徵，因此從孟斯特堡 (Hugo Munsterberg)、安海姆 (Rudolf Arnheim)、艾森斯坦 (Sergei Eisenstein)、巴拉茲 (Bela Balazs)、克拉考爾 (Sigfried Kracauer) 與巴贊 (Andre Bazin) 等人對電影媒體的材料、形式、方法與風格特性的研究，著重在電影與傳統藝術間的關係與差異性的探討。事實上，就是電影美學的研究。但電影剪接和美學有什麼關係呢？

由本書前面所述，我們知道電影運作的基本單位是鏡頭，而將個別鏡頭組織成一完整而有意義的整體的手段，就是剪接。所以剪接可以說就是電影表達意念，或展現美感的主要手段，研究電影剪接等於是研究電影美學。當然，電影的組成元素不只是剪接，尚有編劇、導演、服裝、布景、攝影、場面調度、聲音、顏色、構圖等元素，但是剪接卻是整合以上元素的最重要基礎。研究電影剪接應是進入電影美學的重要窗口，雖然並非全部，但不可諱言的，研究電影剪接應是一窺電影堂奧的基本手段。那麼，剪接有沒有理論

可言？基本上，分析任何事物運作的思想體系，應該就是一種理論。所以，若我們把分析電影剪接的思想體系當成電影美學理論的內容之一，那麼這種思想架構，就稱得上是一種理論了。綜觀以往歷史的發展，在各種研究電影形式與內涵的理論中，直接間接觸及電影剪接這個範疇的理論，應該可以概括在以下三個大的思想體系之中；分別是蒙太奇理論、符號學 (semiology) 理論、以及文化分析理論。

這三大思想體系也可以反映電影研究的三個發展時期，就是二、三〇年代的蘇聯蒙太奇理論，四、五〇年代的法國寫實主義和六、七〇年代法國、義大利和英國的結構主義一符號學理論。第一個階段包含了蘇聯蒙太奇理論與法國寫實主義，它們被稱為所謂的「古典電影理論」。第二個階段就是法國梅茲的電影符號學理論，就是一般的結構主義，也是所謂的「現代理論」。第三個階段就是所謂的電影結構主義，及以其後的後結構主義為核心架構的各種文化分析理論，像是心理分析理論（拉康觀眾深層心理結構研究）、女性主義批評、意識型態批評、文化批判理論等，大體上我們可以把它們歸類為「後現代理論」。從這三階段的發展過程中，我們可以發覺電影研究的重心，逐漸由作品、作者向觀眾過渡的變化。也就是說，在三〇年代的蘇聯蒙太奇理論中，它們討論的是電影本身的問題，重在「如何拍好電影」的問題。四、五〇年代的法國寫實主義則重在「電影是什麼」，也就是著重在對電影的藝術特性的探討。而自從六〇年代以後，跨學科的理論不斷被帶進電影的研究中，諸如政治經濟學、社會學、心理學、文化人類學、語言學、意識型態論、女性主義、後殖民主義、文化研究等，使得電影從七〇年代以後，從對「作者」與「作品」的研究，逐漸向「觀眾」的研究過渡。這顯示出電影意義的產生不單純地來自作品本身的記號與結構，以及敘事者的敘事意圖與技巧而已。電影意義的認定，更取決於觀眾的心理結構、社會的情境、政治、經濟、性別、階級、種族、認同等多元文化經驗的背景因素，這些雖然與剪接無直接關係，但卻直接影響電影意義的決定，可說是一種「多重決定論」❶(overde-

❶　「多重決定」是阿圖塞 (Althusser) 從佛洛依德借來的用詞，佛洛依德在他的著作《夢的解析》裡使用過這個詞，用來解釋夢思 (dream thoughts) 如何以一種被置換的形式呈現在夢裡。阿圖塞用它來說明經濟層面的實體，或生產方式，並非直

termination)。因此，我們也必須對它們略有涉獵，以使我們對電影的認識更為全面和透徹。只是，電影的研究距離電影的本身似乎越來越遠了。

第二節　蒙太奇理論

電影理論的發軔始於一九一五年，美國詩人范喬‧林賽 (Vachel Lindsay) 出版了一本書，叫作《電影的藝術》(*The Art of the Moving Picture*)，這本書可以說是第一本電影理論的書，意圖將電影的特性與其他藝術區隔開來，並在電影中找到其他藝術的綜合特性。接下去在一九一六年，德國心理學家孟斯特堡出版了《電影：一項心理研究》，探討了觀眾與影像的關係。他們兩人都討論到電影的機械性質，就是電影記錄現實的功能，他們都提到電影能改變與重組現實的能力，使得它成為一種嶄新的人造藝術。他們也稱許電影是一種技巧，一種經由藝術家的心靈所創造出來的完整組織。在蒙太奇理論出現以前，還有一位重要的理論家，就是貝拉‧巴拉茲，他在一九二四年出版了一本重要的理論著作《可見的人，或電影文化》(*The Visible Man, or Film Culture*)，並在一九四五年出版了他最重要的一本書《電影理論：新生藝術的特性與成長》(*Theory of Film: Character and Growth of a New Art*)，對於電影的語言形式有許多的討論。他認為電影之所以和舞臺劇不同，而能成為一種獨立的藝術，主要在於電影創造了新的形式語言。他特別標舉葛里菲斯，認為他突破了舞臺劇中觀眾與舞臺間所保持的一定距離和角度，為電影創造了新的表現技巧，脫離複製現實的束縛。

巴拉茲的理論對蘇聯電影工作者與理論家普多夫金 (V. I. Pudovikin) 帶來極大的影響，而蘇聯蒙太奇理論事實上就奠基於一種新的形式語言觀上。庫勒雪夫的實驗點出電影意義的基礎，在於鏡頭與鏡頭的並列關係，加上他的學生普多夫金和艾森斯坦的持續開發，蒙太奇理論得以出現。雖然普多夫

接表現在意識型態或意識裡，而是以一種被置換的形式存在於社會形構中。在這個意義下，系統裡的矛盾是被多重決定的。它們並非直接可見，而必須要透過科學的分析，才會變得明顯可見 (John Lechte，中譯本，2000，p.72)。

金和艾森斯坦持相反的看法，但他們都認為電影藝術的基礎是由鏡頭的組接而產生，只是兩人對鏡頭組接的目的與效果解釋不一樣。普多夫金在他一九二六年的著作《電影技巧》(*Film Technique*) 中提出「連結」(linkage) 的剪接觀念，認為蒙太奇就是靠著鏡頭的組接，像是堆砌磚塊一樣，把整部電影建構起來，電影的意義是由個別鏡頭的累積而產生整體的意義。對他而言，蒙太奇是一種控制和引導觀眾「心理方向」的方法，他主要關心的是電影敘事者如何能影響觀眾。他把蒙太奇分成五種型態：對比 (contrast)、平行 (parallelism)、象徵 (symbolism)、同時性 (simultaneity) 和主題反覆 (reiteration of theme)❷，就是他所謂的「相關性剪接」(relational editing)。

　　對比指的是利用事物的差異與對比性，將它們並列，以便在觀眾心目中產生比較意識，以一個動作來強化另一個動作的張力。如中國詩詞中「朱門酒肉臭，路有凍屍骨。」所描寫的兩極化意境的寫照。平行指的是將兩個同時進行的事件對剪在一起，以產生互相評比與彼此渲染的效果，這個手法事實上和後面「同時性」所敘述的技法互相重疊，並無二致，兩者間唯一不同的地方是兩者在節奏上面的差異。前者重在兩件各自進行的事件，如死刑犯在行刑前的片段，與他不知情的家人生活對剪在一起，形成意義上的對比。而後者則強調兩個相關的事件，經過節奏和速度的控制，使觀者產生對結局預期的緊張情緒。如將警察與逃犯兩邊的動作做同時性剪接，可以創造高度緊張的情緒，令觀眾對逃犯的結局感到忐忑不安，兩者都是藉著平行的手法，產生對比或同時性的意義與效果。象徵指的是運用比喻的手法，把抽象的概念帶給觀眾。如表現人物的喜悅情緒，可在其後切到解凍的溪流、嬉笑的兒童等畫面，用以暗示人物內心的狀態。主題反覆就是利用重複出現的影像，來強調影片的主題。例如為了暗示或強調某人將面臨死亡的結局，故每當他睡覺時，畫面中的角落就出現一條蛇，帶蛇的鏡頭就是一種主題反覆的應用。

　　以上的歸類雖然不盡周全，但確實已經發現電影敘事新的可能性與莫大的潛力。普多夫金的蒙太奇理論相當注重故事的敘事性，並致力於維繫觀眾對電影時空的幻覺。他強調鏡頭組織的有機性，以及它的情感內容，電影的意義來自於鏡頭的累積效果。在這點意義上，艾森斯坦則是持與普多夫金完

❷　普多夫金，《電影技巧與電影表演》，劉森堯譯，書林出版，臺北，1980，58–60 頁。

全不同的意見。艾森斯坦不認為電影的意義來自於連結和累積，他認為鏡頭與鏡頭之間的衝突才是電影產生意義的根源。他對蒙太奇的概念與當時蘇聯的藝術思潮息息相關，當時的蘇聯電影藝術家大都認為，被表現的素材必須經過加工，也就是說藝術並非如鏡子一般來反映人生，而是必須透過藝術家對現實素材加以變形處理而達成的。所以，他認為電影人在面對現實時，應該加以干預，並賦予現實特定的觀點、立場與意識型態，這可以說是他發表蒙太奇概念的思想基礎。

艾森斯坦特別強調蒙太奇是一種撞擊，而不是一種連結。在他的著作《電影感》(*The Film Sense*) 和《電影形式》(*Film Form*) 中，明白表達以上的觀點，蒙太奇的目的就像藝術的目的一樣，主要是要創造新的觀念和現實，而不是去模擬或複製現實。首先他認為任何藝術形式的動能都是奠基於衝突，藝術不論在其社會任務、本質和它的方法學上都是植基於衝突，而藝術形式的有機體和它的理性層次的對立，是藉著它們之間的撞擊而產生它的辯證關係，兩者之間的互動也就促成藝術動能的產生。藝術的表現就是這種動能的空間形式，而動能間的張力就是韻律。艾森斯坦將電影看成是最高的藝術形式，而鏡頭和蒙太奇就是電影的基本要素。在此他大力駁斥普多夫金的「連結」說，他認為蒙太奇的概念來自於每個相對立的鏡頭的撞擊，那是電影形式技巧的基礎，也是它主要的風格。一個元素和另一個元素的並列，並非是出現於其後，而是出現於其上，這種相加的結果會產生一種更新的與更高的面向，正如兩個二度空間的平面相加，能產生立體的三度空間感。這裡他更用中國的會意字加以解說這樣的概念，所強調的是透過不同的元素的撞擊，得以產生新的意義。

艾森斯坦把鏡頭看做是蒙太奇的細胞，就是蒙太奇的基本元素，藉著它的視覺與聽覺的運用，可以產生視覺對位 (visual counterpoint) 與聲音—視覺對位 (audio-visual counterpoint) 的情況。單就視覺對位而言，艾森斯坦就列出了十種衝突形式，來表達鏡頭間可能產生動能的方式；分別有形狀的衝突、平面的衝突、容量的衝突、空間的衝突、亮度的衝突、節奏的衝突、物體在取景角度上的衝突、物體經透鏡產生變形的衝突、事件經過時間變化產生的衝突（如加速或停格處理）、以及整體與不同區域的衝突。連同他提出的聲音

一視覺對位，都是意圖藉由素材中的對比與衝突，來創造觀念和意義。這中間相當程度地取決於觀眾的參與，導演是利用鏡頭本身的「牽引力」，去引發觀眾的參與，以產生他所希望引發的情緒效果。在這樣的基礎上，他提出了五種蒙太奇的類型，在第一章中已經陳述過，在此就不再重複。艾森斯坦的蒙太奇理論雖然不重敘事性，但卻極具創造性與表現性，對後來電影觀念的啟發，有極大的幫助。即使在今天，我們也絕對不能忽略他在電影藝術的形式與特性上的思索。

第三節　符號學理論—梅茲

　　電影符號學可說是和電影剪接有間接關係的電影理論，一九六八年，法國的克里斯汀・梅茲 (Christian Metz) 發表了《電影語言：電影符號學》(*Film Language: A Semiotics of the Cinema*)，提出了一種全新的電影研究方法，就是全然以科學的方法來了解與分析電影文本的符碼系統，以及它們顯現意義的結構和模式。他的理論根源來自瑞士語言學家索緒爾 (Ferdinand de Saussure) 對語言學的論述，索緒爾在他一九一六年出版的論文集《普通語言學教程》(*A Course in General Linguistics*) 提到語言學的三種範疇，分別是：(1) langage：一般性的語言活動，或一種特定的技術性的語言。(2) langue：就是所謂的自然語言，或集體語言，如法語、英語。(3) parole：個人語言方式，屬言說或論述的層次。梅茲就是按照這樣的觀點研究電影的語言。

　　梅茲看見在語言系統中，符號與意義分別是兩個不同的東西，但在電影裡，景觀就是意義，畫面和所代表的意義兩者間缺乏距離，即符徵與符旨間沒有距離，你所看見的影像，就是你所得到的意義。影片不像傳統文學的文本，具不透明性，「逼真」(verisimilitude) 可以說是影片媒體的獨特標記。梅茲提到，影片所呈現的是某種特定的幻象，而且能夠引誘觀眾自動暫停他們的懷疑，並沈浸在影片的世界中。剛開始梅茲著重在影片的符徵如何成功地呈現出一個敘事、情節或故事的研究，就是影片呈現敘事結構的方式，而非個別影片的表達與詮釋。他希望把影片當作一種表意的結構來分析，找出影

片意義運作的方式。比如在劇情片中有無基本的句法？就像葛雷馬斯 (Greimas) 對文學作品的情節模式分析一般，試圖找出一些基本的情節句法。他們兩人都不是針對特定的文本分析，而是放眼整個媒體（文學或電影）的基本結構與句法。在此，梅茲幫助我們看見，影片的影像是一種言說行為，而不是語言中的字詞，因為影像與字詞不同。影像的數目不確定，而且影像也是由敘事者所創造，並非現成的符徵。所以一個影像並不是一個字詞，它是由在時間和空間中所進行之影片的論述所產生的，這個論述不只是透過鏡頭的指示作用而達成，並且是透過蒙太奇而達成的。即由一連串的影像彼此連接所形成的過程而達成的。照著這樣的企盼，梅茲頗具雄心地整理出影片的句法結構系列，稱為「句段關係大系統」，或「大的文法關係的組合鏈」，將電影情節的事件之間，整理出八種可能的連接方式，展示出影片不同的意義顯現方式。

　　梅茲把電影研究當成一種科學，以及致力於文本分析的態度，如此的見解引發那些看法相左的電影人的攻訐，他們認為視覺影像的詮釋無法被編成法典，而且符號學也是一種無法理解的術語和方法學，本身就是個死胡同 ❸。到了一九七〇年代中期，梅茲開始從符號學影片論述的研究焦點，逐漸往觀眾的接受 (reception) 層面轉移，在這點的分析上，他採用了佛洛依德和拉康的精神分析學理論。梅茲採取了拉康的「想像界」(the imaginary) 和「象徵界」(the symbolic) 的概念，來解釋觀眾為何沈迷於影像的原因。梅茲引用拉康的「鏡像階段」(mirror stage) 來說明觀眾被影像迷惑的情形，就像是嬰兒觀看鏡中的自己，並認同自我的形象，在這個過程中，他產生愉悅的感覺，正如電影為觀眾帶來的感受。觀眾在觀看影片時，主體的想像配合電影機制的運作，使電影與主體的慾望彼此結合，銀幕就像是主體的慾望投射的鏡子。

　　梅茲在對電影符徵的精神分析裡，取用了佛洛依德理論中的原始過程 (primary process) 的概念，把精神意識裡的驅力 (drive) 作為分析電影迷惑觀眾的方式。也就是說，觀眾觀看影像的方式，非常接近人類作夢的方式。而隱喻和換喻的方式，非常接近夢的運作中凝縮與置換之原始過程。從驅力的

❸　Thomas Sobchack & Vivian C. Sobchack, *An Introduction to Film*, Little Brown and Company, Boston, Toronto, 1980, p. 422.

面向來看，觀眾在觀看銀幕影像的同時，存在著一種愉悅感，而且由於影像的虛構性，觀眾的愉悅並非來自真實的對象，而是來自於自戀，也就是出自想像的。電影影像的虛構性，可以用夢和鏡中之像來比喻，電影中影像的愉悅性，正如夢境與兒童鏡中之像一般地令人愉悅。在這裡觀眾的認同非常重要，觀眾在觀影時不只暫時停止懷疑電影的真實性，並且很清楚他所進行的是一種感知的行為❹。其中也提及窺淫和戀物癖等人類基本慾望，和電影的運作都可產生類比。總之，電影符徵的特點，就是它本身的虛幻品質。梅茲在符號學的成就，除了在於他對電影符碼獨特的分類與整理，以及對它意義顯現的方式精闢的闡釋與解析之外，他對電影精神分析層面的深入，實在也令人不能小覷。

第四節　文化分析理論

　　本節所提的文化分析理論，事實上是和第二節所談的符號學理論息息相關的，尤其是梅茲在七〇年代以後的精神分析研究，其實就是電影的文化分析理論重要的一支。前面提到的後現代理論，其實是本世紀對於語言學的探討產生的結果。二十世紀的思想家如羅素 (Bertrand Russell)、維根斯坦 (Ludwig Wittgenstein)、海德格 (Martin Heidegger) 等人，在思考「是什麼東西使得有意義的思考成為可能?」時，都指出「語言的結構」這個關鍵元素，也就是把語言當成一個系統來看，因我們是在語言作為一種系統所起的作用中，發現語言的意義❺。所以，後現代理論基本上是根源於索緒爾所創立的語言學流派，就是結構主義 (structuralism)。在前面的兩個階段裡，就是蒙太奇理論和巴贊的寫實主義可以說把電影當成活的載體，是可以繼續開發的，具有無限的潛能和可能性，研究的重點集中在電影媒體所存在各種敘事與表意的可

❹　Christian Metz, *The Imaginary Signifier: Psychoanalysis and the Cinema*, trans. Celia Briton et al., Bloomington, Indiana University Press, 1982, p. 49.

❺　Richard Appignanesi，黃訓慶譯，《後現代主義》，立緒文化事業，臺北，1996，p. 58。

能性上。但到了梅茲的電影符號學開始，把電影當成是一種廣義的語言活動，因而意圖建構一種語言學的模式，來描述電影的敘事與言說。他的研究集中在文本的分析，重在分析影片文本的語言結構，以及它意義顯現的方式。至此，似乎存在著一種假設，就是電影語言的發展已經達到某種程度的完滿，它的發展已到極限，因此把研究重心放在解剖、歸納與整理的工作上，好像電影文本就是一具屍體，研究者是扮演解剖師的角色，把「電影屍體」的組織，做仔細的解剖、切片與取樣，以了解它組織的結構與運作的方式。

　　然而，梅茲初期的電影符號學尚未進入文化分析的領域，直到他後期涉入精神分析的領域時，我們始看見他在文化分析上的明亮曙光。但不論是梅茲的電影符號學，或是六○年代中到七○年代初的電影結構主義，兩者都和李維‧史托 (Claude Lévi-Strauss) 的結構人類學 (Structural Anthropology)，以及他在神話學的研究有密切的關係。李維‧史托承繼索緒爾和羅曼‧雅克布森 (Roman Jakobson) 與特魯伯茲科伊 (N. S. Trubetzkoy) 等人的方向，在一九五○年代晚期發展出結構人類學，有系統地建立了所謂的文化符號學。他理論的核心得自電腦科技的二進位法，引發他在文化分析上所應用的「二元對立」(binary opposition) 學說。他以此概念運用於語言與神話的分析。他認為語言是使思考成為可能的一種系統，所以思考乃是系統的輸出品，是處於文化與自然界之內的人類主體，在思考這兩者之間的互動中產生的結果。他以此分析神話中各種元素的對立關係，先找出神話的基本結構，然後找出神話的意義。他發現神話的內在結構，事實上是來自於人類心智本能的思想結構，就是將外在事物進行二元的分類。因著這樣的分析，可以說把分析的層面帶入更廣泛及更深層的文化分析的領域中。

　　將李維‧史托的結構主義帶進電影的分析的主要人物是英國的電影理論家彼得‧伍倫 (Peter Wollen)，就是所謂的「電影結構主義」或「結構主義符號學」；就是在某部影片，或某個導演的所有作品中，或在某個特定類型的電影中，找出其中的基本結構，一種二元對立的關係組，尋找影片中重複出現的母題 (motif)，然後分析它們所代表的象徵意義。他在分析美國導演約翰‧福特 (John Ford) 的影片時，就採取這樣的策略，試圖從他的作品中，找到重複出現的主題、事件、風格，以建構出他影片的基本二元對立的結構。比如

在福特的作品中，他發現了家園與荒野、東部與西部、文明與野蠻、漂泊與定居等對立的元素，然後依此搜尋到他電影中「追尋」的核心關注與主題。由於在他的電影中主題常圍繞在追尋新天地的過程，如聖經中的出埃及記，劇中人物離開家園，進入曠野，前往一個流奶與蜜之地，尋找一個新耶路撒冷所在，這完全是聖經中所啟示的一種原型，一種基本結構。而這樣的主題是透過以上所提的各組對立的情況表現出來，然後我們就可以從這些對立的概念群中，一窺隱藏在深處「追尋」的主題。因此，這些概念群就像是通向影片深層意義的鑰匙，也就是影片的生命所在。也只有透過電影作品結構的分析，找出影片主題的要素，並歸納這些主題的脈絡與關係，才能掌握它結構的奧祕，也才能掌握一個作者之作品的整體意義❻。

　　藉著結構主義對文本的二元對立結構的分析，產生出一個重要概念，被普遍應用在文化研究的領域中，就是「他者」(other) 的再現。什麼是再現呢？就是將符號加上一特殊的意義，這樣的過程與結果就是再現。經過再現，抽象的和意識型態的概念就有了外在的實體的形式。比如在一般殖民文學中，「印度人」就被描寫成懦夫、娘娘腔和不可靠的刻板印象，因為他們是相對於西方人之外的「他者」。凡是自己之外的再現實體，包括自身的性別、社會團體、階級、性別或文化之外的所有對象，都是他者。由於他者是二元對立的另一面，所以他們通常是較黑暗的那一面。如果我們是文明的，他們就是野蠻的；殖民者是能幹的，原住民就是笨拙的；執政者是民主的，在野黨就是暴力的。因此，廣泛來說，所有非西方的文化和文明都被視為西方的他者。而且在西方社會中，女人、同性戀和移民者，通常被視為他者。巴基斯坦裔美籍學者愛德華・薩依德 (Edward Said) 所寫的《東方主義》(*Orientalism*) 就是用這種對立的概念描述帝國主義的再現理論。他指出：當英法擴張她們的殖民地時，被殖民者的概念也就逐漸形成。在許多西方的文學作品中，被殖民者被描寫成低下、缺乏理性、墮落腐化、幼稚。他並且指出：「關於東方的概念，是在統治與服從的脈絡下形成的。只有統治者這一方才能了解、定義、控制和操縱東方人。」❼這種文化分析與文化研究的方法與概念，也被帶進電

❻　彼得・伍倫 (Peter Wollen) 著，《電影記號學導論》(*Signs and Meaning in the Cinema*)，劉森堯譯，志文出版，臺北，1991，p. 101.

影電視與媒體文化的研究中，所以，我們不能稱它為電影研究，而只能稱它為以電影為範例的文化研究。

一九六八年法國「五月風暴」後，結構主義精神分析家雅克·拉康 (Jacques Lacan) 以及以阿圖塞 (Louis Althusser) 為代表的批判理論和馬克斯主義批評開始影響了電影評論，為電影的文化分析提供了重要的基礎。拉康將佛洛依德的本我 (Id)、自我 (Ego)、與超我 (Superego) 等人類心靈建構的三個層次，改成以想像界 (the Imaginary)、象徵界 (the Symbolic) 與現實界 (the Real) 等三層結構來代表人類心靈成熟過程的三個階段。他早在一九三六年就發表了「鏡像階段」的理論 ❽。它說的是嬰兒在六至十八個月大之間，他在鏡子裡首次發現自己，是一個完整而協調一致的影像。這種自我感的建立，是從鏡中反射的影像而來。這種認同是一種誤認 (misrecognition)，一種錯誤的自我認知，就是在我們往後的生命中所一直維持的一個理想的自我形象。鏡子提供了第一個所指 (signified)，而嬰兒本身就是那個能指 (signifier) ❾。這裡拉康乃是採用索緒爾關於符徵與符旨間的武斷關係，以及語言是一種差別系統的觀念，使得拉康在六〇年代早期提出主體即是符徵的主體的觀念。嬰兒在鏡像階段，就是「想像界」中的一個短暫時期，他認同於那個鏡中的影像就是他自己。在這個階段中，嬰兒無法分辨主體（自我）與客體（鏡像）之間的差別，他把鏡中所見和自己，當成一個共生的統一體，並向它認同，完成所謂的一次同化 (primary identification)。這對我們理解觀眾與銀幕之間的關係，有極大的幫助。換句話說，觀眾在觀影過程中，將銀幕中的人物與行動「誤認」為是自己的形象與行動，就是某種想像界裡的狀態表現，並處在一種不斷交互換位 (transposition) 的情況中，達到慾望滿足的目的。

在往後人類成長的過程中，幼兒開始發現這世界不只有母親的存在，更有父親的角色介入。父親代表了社會的規範，一種象徵的秩序，嬰兒若要成

❼ Ziauddin Sardar 著，《文化研究》，陳貽寶譯，立緒文化，臺北，1998，p. 13 & p. 107

❽ 見 Jacques Lacan, "The mirror stage as formative of the function of the I," in *Ecrits: A Selection*, pp. 1–7

❾ 所指與能指即索緒爾所提的符旨 (signified) 與符徵 (signifier)。

長，就必須接受這象徵的秩序和規範，因此必須向父親認同，完成所謂的二次同化 (secondary identification)，如此，他才能從想像界進入象徵界中。在這個階段中，他開始感受到「匱乏」(lack)，脫離與母同化的狀態，他必須學習語言，好利用它接觸外在的世界，以及取得他所匱乏的各種需要。逐漸地，他能夠感受到自己與他人之間的差異，至此他才算是成為一個獨立而成熟的個體。

拉康在象徵界和想像界之外，又加上了「真實界」。他認為所謂的真實界就是未被看到的部分，亦即象徵以外的東西。他說：「真實界即是絕對排拒象徵作用的東西」。他把真實界、象徵界、想像界稱為「人性現實的三層感應界域」❿。日常生活所說的現實 (reality)，最好被界定為象徵與想像的融合。也就是結合想像與抽象語言象徵化的符旨，與真實界有一段距離。真實界所代表的事物，就是象徵與想像層面所排拒的。真實代表了一種邊緣與邊界，超出了這個邊界，事物就會失去意義。所以，真實是我們無法身處其中，也無力探索的層面。拉康以此三層次序的關係，進行臨床精神分析以及神話結構解析等研究，取得重大成就，並深深影響後來的電影評論。

法國哲學家阿圖塞將結構主義引進馬克斯主義，試圖把馬克斯主義變成一門科學。他將社會概念化為一結構化的整體，由相對自主的各層面所組成，包括了法律、政治、文化等各層面，這些層次之間的發聲模式或有效性，最終是被經濟決定的。重要的是這些層面之間的差異，而不是每個層面在表現整體時所扮演的「鏡子」角色。阿圖塞在《閱讀資本論》(*Reading Capital*) 一書中，解釋表面閱讀 (surface reading) 和徵候閱讀 (symptomatic reading) 間的不同。前者只是簡單閱讀文本的實際詞語，後者則嘗試拼湊出形成或支配文本真實意義的問題架構 (problematic)⓫。藉此他提出一種科學的分析法，排斥傳統的人性觀，他消除了人在社會關係中的自我意識的角色，也就是說個人並非先於社會情境。反之，每個主體都是系統的行為者。他從佛洛依德那裡借來「過度決定」(overdetermined) 的詞，就是所謂的「多重決定論」(overde-

❿　Darian Leader 著，《拉岡》，龔卓軍譯，立緒文化，臺北，1998，p. 61

⓫　見 John Lechte 著，《當代五十大師》，王志弘、劉亞蘭、郭貞伶譯，孫中興、陳巨擘校訂，國立編譯館主編，巨流圖書公司，臺北，2000，p. 69

termination)，講到社會情境的構成，是由許多彼此矛盾，互相衝突的因素所決定的。而意識型態提供了一個概念化的架構，使我們在其中被「召喚」(interpellate) 為系統的主體，並被賦予身分 (identity)，使我們能理解和詮釋我們自己的生存狀態。我們都是生存在意識型態的蔭庇和宰制下而不自知，而我們也是藉著個人和生產關係所衍生的各種想像性關係，而持續地適應現狀。

　　阿圖塞的「多重決定論」、「非中心論」和「徵候閱讀法」等概念，直接影響了法國的電影評論。從一九七○年法國《電影筆記》第二二三期，發表的一篇編輯部的論文〈約翰福特的少年林肯〉，就可以看見阿圖塞意識型態分析概念的影響。《電影筆記》的編輯們逾越了傳統結構主義的作法，就是把電影當成一個封閉的結構，加以解剖，比對其中的對立元素。在該文中，我們可以看見他們取用了阿圖塞「徵候閱讀法」的概念，就是把藝術作品和它的社會歷史環境連結起來，以進行深層的、辯證性的解讀，並在解讀過程中，讓影片說出它在未說出的東西內應當說出的東西，進而能揭示出所謂的「結構性的不在」。在這部影片中所謂「結構性的不在」，就是某種雙重的壓制，即政治與性的壓抑。福特在影片中表達了一種禁慾主義，片中寡婦的母親，成了死去的父親之法的守護者，林肯處在滿足母性理想和維護父親之法的雙重矛盾中。從這樣的分析中，幫助我們讀出福特片中的意識型態，乃是他試圖在自然、法律和女人之間進行調和的工作❷。

　　另外，七○年代興起的女性主義批評，致力於揭發與顛覆電影中各類男女不平等的父權心態，並針對電影中扭曲的女性形象做出嚴厲的批評。其中以蘿拉、莫薇 (Laura Mulvey) 的論文〈視覺快感與劇情電影〉(Visual Pleasure and Narrative Cinema) 為代表。她以性心理學的角度，剖析了創作者如何以男性觀點製造視覺快感，並利用、剝削與宰制女性角色，滿足男性性的虐待慾望與窺視權力，其新穎的觀點與精闢的分析，的確發人深省。除此之外，巴特的後結構主義、道格拉斯‧凱爾納 (Douglas Kellner) 的意識型態批評，以及德希達 (Jacques Derrida) 的解構主義 (Deconstruction) 等，都對電影分析造成

❷　見 *A collective text by the Editors of Cahiers du Cinema*, John Ford's Young Mr. Lincoln, edited by Philip Rosen, Columbia University Press, New York, 1986, pp. 444–482

重大的影響。礙於篇幅以及題旨的拘限，本書無法詳細介紹這些理論細節。

　　但是，我們可以看見，影片分析至此，早已從文本本身的形式與內涵關係的層面拉開來，擴展到作品本身以外極遠的幅員，就是作品、作者、創作機制、觀眾與社會文化、政治、經濟、心理、階級、性別等眾多因素的關係與關聯，更重視電影文本這載體中的文化與內容的分析。諸如前述的女性主義批評、意識型態批評、電影的精神分析理論等，都是涉足文本以外的文化與內容的分析理論，它們大大拓展了電影分析的內涵與範圍、廣度以及深度。有許多分析已經超越電影的範疇，而根本是社會學、心理學、政治經濟學或哲學的領域了，如果把其中的電影片名移去，我們也許根本看不出來它是一篇電影論文。接下來，本書將分析《天浴》這部影片，並藉著檢視它的慾望注視本質，來觀察與展示電影與其他學門融合的狀況。

　　一九九八年金馬獎最佳影片《天浴》，是知名大陸旅美女演員陳沖 (Joan Chen) 執導的處女作。本片在反省文革期間非理性迫害上，的確不同凡響，不僅故事引人羈絆，所描寫的壓抑的人性，也使人盪氣迴腸。就一個娛樂媒體而言，它發揮了極大的效力，奇觀的民族誌混雜了異國風情的表現；既有外在奇麗的西藏景觀，加上對受虐少女內在心理的暴露，其對觀眾的吸引力量是不在話下的。從另一面來說，若以它作為文化產品而言，它具有融合與變形的特點。它採用了西方的戲劇手法，即所謂的古典敘述，來處理東方的素材，使得在外觀上有混血的性格；刻意表顯的主觀心理描述，夾雜偷窺的愉悅感，另有對東方集體意識言說的投射，使其融合色彩昭然若揭。整體上雖有小瑕疵，如片頭男同學的主觀敘述與秀秀片中情緒轉換顯得突兀等，但整體在敘事語言、聲畫處理、場面調度與氣氛營造各方面都中規中矩，隱有大將之風，對一位初執導演筒的人而言，實是難能可貴的成績。

　　然本片的電影成就與藝術造詣並非本文的主題，此處關注的是影片所陳述的集體慾望與焦慮，以及作為陳述者的無自主性，因而希望從佛洛依德與拉康精神分析的角度出發，汲取前面所提蘿拉·莫薇在一九七五年發表的〈視覺快感與劇情電影〉一文的精神，對《天浴》進行一次慾望注視的分析，藉以闡明《天浴》是在表達整體西方與男性注視快感時，彰顯了主流電影的意識形態—男性主動／女性被動、男性施虐／女性被虐的集體精神執迷。

　　故事描寫七〇年代的中國，一位成都少女文秀（片中稱秀秀）與全國七百五十萬青年一同被下放農村。之後被分發至荒涼的西藏高原學習牧馬，為期半年，終日與馬與草原為伍，並寄居在藏族牧人老金的破舊營帳內。在這段日子裡，淳厚的老金對天真爛漫的文秀產生了微妙的愛戀之情。可是半年後，沒有人來此荒漠接文秀回鄉，貧瘠的生活令文秀沮喪，由於歸鄉心切，使得鄉裡幹部、官僚等藉此向她欺騙勒索，迫使她遭受如妓女般的蹂躪。老金冷眼旁觀，雖傷痛欲絕，卻無可奈何，沈浸在連綿惡夢中，在毫無辦法之下，只能以他唯一的武器步槍了結文秀的生命。故事雖觀照文革期間中國政治腐敗，人心腐化的情況，然而不論是男性或女性導演，電影對視覺快感熟練的操控，反映出主流電影巧妙且無意識地將色情注視製碼於主宰性父權語言秩序中的真實情景。

　　影片的主軸是圍繞在秀秀下放的悲慘遭遇上，她可說是全片唯一且主要的受難者，因為在無意識的父權意識形態觀看之下，她成了被注視、觀賞、侵犯、作踐與征服的對象。她的同伴老金在故事中可以說是無聲的，作為一個男人是無聲的，作為制度之下的一分子也是無聲的。在強烈威權的壓制下，老金的身分毋寧說也是女性的，他在影片中的地位也終歸於無形，他也只是主宰性父權注視下的祭物，是不允許發聲，也無力發聲的。

　　因此，秀秀就成了全片唯一被注視的女性客體 (object)，是在男性無意識的父權意識形態觀看下的他者 (other)，是異於主體的存在。秀秀從一位被男同學暗戀的清純少女，逐步轉變為人盡可夫、相當於官僚系統的慰安婦，其轉變是巨大的。她的遭遇雖然令人同情，但不論她在哪一個階段，都被製作成男性性慾注視的對象，電影鏡頭以拜物般的注視轉化男性的閹割情結 (Castration complex)，消除男性對女性無法掌控的性焦慮。如秀秀在家中的出浴，與在西藏高原上的出浴，電影極其美化並純化她的身體，她的身體自然成為觀眾性慾注視的 (Scopophilic) 對象，甚至成為後來她深陷泥淖的因子，成為片中男性覬覦的目標。

　　弔詭的是，影片對她的命運轉折並未著重於宿命意念的描述，反有咎由自取的暗示。秀秀的純潔無瑕使男性引起焦慮（閹割情結），自從她接受了幹部威脅（給她返家批文）與色誘（以蘋果表示慾望或物資），便開始自暴自棄、

放浪形骸，接二連三的獻身幹部，雖是遭受性侵害，但卻又享受所獲得的蘋果（慾望）。她雖不得不如此，但卻又缺乏反抗的意志，使得她成為男性執行性虐待合理的對象；幹部對她恣意的性凌辱，使男性作為觀看的主體 (subject) 享有征服女人作為被觀看的客體 (object) 的樂趣。而她默然的配合，也暗示女性獲得被虐待式的快感。在兩者的配合之下，有效解除了男性因犯罪而有的恐懼與不安。男性可以在對女性進行性虐待時，主動展開性慾注視，使女性不再具有神祕感，並藉著對女性咎由自取的暗示，完全解除男性潛在的閹割情結，這是主流電影在不自覺的敘事中所包藏的禍心。

除了上述第一層肉體的征服外，影片還包裝了第二層精神上的征服，使女性完全臣服於男性的父權意識形態的宰制之下。片中對男性的角色描述是象徵式的，出現的人物有幹部、司機、生產隊長、產房病人及牧馬人老金，他們只有以性侵犯者與旁觀者兩種身分出現。秀秀代表了這群男性侵犯的對象，表面上是權力鬥爭下的犧牲品，自由意志被徹底剝奪，但電影在陳述中卻滿足了觀看者（以男性為主體）的窺淫慾。電影中整個父權社會似乎默許縱容男性猖狂氾濫的性慾念，而老金也只有在夢中才敢發洩他的憤怒與正義感，因為他是旁觀者（女性／客體）的身分，無權參與男性的性慾注視，在片中他形同被去勢的客體。

片中男性對女性的宰制是逐步漸進的，從秀秀的聖潔不可褻玩到赤裸裸地被凌辱，將女性神祕的外衣完全地剝除，這是屬於第一層肉體上的征服。而當秀秀徘徊於崩潰的邊緣時，最後操控權力的男性（老金和他的步槍），還要降格地拯救她的靈魂（開槍解決她的生命），此時的老金代表了男人對女人的救贖，結束她的生命代表了讓她重回父權意識的道德秩序裡（她過去的歷史將不見容於社會），這種讓男性產生征服女性的效果，實屬於第二層精神上的征服。

隱藏在《天浴》中那無意識的東西，迫使觀者（包括男性和女性）都參與了一次窺視經驗，而這窺視經驗是以父權意識為基礎的。觀眾在觀影時被迫向男性認同，使他們合理地享受窺淫快感。另外，陳沖作為旅居美國的大陸導演，亦不由自主的向西方觀點認同，包括好萊塢的製作方式與市場機制；好萊塢電影善於製造視覺快感，滿足觀眾的娛樂需求，是它永續生存與發展

的重要依據。因此，為傳達戲劇效果，往往不擇手段，暴力色情常是重要的材料，煽情化、典型化 (stereotyped) 以及規格化都是不可避免的結果，並被包裝在無意識的父權結構敘事中。所以，在觀眾心理機制和影片製作方式的相互配合下，本片與其說是陳沖個人表達了她對文革期間受害者人道的關懷，不如說是好萊塢藉著她的眼，展開了一次對東方既同情又充滿窺視意念的性慾注視。

第十一章

新世代剪輯
—眾說紛紜

　　電影到了九〇年代與二〇〇〇年以後，本書把這個階段稱為新世代的電影敘事。其風貌更是多元繁複，尤其是九〇年代中期以後，電影中電腦數位科技大量的應用，不只影響了電影敘事的概念，增進了創作者搜尋創意與表現特效的速度與效率，也改變了電影的寫實風貌；即從具體物件的寫實進入了虛擬物件的寫實，從物理界具象之物的偷窺型塑，如傳統希區考克式的注視觀點，轉入到對無象之物視點的模擬和呈現，如水、電、風、雷等各種自然現象運行、子彈飛行，炸彈墜落─如《珍珠港》(Pearl Harbor, 2001) 炸彈的主觀鏡頭，或其他各種超自然與抽象事物觀點的表現。如《戰慄空間》(Panic Room, 2002) 一片中，有瓦斯的主觀鏡頭，鏡頭隨著瓦斯流動的方向移動，穿梭在瓦斯管道中，電影鏡頭可以說是無孔不入，無所不現。只要我們能想像到的物件或情境，電腦就能做到，就能將它影像化。因此，電影的敘事的重心似乎逐漸從故事的陳述，逐漸轉向情境的塑造。

　　然而，這並不是說傳統的故事就不重視情境的塑造，只是兩者之間有根本的不同。傳統故事中的情境塑造是著重在場景的情感與氣氛，而新的拜電腦科技之賜的電影，主要著重在將虛擬之物形象化，創造逼真感上。不論是科幻電影或人文電影，電影人都難逃科技產品的箝制。不但在電影中使用那些大家慣用的符碼，如速度的任意變化與中斷、攝影機無障礙視界與自由遊移等表現，並且在電影思維上也有無目的化、率性化、片段化、訴諸感覺化的眾多傾向。電影在抓住觀眾的注意力上，其力量是空前的，在遊戲精神的體現上，也是前所未有的進步。但在思想深度的開墾上，以及在促發觀眾思想的參與度上，卻有落後的傾向。觀眾的觀影過程好比是被困在一個遊戲的迷宮中，在尋求出口的同時，順便體驗路徑中虛擬的披荊斬棘的樂趣，而可以完全忘掉現實世界裡沈重的倫理與道德的負擔。至此，電影在實現它娛樂的本質與目的上，是更加透徹了。

　　接下去，我們分別從兩個層面來談新世代剪接的特點：第一個層面，就是敘事觀念的轉變，也就是對故事的認知的變化。傳統的故事結構無論完整與否，都有可依循的邏輯和因果關係，也就是總是要給觀眾一個清楚的交代。到底故事中疑雲迷團的真相是什麼，觀眾有權知道，作者也有義務告知觀眾，並且會責無旁貸地，煞費苦心地，怕把觀眾噎著如嬰兒餵食般地，有計畫且

有層次地一點一滴地揭示給觀眾。其敘事的手法上，也多半依循約定俗成的形式或慣例來進行，偶有意外與驚奇手法並不足為奇，其最終目的是要把故事說好，並講完一個故事。然而，我們在新世代的電影中，看見敘事焦點的改變，這是我們要探討的第一個層面，從敘事主導到情境主導的轉移。到底這樣的變化，在內涵與形式的意義為何？有些什麼值得注目的元素？第二個層面，我們要檢視一下非線性剪接為電影帶來的革命為何？就是電腦數位科技對影像敘事的影響是什麼？大量採用電腦剪輯的電影風貌有何特色？在敘事上有需什麼值得我們關注的變化和新元素？

第一節　傳統剪輯的遞嬗——從敘事主導到情境主導

　　從電影敘事的觀點來看，新世代的電影（九〇年代以後）在風貌上顯得更為多樣與絢麗，意念上也多元而紛歧。當傳統敘事電影努力於說故事的同時，也有一些電影似乎拋棄了故事的外殼，完全走情境拼貼的路線。一部電影並沒有清楚的故事主線，前後無法互相說明連貫，意義的呈現上也曖昧不清，但每個段落的情境卻相當顯眼，扣人心弦。王家衛一九九四年的作品《重慶森林》（*Chungking Express*），講述兩個時空過客「失戀警察」分別在酒吧和小公寓裡的一段際遇，是部有明顯風格印記，並以情境為主導的影片。劇中有性格相當鮮明的人物，但不太合理的故事，有小說家村上春樹式的旁白，縱情的音樂，萬花筒般華麗的色彩，令人目搖神移的美術設計和攝影，共同拼貼出一幅九〇年代的香港虛擬又抽象的世紀末景觀。從它的敘事策略來看，很明顯的，他並不是要說一個有道理的故事，而是在營造一種感覺，一種失落人物的內心感覺。電影的攝影、燈光、美術設計、音樂和剪接，都在描繪這種感覺。許多現實的元素被抽離出來，並被重新組合與拼貼，產生某種陌生又熟悉的感覺，目的是要把情境給「前景化」（foregrounding）。所有敘事的元素都是為了滿足這樣的需求，而被隱藏、誇大或重置。故事中的時間感，並不停留在故事本身的時間面向，而更多集中在角色內心的主觀時間，使人

物的心理情境可以抽離出來，並被放大。

《東邪西毒》(Ashes Of Time, 1994) 是王家衛另一部以情境為主導的電影，它的故事更是片斷支離，外觀上它是部武俠片，但實質上它是部關於一群有偏執狂的人物的各自表述，陳述他們的愛情經驗、觀點與感覺。很大一部分是集中在他們的感覺陳述上，影片的作法似乎顛覆了傳統武俠片的意義。若我們要把故事劇情搞懂，可能要花費極大的精神和時間，但我們卻可以很快的進入影片所構築的情境，每一個武俠人物獨特的心境與思維，這也可說是影片最大的成就。凸顯每個演員個性的角色安排與表演，是影片的突出之處。匠心獨具的攝影和美術設計表現出一個虛構武俠世界的想像美，同時也揭示了它的虛構性，對傳統香港武俠電影似乎是一種嘲諷。這也讓我們感受到王家衛電影中的遊戲精神，他利用電影中類型的符碼，加以重製重組，捨棄傳統電影中的因果邏輯，只專注於情境的呈現，去建構屬於他自己對世界感覺的寓言故事。這樣類型的電影雖早在八〇年代 (如《藍絲絨》) 就已嶄露頭角，但到了九〇年代，才真正引領風騷。

臺灣導演何平的《十八》(Eighteen, 1993) 也是部挑戰我們觀影習慣的電影，故事也是片斷支離的：一個小家庭旅行經海邊小鎮，一個冷漠的老闆娘經營著一間小店，一個黑社會老大當街遭人追殺，一個吵著要喝可口可樂的小孩，一群混混整天賭著骰子，先生離開妻子獨自逗留在海邊，旅社蕩婦和阿兵哥偷情……更具體的說，都是一些情境的塑造與累積。影片是由臺灣社會裡各種人物與情境所構成，彼此沒有明顯的交集。如果說每個人物或事件都代表一片拼圖，那麼整體的集合也不見得能拼出一幅明顯的圖像，但是確實能引發觀者某種熟悉的臺灣生活經驗的感覺。它比較像是一位時空過客在臺灣近數十年的時空中自由遊走，斷斷續續隨機式地遇見了臺灣社會中各樣生活景象，經過凝縮，但沒有明顯的敘事化，像夢境一樣被拼湊在一起。觀眾在看電影時，就像是在經歷作夢的精神流程；主體先是擁有許多對社會的看法與思想，就是主體的慾望，然後經過凝縮、置換、表現與校正的過程，逐漸退化成為某種鮮明的感覺為止。這部電影透過光怪陸離的場景組合，確實言說了臺灣生活經驗中的複雜情緒，其中夾雜著挫折、焦慮、疏離、荒誕、混亂、失落、虛無與危機等感覺。觀眾也許不能解讀影片的意涵，但絕對能

深刻地感受到影片所醞釀的情緒和感覺。所以，它也算是一部以情境主導的影片。

　　這類的電影有明顯符號化的特徵，而且必須被放在社會的脈絡中才能完整地被解讀。影評人廖金鳳將這部電影評論為中國電影史上第一部「現代論述」電影❶，應不為過。他指出：「何平的《十八》在電影敘事上呈現了電影符號與電影意義之間的流動、不定、混淆甚至混亂的相互關係。」就敘事上的意義而言，它有去中心化、不連戲、跳接等特色。就電影意義而言，它和前面王家衛的片子一樣，清楚呈現了所謂的「後現代性」以及「後現代文化」❷。本書將它描繪為形式上具虛擬、拼貼、諷仿與類型跨界等特點的敘述，內涵上則是表現片斷微觀情境、遊戲態度、失序與無政府狀態等風格的概念。

　　尚皮耶・居內 (Jean-Pierre Jeunet) 的《艾蜜莉的異想世界》(*Amelie from Montmartre, 2001*) 雖有清楚的故事結構，但被分成一組組類似獨立存在的片段。故事講述一個女孩艾蜜莉，是巴黎某咖啡館的女侍，喜歡收集石頭打水漂、拿湯匙輕敲焦糖布丁、伸手探進穀袋的最深處。一天她意外發現浴室裡藏了一個四十年的聚寶盒，將聚寶盆物歸原主時，艾蜜莉被他眼中淚水感動，所以決定幫助周遭的人，彌補他們生命中的各樣缺憾。自此艾蜜莉以突梯滑稽的方式，開始施行善心幫助親友，並且也影響了她自己的命運。這使我們聯想到李歐塔 (Lyotard) 質疑權威的小敘述 (small narratives)；講分支的、小的故事，或進行小型言說。每個片段都有特定的趣味呈現，也是某種程度的感覺呈現，及對事物纖細感受的一種情趣的表達。其中充滿遊戲的精神，從影片的人物介紹到事件的描述，都呈現這樣的特點，充滿對人、事、物另類觀點的陳述。在電影語言的使用上，也充分表達一種語言遊戲的態度，靈活變化多端的推軌鏡頭與升降鏡頭，成為他敘述的主要手段，創造無遠弗屆無孔不入的視覺愉悅與窺淫 (scopophilia)。

　　就它的遊戲精神而言，可以從它的編劇和影像敘事來理解。故事以脫離

❶　廖金鳳，〈巴特的「文本分析」與何平的「十八」〉，《影響電影雜誌》，第 53 期，影響電影雜誌社，臺北，1994 年 9 月，p. 72.

❷　「後現代性」指的是後現代社會經濟和政治結構。「後現代文化」指的是晚期資本主義社會大量的資本與商品化的現象。

宏旨，放眼微小事物為目標，作者觀察並挖掘生活小細節，刻畫人類奇想怪癖和古怪行徑，嘲諷戲謔與調侃人間乖離命運和男女情愛，將生命「陌生化」(defamiliarization)❸，以製造樂趣，以遊戲態度面對人生苦難境地。從影像表現上來看，有大量的移動鏡頭，水銀瀉地般的手風琴音樂，華麗的色彩，流暢的剪接，創造了一個色彩繽紛的成人童話世界。以某種程度而言，該片在形式與精神內涵上，與王家衛的《重慶森林》和《東邪西毒》有著異曲同工之妙。雖然有清楚的敘事結構，但敘事焦點仍以營造情境為主，電影語言被符碼化成為遊戲的符號，觀眾只要隨著鏡頭的律動起舞，就已獲得超越人生並遊戲人間的目的與樂趣。

第二節　非線性剪輯的特性

 一、科技文化現象的揭示

九〇年代最重要的變革是來自於科技的進展，電腦數位剪輯科技逐漸成熟，並在九〇年代中期逐漸普遍化，對電影敘事的思維與風貌有極大的影響。充斥在電影電視、廣告、新聞等各種媒體的圖像和聲音，有越來越多突破影音時空線性結構與邏輯限制的範例使用。比如，一、在一線性結構中，將動作進行速度上的變化與拆解，像是極度的快速動作，在霎時間放慢或頓然的終止，或變成優雅悠游的慢動作狀態，如人物閃避子彈、騰空射擊或做飛踢動作，如在《駭客任務》中屢見不鮮。二、動作正反順序的自由調度、前行或倒轉，常跳脫敘事目的，重在媒體本身（特效）的玩耍與展示，這種例子在廣告片中俯拾皆是。三、實景與虛擬動畫的結合，使真偽難辨、虛實共存，如《誰殺了甘迺迪》、《阿甘正傳》(*Forrest Gump, 1994*) 中將歷史場景、事件與人物，與現實人物作完美的結合，是很貼切的運用。四、突破物理限制，

❸　這是蘇聯二、三〇年代俄國形式主義理論家希可洛夫斯基 (Shklovsky) 在文學中，以及電影理論家安海姆論述電影時所強調的方法，就是藝術不是有意義的內涵，乃是純粹的技巧，而將技巧注入作品的過程就是「陌生化」的過程。

自由出入於人體、物質，呈現巨觀與微觀視像，如某人中槍，鏡頭切到慢動作子彈貫穿身體組織的剖面特寫，或受害者在各樣情境裡遭刀砍物擊等局部特寫等，在美國《犯罪現場》(*CSI, TVSeries, 2000*–) 電視劇集中有相當多的運用。這些都是非線性剪接的特效帶來的形貌上的改變，就技術層面而言，這些效果都可以藉著電腦達到。

　　然而，我們需要進一步留意這些技術上的發展，如何影響了敘事的思維？它所代表的意義是什麼？另外，網路文化的浸淫所帶來的影響是什麼？它的發展趨勢又是如何呢？這些都是值得我們去探究的問題。很明顯地，我們可以從上述的討論中發現九〇年代的電影中濃厚的科技效應，它們對電影敘事確實有某種程度本質上的影響。諸如以下各種現象都反映出電影敘事態度、目的、功能與性質上的位移：像是去中心化、虛擬概念在實體中的介入、觀看位置與距離的不設限與無限制、多元素的拼貼、紀錄與劇情跨界，如動物紀錄片《蠻荒殺手》(*Build For the Kill, 2004*) 系列，它的影音組合善用各種元素拼貼，創造豐富多變、節奏靈活的戲劇效果，拍得就像是驚悚的動作片、科幻片或恐怖片，就是紀錄劇情的越界。而由長青 (Evergreen) 電影公司和發現頻道 (Discovery Channel) 聯合製作的《外星異世界》(*Alien Planet, 2005*)，更以紀錄片形式來拍科幻片，它讓你看起來像是純科學的紀錄片，裡面穿插有煞有介事的真實科學家的訪談，以科學事實的方式講述虛擬的外星世界。事實上，卻是全然想像虛構的科幻片。這也是一種類型的混合與錯位，在今天的電影電視節目裡，已經頗為普遍。還有類型的混合，像是因科技所產生的新類型與傳統類型的混合，也比比皆是。如《臥虎藏龍》、《魔戒三部曲》、《英雄》(*Hero, 2003*)、《十面埋伏》(*House of Flying Daggers, 2004*) 等，都有大量電腦科技的修飾與包裝，使傳統電影類型產生突變。還有如大陸導演何平的作品《天地英雄》(*Warriors of Heaven and Earth, 2003*)，將傳統俠道影片，轉變成帶科幻性質的教化影片，使得影片性質與觀眾的觀看位置，更是難以定準。其實，觀眾是被安置於一個形式與內涵不斷游離延異的影像文化中，不斷被邀請參與各樣虛擬的遊戲情境，不自覺地、或本能地迴避與謝絕了嚴肅性的思考。這種由純科技帶來技術上的變革，無形地鬆動了傳統嚴肅性的思維習性和類型的疆界，從一般知性節目都已經戲劇化、煽情化、遊戲化，

以及徹底的娛樂化，就能看出科技的影響層面的深度與廣度。電影不過是在反映與再現這種文化經驗，一種虛實不分、時延斷裂、主觀慾望主導的生活、工作與思考習慣。從某個角度來說，它們反映出一種文化經驗的位移，一種文化經驗結構性的改變。也藉著我們對電影中文化現象的揭示與分析，使我們可以找出從九〇年代初到二〇〇〇年中這十五年間一種敘事思潮流變的軌跡。不可諱言的，這種流變和電腦科技與網路文化的發展有著密不可分的關係。

　　《駭客任務》是典型表現電腦科技特性與非線性剪接特長的電影範例，故事講述一名二十二世紀的電腦駭客，與一群地下自由鬥士組織，試圖對抗控制全人類的強大電腦。電腦母體把人類當成奴隸，並且把他們放在二十世紀的社會，以便完全操控他們。電影時空非常弔詭，事情雖發生在未來，可是時間場景卻是在現代，而且故事本身以及劇中人物，就是建立在虛擬的時間與空間裡。觀眾若缺乏想像力，將無法理解並認同它故事的發展。故事反映的是人類共同的恐懼，就是在未來的時代人類終將被非人的機械或人工智慧統治，淪為喪失生命意義的奴隸。這樣的主題是屢見不鮮，從《魔鬼終結者》(The Terminator, 1984) 開始，我們就看到這種舊瓶裝新酒的故事型態不斷出現，但比較兩者相距十五年之間的差異，可以發現所謂未來的智慧、統治者或主人，其對人的影響力、控制力、殺傷力、震懾力與現形的多樣化，有明顯的提升。單從《魔鬼終結者二》中第二代機械人的演進，就可見一斑。《駭客任務》比《魔鬼終結者二》中的液態金屬人更進一步，人類的敵人被提升到無所不在、無所不知的上帝的地位，人類與他接觸的方式乃是透過意念。因此，電子科技和人類精神意識被串連起來，如同當初《魔鬼終結者》中人類的肉體與金屬機械的結合一樣，只是在《駭客任務》中所運用的科技程度更為提高，且思想的限制更為縮小。

　　從敘事的觀點來看，所謂的科技程度就是指非線性剪接和電腦動畫的技術，以及伴隨它們而來的非線性概念。而非線性概念就是一種隨機存取的概念，也是從電腦而來，亦即電腦在處理影音資料時，可以隨機存取，跳越傳統剪接裡線性的限制，如此大大便利了創作者在創作時變通的能力。其結果是使得電影劇情的發展模式、戲劇的結構模式、影音的連結方式、以及敘事

態度等,有著性質上的變化。傳統線性的思維如科波拉的《對話》(*Conversation, 1974*),故事講述一位竊聽偵探,在執行竊聽任務中,懷疑被竊聽對象有被暗殺的危機,因而自己陷入良心的危機。這個故事集中在主角的監聽動作和良心煎熬的描寫,常以長鏡頭跟拍,陳述主角在真實時間裡的物理與心理過程。劇情發展與戲劇結構都遵循一定的鋪敘、累積、衝突、高潮、解決等程序。影音的串接,多以正常的切接或溶接,集中交代人物、事件與動作本身所傳達的意義。並且影片傾向嚴肅的思維,人物、事件與動作,與現實有著不可分的關係。《對話》有著極嚴肅的命題,它關注了美國社會的現實,探討了人際關係的緊張和異化的問題,雖然影片是屬於偵探片類型,但所陳列的命題卻是相當嚴肅的,有著強烈的社會批判意味。

反觀九〇年代以後的冒險動作片和科幻電影,從《魔鬼終結者二》、《ID4 星際終結者》(*Independence Day, 1996*)、《星戰毀滅者》(*Mars Attacks, 1996*)、《世界末日》(*Armageddon, 1998*)、《酷斯拉》到《駭客任務》等片,可以發現一條從嚴肅到輕鬆的路。這條走向輕鬆的路包含了一個漸進的過程;就是內涵逐漸膚淺、思想逐漸貧乏、邏輯逐漸簡單—《ID4 星際終結者》,主題逐漸遊戲化—《酷斯拉》,態度朝向調侃和戲謔化—《星戰毀滅者》,充滿一廂情願的情愫。當我們觀看空戰飛行員在追擊酷斯拉時,火砲齊飛、聲光俱厲,簡直就像電玩遊戲者正瘋狂地進行得分的射擊一般,那些被追擊的恐龍似乎已經被物化為遊戲中被射擊的標的物。從《ID4 星際終結者》、《星戰毀滅者》到《世界末日》的戰爭場面,都有這樣的特徵,幾乎就像是一場場描繪戰爭場面的電動遊戲。

在這樣演化的過程中,《駭客任務》似乎又向前躍進了一步。除了它更像一場遊戲的結構外,它更將虛擬的事物、情節與人物具象化。凡是可以想像的事物,都可以被影像化,並且建立出敘事的邏輯,雖然有時顯得異常薄弱。除非你主動放棄你對電影邏輯的懷疑,否則你將對電影的故事結構與邏輯感到極度困惑,因為它的虛擬性太強了。劇中人物所面臨各種關卡的選擇,決定了他接下去的命運,這點像極了電動遊戲中遊戲者對路徑的選擇,他每做出一個選擇,就進入了一個新的情境,《駭客任務》幾乎就是由這樣的情節結構所組成。另外,網路文化的思維對電影敘事的表現的影響,也扮演了重要

的角色。因為網路閱讀是片斷式的，常受各種插入式的資訊打岔，而中斷了連續式的思考。這種閱讀以及呈現事物的方式，也對電影造成極大的影響。也就是資訊的共時性 (synchronic)❹，它們不只在時間的流程中多重並存；人物是實體的，同時又是虛擬的（電腦人），事件是實體進行的，但又是虛擬的（在意識中，或在電腦程式中）。並且，在空間裡，實體物與虛擬物也可以正面相對，同時存在，如主角與所有母體中的電腦駭客，同時存在於故事的現實中，以及主角的意識裡。像在電腦遊戲軟體裡一樣，所有的情境都是已經設計好的程式，它主要存在的目的，就是讓遊戲者跟隨遊戲中的角色，一同經歷他設計好的迷宮，體驗遊戲帶來的驚悚、懸疑等快感。它的思考是非線性的，它存在著一個基本橫向的連結，一種時空的共時性。這種循環的、存在著矛盾性的非線性結構，是傳統電影像《對話》這種電影中所沒有的特點。

二、多元敘述

　　另一個非線性概念所帶來的特點，就是多元敘述。我們知道電影中的故事，多半有一自成一體的結構。每一個事件都彼此相關，互相影響，把故事推向一個可預期或不可預期的結局。不論故事的內容與型態是什麼樣式，故事必須讓觀眾在其中找到意義，除了少數特殊用途的影片，像 MTV 或實驗影片，觀眾在看片以前就已建立了對影片的共識，它們可以不具意義，只要提供純感官的印象，就足以達成其放映的目的。但在一般正規的電影中，觀眾被放在一個意義搜尋的歷程裡，在看電影的過程中，他們在努力尋找意義，從電影所提供的訊息裡，不斷地建構、拆解、比對與重組意義。若在看電影的過程中，觀眾成功的找尋到他所認可的意義，那麼他們將獲得認同感或共鳴，這就是一種滿足的與成功的觀影經驗。若是結果相反，就是挫折的與失敗的觀影經驗。新世代電影敘事中所展現的多元敘述，透露電影文本的可變

❹　辭彙來自索緒爾二元模式的理論，語言的符號系統有著詞形與句段 (paradigm/syntagma) 的二元關係，詞形變化指的是語群關係，比如 "He eats dinner." "She had breakfast." 與 "They bring lunch." 都是相同的句型，但詞形不同，組成不同的含意，這是歷時性的 (diachronic) 關係。而 "I enjoy watching movies." 和 "I enjoyed watching movies." 兩句的關係是句段的關係，也就是共時性的 (synchronic) 關係。

性與結構不定性，因而一舉顛覆了觀眾的觀影習慣，創造了更浮動、虛擬和去中心化的電影風貌。

　　我們在看電影時，大半都能獲得滿意的心理感受，不論影片拍攝的手法優劣與否，也不管我們對電影所建構的意義認同與否，我們都多少能從中找到我們可以穩定認知的意義，這往往是我們繼續認定與判讀其價值的基礎。若我們在看電影的過程中，無法找到清楚的意義，觀影的價值也將難以定奪而致流失，觀眾將經歷無安全感的觀影經驗。這種情形常出現在跨類型的影片、假紀錄片與實驗影片的觀影經驗中。觀眾先是發現電影中意義的不穩定性，意義指向的逐漸挪移，最後意義的根基鬆動，而後完全瓦解。有些觀影經驗是愉悅的，比如像跨類型的影片：《發亮的馬鞍》(Blazing Saddles, 1974)、《黑色追緝令》等，也有些電影則產生相當不快的觀影經驗，像《破浪而出》，假紀錄片如《人咬狗》(Man Bites Dog, 1992) 等。它們之所以引人不快，就在於它們的可變性、超出預期與強烈的不定性。觀眾在觀影過程中，無法找到穩定的意義，無法用可理解的意義規範它，也無法有效的加以描述，以致造成觀眾心中意義與價值的流失。

　　電影敘事的發展與流變，並非近期的事，而是其來有自，源遠流長的。二〇年代蘇聯蒙太奇理論，歐洲實驗電影與超現實主義的風潮，再加上五〇年代法國新浪潮的衝擊，電影中一直夾雜著一些反敘事的性格與因子，直到科技與人文的發展成熟後，尤其是電腦非線性科技概念的影響，便藉著社會集體敘述的展現，而使這種隱藏的社會力得到釋放，從形式與內涵上都得到適當的開展。從一九九八年起，我們看見打破單一敘述的電影故事逐一出現，如《雙面情人》(Sliding Doors, 1998) 與《羅拉快跑》(Run Lola, Run, 1998)，就是兩個突出的例子。

　　《雙面情人》講述一個女孩海倫，原本與男友傑瑞生活美滿，卻在一天意外遭到革職後，於回家途中開始有了轉變。故事循兩條路線發展，在倫敦的地鐵車站裡，因著搭上地鐵與錯過地鐵這兩種不同的選擇，使海倫走向了完全不同的人生。首先，錯過地鐵的海倫，經歷一連串的苦難遭遇後，又發現傑瑞有外遇，懷著身孕不慎跌落樓梯，而送進醫院。故事敘述至此，場景又回到了地鐵站，這次講述的是另一種變化，海倫搭上了地鐵。因此她認識

了情人詹姆斯，然而傑瑞仍然有外遇，她在兩人情感的糾葛中掙扎，在陰錯陽差的際遇與變革後，海倫發生車禍而又被送進醫院。故事在醫院中又連成一線，搭上地鐵的海倫死了，錯過地鐵的海倫醒來離開傑瑞，而在電梯中遇見詹姆斯。

這個故事結局優劣的認定，在乎觀眾的抉擇，但是，觀眾常因多重敘述被陷於兩難的處境，而致徬徨失措。在此例中，故事在醫院中又連成一線，觀眾在兩樣情裡，莫衷一是，將陷入意義認定上的曖昧與危機。到底女孩是死了，抑或倖存而有新歡？作者把這樣的選擇權交給觀眾，觀眾被迫承受生命中不可承受的重，吸收了生命的無常、變異與不定性，使閱讀本身具有無法定準的浮動性與游離效果，因為機遇和巧合的變異，使觀眾對現實的認定，有極大的差異。一種價值可能就是另一種價值的解構，形成極為弔詭的敘述。

和《雙面情人》異曲同工的《羅拉快跑》，更上一層樓地對傳統敘述進行解構。故事分成三個版本，曼尼和羅拉是柏林的一對年輕的戀人。曼尼因遺失老闆的十萬馬克，老闆限曼尼在中午十二點以前交回十萬馬克，否則就要他的命。曼尼在電話亭裡向羅拉求救，要她20分鐘內籌集十萬馬克，挽救他的性命。他們約定十二點鐘在一家超市前見面。

接下去故事就分成三個版本來敘述，第一個故事，羅拉求助於在銀行中的父親，但遭移情別戀的父親拒絕。羅拉空手而歸，當她跑到見面的地點，時間已過了十二點，曼尼已經拿著手槍走進超市，開始搶劫。萬般無奈之下，羅拉協助曼尼一起搶劫超市，然而羅拉不幸遭警察擊斃。第二個故事，畫面又回到羅拉放下電話的一刻，羅拉的父親仍然沒有心思顧慮羅拉的困境，於是羅拉用槍要脅她的父親交出十萬馬克，在逃脫後向見面地點奔去，在曼尼正要跨進超市的瞬間，羅拉叫住了男友。他們隔著條馬路，羅拉笑了，但突如其來的一輛救護車卻將曼尼撞倒並碾過。第三個故事，當羅拉跑到銀行的門口，父親已經乘車離去。曼尼剛走出電話亭便撞見了撿到錢的流浪漢，一番追逐之後，曼尼用手槍換回了十萬馬克。另外，羅拉則進了賭場，用一百馬克的籌碼，贏了十萬馬克。拿著十萬馬克的羅拉搭上了一輛救護車，救醒了心臟衰竭的父親。十二點鐘，兩人在約定的地點，各持十萬馬克走向彼此。

這部電影更把遊戲的精神帶進來，如電玩一般，作者提供了三種遊戲的

路徑，也是藉著同一個背景故事中的時間差別，而導致不同結局的多重敘述。同樣的，也展現了對意義與價值的重塑與解構。只是這次的重塑，不僅拆解真實與虛構的界線，更實驗了情節的可信度和觀眾的認同感。命運的本身也被嘲諷，時間的中斷、切割、停頓與復原，只是一種敘事姿態，只殘留虛擬的外殼。一切寫實的嘗試，也成了可笑的襯底。三個情節，互相解構，以致和《雙面情人》一樣，無法指示統一的意涵，只能凸顯後現代文化特質：斷裂、拼貼與去中心化、反秩序的傾向。

　　觀眾在面對這種電影時，不得不重新思索電影敘事的意義，從古典敘述中跳脫開來，以新的角度來觀看這樣的電影，由於敘事結構的開放性，觀眾必須遊走在不同文本之間，並自己設法理出意義的架構。但由於敘事手法的多元化，真實與虛擬互見，動畫與真實影像交雜，敘述本身被賦予強烈的遊戲感。如羅拉從放下電話的剎那，即進入虛幻動畫世界的狂奔，在一次比一次荒謬的情節進展裡，把觀眾甩出了嚴肅的敘事中心，而沈浸在純粹感官的揮霍中，像是駕駛著電玩汽車，沒命的奔馳，一點都不必畏懼接下來的粉身碎骨。

第十二章

結　論

　　本書把電影電視以及以影音敘事的媒介，當成一種表意的媒體。並且將它類比為語言，而就在它言說的過程中，表現出它獨特之藝術內涵。剪接只是電影電視中的一個元素，和說故事直接相關的技術。當我們從各面剖析了電影敘事的意義後，基本上，我們可以作出以下幾點結論：一、剪輯是製碼與解碼的活動。二、剪輯是合乎物理與心理邏輯的表意。三、剪輯能引導觀者微觀與宏觀的注視。四、沒有最佳的剪輯，只有在獨一的觀點下最能滿足敘事者言說意圖的剪輯。

　　首先，剪輯是製碼與解碼的活動。我們可以把電影語言的製碼，看成繪畫的過程。畫者需具備一些基本的繪畫技巧，如線條、構圖、著色、遠近控制、深淺濃淡、立體感等表現方法，運用這些技巧，將他心中的影像、感覺與氣氛勾勒出來，最後呈現出一幅獨一無二的圖畫。雖然畫的是相同的景物，但每個人所畫出來的景象，絕對是有差異的，即使他們使用相同的顏料、紙張與繪畫技法。當然，複製畫是屬例外。所有的畫作，所差異的乃是個人的觀點、才氣、靈感、對技巧的掌握度以及對素材的選擇，經過對這些技法與材料的組合，素材就產生新的意義。對於觀者而言，每一幅圖畫都是獨特的，因此我們可以說，每一幅圖畫的生產，都是某種程度的製碼行為。電影的生成，從製碼的角度來說，和繪畫的過程有著異曲同工的效果。

　　舉例來說，我們來探究一下潑墨山水畫的畫法，其實就是一種現成的製碼行為。就它呈現出來的外貌而言，沒有一幅潑墨山水是一樣的。就它的技法而言，每一幅畫都是一樣的。所差別的是個人對素材的選擇，像是山、雲、瀑布、雨、霧、樹、溪、橋、船、人、屋舍、花、鳥等，以及處理潑墨的時機，對濃淡、多寡、範圍與層次等元素的控制。潑墨山水的美妙，就在於水墨與顏色所表現出來的神韻，及所創造出來的氣韻，是令觀者所稱羨讚嘆的。即使畫者在作畫的當時，也難預測畫面的真正結果，他也是在一種未知的狀況裡，不斷修飾、引導正在變化的圖像，使之顯現出一種渾然天成，似不假人工的自然化境。若是處理失敗，那麼墨色就形同凝滯死寂，毫無生氣，也就是說觀者將無法從中找到可認同的意義，因而形成失敗的作品。換言之，就是製碼的失敗，因為該畫無法有效傳達畫者心中預期的目標，或想望的結果；觀者自然無法從中進行有效的解碼（就是欣賞與閱讀的行為）。

製碼者所掌握的一些技法和語言，解碼者不一定需要能夠掌握，就像會欣賞潑墨畫的畫評者，不一定會畫潑墨畫。他們只需要對「美」有相同的認定，便能夠欣賞相同的作品，認同它的意義與價值。歸根究底，潑墨畫對觀者能產生意義，在於觀者一方面對畫者畫技掌握的精湛，內心增生欣羨外，更深層的基礎在於中國文化中天人合一的人文精神，表現在畫作中成了物我兩忘、混沌未開的宇宙情境，如此的畫境，確實與中國人深層的精神意識相互呼應。因此，中國人創造了潑墨山水畫，也能夠欣賞潑墨山水畫，因為製碼者與解碼者都根植於相同的文化。同理，電影的產製也是建立在同樣的基礎上製碼，以及被解碼。我們說剪輯是製碼與解碼的活動，就是在這個意義上說的。

電影製作者必須熟知所有電影發明以來被普遍應用的各種敘事技巧，能運用各種電影語彙（如第三章和第四章中所述），並熟悉觀眾心理，善於整合並表現文化語彙，如此才能獲得觀眾的認同，達成成功製碼與解碼的目的。有如繪畫者必須熟悉各種畫畫的技巧，善於表現「美」的意念和圖像一樣，在相同的文化背景中，畫作的意義與價值就會得到肯定。但是，我們也看見有不被當代觀者與觀眾認同的畫作或電影，多半是因為作者對該項藝術創作意義的認知與當時的觀眾有違。就電影而言，就是與本書第二章所言的電影敘事的四項目的有違，即記錄、戲劇、詮釋與表現等。另外，在形式的表現上，也與第三章和第四章中所提示的一般慣用語法相悖。如此，觀眾自然會從閱讀中被甩出，以致無法達成有效的閱讀和解碼。

美國符號學者皮爾斯 (C. S. Pierce) 把符號分為三種基本類型：1.圖像類 (iconic)，即符號與所代表的事物有形象上的類似性，如相片就代表著它所呈現的景觀或物件。2.索引類 (indexical)，即符號是它所代表的事物的徵候。如哭泣是憂傷的符號，警鈴聲是事故的符號，兩者間有著因果的關係。3.象徵類 (symbolic)，是指符號與意指之間是約定俗成的，如白色代表純潔、十字架代表犧牲、骷髏代表死亡。而這三者中，在電影裡出現得最多的應屬圖像類符號。然而，義大利符號語言學家安伯托‧艾柯 (Umberto Eco) 更進一步指出，圖像式的符號只是再現了它所指示的對象的其中一項屬性，並非全部。如畫面中所呈現的一隻狗，並不是這隻狗的完整形象與意義，而是由這隻狗

所代表的「意義元素」或一般性概念。艾柯強調的是影像記號的抽象功能。之後，梅茲提出電影除了可以利用這種圖像式符號的組合，表達隱喻的效果，如屠殺群眾與屠夫宰牛相連，可以比喻暴政之殘忍的意念，另外，也可以直接透過電影語言的表現技巧來傳達意旨，像是運用構圖、攝影機運動、燈光、剪接等元素的控制，創造隱喻的效果❶。

　　至於符號生產的模式，艾柯歸納出五種關鍵元素，對我們理解電影符號的生產也有間接性的幫助。其內容為：1.物理勞動—即生產符號所需外在的努力。2.認知—物體或事件被認知為某個符號內容的表現，例如痕跡、徵候或線索。3.揭顯 (ostension)—一個物體或行動被顯示為某一類物體或行動的範例。4.複製—在原則上傾向於非編碼化，就是在能指與所指之間缺乏形象上的類似性，無法被簡易的同化。但藉由風格化手段，使之具有符碼化的特色。例如紋章、音樂類型、數學符號。5.創新—是非編碼化最清楚的例子。既有的符碼無法預測何時會有新的符碼的出現，創新是新的事物意義連貫的基礎❷。

　　當我們把這些元素和電影符號的生產互相比較時，可以發現它具有相當程度的啟示性。第一、物理的勞動：在電影中包括了編劇、攝影、表演、燈光、配音、剪接、印片、發行等外在的勞動，這是電影成為符號的第一項生成元素。第二、認知：根據事理與物理上的原則，將符號與它所指涉的對象連結，這個動作在電影中也屢見不鮮。譬如，攝影機的快速搖鏡，很容易因其動作的類似性，而被聯想成人類的轉頭運動。快節奏的剪接也很容易被看做是緊張情緒的心理寫照。低反差的燈光，很容易暗示劇中人物憂鬱的情緒或他所處晦暗不明的光景。這些都是從電影語言技法的觀點上，來理解電影符號的認知過程。第三、揭顯：是一種事物被顯示為另一種事物的動作，應該是針對事物間類比和抽象性的關係，所建立的一種連結。比如在電影中，蒙太奇段落往往代表了一段時間的過程，《大白鯊》的音效代表了危機的來臨，

❶ Metz, Christian, Film Language: *A Semiotics of the Cinema*, trans. Michael Taylor, New York, Oxford University Press, 1974, p. 119

❷ 見 John Lechte 著，孫中興、陳巨擘校訂，王志弘、劉亞蘭、郭貞伶譯，國立編譯館主編，《當代五十大師》，巨流圖書公司，臺北，2000，p. 222

只要有類似性的節奏和氣氛的音效，就自動被賦予相同的意義。潮溼的地面、裊裊煙霧、廢棄的工廠、大型旋轉的風扇等所結合的場景，往往代表了後工業時期、或後現代的空間，像《銀翼殺手》(*Blade Runner, 1982*) 一片中所呈現的空間景象，可說是典型的範例，這些都屬於揭顯意義的運作。第四、複製：這是一種更偏向抽象原則的運作，這個原則可以用類型電影來比擬，就是在一組電影中，有相同的風格、類似的素材、雷同的表現手法、如出一轍的角色、情節與主題，如西部片、音樂片、科幻片、恐怖片等。觀眾在觀影時已經預期會看見的故事型態與風格，但仍然熱切期待著每一次觀影時，介乎每部影片間微小的差異所帶來的驚奇。最後，就是創新，艾柯認為，符號系統不是封閉與靜止的，而是開放和動態的。藉著在特定文化中新的元素不斷的加入，以及使用者使用語言的能力的發揮，使得符碼產生新的意義，以及滋生多重的意義。所以，因著社會情境的變遷，符碼將不斷的創新與增生，為新的意義打造連貫的基礎。其實，我們提過的另類電影 (alternative film)，就是符號創新的表現與結果，因為社會有了新的需要，所以電影也需要有新的語言，來講說新的情況。

　　其次，剪輯也是合乎物理與心理邏輯的表意。經由上述，我們知道，電影是一種溝通，一種表意，而非如文字或口語式的語言。但是本書仍然把電影視為一種獨特的語言，由影像和聲音所構成，並被記錄在特殊的材料上的一種語言，必須藉著投影放映，達到傳播與溝通的目的。觀眾在閱讀的過程中，乃是透過分析與感受影音資訊，並進行推論和歸納，取得他對影音訊息的認知，而終致獲得意義。而觀眾認定的基礎是建立在以下各樣的資訊上：包括了作者所提供的影音材料、其前後關係和組織方式，並根據他個人的生活經驗，對物理法則的認識，對語言的掌握，對心理學的了解，以及對文化中任何文本的類型、慣例與傳統的學習，使得他能對文本做出個人獨特的詮釋和理解。觀眾之所以能理解電影的素材和內涵，乃是因為素材是他所熟悉的，從它的被選擇、安排與呈現的方式，都能符合他的觀看與思維習慣，也就是他的文化生活經驗。因為這些內容都曾以類似的方式出現在其他的媒體，如報紙、小說、電視、網路與平日的對話中。剪輯乃是合乎自然物理與人類心理邏輯的表意，所指的就是在這個意義上說的。例如，電影中的主觀鏡頭

(P.O.V. shot)，就是一種符合人類視覺慾望與心理欲求的運作。當人們看著銀幕上的人物進行著動作時，會不自覺地向他的觀點認同，並沈浸在一種「誤認」(misrecognition) 的情境中，認為自己就是銀幕上的人，但是卻能夠脫去道德與倫理的束縛而參與行動，滿足、喜悅、挫折、失望、驚恐與哀憐的情緒，於焉產生。

另外，剪輯也能引導觀者微觀與宏觀的注視。電影中連續呈現的鏡頭，畫面有遠有近、景物時大時小（遠、中、近景的交替使用），但是觀眾並不感困惑，都是因為電影攝影符合人類的視線與注意力的變化原則。觀眾受到他生理法則的支配，使得看似凌亂無章的鏡頭，仍能達到表意和敘事的目的。因為觀眾在看片時，所注意的是事件的邏輯、道德內涵與戲劇內容。電影故事是經過審慎挑選出來的事件，經過特殊的次序與時間長短的安排，在觀眾腦海中製造出一個流暢的知覺過程，主要目的在引領觀眾對事件進行微觀與宏觀的注視。因為這也相當符合我們的心理需求，電影藉著提供我們嚴選出來的資訊，以流暢的剪接構成－包括一百八十度假想線原則、視覺連貫、銀幕方向的一致與無形剪接等，把觀眾放在遠眺近觀的種種距離上，對所描述的事物進行展演和探觸，滿足了人類好奇的心理需求。

最後，就電影形式的觀點而言，沒有所謂的最佳剪輯（雖然許多影展設有這個獎項），只有在獨一的觀點下最能滿足敘事者言說意圖的剪輯。我們可以說，剪接是一種溝通的實踐，植基於鏡頭的切接，它鼓勵觀眾推論鏡頭的意義，並能對鏡頭系列作出最佳的詮釋。然而有些拒絕以傳統方式敘事的影片，就必須從電影歷史的角度去找尋它的意義。畢竟，觀眾與拍攝者都擁有共同的推論基礎，以及相同的二十世紀的世界文化。能夠將他所選取的素材做最佳的整合，並利用它展示意義，甚至創造意義的敘事，就是最有效的剪接，也是最成功的敘事。在本書的結尾，我願以道利‧安祖 (Dudley Andrew) 論到法國電影導演和電影理論家戎‧米提 (Jean Mitry) 對電影的論述作為總結：

> 在電影院裡，有個人正在指示我們觀看世界的某個部份，告訴我們應該「有意義」的來觀察這個世界。一方面這個世界雖然還是以其

慣有的方式向我們溝通，但是有個人居中控制的事實使我們了解到，我們面對的不是現實，而是某人對這個世界的說法。 ❸

❸　見王國富譯，道利·安祖 (Dudley Andrew) 著，《電影理論》(*The Major Film Theories, 1976*)，志文出版，臺北，1983，p. 205。

圖片出處

一、劇照

《工人離開工廠》、《火車進站》、《月球之旅》、《國家的誕生》、《忍無可忍》、《母親》、《波坦金戰艦》、《卡里加利博士的小屋》、《羅生門》、《斷了氣》、《俄羅斯方舟》：The Ronald Grant Archive

二、照片

盧米爾兄弟照：Getty Images

名詞解釋

第一章

鏡頭 (shot)　　2, 6–8, 10–18, 20–27, 29–30, 33–38, 40, 49, 51–52, 56–60, 62, 65–88, 90, 94, 96, 98, 101–102, 112–114, 125, 129–130, 135–136, 146–148, 152–154, 158, 161–164, 166–172, 176–180, 186, 189, 191, 193, 195, 198–200, 202–203, 205, 207–208, 211–215, 217–219, 221, 225–226, 228–232, 240, 244, 248–249, 251, 262

電影的最基本單位，就是攝影機每次開機與關機之間所形成的影片片段稱之。或者，經過後期剪接，原來拍攝的鏡頭，至終可能被切分為不同的鏡頭，使用在電影中不同的位置，它們也可被稱為鏡頭。而一部電影是由鏡頭組成場景 (scene)，場景組成段落 (sequence)，由段落組成一整部電影 (film)。

傳統 (convention)　　3, 20, 30–31, 35–39, 51, 112, 176, 178, 186, 192, 194, 217, 223, 226, 231, 237–238, 244–246, 249–252, 254, 261–262

在不同影片中重複出現或被運用的劇情模式，包括動作、對白或拍攝技巧等稱之。如西部片中的拔槍對決場面，武士道片中的決鬥場面皆是傳統。

文本 (text)　　3, 29, 44, 49–50, 161, 188, 216, 226, 231–232, 234–235, 237, 239, 247, 252, 255, 261

作品的本身就是文本，例如電影本體就是一種敘事文本。

再現 (representation)　　2, 6, 42–44, 46, 48–49, 51–53, 56, 68, 185, 187, 191–194, 198–199, 203–204, 213, 219, 235, 250, 259

給予符號一個特殊的意義，這樣的過程與結果就是再現。比如，將「吳鳳」這個歷史人物，賦予「民族英雄」的特殊意義，這樣的過程與結果，就是一種再現。所以，拍電影也是一種再現的行為。

符號 (sign)　　2, 48, 50, 57, 65, 153, 187, 221, 231, 235, 247–248, 252, 259–261

由索緒爾所提出意義的基本單位，是由指示意義的記號，稱為「能指」或「符徵」，以及它所代表的意義，稱為「所指」或「符旨」所組成。請參考「符徵」與「符旨」。

符碼 (signifier)　　2, 51, 187–188, 220–221, 231, 233, 244, 246, 248, 260–261

見符徵。

文化研究 (cultural study)　　3, 227, 235–236

一九七〇年代英國的理查‧賀加特 (Richard Hoggart)、雷蒙‧威廉斯‧湯普生 (E. P. Thompson) 和史都華‧霍爾 (Stuart Hall) 等人，在研究英國社會中的勞工與階級問題時，開創了文化研究的方法與策略。即從文化實踐的角度和權力關係來檢視它的主題，主要目的是要暴露權力關係，和檢視這些關係如何影響並形塑文化實踐。他們意圖瞭解文化所有複雜的形式，並分析其中所展現出來的社會政治脈絡。

非線性剪輯 (non-linear editing)　　3, 248

就是電腦剪接，採數位化隨機存取的概念。首先將拍攝的素材數位化，存入電腦，成為影像和聲音的檔案，然後利用剪接軟體進行影音處理、剪輯與合成，可以一次完成。由於電腦在處理影音資料時，可以隨機存取，跳越傳統剪接裡線性的限制，如此大大便利了創作者在創作時變通的能力。

第二章

三機一體電影機 (cinematographe)　　6, 8

由盧米爾兄弟發明的拍攝、沖印與放映三機一體的電影機。一八九五年三月二十二日他們曾利用它做了一次私人觀眾的放映，電影歷史學家們都將當時放映的《工人離開工廠》，當作是世界上的第一部電影。

戲法電影 (trick films)　　8

就是由各種攝影特效所組成的電影，猶如魔術師變戲法一般。

淡接 (fades)　　8, 66, 68

一種光學的影像或聲音的轉接效果，影像是指由黑畫面轉為正常畫面，聲音指由無聲轉為有聲，這些稱為淡入 (fade in)。反向操作則稱為淡出 (fade out)。

溶接 (dissolves)　　8–9, 26, 57, 66, 69–70, 73–74, 176, 178–179, 251

是兩個畫面或聲音轉接的過程，當前一個畫面逐漸淡出的同時，後一個畫面逐漸的淡入，形成流暢的轉接效果，有暗示時間流逝過程的效果。聲音的溶接主要是在消除聲音間的斷音和跳音現象。

疊印 (superimposition) 8, 176

就是利用雙重曝光或其他的技巧，讓兩個或多個影像重疊並同時出現在銀幕上的效果。

遮幕攝影 (mattes) 8

就是將一個銀幕的畫面分成兩個或多個區塊，分次進行拍攝。當拍攝其中一個區域的畫面時，其他的區域就被遮住，當第一個區域拍攝結束時，就將此區域遮住，再進行第二個區域的拍攝，最終將形成多重組合式的畫面。

快慢動作 (fast & slow motion) 8

以低於每秒 24 格的速度拍攝，然後以正常每秒 24 格的速度放映，就產生快動作的效果。反之，就產生慢動作的效果。

抽格拍攝 (pixilation) 8

是一種動畫拍攝法，通常應用在人物身上。就是將攝影機固定後，請被攝者做個動作，然後定住不動，攝影機拍下幾格的畫面後，再請人物做些微動作或位置上的變化，然後定住被拍，如此重複直至整個預計的動作結束。最終的放映效果將是，人物會快速而連續地執行他曾做過的動作，如在地上滑行或飛行等。

動畫拍攝 (animation) 8

利用每次拍攝一格畫面的單格拍攝手法，拍攝包括手工繪圖、實物或道具等內容，形成將無生命的物體能在銀幕上活動的效果。

模型道具攝影 (miniatures) 8

將實物作等比例的縮小，製成模型，然後代替實景拍攝，創造與實景一樣的視覺效果。

機上剪接 8–9

藉著選擇與決定攝影機拍攝的始點與結束點，決定鏡頭的順序與長短，這是一種先期的剪接，常是基於省錢或節約時間的目的而作的作法。

推軌鏡頭 (tracking shot, dolly, trucking shot, etc...) 9, 78–79, 113, 167, 247

攝影機擺在移動物上進行拍攝的鏡頭稱之，如在軌道上或車上拍攝的鏡頭。

平行剪接 (parallel editing) 10–13, 47, 75, 82, 179–180, 188, 198

來回交叉剪接於兩個或多個正在進行的動作的剪接手法。

素材 (stock shot) 10, 24, 28, 34, 39, 44, 50, 53, 59, 82, 85, 146, 168, 186, 188–193, 203–

204, 230–231, 239, 258, 261–262

　　儲存並被歸類的影片片段，可以供作未來可能的使用，如新聞素材、動物、天候等素材。

交叉剪接 (cross cutting)　　11–13, 18, 72, 82, 96, 98, 129–130, 149, 163–164, 167, 170

　　與平行剪接同義，也是將兩個或多個場景對剪在一起，以表達它們的同時性。

特寫鏡頭 (close-up)　　11–12, 18, 22, 26, 47, 62, 68, 70, 102, 112–113, 129, 143, 154, 177, 179, 195, 208, 211, 214

　　一般而言，是指事物的局部細節畫面，就是近景。以人物而言，是指人的胸上景，包括肩膀與頭的部分。

無形的剪接 (invisible editing)　　11–12, 84

　　藉著動作連戲、視線、方向的一貫以及匹配剪輯等技巧，將兩個鏡頭的接點消弭於無形之中。

最後的拯救 (Last Minute Rescue)　　12, 47

　　一種抓住觀眾注意力的敘事手法，即把危機的解決放在電影段落的結尾，以增加電影戲劇的緊張度和懸疑性。

插入鏡頭 (insert shot)　　13, 76, 88, 101–102, 112, 161, 216–217

　　在主要動作中插入與動作相關的細部鏡頭或其他平行動作的內容，達到加強、補充或暗示的目的。

旁跳鏡頭 (cutaway)　　13–14, 76, 88, 101, 125

　　在主要動作中插入與動作無直接相關的鏡頭或其他場景的內容稱之，通常有過場、轉場或伏筆的效果。

庫勒雪夫效果 (Kuleshov effect)　　15

　　就是每個鏡頭的意義，並不存在於鏡頭的本身，而在於它與其他鏡頭間的並列關係。

並列關係 (juxtaposition)　　14–16, 228

　　將兩個鏡頭擺在一起，形成相鄰並置的關係。

蒙太奇 (Montage)　　17, 19–23, 25, 35–36, 58, 65, 69, 169, 198–199, 227–233, 253

　　就是將許多個別的鏡頭並列在一起，來描述一段動作或意念。在一九二〇年代，蘇聯人從法國那裡取用了蒙太奇這個詞彙，原意是將一截影片貼黏於另一截影

片上的動作之意。經過艾森斯坦等人的實驗與開發，蒙太奇代表了電影創造意念的主要手段。在德國默片時期，蒙太奇代表了主要以溶接方式連結的鏡頭系列，用以表達氣氛，而非知性的意義。之後在美國，蒙太奇發展成為一種描述濃縮事件的方式；就是將一系列短鏡頭溶接或切接在一起，來代表一段時間或事件發展的過程，例如運動員集訓苦練成功的過程，在很短的鏡頭系列裡就交代完成。

構成主義 (constructivism)　19, 27

一九二〇年在蘇聯流行的一種藝術運動，強調於表現根據機械原理而來的幾何與抽象形式。

連戲性 (continuity)　19–20, 37, 168

電影在表現事件與動作時，為了保持其流暢性所呈現的修飾手段。

深焦攝影 (deep-focus cinematography)　35–36

運用短焦距 (short focal length) 鏡頭，就是廣角鏡頭，或設定在小光圈的鏡頭所拍攝的畫面，它的景深會很長，從最近到極遠的景物都能保持清晰。

場面調度剪接 (mise-en-scene editing)　35

指對攝影機前的視覺與聽覺元素的調度與安排，比如攝影機運動、演員的走位、景別、構圖、焦距的選擇等等。通常是指拍攝時拍攝者的控制行為，而非事後的剪接手段。另外，它也意味著電影的時空都保持連續而完整的樣貌，沒有切割。

長拍 (long take)　35–36, 94, 217

一段極長的持續拍攝而沒有中斷的鏡頭，它保留了真實的時間。

真實電影 (Cinema Verite)　36, 186, 193, 220

一種發展於五〇年代末期的歐洲，運用輕便型的攝影機和同步錄音的技術，拍攝者自由出入於拍攝現場，做靈活機動的拍攝、訪談與觀察的一種紀錄片拍攝風格。法國的尚胡許 (Jean Rouch) 是其代表人物。

伸縮變焦 (zoom in & zoom out)　39, 44

藉著改變鏡頭焦距的長短，拉長焦距就是推進 (zoom in)，縮短焦距就是拉遠 (zoom out)，會造成景物放大 (zoom in) 或縮小 (zoom out) 的效果，這種模擬攝影機靠近或遠離景物的視覺效果的攝影運作，就稱為伸縮鏡頭或變焦鏡頭。

前衛電影 (avant-garde film) 23, 39, 53, 185, 194

受二〇年代前衛藝術運動影響的電影，如採用立體主義、超現實主義和達達主義等藝術風格的電影。另外，任何藉電影在藝術上有相當大膽的創見與表現，都可稱為前衛電影。一般來講，前衛電影在結構上是非敘事性的，如絕對電影、抽象電影和詩意電影。

抽象電影 (abstract film)

就是以抽象的形式，如圖形、色彩、光影等元素，表達抽象與純粹的美感的電影。也可稱為「絕對」或「純粹」(absolute or pure) 電影。

絕對電影 (absolute film)

見抽象電影。

詩意電影 (poetic film)

以影音表達詩的形式、邏輯與意念的影片。

純粹電影 (pure film)

見抽象電影。

實驗電影 (experimental film) 20, 53, 139, 190, 253

一般指表達個人獨特觀點的電影，執意於對某項電影元素的實驗與運用，為了開創某種視聽效果或美學目的的電影，常是獨立製片和非商業影片。

場景 (scene) 8–9, 11–13, 17–20, 22, 29, 36, 38, 42–43, 46, 52, 56, 58–59, 65, 72, 74–75, 77, 80, 82–83, 85, 88, 90, 94, 101, 113, 125, 135, 139–142, 144–145, 148–150, 152, 154, 158, 163–164, 166, 169–174, 176, 178–179, 191, 205, 211, 215, 244, 246, 248, 250, 253, 261

電影中一個戲劇的段落，可由一個或許多鏡頭所組成。通常一個場景代表著，在一段連續的時間過程中，在有限的場地裡，相同的幾位人物所經歷的動作片段。

段落 (sequence) 10, 12–13, 15, 17–18, 22–25, 33, 47, 49, 56–58, 65, 68, 71–72, 74, 77, 79–80, 82, 84–85, 88, 94, 101, 112, 114, 125, 130, 135, 146, 148–149, 170, 176, 178, 182, 185, 194, 205, 207, 211, 217, 245

電影中由許多場景所組成的一個戲劇單位，其中的場景都能在情感和敘事的動能上彼此連結，它的戲劇元素和結構的統一性決定了它的長度。

遠景 (long shot- 簡稱 LS) 11–13, 18, 34–35, 38, 59–60, 63, 65–66, 70, 79, 88, 90, 113,

141, 148, 153–154, 158, 163, 166–167, 176–178, 180, 199, 214

指的是拍攝的景框涵蓋了被攝主體的全身，被攝主體包含人物與建築等任何大型物件，在主體上方留有頭上空間 (headroom)，而主體底部以下仍留有地面的空間。

中景 (medium shot- 簡稱 MS)　11–13, 18, 33, 35, 38, 59–62, 64, 66, 77, 83, 90, 94, 98, 102, 113, 129–130, 153–154, 158, 163, 177–178, 180, 199, 211

是相對於遠景較緊的鏡頭，多以人物為界定對象，指人物膝或腰以上的身體為拍攝範圍，是最為廣泛使用的景別。

近景 (close shot)　35, 59, 61–62, 64, 88, 178, 262

又稱特寫，指的是局部的拍攝範圍。以人物而言，就是肩部以上的鏡頭。

特寫 (close-up- 簡稱 CU)　11–13, 17–18, 24, 26, 33, 36, 38–39, 59, 61–62, 64–66, 68, 70, 72–73, 76, 79–80, 83, 85, 88, 90, 94, 96, 98, 101–102, 112–114, 125, 129–130, 143, 145–148, 153–154, 158, 163–164, 169, 177–180, 199, 214, 249

見近景。

電影時間 (screen time)　10, 13, 21, 37, 51, 72–75, 147

是指電影中劇情與動作所描述的時間長度，它可以描述長達幾百萬年的故事，也可以表現只是幾秒鐘內所發生的事情。

主觀鏡頭 (point of view shot, P.O.V.)　27, 32, 52, 76, 78–79, 88, 90, 101, 112–114, 130, 179, 182, 199, 211–212, 214, 244, 261

指以某角色的觀點所拍攝的鏡頭。

對白 (dialogue)　29, 138–139, 142, 145, 149, 181, 184

演員說話的內容。

旁白 (narration)　38, 68, 73, 139, 146, 149, 186, 192, 212, 215, 245

又稱畫外音，以話語的方式陳述、分析或評論劇情、動作或主題。

戲劇時間 (dramatic time)　13, 31, 34, 37, 40, 52, 58, 74, 147, 153

即一種與真實時間不同的，存在於劇中人物與導演心中的主觀時間，是經過導演對故事的詮釋後，所創造出來的主觀時間。

對位 (counterpoint)　24, 40, 142, 147, 149–150, 168

藉著將不同元素並置，包括聲音或影像，以產生對比與衝突的作用，這也是創造意義的原動力。

連戲剪接 (continuity editing)　31, 152, 168

一種剪接概念和手法，致力於從鏡頭的攝影內涵，包括燈光、構圖、顏色、調性、取鏡、鏡位、景別、觀點、運動，到鏡頭的時間、空間等內涵，共同架構一個首尾一貫並統一，能自圓其說的敘事結構，使觀眾能輕鬆理解、認同並進入的故事情境，這樣的剪接模式就是連戲剪接。

建構單位 (building block)　16, 161

又稱為建築磚塊，是由普多夫金所提出的電影構成的單位。他認為，電影是透過一個一個鏡頭的累積而建構起來的，所以每個鏡頭就是所謂的建構單位。

跳接 (jump cut)　37–39, 66, 71, 73–74, 78, 168–169, 247

藉著將兩個不連續的鏡頭連接起來，直接表達時空的省略，使得人物或事件的動作顯得跳動與不連貫，強調了事物的非連戲性。

分鏡 (storyboarding)　18, 58–59, 72, 85, 98, 101, 154, 174, 198–199

見影像化。

柔焦鏡頭 (soft focus shot)　24, 214

在鏡頭前面加上柔光鏡、柔光紙或絲襪、紗布等物質，以製造畫面焦點柔化的效果，使畫面看起來比較柔和，不會過份銳利，這樣的鏡頭就是柔焦鏡頭。

類型電影 (genre film)　28, 37, 182, 218–219, 261

就是有一組電影，它們在題材、主題、角色、情節公式和視覺風格等都相當類似時，我們便把它們稱為類型電影。如西部片、音樂片、科幻片等。

第三章

外延意義 (denotation)　50

指文字、影像與符號等本身的意義，就是它們表面的意義。

內涵意義 (connotation)　50

指文字、影像與符號等本身意義以外的具暗示性、聯想性與更深的文化上的意義。

獨立製片電影 (independent film)　53

由個人發起、出資、製作或非由主要電影公司所生產的影片。

地下電影 (underground film) 53

通常泛指獨立製片電影、前衛電影和實驗電影。同時，它也代表著那些處理非尋常性素材的電影，在道德與倫理上常具爭議性。

動畫電影 (animated film) 53

以單格拍攝技術製作的電影，其表達媒介可有人工繪圖、黏土、布偶、道具、真人、各種材料或電腦動畫等。

倒敘 (flashback) 46, 68, 73–74, 212, 214

呈現比現在的電影時間更早的動作的一個鏡頭或段落。

圈 (iris) 46, 70, 170

也是一種劃接，就是以圓形的線條作為轉換畫面的方式。

故事時間 (story time) 52, 74–75, 147, 178

指故事本身所花費的時間，不管在電影中能否看得到。比如《大國民》的故事時間，則是肯恩先生從幼年至他死亡的一生，大約是七十年的時間。

二元對立 (binary opposition) 44, 234–235

是結構主義文本分析的基本策略，即在某個特定的文本中，找出其中的基本結構，一種互相對立的關係組。如在福特的作品中，我們可以找到家園與荒野、東部與西部、文明與野蠻、漂泊與定居等對立的元素。

另類電影 (alternative film) 53, 261

在形式與內涵上，比較不受主流敘事模式的限制，致力於表達特定或少數族群的利益與趣味的電影。

第四章

景框 (frame) 56, 60

就是電影畫面的畫框，它代表了攝影機拍攝的範圍，也代表了觀眾觀看的範圍。

畫面比例 (aspect ratio) 56, 79

指的是電影景框或銀幕的寬高比。

符徵 (signifier) 56–57, 231–233, 236

瑞士語言學家索緒爾指出，意義的基本單元是符號 (sign)，而符號乃是由符徵與

符旨所組成。符徵就是承載意義的記號，是由形和音所組成的符具。如「樹」這個字，就是符徵，它是由「樹」這個字形，以及「ㄕㄨˋ」這個字音所組成。

符旨 (signified)　　56–57, 187, 231, 236–237

符號乃是由符徵與符旨所組成，而符旨代表符徵所指示的意義和概念。如「樹」這個符徵，代表了有根、樹幹和枝葉的植物的意義，這就是「樹」的符旨。

接續鏡頭 (pick-up shot)　　60

是補充鏡頭的另一種稱呼。或是指主鏡頭中斷後，或任何鏡頭拍攝中途停滯後，又繼續拍攝的後段鏡頭。

全景 (full shot- 簡稱 FS)　　59–61, 63, 98, 101, 113–114, 158, 177

同遠景，是遠景的別名，多半用來描述拍攝主體的全貌。

大遠景 (extreme long shot- 簡稱 ELS)　　59–60, 63

拍攝距離最遠及拍攝範圍最廣的鏡頭，多半是從四分之一英哩的遠距拍攝，可作為場面建立鏡頭。

大特寫 (extreme close-up- 簡稱 ECU)　　59, 61–62, 64–65, 83, 85, 130, 143, 158, 180

指只拍人物或物體身上極小部分的鏡頭，如人臉上的眼睛、嘴唇，或手上的戒指等。

雙人鏡頭 (two shot)　　60, 98, 179

是涵蓋兩人腰上的中景畫面。

三人鏡頭 (three shot)　　60

是涵蓋三人腰上的中景畫面。

好萊塢鏡頭 (Hollywood shot)　　60

一種流行於三、四〇年代的好萊塢的鏡頭，指的是人物膝蓋以上的鏡頭。

過肩鏡頭 (over the shoulder shot)　　60, 62, 88, 96, 129–130, 163, 199

使用於兩人或多人對話時，攝影機從某人的背後，以他的肩膀作前景，拍攝他所面對的人的正面鏡頭，一般都是中景或特寫。

正、反拍鏡頭 (shot, reverse shot)

以一百八十度假想線為基準，交叉拍攝兩個相對的主體，其中一方為正拍鏡頭，而與它相對的一方，就是反拍鏡頭。

中特寫 (medium close-up)　　62, 98, 129

有人稱為近景，指介於中景與特寫之間的鏡頭，它顯示人物胸部以上的部分。

切接 (cut)　　66–69, 158, 251, 262

就是從一個鏡頭直接跳接至另一個鏡頭，中間沒有任何視覺效果的接法。

劃接 (wipe)　　66, 69–70, 176

劃接是以直線或其他形狀的線條，作為轉換畫面的分界線，當線條劃過銀幕，新的畫面就蓋過舊的畫面。

淡入 (fade in)　　68–70, 176

指畫面由黑畫面轉為正常影像。

淡出 (fade out)　　68–69, 176

即由正常影像轉為黑畫面。

蒙太奇段落 (montage sequence)　　69, 83, 260

就是以快速短鏡頭的溶接或切接的方式，將多個鏡頭連成一個片段，來表現一段時間與動作的過程，由於事件經過時間的濃縮，故可作為一種經濟有效率的敘事手段。是在三、四〇年代，好萊塢所發展出來一種特殊的剪接手法。

變形特效 (morphing)　　72

一種電腦動畫技術，即在兩種圖像之間，進行圖形轉換的繪圖和運算的技術。如將人變成狼，或男人變女人的特效。

鏡流 (shot flow)　　72

就是以一個個的鏡頭連串起來而形成電影播放的活動。

放映時間 (running time)　　72–74

指電影所拍攝的膠片在銀幕上投影所需的時間。

前敘 (flashforward)　　73–74, 83

呈現比現在的電影時間更晚的動作的一個鏡頭或段落，有預示未來將要發生的事情的效果。

心理的時間 (psychological time)　　73, 153

就是觀眾對影片步調和韻律的感覺所形成的時間感，是一種主觀的時間感覺。

補充鏡頭 (coverage)　　75, 77, 88, 101, 136

指的是所有描述主要動作的細節，以不同角度、鏡位拍攝的不同動作段落的鏡頭，以補足主鏡頭所欠缺的部分。

反應鏡頭 (reaction shot)　76, 85, 88, 101, 135, 145

是被廣泛使用的一種功能性鏡頭，即表現對於前一個鏡頭中動作所產生之反應的鏡頭。

左右橫搖 (pan)　78

指以三腳架為旋轉軸心，實行左右方向的水平搖攝。它可以用來強調空間的一體性與動作的連續性。

上下直搖 (tilt)　78–79

指以三腳架為旋轉軸心，但方向改為垂直運動。它可以展示事物的上下關係與垂直高度。

變焦運動 (又稱伸縮鏡頭 zoom shot)　68, 78

是一種攝影運作，即以改變鏡頭的焦距長度，達到拉遠或推進的視覺效果之目的。

升降鏡頭 (crane shot)　78–80, 88, 247

是將攝影機裝在可自由伸縮與升降的機器上，可作自由移動的拍攝。能創造比推軌更愉悅的視覺經驗。

手持攝影 (hand-held shot)　78, 172–173, 214

攝影師以肩扛攝影機的方式進行拍攝，為了爭取時效、達到經濟或特定敘事的目的。

攝影機穩定器攝影 (steadycam shot)

一種扛在攝影師身上的平衡裝置，使攝影機的重量被全身吸收。有一個伸縮手臂，使攝影師可以操控攝影機的方向。另有一個電視監視器，使攝影師可以觀看畫面構圖。這個裝置能使攝影師在狹小的區域內進行自由且快速的移動拍攝，並且達到穩定的拍攝效果。

空拍鏡頭 (aerial shot)　78

將攝影機安置在飛行器上所拍攝的鏡頭。

場面建立鏡頭 (establishing shot)　59, 76, 88, 90, 94, 176

為了建立場景的時間、地理環境，與人物的關係位置，在一個場景的開始、中間或結束時，所加在段落中的遠景鏡頭。

主要動作鏡頭 (main action shot)　76, 88, 94

即觀眾在場景中主要的觀看內容，包括了動態與靜態的情況。

潘藝拉瑪視像 (panorama vision)　79

即一種寬銀幕的畫面比例。

反應橫搖 (reaction pan)　79

根據兩個或多個人之間的交互反應所進行的搖攝。

快速橫搖 (swish pan, flash pan or zip pan)　79

非常快速的搖攝，以致畫面變得模糊，常用作快速的過場。

一百八十度假想線 (180 degree rule)　81, 162–164, 262

好萊塢所發展出來的一種連戲原則，即在兩人之間或兩物之間建立起一條假想
線，作為擺設攝影機的分界線。若只有一人，就以人物和他所面對的物件連成
一條線，若是一個行進的人物或物體，就以他或它的行進路線作為假想線，形
成所謂的動作軸線。導演拍攝鏡頭時，會將攝影機維持在由這條線兩側之一所
畫出的半圓形範圍內拍攝。若是行進中的人物或物體，則是選擇其中一側來拍
攝所有移動的過程。

符號學 (semiology)　56, 186–187, 227, 231–233, 259

研究符號的意指作用的科學。語言學是符號學的一個典範，可以應用在各種不
同的文化習俗系統或文本的研究上。

母題 (motif)　83, 158, 234

在單一影片中，以象徵的方式與某個角色或動作發生關聯的物件、影像或聲音，
可算是一種隱形的象徵，完全與故事內容結合。比如在《生之慾》中的玩具兔
子，暗示快樂的製造與生命的意義。以及在《哭泣與耳語》(*Cries and Whispers*,
1972) 中重複出現的人物半張臉，暗示孤絕與精神的分裂。

第五章

再建立鏡頭 (re-establishing shot)　88, 90, 96, 163, 166–167

指在原有場景中，有新的元素加入或產生新的變化，比如有人走入或有人離開
時，重新建立場面的遠景鏡頭。

主鏡頭 (master shot)　88, 101, 136

是指場景中涵蓋主要動作全程的連拍鏡頭。

視覺愉悅感 (voyeurism)

乃心理學的名詞，表一種偷窺的慾望與快感。

窺淫 (scopophilia)　135, 233, 241, 247

見性慾注視的。

第六章

瘋狂喜劇 (screwball comedy)　138, 218

美國三、四〇年代所發展的一種喜劇模式，以聒噪、快速而機智的對白著稱，觀眾觀賞的趣味都來自對白所產生的情趣、幽默與節奏。

畫外音 (voice-over)　139

見旁白。

音效 (sound effect)　138–140, 143, 145, 149, 182, 214, 218, 260–261

是因劇情需要所加入的各種效果聲，用以豐富電影時空的真實感。

前景的聲音 (foreground sound)　139

是指電影中聲源發自可見的畫面的聲音，包括音樂或音效。比如我們看見畫面上演奏的樂團，並聽見它所演奏的音樂，這音樂就是前景的聲音。

背景的聲音 (background sound)　139, 149

指聲源並未出現在畫面中的聲音。

聲音的空間感 (sound perspective)　141

就是聲音在人的心裡所形成近大遠小的主觀感受。

可見的聲音 (visible sound)　140, 143

指直接發自銀幕上的影像的聲音，就是我們可以看見發聲的來源，比如某人在畫面中講話，我們同時看見他的影像並聽見他的聲音，這就是可見的聲音。

不可見的聲音 (invisible sound)　143–144, 149

在畫面中並看不到，但又不能缺乏的各種聲音，就是所謂的不可見的聲音。也就是用來營造電影所建構的現實環境，及所能建構的基本真實的聲音。如環境聲、風聲、蟲叫聲等。

主觀的聲音 (subjective sound)　142–143

就是代表某人內心觀點的聲音。譬如，當我們在銀幕上看見某人進行一項動作，

聽見的卻是另外一個人私密的聲音，因為我們所看到的和所聽到的是不同步的，
所以兩者間形成有趣的張力。

客觀的聲音 (objective sound)　141, 149

相對於主觀的聲音，建立起電影中基本現實的現場聲，包括對白與音效等聲音，
都屬於客觀的聲音。

環境聲 (ambience sound)　139, 144

是場景所在處的基本聲音元素，一般指空氣聲。

同步聲音 (synchronous)　145

指畫面中的聲音與發聲主體的動作是一致的，也就是對嘴的聲音。

非同步聲音 (asynchronous)　146

指畫面中的聲音與發聲主體的動作不一致，就是不對嘴的聲音，或是我們聽見
聲音，但看不見聲源的情形，都是非同步的聲音。

劇情的聲音 (diegetic sound)　146–147, 149

指來自畫面中的角色或物體的聲音，不論它們同步與否，都可以被稱為劇情的
聲音。

非劇情的聲音 (nondiegetic sound)　146

凡是來自故事空間以外的聲源，即使它們是同步的，比如人吃飯時配上豬進食
的饕餮聲，嘴形雖同步，但仍屬於非劇情的聲音。

同時的聲音 (simultaneous sound)　147

聲音與故事情節同步出現，即是同時的聲音。

非同時的聲音 (nonsimultaneous sound)　147–149

電影聲音比故事情節出現得較早或較晚，就是非同時的聲音。

情節時間 (plot time)　147

見戲劇時間。

音橋 (sound bridge)　147–148

以聲音跨越兩個或多個鏡頭，作為一種流暢的場景轉接工具。

第七章

非連戲剪接 (non-continuity editing)　152, 167–173

指的是不遵照好萊塢發展出來的連戲原則的剪接風格，這包括了維持時間與空間的一致性，動作與方向的連貫性，與戲劇鋪陳的合理性等原則。

前後文 (context)　　161, 203

指事物的前後關係，或者背景與脈絡，比如像是劇情的結構，就是某場景的前後文。

動作軸線 (axis of action)　　162

見一百八十度假想線。

逗馬宣言 (Dogma95)　　172–173

一九九五年三月十三日丹麥導演拉斯馮提爾和另一名導演湯馬斯溫特保 (Thomas Vinterberg)，在丹麥首都哥本哈根簽署「逗馬宣言」(Dogma95)，針對現今全球拍片模式提出十項反制式的實踐守則。他們標舉不使用音樂、特效、昂貴的攝影設備、豪華的布景，演員還得自備服裝道具等主張，主要的目的在於反抗商業主義的壓迫，把拍電影的權利自有錢人的手中還給有心做電影的人身上，同時也保有自己的文化認同，不致被好萊塢電影給同化了。

第八章

由外而內開場 (outside/in editing)　　176

就是先從遠景開始介紹時間、地點、場景與人物，也就是所謂的場面建立鏡頭，然後再切入場景中的各樣細節，以各種中景、特寫鏡頭呈現的開場模式。

由內而外開場 (inside/out editing)　　178

與由外而內的秩序相反，一種由局部的細節，或局部的動作開始介紹，然後擴及整體環境的介紹的開場模式。

道德焦慮電影 (Cinema of Moral Anxiety)　　183

一九七〇年代，波蘭電影界菁英份子，如華依達 (Wajda)、贊努希 (Zanussi) 等人，所推動的電影運動，主張深入探討人命運中的各種基本議題，思考當代社會現實中人性的各面向與道德等議題。

直接電影 (Direct Cinema)　　186, 193

五〇年代末期在美國興起的紀錄片拍攝理念，拍攝者盡量以一種不干擾、不影響事件的過程的原則進行拍攝。雖然雙方有時共同在場，但拍攝者對於眼前的

事件不會主動參與使其發生變化。他們並將自己譬喻為「牆上的蒼蠅」，客觀而真實地目睹事件的發生。

重演 (Reenactment)　191

紀錄片表現模式之一，可分為兩種情形；一種是請演員扮演被拍攝對象，如當事者已經過世，或有無法拍攝的限制等情況，就請演員扮演當事者，提供觀眾對真實情況的想像與參考。另一種情形，就是請當事者本人扮演自己，對過去已發生的事情，做模擬式的表演。還有一種變化的運用，就是讓當事者重回事件現場，進行現身說法。

重建 (Reconstruction)　191, 193–194

指紀錄片中一種大規模的重新建構，根據歷史資料、個人手扎或檔案文獻等既存的文字資料，來重現一個場景，短則營造一段時空，長則重塑整段歷史。

紀錄劇情片 (Docudrama)　191, 192

指的是以紀錄片的形式拍攝劇情片，基本上它是個劇情片，因拍攝的宗旨仍以創造戲劇效果為目的。然因其素材的來源、拍攝的手法、呈現的形式都採用紀錄片的元素，所以它雖是劇情片，卻擁有紀錄片裡真實的衝擊力。

反身自省 (reflexive)　192–193

一種紀錄片的拍攝理念。拍攝者在呈現現實的同時，進一步邀請觀者思考紀錄片的本質，紀錄片是一種重建，或是一種再現？它強調了當我們呈現他人時的問題，再現本身的真實性與可信賴性，它讓我們看到電影技巧的操縱，對我們所認知的現實的影響，不斷反省、質問紀錄片的形式與內涵的關係。

參與觀察 (participatory observation)　193

一種記錄片的拍攝理念，以六〇年代初在法國興起的「真實電影」為代表。拍攝者承認攝影機會影響現實的事實，因而不但不迴避拍攝者的角色，反而利用拍攝者的優勢地位，以參與者的姿態，介入拍攝對象的生活與行動，與對象之間建立某種和善的關係，使拍攝對象不因鏡頭的存在而改變自己的行為，拍攝者以一種共同參與的方式與被拍攝者產生互動，拍攝者期望被拍對象在自然狀態下顯露出底層的真實。

曠時攝影　190

一種續時單格 (time lapse) 的攝影技巧，能將長時間的動作濃縮在數秒之內表現

出來，如日出日落、花開花謝的過程。

加速蒙太奇 (accelerated montage)

藉著將鏡頭的長度逐漸縮短，以製造緊張和急促的氣氛，這種剪接手法就是加速蒙太奇。

第九章

衝突蒙太奇　198

由艾森斯坦所提出的剪接概念，即電影意義的產生乃在於鏡頭與鏡頭之間各種元素的衝突關係，包括線條、方向、亮度、形狀、容量與節奏等。

影像化 (visualization)　198, 244, 251

是導演在拍攝前最重要的思想步驟，就是我們所說的分鏡 (storyboarding)。電影是由鏡頭所組成，導演的工作就是將他所要呈現的時空分解成一個個的鏡頭，這個工作就是影像化的工作。

分鏡表 (storyboard)　199, 203

就是導演將劇本所轉換成的一個個拍攝鏡頭的順序表。

拉焦鏡頭 (rack focus shot)　214

就是在拍攝中進行改變焦點的動作，這樣的鏡頭就是拉焦鏡頭。

徵候性閱讀 (symptomatic reading)

是阿圖塞提出的一種深層閱讀與分析法，嘗試拼湊出形成或支配文本真實意義的問題架構。

句段關係大系統 (grand syntagmatique)　216, 232

梅茲參照瑞士語言學家索緒爾對語言學的論述，頗具雄心地整理出影片的句法結構系列稱之。他試圖將電影情節的事件之間，整理出八種可能的連接方式，展示出影片不同的意義顯現方式。

自主片段 (autonomous segment)　216

是「句段關係大系統」中的一項，指能自給自足地構成意義的片段，它可以是長拍、跟拍，也可以是插入鏡頭 (insert shot) 的情況。

前文本 (pretext)　217–218

就是在某一文本出現之前，就已經存在的符號、意義或某種形式的文本。

諷仿 (parody) 218, 247

就是以模擬或嘲諷方式，去調侃或挪揄過去的文本與文本元素。

嘲諷電影 (spoof) 218

專門嘲諷某些類型電影的爆笑喜劇稱之。

模擬虛像 (simulacrum) 221

法國社會學家尚‧布希亞 (Jean Baudrillard) 的用語，是他所提出藝術與現實間的關係的四個發展階段中的最後階段用詞：在此階段中，它跟任何現實都沒有關係，只是純粹的模擬虛像，即利用符碼 (code) 便能幫助我們略過真實，而進入布希亞所說的「過度真實」(hyperreality)。在今天消費社會中，物已成為符號，它的出現並非在滿足對物的需要，而是在表明效用、地位或品味。

電影符號學 (semiotics) 216, 227, 231, 234

梅茲所開創的電影符號的研究，乃是透過電影符號或文本系統，研究它的指示意義的學問。

第十章

音素 (phonemes) 225

就是自然語言系統中最小的聲音單位。

詞素 (morphemes) 225

就是自然語言系統中最小的意義單位。

雙層分節 (double articulation) 225

就是把辭彙的詞素與音素分離。比如把「書」這個字的「書」這個字形，和「ㄕㄨ」這個聲音分離。

古典電影理論 (classical film theory) 227

就是從孟斯特堡 (Hugo Munsterberg)、安海姆 (Rudolf Arnheim)、艾森斯坦 (Sergei Eisenstein)、巴拉茲 (Bela Balazs)、克拉考爾 (Sigfried Kracauer) 與巴贊 (Andre Bazin) 等人以降，對電影媒體的材料、形式、方法與風格特性的研究，著重在電影與傳統藝術間的關係與差異性探討的理論。

電影結構主義 (structuralism) 227, 234

採取人類學家李維史托以人類學和神話學方法，對電影作結構性的分析與研究。

其策略就是在某部影片，或某個導演的所有作品中，或在某個特定的類型電影中，找出其中的基本結構，一種「二元對立」的關係組，尋找影片中重複出現的母題 (motif)，然後分析它們所代表的象徵意義。

結構主義符號學　　227, 234

見電影結構主義。

女性主義批評 (feminism criticism)　　227, 238–239

女性主義是六〇年代末興起的一種社會運動，目的在反抗所有造成女人無自主性、附屬性和屈居次要地位的權力結構、法律和習俗。在七〇年代也進入電影批評的領域，人們開始檢視視覺藝術裡，女性被呈現的方式和意涵。

意識型態批評　　227, 238–239

阿圖塞 (Louis Althusser) 提出的一種深層徵候性閱讀法的基本元素，就是作意識型態的分析。因為意識型態乃是一個概念化的架構，我們在其中被「召喚」為系統的主體，並被賦予身份 (identity)，而我們都是生存在意識型態的蔭庇和宰制下而不自知。意識型態批評就是找出媒體中這些確切的要素。

批判理論 (critical theory)　　227, 236

它是個總稱，包含了古典馬克斯主義、五〇年代後期興起的「新左派」運動、西方激進的馬克斯主義思潮和「法蘭克福學派」。它以馬克斯主義為基礎，並融合了結構主義符號學、精神分析、女性屬意和存在主義哲學等方法，以顛覆、揭發和解除各種資本主義文化建構為目的。

後殖民主義 (post-colonialism)　　227

旨在考察過去歐洲帝國殖民地的文化，以及這些地區與世界其他地區的關係。也就是研究殖民時期「後」，宗主國與殖民地之間的文化話語權力關係。大多採用解構主義、女性主義與後現代主義等方法。揭露帝國主義對第三世界文化霸權的實質，探討「後」殖民時期東西方之間由對抗到對話的新關係。

他者 (other)　　235, 240

凡是自己之外的再現實體，包括自身的性別、社會團體、階級、性別或文化之外的所有對象，都是他者。

閹割情結 (Castration complex)　　240–241

拉康的用語，指的是兒童幼年知道母親缺少陰莖，並且自己也有因閹割而失去

陰莖的恐懼，所以陽具意指著失去的東西，以及他在成長中所要面對的脆弱與死亡。閹割情結代表著男性觀看女性角色時潛在的焦慮與恐懼。

性慾注視的 (Scopophilic)　　240

一種含帶性慾及侵略性的注視，就是把他人臣服在自己帶有性慾和控制意味的注視之下。

影片片目

《工人離開工廠》(*Workers Leaving Lumiere's Factory, 1895*)

《澆水的園丁》(*The Hoser Hosed, 1895*)

《小孩進餐》(*Feeding the Baby, 1895*)

《火車進站》(*The Arrival of a Train at the Station, 1895*)

《撲克牌遊戲》(*A Game of Cards, 1896*)

《仙履奇緣》(*Cinderella, 1900*)

《月球之旅》(*A Trip to the Moon, 1902*)

《美國救火員的生活》(*The Life of an American Fireman, 1903*)

《火車大劫案》(*The Great Train Robbery, 1903*)

《國家的誕生》(*The Birth of a Nation, 1915*)

《忍無可忍》(*Intolerance, 1916*)

《卡里加利博士的小屋》(*The Cabinet of Dr. Caligari, 1919*)

《遠在東方》(*Way Down East, 1920*)

《韻律 21》(*Rhythms 21, 1921*)

《斜線交響曲》(*Symphonic Diagonal, 1921*)

《罷工》(*Strike, 1924*)

《波坦金戰艦》(*Potemkin, 1925*)

《淘金熱》(*The Gold Rush, 1925*)

《母親》(*Mother, 1926*)

《將軍》(*The General, 1927*)

《爵士歌手》(*The Jazz Singer, 1927*)

《持攝影機的人》(*The Man With a Movie Camera,1928*)

《十月》(*October, 1928*)

《安達魯之犬》(*Un Chien Andalou, 1929*)

《城市之光》(*City Light, 1931*)

《奧林匹亞》(*Olympia, 1938*)

《驛馬車》(*Stagecoach, 1939*)

《大國民》(*Citizen Kane, 1941*)

《卡薩布蘭加》(*Casablanca, 1942*)

《黃金時代》(*The Best Years of Our Lives, 1946*)

《美人計》(*Notorious, 1946*)

《奪魂索》(*The Rope, 1948*)

《晚春》(*Late Spring, 1949*)

《單車失竊記》(*The Bicycle Thief, 1949*)

《日落大道》(*Sunset Boulevard, 1950*)

《羅生門》(*Rashomon, 1951*)

《火車怪客》(*Strangers on a Train, 1951*)

《日正當中》(*High Noon, 1952*)

《萬花嬉春》(*Singing in the Rain, 1952*)

《生之慾》(*Ikiru, 1952*)

《胡洛先生的假期》(*Mr. Hulot's Holiday, 1953*)

《東京物語》(*Tokyo Story, 1953*)

《七武士》(*Seven Samurai, 1954*)

《蜘蛛巢城》(*The Throne of Blood, 1957*)

《我的舅舅》(*My Uncle, 1958*)

《迷魂記》(*Vertigo, 1958*)

《四百擊》(*The 400 Blows, 1959*)

《斷了氣》(*Breathless, 1959*)

《北西北》(*North by Northwest, 1959*)

《驚魂記》(*Psycho, 1960*)

《廣島之戀》(*Hiroshima mon amour, 1960*)

《公寓春光》(*The Apartment, 1960*)

《夜與霧》(*Night and Fog, 1960*)

《去年在馬倫巴》(*Last year at Marienbad, 1961*)

《西城故事》(*West Side Story, 1961*)

《大鏢客》(*Yojimbo, 1961*)

《貓頭鷹溪橋上事件》(*An Occurrence At Owl Creek Bridge, 1961*)

《一個夏天的記錄》(*Chronicle of a Summer, 1961*)

《八又二分之一》(*8 1/2, 1963*)

《鳥》(*The Birds, 1963*)

《狂人比埃洛》(*Pierrot Le Fou, 1965*)

《男歡女愛》(*A Man and a Woman, 1966*)

《假面》(*Persona, 1966*)

《我倆沒有明天》(*Bonnie and Clyde, 1967*)

《我略知她一二》(*Two or Three Things I Know About Her, 1967*)

《畢業生》(*The Graduate, 1967*)

《2001 年太空漫遊》(*2001:A Space Odyssey, 1968*)

《發條橘子》(*A Clockwork Orange, 1971*)

《第五號屠宰場》(*Slaughterhouse Five, 1972*)

《哭泣與耳語》(*Cries and Whispers, 1972*)

《教父第二集》(*The Godfather: Part II, 1974*)

《新科學怪人》(*Young Frankenstein, 1974*)

《心靈與意志》(*Hearts and Minds, 1974*)

《對話》(*Conversation, 1974*)

《發亮的馬鞍》(*Blazing Saddles, 1974*)

《納許維爾》(*Nashville, 1975*)

《大白鯊》(*Jaws, 1975*)

《計程車司機》(*Taxi Driver, 1976*)

《安妮霍爾》(*Annie Hall, 1977*)

《星際大戰》(*Star War, 1977*)

《週末的狂熱》(*Saturday Night Fever, 1977*)

《現代啟示錄》(*Apocalypse Now, 1979*)

《爵士春秋》(*All That Jazz, 1979*)

《鬼店》(*The Shining, 1980*)

《蠻牛》(*Raging Bull, 1980*)

《空前絕後滿天飛》(*Airplane, 1980*)

《銀翼殺手》(*Blade Runner, 1982*)

《鬥魚》(*Rumble Fish, 1983*)

《鄉愁》(*Nostalgia, 1983*)

《風櫃來的人》(*The Boys From Fengkuei, 1983*)

《機械生活》(*Koyaaniqatsi, 1983*)

《鳥人》(*Birdy, 1984*)

《魔鬼終結者》(*The Terminator, 1984*)

《巴西》(*Brazil, 1985*)

《點心》(*A Little Bit of Heart, 1985*)

《童年往事》(*Time to Live and Time to Die, 1985*)

《蒲公英》(*Tampopo, 1985*)

《異形第二集》(*Aliens, 1986*)

《藍絲絨》(*Blue Velvet, 1986*)

《慾望之翼》(*Wings of Desire, 1987*)

《機械戰警》(*Robocop, 1987*)

《布拉格的春天》(*The Unbearable Lightness of Being, 1988*)

《殺人影片》(*Krotki Film O Zabijaniu, 1988*)

《烈血大風暴》(*Mississippi Burnning, 1988*)

《當哈利碰上莎莉》(*When Harry Met Sally, 1989*)

《紐約故事》(*New York Stories, 1989*)

《悲情城市》(*City of Sadness, 1989*)

《性、謊言、錄影帶》(*Sex*, Lies and Video Tapes, *1989*)

《愛情影片》(*Krotki Film O Milosci, 1989*)

《內戰》(*The Civil War, 1990*)

《沈默的羔羊》(*The Silence of the Lambs, 1991*)

《牯嶺街少年殺人事件》(*A Brighter Summer Day, 1991*)

《誰殺了甘迺迪》(*JFK, 1991*)

《恐怖角》(*Cape Fear, 1991*)

《魔鬼終結者二》(*Terminater 2: Judgment Day, 1991*)

《黑或白》(*Black or White, 1991*)

《巴頓芬克》(*Barton Fink, 1991*)

《托托小英雄》(*Toto the Hero, 1991*)

《神算》(*The Magic Touch, 1992*)

《小人物大英雄》(*Hero, 1992*)

《阮玲玉》(*Center Stage, 1992*)

《黑潮》(*Malcolm X, 1992*)

《人咬狗》(*Man Bites Dog, 1992*)

《三色系列：藍》(*Three Colors: Blue, 1993*)

《以父之名》(*In the Name of the Father, 1993*)

《情深到來生》(*My Life, 1993*)

《十八》(*Eighteen, 1993*)

《閃靈殺手》(*Natural Born Killers, 1994*)

《刺激 1995》(*The Shawshank Redemption, 1994*)

《三色系列：白》(*White, 1994*)

《三色系列：紅》(*Red, 1994*)

《捍衛戰警》(*Speed, 1994*)

《黑色追緝令》(*Pulp Fiction, 1994*)

《重慶森林》(*Chungking Express, 1994*)

《東邪西毒》(*Ashes of Time, 1994*)

《阿甘正傳》(*Forrest Gump, 1994*)

《益智遊戲》(*Quiz Show, 1994*)

《英雄本色》(*Brave Heart, 1995*)

《破浪而出》(*Breaking the Wave, 1996*)

《鋼琴師》(*Shine, 1996*)

《ID4 星際終結者》(*Independence Day, 1996*)

《星戰毀滅者》(*Mars Attacks, 1996*)

《棋局》(*Geri's Game, 1997*)

《角色》(*Character, 1997*)

《第五元素》(*The Fifth Element, 1997*)

《海上鋼琴師》(*The Legend of 1900, 1998*)

《天浴》(*Xiu Xiu-The Sent Down Girl, 1998*)

《搶救雷恩大兵》(*Saving Private Ryan, 1998*)

《酷斯拉》(*Godzilla, 1998*)

《世界末日》(*Armageddon, 1998*)

《雙面情人》(*Sliding Doors, 1998*)

《羅拉快跑》(*Run Lola, Run, 1998*)

《那山那人那狗》(*Postmen In The Mountains, 1999*)

《駭客任務》(*Matrix, 1999*)

《天堂的小孩》(*Children of Heaven, 1999*)

《我的父親母親》(*The Road Home, 2000*)

《男人百分百》(*What Women Want, 2000*)

《臥虎藏龍》(*Crouching Tiger*, Hidden Dragon, *2000*)

《在黑暗中漫舞》(*Dancer in the Dark, 2000*)

《犯罪現場》(*CSI, 2000~*)

《珍珠港》(*Pearl Harbor, 2001*)

《企業戰士》(*Yamakasi, 2001*)

《魔戒首部曲：魔戒現身》(*The Lord of the Rings: The Fellowship of the Ring, 2001*)

《花樣年華》(*In the Mood for Love, 2001*)

《艾蜜莉的異想世界》(*Amelie from Montmartre, 2001*)

《二十四小時》(*24, 2001~*)

《魔戒二部曲：雙城奇謀》(*The Two Towers, 2002*)

《俄羅斯方舟》(*Russian Ark, 2002*)

《尋槍》(*The Missing Gun, 2002*)

《戰慄空間》(*Panic Room, 2002*)

《魔戒三部曲：王者再臨》(*The Return of the King, 2003*)

《靈魂的重量》(*21 Grams, 2003*)

《駭客任務：重裝上陣》(*The Matrix Reloaded, 2003*)

《駭客任務完結篇：最後戰役》(*The Matrix Revolutions, 2003*)

《英雄》(*Hero, 2003*)

《天地英雄》(*Warriors of Heaven and Earth, 2003*)

《十面埋伏》(*House of Flying Daggers, 2004*)

《蠻荒殺手》(*Build For the Kill, 2004*)

《耶穌受難記》(*The Passion of The Christ, 2004*)

《美麗心靈的永恆陽光》(*Eternal Sunshine of the Spotless Mind, 2004*)

《2046》(*2046, 2004*)

《外星異世界》(*Alien Planet, 2005*)

索　引

一　畫

2001 年太空漫遊 (*2001:A Space Odyssey*)
　　25, 51, 67–68, 71–72, 77, 139, 143, 184

2046(*2046*)　182, 221

ID4 星際終結者 (*Independence Day*)
　　251

MTV　21–22, 70, 72, 83, 153, 220, 252

一次同化 (primary identification)　236

一百八十度假想線 (180 degree rule)
　　81, 162–164, 262

一個夏天的記錄 (*Chronicle of a Summer*)
　　193

二　畫

七武士 (*Seven Samurai*)　69, 71

二十四小時 (*24*)　74

二元對立 (binary opposition)　44,
　　234–235

二次同化 (secondary identification)
　　237

人咬狗 (*Man Bites Dog*)　253

八又二分之一 (*8 1/2*)　52

十八 (*Eighteen*)　6, 58, 236, 246–247

十月 (*October*)　20, 168

十面埋伏 (*House of Flying Daggers*)
　　249

三　畫

三人鏡頭 (three shot)　60

三色系列：藍 (*Three Colors: Blue*)　183

三機一體電影機 (Cinematographe)　6, 8

上下直搖 (tilt)　78–79

大白鯊 (*Jaws*)　218, 260

大特寫 (extreme close-up- 簡稱 ECU)
　　59, 61–62, 64–65, 83, 85, 130, 143, 158,
　　180

大國民 (*Citizen Kane*)　36, 69, 73, 77,
　　147, 178

大遠景 (extreme long shot- 簡稱 ELS)
　　59–60, 63

大衛・赫夫考 (David Helfgott)　177

大衛・鮑德威爾 (David Bordwell)　79,
　　190, 194

大鏢客 (*Yojimbo*)　69

大的文法關係的組合鏈　232

女性主義批評 (feminism criticism)
　　227, 238–239

小人物大英雄 (*Hero*)　184

小孩進餐 (*Feeding the Baby*)　6

小津安二郎 (Yasujiro Ozu)　125, 164

小敘述 (small narratives)　247

工人離開工廠 (*Workers Leaving
Lumiere's Factory*)　6, 264

四　畫

不可見的聲音 (invisible sound)

143–144, 149

中特寫 (medium close-up)　62, 98, 129

中景（medium shot- 簡稱 MS)　11–13,
18, 33, 35, 38, 59–62, 64, 66, 77, 83, 90,
94, 98, 102, 113, 129–130, 153–154, 158,
163, 177–178, 180, 199, 211

互動 (interactive)　2, 12, 18, 44, 48, 60,
84, 192–193, 204, 207, 230, 234

五月風暴　236

內者 (Insider)　187

內涵意義 (connotation)　50

內戰 (The Civil War)　192

公寓春光 (The Apartment)　184

分鏡 (storyboarding)　18, 58–59, 72, 85,
98, 101, 154, 174, 198–199

分鏡表 (storyboard)　199, 203

分類解說式 (categorical)　190

切接 (cut)　66–69, 158, 251, 262

升降鏡頭 (crane shot)　78–80, 88, 247

反 (anti-thesis)　2, 12, 15, 17–18, 22,
25–26, 30, 33, 38, 42–44, 48–52, 58, 62,
66–68, 70–71, 75–76, 80, 84, 88, 98, 101,
113, 129–130, 135–136, 138, 141–142,
145–148, 150, 153–154, 158, 161,
163–164, 169–174, 177–178, 180,
182–185, 187–190, 193–194, 199–200,
204–205, 208, 213–214, 220–221, 227,
229–230, 236–237, 239–241, 248–252,
255, 260

反身自省 (reflexive)　192–193

反身自省的模式 (The Reflexive Mode)
194

反敘事　38, 253

反應動作 (reaction)　204–205

反應橫搖 (reaction pan)　79

反應鏡頭 (reaction shot)　76, 85, 88, 101,
135, 145

天浴 (Xiu Xiu-The Sent Down Girl)　42,
239, 241

天堂的小孩 (Children of Heaven)　195

巴西 (Brazil)　220

巴拉茲 (Bela Balazs)　226, 228

巴斯特・基頓 (Buster Keaton)　60

巴頓芬克 (Barton Fink)　182

心理的時間 (psychological time)　73,
153

心靈與意志 (Hearts and Minds)　190

戈弗雷・里吉歐 (Godfrey Reggio)　190

手持攝影 (hand-held shot)　78, 172–173,
214

手繪影片　8

文・溫德斯 (Wim Wenders)　142

文化研究 (cultural study)　3, 227,
235–236

文化符號學　234

文本 (text)　3, 29, 44, 49–50, 161, 188,
216, 226, 231–232, 234–235, 237, 239,
247, 252, 255, 261

日正當中 (High Noon)　74

日落大道 (Sunset Boulevard)　73

月球之旅 (A Trip to the Moon)　8–9, 45,
264

比爾・尼寇斯 (Bill Nichols)　193

火車大劫案 (The Great Train Robbery)

11, 43, 78

火車進站 (*The Arrival of a Train at the Station*)　6–7, 264

王家衛　182, 221, 245–248

王穎 (Wayne Wang)　24, 76, 125

世界末日 (*Armageddon*)　251

五　畫

主要動作 (action)　13, 94, 101, 125, 178, 205

主要動作鏡頭 (main action shot)　76, 88, 94

主題反覆 (reiteration of theme)　229

主鏡頭 (master shot)　88, 101, 136

主體 (subject)　7, 24–25, 42, 49, 51, 56, 60, 78, 143, 145, 166, 176, 181, 193, 199–200, 203, 232, 234, 236–238, 240–241, 246

主觀的重建 (Subjective Reconstruction)　191–192

主觀的聲音 (subjective sound)　142–143

主觀的觀點 (subjective point of view)　141, 143

主觀鏡頭 (point of view shot, P.O.V.)　27, 32, 52, 76, 78–79, 88, 90, 101, 112–114, 130, 179, 182, 199, 211–212, 214, 244, 261

以父之名 (*In the Name of the Father*)　184

他者 (other)　235, 240

仙履奇緣 (*Cinderella*)　8

北西北 (*North by Northwest*)　203

卡里加利博士的小屋 (*The Cabinet of Dr. Caligari*)　28, 264

卡瑞爾・萊茲 (Karel Reisz)　3, 188

卡薩布蘭加 (*Casablanca*)　218

去年在馬倫巴 (*Last year at Marienbad*)　29, 60, 143, 182

《可見的人，或電影文化》(*The Visible Man, or Film Culture*)　228

可見的聲音 (visible sound)　140, 143

可林・麥克阿瑟 (Colin MacArthur)　187

可塑性材料 (plastic material)　19

古典敘述 (classical narrative)　31, 239, 255

古典電影理論 (classical film theory)　227

召喚 (interpellate)　238

另類電影 (alternative film)　53, 261

句段 (syntagm)　216, 252

句段關係大系統 (grand syntagmatique)　216, 232

四百擊 (*The 400 Blows*)　36, 38

外延意義 (denotation)　50

外星異世界 (*Alien Planet*)　249

白痴 (*The Idiots*)　172

尼可拉斯・凱吉 (Nicolas Cage)　71

左右橫搖 (pan)　78

布拉格的春天 (*The Unbearable Lightness of Being*)　148

布萊恩・溫斯頓 (Brian Winston)　188

布雷希特 (Berthold Brecht)　37

史都華・霍爾 (Stuart Hall)　266

平行 (parallelism)　21–22, 158, 229

平行剪接　10–13, 47, 75, 82, 179–180, 188, 198

本我 (Id)　50, 236

未來主義　27

正 (thesis)　4, 7–8, 10, 13, 22, 33–38, 43–44, 47, 57, 59–60, 62, 66–68, 74–78, 80–81, 84–86, 88, 94, 96, 98, 101–102, 112–113, 125, 129–130, 135–136, 138, 142–143, 145, 147–150, 152–153, 158, 161, 163–164, 166, 170, 177–178, 180–181, 185, 187–188, 191, 195, 199–200, 204–205, 208, 212, 220, 222–223, 230, 232–233, 241, 246, 248, 251–252, 254, 258, 262

母親 (*Mother*)　17–18, 22–24, 26, 46, 50, 76–77, 83, 125, 147, 212, 222, 236, 238, 264

母題 (motif)　83, 158, 234

犯罪現場 (*CSI*)　249

生之慾 (*Ikiru*)　181, 184

生活教訓 (*Life lessons*)　39, 70

由內而外開場 (inside/out editing)　178

由外而內開場 (outside/in editing)　176

立體主義　27

六　畫

交叉剪接 (cross cutting)　11–13, 18, 72, 82, 96, 98, 129–130, 149, 163–164, 167, 170

交互換位 (transposition)　236

伊丹十三 (Juzo Itami)　221–223

伍迪・艾倫 (Woody Allen)　138–139

休果・孟斯特堡 (Hugo Munsterberg)　213

企業戰士 (*Yamakasi*)　169

全景（full shot- 簡稱 FS）　59–61, 63, 98, 101, 113–114, 158, 177

共時性的 (synchronic)　50, 252

再建立鏡頭 (re-establishing shot)　88, 90, 96, 163, 166–167

再現 (representation)　2, 6, 42–44, 46, 48–49, 51–53, 56, 68, 185, 187, 191–194, 198–199, 203–204, 213, 219, 235, 250, 259

同步聲音 (synchronous)　145

同時性 (simultaneity)　11, 73, 79, 229

同時性時間 (simultaneous time)　10

同時的聲音 (simultaneous sound)　147

合 (synthesis)　3, 8–9, 11–13, 15–17, 19–21, 24–28, 33–35, 39, 42–43, 46, 50, 56, 59–60, 62, 67, 70, 74, 76–80, 84–86, 113–114, 129, 135, 138, 140–141, 145, 149, 152–154, 158, 161, 167, 169–170, 172, 174, 177–178, 182, 184, 188–192, 195, 198–200, 203–205, 207–208, 211, 213, 215–216, 220–223, 226, 228, 232, 237, 239, 241–242, 245–246, 248–250, 254, 258–262

回溯 (flashback)　31–32, 69, 73, 83, 147–148, 161, 218

地下電影 (underground film)　53

在黑暗中漫舞 (*Dancer in the Dark*)　172–173

多重決定論 (overdetermination)　227,

237–238

多重敘述　254–255

好萊塢鏡頭 (Hollywood shot)　60

安伯斯‧比爾斯 (Anbrose Bierce)　52

安伯托‧艾柯 (Umberto Eco)　259

安妮霍爾 (Annie Hall)　138

安東尼‧霍普金斯 (Anthony Hopkins)　130

安東尼奧尼 (Michelangelo Antonioni)　198

安海姆 (Rudolf Arnheim)　226, 248

安達魯之犬 (Un Chien Andalou)　28, 62

安德烈‧巴贊 (Andre Bazin)　35

托托小英雄 (Toto the Hero)　214

托爾金 (J. R. R. Tolkien)　182

朱利安‧波登 (Julianne Burton)　192

朱賽普脫耐特 (Giuseppe Tornatore)　46

米契爾‧宮德瑞 (Michel Gondry)　171

自主片段 (autonomous segment)　216

自由電影運動 (Free Cinema Movement)　30

自我 (Ego)　28, 44, 46, 50, 53, 183–184, 212, 232, 236–237

自省性 (self-reflexive)　35, 37

自然率　153–154, 158, 161

艾倫‧羅森受 (Alan Rosenthal)　186

艾森斯坦 (Sergei Eisenstein)　16, 19–24, 26, 58, 78, 168, 198, 219, 226, 228–231

艾爾‧帕西諾 (Al Pacino)　149

艾蜜莉的異想世界 (Amelie from Montmartre)　247

艾德溫‧波特 (Edwin S. Porter)　10

西城故事 (West Side Story)　139

七　畫

近景 (close shot)　35, 59, 61–62, 64, 88, 178, 262

亨弗瑞‧鮑嘉 (Humphery Bogart)　36

何平（大陸導演）　246–247, 249

何平（台灣導演）　246–247, 249

伸縮變焦 (zoom in & zoom out)　39, 44

作者論 (auteurism)　30

克里斯汀‧梅茲 (Christian Metz)　231

克拉考爾 (Sigfried Kracauer)　226

克莉蒙泰 (Clementine)　171

克羅德‧雷路許 (Claude Lelouch)　182

冷眼旁觀的 (observational)　141, 193

宏偉咖啡屋 (Grand Café)　6

希可洛夫斯基 (Shklovsky)　248

希區考克 (Alfred Hitchcock)　19, 57, 83, 140, 179, 182, 203, 212, 244

忘情醫院 (Lacunainc)　171

忍無可忍 (Intolerance)　13–14, 16, 264

快速橫搖 (swish pan, flash pan or zip pan)　79

快慢動作　8

我的父親母親 (The Road Home)　73, 147, 178

我的舅舅 (My Uncle)　139

我倆沒有明天 (Bonnie and Clyde)　220

我略知她一二 (Two or Three Things I Know About Her)　38, 146

批判理論 (critical theory)　227, 236

李安 (Ang Lee)　80

李維・史托 (Claude Levi-Strauss)　186,
　234

李歐塔 (Lyotard)　247

村上春樹　221, 245

沈默的羔羊 (*The Silence of the Lambs*)
　75, 113, 130

狂人比埃洛 (*Pierrot Le Fou*)　170

男人百分百 (*What Women Want*)　142,
　169

男歡女愛 (*A Man and a Woman*)　182

角色 (*Character*)　2, 13, 28–29, 37–38,
　49, 52, 62, 74–75, 84, 113, 130, 136,
　138–141, 143, 146, 149, 158, 172–173,
　180–184, 188–189, 193, 198–199, 203,
　211–212, 222, 234, 236–238, 241,
　245–246, 252, 261

那山那人那狗 (*Postmen In The
　Mountains*)　73

那一個晚上 (*Festen*)　172

阮玲玉 (*Center Stage*)　44

八　畫

並列關係 (juxtaposition)　14–16, 228

亞倫・派克 (Alan Parker)　27, 47

亞倫・雷奈 (Alain Resnais)　29, 73, 182

亞斯楚克 (Alexandre Astruc)　30

刺激 1995(*The Shawshank Redemption*)
　184

卓別林　26, 62

夜與霧 (*Night and Fog*)　194

奇士勞斯基 (Krzysztof Kieslowski)
　183

尚雷諾 (Jean Renoir)　198

尚・胡許 (Jean Rouch)　193

尚皮耶・居內 (Jean-Pierre Jeunet)　247

尚・布希亞 (Jean Baudrillard)　221

彼得・伍倫 (Peter Wollen)　234–235

彼得・傑克森 (Peter Jackson)　182

性、謊言、錄影帶 (*Sex, Lies and Video
　Tapes*)　141, 184, 195

性慾注視 (scopophilic)　241–242

所指 (signified)　32, 45, 236, 259–261

拉康 (Jacques Lacan)　227, 232,
　236–237, 239

拉斯・馮・提爾 (Lars Von Trier)　172

拉焦鏡頭 (rack focus shot)　214

抽格拍攝 (pixilation)　8

抽象式 (abstract)　190, 194

抽象電影 (abstract film)

放映時間 (running time)　72–74

昆丁・塔倫堤諾 (Quentin Tarantino)
　182

《東方主義》(*Orientalism*)　235

東邪西毒 (*Ashes of Time*)　246, 248

東京物語 (*Tokyo Story*)　125

注意力 (attention)　12, 47, 67, 70, 82,
　113–114, 144, 153, 168, 179, 183, 199,
　212–214, 244, 262

波坦金戰艦 (*Potemkin*)　21, 23, 264

法國新浪潮電影運動 (French New Wave)
　30

法蘭克福學派　284

直接電影 (Direct Cinema)　186, 193

知性蒙太奇 (Intellectual Montage)　23,

25–26, 78

空拍鏡頭 (aerial shot)　78

空前絕後滿天飛 (*Airplane*)　218

肯・本恩 (Ken Burns)　192

臥虎藏龍 (*Crouching Tiger, Hidden Dragon*)　80, 249

花樣年華 (*In the Mood for Love*)　182

表面閱讀 (surface reading)　237

表現主義運動　28

表現的模式 (The Performative Mode)　194

孟斯特堡 (Hugo Munsterberg)　213, 226, 228

長拍 (long take)　35–36, 94, 217

長青 (Evergreen) 電影公司　249

長度蒙太奇 (Metric Montage)　23

阿甘正傳 (*Forrest Gump*)　248

阿希艾・傑圖恩 (Ariel Zeitoun)　169

阿圖塞 (Louis Althusser)　186, 227, 236–238

非同步聲音 (asynchronous)　146

非同時的聲音 (nonsimultaneous sound)　147–149

非故事型態的 (nonfiction)　190

非連戲剪接 (non-continuity editing)　152, 167–173

非劇情的聲音 (nondiegetic sound)　146

非線性剪輯 (non-linear editing)　3, 248

典型化 (stereotyped)　242

九　畫

保羅・范赫文 (Paul Verhoeven)　181

俄羅斯方舟 (*Russian Ark*)　57–59, 65, 219, 264

前文本 (pretext)　217–218

前後文 (context)　161, 203

前敘 (flash forward)　73–74, 83

前景化 (foregrounding)　245

前景的聲音 (foreground sound)　139

前衛電影 (avant-garde film)　23, 39, 53, 185, 194

城市之光 (*City Light*)　62

威廉・惠勒 (William Wyler)　31

客體 (object)　44, 199, 236, 240–241

客觀的聲音 (objective sound)　141, 149

客觀的觀點 (objective point of view)　141, 199, 211

建構性剪接 (constructive editing)　17

建構單位 (building block)　16, 161

建築磚塊 (building block)　17, 20

後現代文化　247, 255

後現代主義 (postmodernism)　220, 233

後現代性　247

後現代理論　227, 233

後殖民主義 (post-colonialism)　227

後結構主義　44, 227, 238

拼貼　3, 38, 70, 198, 219–222, 245, 247, 249, 255

持攝影機的人 (*The Man With a Movie Camera*)　15

故事時間 (story time)　52, 74–75, 147, 178

星際大戰 (*Star War*)　145

星戰毀滅者 (*Mars Attacks*)　251

柔焦鏡頭 (soft focus shot)　24, 214

段落 (sequence)　10, 12–13, 15, 17–18, 22–25, 33, 47, 49, 56–58, 65, 68, 71–72, 74, 77, 79–80, 82, 84–85, 88, 94, 101, 112, 114, 125, 130, 135, 146, 148–149, 170, 176, 178, 182, 185, 194, 205, 207, 211, 217, 245

牯嶺街少年殺人事件 (A Brighter Summer Day)　140

相關性剪接 (relational editing)　229

科幻電影　8, 51, 244, 251

科波拉 (Francis Ford Coppola)　71, 251

紀錄片　3, 30, 36, 39, 43–44, 48–49, 69, 139, 180, 183, 185–193, 204, 249, 253

紀錄劇情片 (Docudrama)　191, 192

〈紀錄片：我想我們正陷入麻煩〉 (Documentary: I Think We Are in Trouble)　188

《紀錄片的新挑戰》(New Challenges for Documentary)　186

約翰・福特 (John Ford)　59, 234

〈約翰福特的少年林肯〉(John Ford's Young Mr. Lincoln)　238

美人計 (Notorious)　79

美國救火員的生活 (The Life of an American Fireman)　10

美麗心靈的永恆陽光 (Eternal Sunshine of the Spotless Mind)　171–172

耶穌受難記 (The Passion of The Christ)　43, 45

背景放映 (rear projection)　220

背景的聲音 (background sound)　139,

149

胡洛先生的假期 (Mr. Hulot's Holiday)　139

范喬・林賽 (Vachel Lindsay)　228

英雄 (Hero)　34, 194, 249

英雄本色 (Brave Heart)　181, 194

計程車司機 (Taxi Driver)　181

重建 (Reconstruction)　191, 193–194

重演 (Reenactment)　191

重慶森林 (Chungking Express)　245, 248

陌生化 (defamiliarization)　248

音效 (sound effect)　138–140, 143, 145, 149, 182, 214, 218, 260–261

音素 (phonemes)　225

音橋 (sound bridge)　147–148

風櫃來的人 (The Boys From Fengkuei)　184

珍珠港 (Pearl Harbor)　244

十 畫

倒敘 (flashback)　46, 68, 73–74, 212, 214

個人語言 (parole)　231

原始過程 (primary process)　232

唐納・瑞奇 (Donald Richie)　125

哥薩克 (Cossack)　21

哭泣與耳語 (Cries and Whispers)

差異 (differance)　3, 29, 31, 44, 51, 56, 59, 76, 82, 154, 199, 203, 218, 226, 229, 237, 250, 254, 258, 261

庫柏力克 (Stanley Kubrick)　25, 51, 68, 79, 139, 150

庫勒雪夫 (Lev Kuleshov) 15–17, 20, 198, 228

庫勒雪夫效果 (Kuleshov effect) 15

恐怖角 (*Cape Fear*) 67

捍衛戰警 (*Speed*) 82, 85

旁白 (narration) 38, 68, 73, 139, 146, 149, 186, 192, 212, 215, 245

旁跳鏡頭 (cutaway) 13–14, 76, 88, 101, 125

氣氛蒙太奇 (Tonal Montage) 23–25

泰瑞・吉林 (Terry Gilliam) 220

海上鋼琴師 (*The Legend of 1900*) 46, 49

海倫・杭特 (Helen Hunt) 142

海德格 (Martin Heidegger) 233

烈血大風暴 (*Mississippi Burnning*) 184

特寫(close-up- 簡稱 CU) 11–13, 17–18, 24, 26, 33, 36, 38–39, 59, 61–62, 64–66, 68, 70, 72–73, 76, 79–80, 83, 85, 88, 90, 94, 96, 98, 101–102, 112–114, 125, 129–130, 143, 145–148, 153–154, 158, 163–164, 169, 177–180, 199, 214, 249

特寫鏡頭 (close-up) 11–12, 18, 22, 26, 47, 62, 68, 70, 102, 112–113, 129, 143, 154, 177, 179, 195, 208, 211, 214

特魯伯茲科伊 (N. S. Trubetzkoy) 234

真理眼團體 (Kino Eye Group) 15, 39

真實電影 (Cinema Verite) 36, 186, 193, 220

破浪而出 (*Breaking the Wave*) 172–173, 253

神算 (*The Magic Touch*) 42

素材 (stock shot) 10, 24, 28, 34, 39, 44, 50, 53, 59, 82, 85, 146, 168, 186, 188–193, 203–204, 230–231, 239, 258, 261–262

索伯挈克夫婦 (Thomas & Vivian Sobchack) 185

索庫洛夫 (Alexander Sokurov) 57–58, 65

索緒爾 (Ferdinand de Saussure) 56, 216, 231, 233–234, 236, 252

紐約故事 (*New York Stories*) 39, 70

納許維爾 (*Nashville*) 203

能指 (signifier) 236, 260

迷魂記 (*Vertigo*) 182

閃靈殺手 (*Natural Born Killers*) 220

馬丁・史柯西斯 (Martin Scorsese) 39, 70, 181

高達 (Jean-Luc Godard) 30, 35–39, 146, 168, 170

鬥魚 (*Rumble Fish*) 25, 184

鬼店 (*The Shining*) 79, 83, 139

益智遊戲 (*Quiz Show*) 184

十一畫

淡入 (fade in) 68–70, 176

淡出 (fade out) 68–69, 176

淡接 (fades) 8, 66, 68

假面 (*Persona*) 184

動作軸線 (axis of action) 162

動接動 80

動畫拍攝 (animation) 8

動畫電影 (animated film) 53

參與的模式 (The Participatory Mode)

193

參與觀察的 (participatory observation)
193

問題架構 (problematic) 237

圈 (iris) 46, 70, 170

國家的誕生 (*The Birth of a Nation*)
12–13, 70, 101, 264

將軍 (*The General*) 60

張藝謀 73, 147

〈從真實到影片：在非劇情片中的糾葛〉
188

情深到來生 (*My Life*) 185

情節時間 (plot time) 147

情緒的聲音 (emotional sound of the piece)
24

接受 (reception) 31, 37, 48, 69, 72, 169,
171, 173, 176–177, 222, 232, 237, 240

接續鏡頭 (pick-up shot) 60

推軌鏡頭 (dolly) 9, 78–79, 113, 167, 247

教父第二集 (*The Godfather: Part II*)
149

斜線交響曲 (*Symphonic Diagonal*) 190

晚春 (*Late Spring*) 125

望遠鏡頭 (telephoto lens) 200, 202

梅爾・布魯克斯 (Mel Brooks) 182

殺人影片 (*Krotki Film O Zabijaniu*)
183

淘金熱 (*The Gold Rush*) 26

深焦攝影 (deep-focus cinematography)
35–36

現代啟示錄 (*Apocalypse Now*) 70

現代理論 227

現實 (reality) 6–8, 15–16, 19–20, 22,
27–28, 30, 34–36, 39, 42–45, 48, 50,
52–53, 58, 60, 75, 85, 101, 143–146, 149,
158, 164, 166, 169, 171, 183, 185–188,
191, 193–194, 203–205, 211, 213,
219–221, 223, 228, 230, 237, 244–245,
248, 251–252, 254, 263

現實界 (the Real) 236

畢業生 (*The Graduate*) 80

異形第二集 (*Aliens*) 181

第五元素 (*The Fifth Element*) 181

第五號屠宰場 (*Slaughterhouse Five*)
74

符旨 (signified) 56–57, 187, 231,
236–237

符號 (sign) 2, 48, 50, 57, 65, 153, 187,
221, 231, 235, 247–248, 252, 259–261

符號學 (semiology) 56, 186–187, 227,
231–233, 259

符徵 (signifier) 56–57, 231–233, 236

符碼 (signifier) 2, 51, 187–188, 220–221,
231, 233, 244, 246, 248, 260–261

符碼 (code) 2, 51, 187–188, 220–221,
231, 233, 244, 246, 248, 260–261

統調蒙太奇 (Overtonal Montage) 23,
25

許冠文 223

逗馬宣言 (Dogma95) 172–173

連結 (linkage) 2, 10–11, 17–18, 21, 26,
57, 71, 76–78, 80, 84, 130, 190, 204,
211–212, 214–215, 220–222, 229–230,
238, 250, 252, 260

連戲性 (continuity)　19-20, 37, 168

連戲剪接 (continuity editing)　31, 152, 168

陳沖 (Joan Chen)　239, 241-242

陸川　85, 148

鳥 (*The Birds*)　21, 24, 27, 47, 76, 78, 83, 258

鳥人 (*Birdy*)　27, 47, 50, 71-73, 75, 78, 80, 83, 169

麥可‧尼可斯 (Mike Nichols)　80

麥可‧基頓 (Michael Keaton)　185

麥可‧傑克森 (Michael Jackson)　72

麥可‧瑞比格 (Michael Rabiger)　189

理查‧賀加特 (Richard Hoggart)　266

十二畫

最後的拯救 (*Last Minute Rescue*)　12, 47

勞伯‧阿特曼 (Robert Altman)　203

喬治‧梅里耶 (George Melies)　7

場面建立鏡頭 (establishing shot)　59, 76, 88, 90, 94, 176

場面調度剪接 (mise-en-scene editing)　35

場景 (scene)　8-9, 11-13, 17-20, 22, 29, 36, 38, 42-43, 46, 52, 56, 58-59, 65, 72, 74-75, 77, 80, 82-83, 85, 88, 90, 94, 101, 113, 125, 135, 139-142, 144-145, 148-150, 152, 154, 158, 163-164, 166, 169-174, 176, 178-179, 191, 205, 211, 215, 244, 246, 248, 250, 253, 261

尋槍 (*The Missing Gun*)　85, 148

悲情城市 (*City of Sadness*)　42

插入鏡頭 (insert shot)　13, 76, 88, 101-102, 112, 161, 216-217

斯凡克梅耶 (Jan Svankmajer)　20

普多夫金 (V. I. Pudovkin)　15-20, 26, 31, 161, 228-230

《普通語言學教程》(*A Course in General Linguistics*)　216, 231

普羅列庫特劇場 (Proletkult Theater)　19

景框 (frame)　56, 60

棋局 (*Geri's Game*)　179

湯馬斯‧溫特保 (Thomas Vinterberg)　172

測不準性 (uncertainty principle)　44

無形的剪接　11-12, 84

畫外音 (voice-over)　139

畫面比例 (aspect ratio)　56, 79

發亮的馬鞍 (*Blazing Saddles*)　253

發現頻道 (Discovery Channel)　249

童年往事 (*Time to Live and Time to Die*)　184

策略式 (rhetorical)　190

結構人類學 (Structural Anthropology)　234

結構主義 (structuralism)　3, 186-187, 227, 233-238

結構主義符號學　227, 234

華依達 (Wajda)　183

華卓斯基兄弟 (Andy & Larry Wachowski)　181

視角　53, 200

視覺的愉悅感 (voyeurism)　79

視覺對位 (visual counterpoint)　230

視覺隱喻　14, 26, 39

詞形 (paradigm)　252

詞素 (morphemes)　225

象徵 (symbolism)　6, 16, 26, 49, 68, 71,
184, 187, 214, 229, 234, 236–237, 241, 259

象徵界 (the symbolic)　232, 236–237

超我 (Superego)　50, 236

超現實主義　27–28, 62, 220, 253

週末的狂熱 (*Saturday Night Fever*)
218

鄉愁 (*Nostalgia*)　184, 215

馮內果 (Kurt Vonnegut)　74

黃金時代 (*The Best Years of Our Lives*)
31

黑色追緝令 (*Pulp Fiction*)　182, 253

黑或白 (*Black or White*)　72

黑潮 (*Malcom X*)　184

黑澤明 (Akira Kurosawa)　31–32, 34, 49,
69, 181

揭顯 (ostension)　260–261

十三畫

傳統 (convention)　3, 20, 30–31, 35–39,
51, 112, 176, 178, 186, 192, 194, 217, 223,
226, 231, 237–238, 244–246, 249–252,
254, 261–262

奧古斯丁 (Auguste)　6

奧利佛·史東 (Oliver Stone)　220

奧林匹亞 (*Olympia*)　190

奧迪薩階梯 (*Odessa Steps*)　21–25

奧森·威爾斯 (Orson Welles)　36, 198

意義顯現 (signification)　213, 232–234

意識型態 (ideology)　184, 186, 227–228,
230, 235, 238

意識型態批評　227, 238–239

想像界 (the imaginary)　232, 236–237

愛迪生 (Edison)　10

愛情影片 (*Krotki Film O Milosci*)
183–184

愛琳·麥克蓋瑞 (Eileen McGarry)　187

愛德華·薩依德 (Edward Said)　235

搶救雷恩大兵 (*Saving Private Ryan*)
81

搖鏡 (pan)　38–39, 78–79, 214, 260

新科學怪人 (*Young Frankenstein*)　182

楚浮 (Francois Truffaut)　30, 35–36,
38–39, 168

楊波貝蒙 (Jean Paul Belmondo)
170–171

溶接 (dissolves)　8–9, 26, 57, 66, 69–70,
73–74, 176, 178–179, 251

當哈利碰上莎莉 (*When Harry Met Sally*)
184

萬花嬉春 (*Singing in the Rain*)　150

義大利新寫實主義 (Italian neorealism)
30

葛里菲斯 (D. W. Griffith)　11–14, 16,
19–20, 26, 29, 31, 47, 62, 70, 101, 168, 228

葛雷馬斯 (Greimas)　232

雷蒙·威廉斯·湯普生 (E. P. Thompson)
266

補充鏡頭 (coverage)　75, 77, 88, 101, 136

裘蒂‧福斯特 (Jodie Foster)　130

裘爾 (Joel)　171

裘爾‧柯恩 (Joel Coen)　182

解構主義 (Deconstruction)　238

解說的模式 (The Expository Mode)
　193

解釋 (expository)　21, 36, 48–49, 51, 170,
　177, 192, 220, 227, 229, 232, 237

詩意的模式 (The Poetic Mode)
　193–194

詹姆斯‧喀麥隆 (James Cameron)　85,
　181

路易士 (Louis)　6

路易斯‧孔莫里 (Jean Louis Comolli)
　186

路易斯‧布紐爾 (Luis Bunuel)　65

跳接 (jump cut)　37–39, 66, 71, 73–74,
　78, 168–169, 247

道利‧安祖 (Dudley Andrew)　35, 138,
　213, 262–263

道格拉斯‧凱爾納 (Douglas Kellner)
　238

道德焦慮電影 (Cinema of Moral Anxiety)
　183

達利 (Salvador Dali)　28, 65

達達主義　27

逼真 (verisimilitude)　6, 40, 231, 244

過肩鏡頭 (over the shoulder shot)　60,
　62, 88, 96, 129–130, 163, 199

過度決定 (overdetermined)　237

過度真實 (hyper reality)　221

《電視與歷史》(Television and History)
　187

《電影：一項心理研究》(The Photoplay:
　A Psychological Study)　213, 228

《電影形式》(Film Form)　58, 227, 230,
　262

《電影技巧》(Film Technique)　16–17,
　19, 193, 229

《電影的藝術》(The Art of the Moving
　Picture)　227–228

《電影表演》　16–17, 19, 229

《電影是什麼?》　35–36, 187

電影時間 (screen time)　10, 13, 21, 37,
　51, 72–75, 147

《電影理論：新生藝術的特性與成長》
　(Theory of Film: Character and Growth
　of a New Art)　228

電影符號學 (semiotics)　216, 227, 231,
　234

電影筆記 (Cahiers du Cinema)　35, 238

電影結構主義 (structuralism)　227, 234

《電影感》(The Film Sense)　230

《電影概論》(An Introduction to Film)
　185

《電影語言：電影符號學》(Film Language:
　A Semiotics of the Cinema)　231

電影鋼筆論 (camera-stylo)　30

〈電影攝影的原則與表意文字〉　219

十四畫

劃接 (wipe)　66, 69–70, 176

匱乏 (lack)　237

奪魂索 (The Rope)　57

實驗電影 (experimental film)　20, 53, 139, 190, 253

對比 (contrast)　21–22, 24–25, 49, 79, 138, 142, 149, 180, 214, 222, 229, 231

對白 (dialogue)　29, 138–139, 142, 145, 149, 181, 184

對位 (counterpoint)　24, 40, 142, 147, 149–150, 168

對話 (*Conversation*)　39, 46, 49, 58, 60, 62, 74–75, 78–80, 96, 98, 125, 129–130, 135, 138, 142, 144, 146, 148, 158, 162–164, 166, 170, 178, 181, 200, 205, 251–252, 261

廖金鳳　247

構成主義 (constructivism)　19, 27

漢斯・瑞克特 (Hans Richter)　190

瘋狂喜劇 (screwball comedy)　138, 218

維多夫 (Dziga Vertov)　15–17, 20, 39, 186

維京・依格林 (Viking Eggelling)　190

維根斯坦 (Ludwig Wittgenstein)　233

蒙太奇 (Montage)　17, 19–23, 25, 35–36, 58, 65, 69, 169, 198–199, 227–233, 253

蒙太奇段落 (montage sequence)　69, 83, 260

蜘蛛巢城 (*The Throne of Blood*)　184

語意學 (semantic)　187

語境 (context)　188

誤認 (misrecognition)　236, 262

遠在東方 (*Way Down East*)　14

遠景 (long shot- 簡稱 LS)　11–13, 18, 34–35, 38, 59–60, 63, 65–66, 70, 79, 88, 90, 113, 141, 148, 153–154, 158, 163, 166–167, 176–178, 180, 199, 214

酷斯拉 (*Godzilla*)　138, 195, 251

銀翼殺手 (*Blade Runner*)　261

十五畫

劇情的聲音 (diegetic sound)　146–147, 149

嘲諷電影 (spoof)　218

廣角鏡頭 (wide angle lens)　200, 202

廣島之戀 (*Hiroshima mon amour*)　73, 182

影像化 (visualization)　198, 244, 251

德希達 (Jacques Derrida)　44, 238

徵候性閱讀 (symptomatic reading)

慾望之翼 (*Wings of Desire*)　142

撲克牌遊戲 (*A Game of Cards*)　7

模型道具攝影 (miniatures)　8

模擬虛像 (simulacrum)　221

澆水的園丁 (*The Hoser Hosed*)　6–7, 45

潘藝拉瑪視像 (panorama vision)　79

罷工 (*Strike*)　20

衝突蒙太奇　198

誰殺了甘迺迪 (*JFK*)　42–43, 248

遮幕攝影 (mattes)　8

《閱讀資本論》(*Reading Capital*)　237

十六畫

戰慄空間 (*Panic Room*)　244

機上剪接　8–9

機械生活 (*Koyaaniqatsi*)　190

機械戰警 (*Robocop*)　181

歷時性的 (diachronic)　252

獨立製片電影 (independent film)　53

盧米爾兄弟 (Lumiere)　6–9, 58, 264

盧貝松 (Luc Besson)　181

窺淫 (scopophilia)　135, 233, 241, 247

諾艾爾‧卡羅 (Noel Carroll)　188

諷仿 (parody)　218, 247

貓頭鷹溪橋上事件 (*An Occurrence At Owl Creek Bridge*)　52, 72, 75, 83

鋼琴師 (*Shine*)　47, 177–178

霍建起　73

頭上空間 (headroom)　60

駭客任務 (*Matrix*)　181, 248, 250–251

駭客任務：重裝上陣 (*The Matrix Reloaded*)　181

駭客任務完結篇：最後戰役 (*The Matrix Revolutions*)　181

鮑伯‧佛西 (Bob Fosse)　71

閹割情結 (Castration complex)　240–241

十七畫

戲法電影 (trick films)　8

戲劇時間 (dramatic time)　13, 31, 34, 37, 40, 52, 58, 74, 147, 153

擱延 (defer)　44

爵士春秋 (*All That Jazz*)　71

爵士歌手 (*The Jazz Singer*)　138

環境聲 (ambience sound)　139, 144

聲音的空間感 (sound perspective)　141

聯想式 (associational)　190–191

隱喻 (metaphor)　14, 16–18, 20–21, 26–27, 35, 49, 59, 80, 125, 150, 198, 218, 232, 260

點心 (*A Little Bit of Heart*)　24, 76, 125

斷了氣 (*Breathless*)　36–38, 170, 264

牆上的蒼蠅　186

十八畫

藍色多瑙河　139

藍絲絨 (*Blue Velvet*)　182, 246

雙人鏡頭 (two shot)　60, 98, 179

雙重曝光 (superimposition)　8

雙面情人 (*Sliding Doors*)　253–255

雙層分節 (double articulation)　225

曠時攝影　190

十九畫

羅生門 (*Rashomon*)　31–32, 49, 69, 73, 178, 184, 211, 264

羅伯‧英瑞克 (Robert Enrico)　52

羅伯‧偉恩 (Robert Weine)　28

羅拉快跑 (*Run Lola, Run*)　253–254

羅素 (Bertrand Russell)　233

羅曼‧雅克布森 (Roman Jakobson)　234

羅蘭‧巴特 (Roland Barthes)　50, 186

贊努希 (Zanussi)　183

鏡流 (shot flow)　72

鏡像階段 (mirror stage)　232, 236

韻律 21(*Rhythms 21*)　190

韻律蒙太奇 (Rhythmic Montage)　23–24

類型電影 (genre film)　28, 37, 182,

218–219, 261

二十一畫

蘭妮‧瑞芬斯坦 (Leni Riefenstahl)
190
魔戒首部曲：魔戒現身 (*The Lord of the Rings: The Fellowship of the Ring*)
72
魔戒二部曲：雙城奇謀 (*The Two Towers*)
182
魔戒三部曲：王者再臨 (*The Return of the King*) 182
魔鬼終結者 (*The Terminator*) 250
魔鬼終結者二 (*Terminater 2: Judgment Day*) 68–69, 84, 181, 250–251

二十二畫

疊印 8, 176

二十三畫

戀物癖的 (fetishistic) 221
變形特效 (morphing) 72
變焦運動（又稱伸縮鏡頭 zoom shot）
68, 78
驚魂記 (*Psycho*) 140, 182
驛馬車 (*Stagecoach*) 59

二十四畫

靈魂的重量 (*21 Grams*) 74

二十五畫

蠻牛 (*Raging Bull*) 181
蠻荒殺手 (*Build For the Kill*) 249
觀察 (observational) 2–3, 10, 19, 36, 50, 153, 168, 185, 192–193, 239, 248, 262
觀察的模式 (The Observational Mode)
193

參考書目

一、中文部分

許南明主編 (1986)。《電影藝術辭典》。北京：中國電影。

劉立行 (1997)。《電影理論與批評》。臺北：五南。

焦雄屏等譯 (1989)。《認識電影》。臺北：遠流。

盧非易 (1998)。《台灣電影：政治、經濟、美學 (1949–1994)》。臺北：時英。

李幼蒸 (1991)。《當代西方電影美學思想》。臺北：時報。

羅學濂編譯 (1986)。《演進中的電影語言》。臺北：中華民國電影圖書館。

朱立元主編 (1998)。《當代西方文藝理論》。上海：華東師範大學。

李道明。〈什麼是紀錄片?〉，《文化生活》，第 20 期，頁 4。

1983。《電影欣賞》，第一期。

1994。《影響電影雜誌》，第 53 期。

1995。《影響電影雜誌》，第 68 期。

普多夫金 (V. I. Pudovkin)(1980)。《電影技巧與電影表演》，劉森堯譯。臺北：書林。（原著：*Film Technique and Film Acting*）。

道利・安祖 (Dudley Andrew)(1976)。《電影理論》，王國富譯 (1983)。臺北：志文。（原著：*The Major Film Theories*）。

安德烈・巴贊 (Andre Bazin)。《電影是什麼?》，崔君衍譯 (1995)。臺北：遠流。

劉立行、井迎瑞、陳清河編著 (1996)。《電影藝術》。臺北：空大。

大衛・鮑德威爾 (David Bordwell)、克里斯汀・湯普遜 (Kristun Thompson)。《電影藝術形式與風格》，曾偉禎譯 (1996)。臺北：美商麥格羅・希爾。

詹姆士、摩那哥 (James Monaco)。《如何欣賞電影》，周晏子譯 (1983)。臺北：中華民國電影圖書館。

泰倫斯・馬勒 (Terence St. John Marner)。《電影的導演藝術》，司徒明譯 (1978)。臺北：志文。

克里斯汀・湯普遜 (Kristun Thompson)、大衛・鮑德威爾 (David Bordwell)。《電影前半世紀百年發展史》，廖金鳳譯 (1998)。臺北：美商麥格羅・希

爾。

布羅凱特 (Oscar G. Brockett)。《世界戲劇藝術欣賞—世界戲劇史》，胡耀恆譯 (1974)。臺北：志文。

Krzysztof Kieslo。《奇士勞斯基論奇士勞斯基》，唐嘉慧譯 (1995)。臺北：遠流。

John Lechte。《當代五十大師》，王志弘、劉亞蘭、郭貞伶譯 (2000)。臺北：巨流。

Steven Connor。《後現代文化導論》，唐維敏譯 (1999)，臺北：五南。

Richard Appignanesi。《後現代主義》，黃訓慶譯 (1996)。臺北：立緒。

Ziauddin Sadar。《文化研究》，陳貽寶譯 (1998)。臺北：立緒。

Darian Leader。《拉岡》，龔卓軍譯 (1998)。臺北：立緒。

Jeff Collins。《德希達》，安原良譯 (1998)。臺北：立緒。

彼得・伍倫 (Peter Wollen)。《電影記號學導論》，劉森堯譯 (1991)。臺北：志文。（原著：*Signs and Meaning in the Cinema*）

索緒爾。《普通語言學教程》，高名凱譯 (1985)。臺北：弘文館。

二、英文部分

Thomas Sobchack & Vivian C. Sobchack (1980). *An Introduction to Film.* Boston, Toronto: Little Brown and Company.

Jay Leyda (1960). *Kino: A History of the Russian and Soviet Film.*

Jay Leyda trans. (1949). *Film Form.* New York: A Harvest Book.

Jack C. Ellis (1979). *A History of Film.* New Jersey: N. J. Prentice-Hall Inc..

Dudley Andrew (1976). *The Major Film Theories.* Oxford University Press.

Ken Dancyger (1993). *The Technique of Film and Video Editing.* USA : Focal Press.

Steven D. Katz (1991). *Film Directing Shot by Shot: visualizing from concept to screen.* USA: Michael Wiese Productions.

Holt, Rinehart & Winston (1970). "Composing for Films" *Film and the Liberal Arts* (T. J. Ross, ed.). New York.

Annette Larers (1992). *Mythologies* (Roland Bartthes, trans.). New York: Moon-

day Press.

Joseph M. Boggs (1991). *The Art of Watching Films*. USA: Mayfield Publishing Company.

Noel Carroll (1996). *Theorizing the Moving Image*. USA: Cambridge University Press.

Rosenthal, Alan (1988). *New Challenges for Documentary*. USA: University of California.

Mac Arthur, Colin (1978). *Television and History*. London: British Film Institute.

McGarry, Eileen, Summer (1975). *Documentary Realism and Woman's Cinema*. Woman in Film 2.

Winston, Brian (1979). *I Think We Are in Trouble*. Sight and Sound 48 .

Carroll, Noel (1983). "From Real to Reel: Entangled in Nonfiction Film," *Philosophy Looks at Film* (Dale Jamieson ed.). New York: Oxford University Press.

Karel Reisz & Gavin Millar (1968). *The Technique of Film Editing*. London & Boston: Focal Press.

Michael Rabiger (1987). *Directing The Documentary*. Boston & London: Focal Press.

Burton, Julianne (1990). *The Social Documentary in Latin America*. Pittsburgh: University of Pittsburgh Press.

Nichols, Bill (2001). *Introduction to Documentary*. Bloomington: Indiana University Press.

Michael Rabiger (1998). *Directing The Documentary*, 3ed. USA: Butterworth – Heinemann.

Metz, Christian (1974). *Film Language* (Michael Taylor, trans.). New York: Oxford University Press.

Monaco, James (1981). *How to Read a Film*. New York: Oxford University Press.

Christian Metz trans. (1982). *The Imaginary Signifier: Psychoanalysis and the Cinema* (Celia Briton, et al.). Bloomington: Indiana University Press.

Mulvey, Laura (1989). "Visual Pleasure and Narrative Cinema," *Visual and Other Pleasures* (Laura Mulvey, ed.) (pp. 14–26). Hong Kong: Indiana University Press.

Editors of Cahiers du cinema, Narrative, Apparatus, Ideologyk (1986). "John Ford's Young Mr. Lincoln," *A Film Theory Reader* (Philip Rosen, ed.) (pp. 444–482). New York: Columbia University Press.

新聞採訪與寫作

張裕亮／主編　張家琪、杜聖聰／著

　　本書的目標在於成為採訪寫作的操作準則，內容橫跨平面媒體與電子媒體，以豐富的範例、淺顯易懂的文字說明新聞採寫的實際操作。有志修習者可先熟讀書中舉隅，再實際臨摹、反覆採寫，必定能學有所成。

現代媒介文化──批判的基礎　　盧嵐蘭／著

　　本書呈現當代媒介文化的主要批判觀點，它們皆是探討傳播媒介時的重要基礎，包括文化工業理論、霸權理論、意識形態理論、論述理論、文化社會學、女性主義與後現代主義等。本書說明各個理論的主要內容，並分別闡述這些觀點所彰顯的媒介文化特性。